兵書峽 中卷《蜀山劍俠系列》

The Grand Canyon of Binshu Vol 2 Legend of Shu

李善基 著

舊派仙劍武俠文學 有著作權 侵害必究

未經授權不許翻印全文或部分

及翻譯為其他語言或文字

Copyright © 2017 C.S. Publish

All rights reserved.

Manufactured in United States

Permission required for reproduction,

or translation in whole or part

Contact: chi2publish@gmail.com

ISBN: 1544202741

ISBN-13: 978-1544202747

李善基 / Sanji Lee

作者簡介

　　李善基在一九零二年出生於重慶市長壽區，官宦世家，幼時隨父宦游南北，飽覽各地風光。其父李元甫曾任蘇州知府，後因不恥官場腐敗，棄官職而去，返回故鄉，以教私塾為業。

　　李善基十歲時，在塾師引導和講解下，遍游峨眉、青城二山，對其後來創作作品起了極大影響。其後問世的《蜀山劍俠系列作品》，其中大量寫景造境，多姿變幻、奇花競放，皆可溯源至此。

　　十二歲時，李善基喪父，母親周家懿帶著他和兩個弟弟、一個妹妹前往蘇州投奔親友。在蘇州，他認識了大自己三歲的文珠姑娘。朝夕相處，二人漸生感情。

　　因家境敗落，作為長子，李善基必須挑起生活重擔。一九二四年，二十二歲之際，他被迫與文珠姑娘分手，北上謀生。臨別時二人互表衷情，別後依舊書信往來，傾訴思念。

　　可惜天不遂人願，文珠姑娘不知何因卻墮入風塵，從此音信不通。這一變故讓李善基留下了沉重創傷，卻在其後來創作上高度融合了神話、志怪、劍仙、武俠於一爐，並體現出了中國哲理、傳統文化、自成邏輯體系的宏觀藝術世界。自然風光的文筆描寫，絢爛雄奇，更體現出了作者之淵博學識。其作品影響了新派武俠的金庸、梁羽生等人，並被譽為現代武俠小說之王。

李善基 / Sanji Lee

《目錄》
～蜀山劍俠系列作品～

第九章	踏月訪幽居	第 6 頁
第十章	林中尋異士	第 53 頁
第十一章	逆水斗凶蛟	第 60 頁
第十二章	萬頃縠紋平	第 73 頁
第十三章	勝跡記千年	第 137 頁
第十四章	長嘯月中來	第 183 頁
第十五章	遠水碧連空	第 206 頁
第十六章	無計托微波	第 225 頁
	版權	第 274 頁

正文 第九回 踏月訪幽居 野寺欣逢山澤隱 穿波誅巨寇 洞簫聲徹水雲鄉

　　前文黑摩勒師徒去往玄真觀投宿。快到以前，發現兩起夜行人相繼馳人廟前樹林之中。趕進林內一看，前面果有一廟。叩門許久，方有一潘道士隔門回覆，不肯容留。黑摩勒先因當地形跡可疑，並未明言來意，一聽道士閉門不納，便同鐵牛縱將進去。及見自己越牆而入，道士神色冷靜，不以為奇，更生疑心。正在拿話試探，鐵牛在旁插口，說了來意。潘道士一聽風蚓引來，立時改據為恭，引同入內。黑摩勒想要查看對方是什路道，一路都留了心。到了二層大院，方覺當中假山佈置得奇怪，對方如真洗手歸正，就是練武，當地離開湖口大鎮不過數里之遙，形跡不會這樣明顯。心方一動，猛瞥見月亮地裡有三個人頭影子一閃即隱，情知不妙，忙即戒備，伸手把臉一摸，一面忙向鐵牛發出警號。鐵牛本也看出有異，但是心有成見，以為對方既以客禮相待，風蚓又是那等說法，決無惡意，廟中道士本非常人，方纔那兩起人，也許是他徒黨在旁窺看，只非敵人，管他作什？心念才動，猛又瞥見兩邊殿頂上有人影刀光閃動，同時師父又用平時說好的隱語警告留意。心中一驚，剛把腰問扎刀一按，忽聽絲絲連聲，了當亂響，立有七八個敵人，由殿頂和假山上紛紛縱落，滿院刀光閃閃，鏢弩縱橫，知已上當，剛急喊得一聲「師父」，又聽波波連聲，三四團黑影當前爆炸，化為幾蓬煙霧飛起。耳聽有人大喝：「要捉活的！」手中刀還未拔出，說時遲，那時快！就這變起非常、眼睛一眨的工夫，師父已翻身倒地；心更惶急，一聲怒吼沒有出口，一股異香已迎面撲來，人便昏倒在地。

　　鐵牛醒來一看，已連師父被人一同綁在院中兩根木樁之上。對面大殿廊上，坐定兩個道士和五個身著

夜行衣的壯漢，正在紛紛議論。師父閉目垂頭，不知何故尚未醒轉，先見道童，拿了一些解藥，正朝師父鼻孔吹進，仍是不醒，又朝師父頭上打了一掌，方回稟告。鐵牛見狀大怒，正想喝罵，忽聽上面賊黨爭論甚烈，暗中用力一掙，綁索甚緊，休想掙脫分毫。暗付：咒罵無用，平白吃他的虧，不如聽他說些什麼，風蚓引我師徒上當，是何原故？便在暗中咬牙靜聽，一面留神師父，吹了解藥，為何不醒？

先聽中座一個年長的道士說道：「你們說得容易，我師兄弟三人，好容易有此片基業，單是田產就有好幾千畝，地方上人都當我師徒清規甚嚴，終日閉門清修，不與外人往來，大師兄以前又是本地財主，這多年來，從無一人疑心。因為素來慎重，每年至多出門一兩次，都借遊山為由。便是鄱陽三友那樣靈的耳目，均被我們瞞過。去年三弟自不小心，被那姓風的厭物看出一點破綻，生了疑心，命人半夜入廟窺探，次日，本人又來請見。全仗大師兄應變機警，早就防他要來，頭一夜假裝談天，說了許多假話，又往殿前靈官石上和三弟練了一次武功，表示師弟兄三人喜武好道，最愛遊山玩水，每日除卻打坐唸經，就是練武，並喜修積善功，對姓風的答話極巧，當時哄信。人走以後，還不放心，又在暗中托人留心查探。這廝果然狡詐多疑，如非大師兄是當地老家，田業在此，平日常做好事，裝得極像，地室機關巧妙，外人走不進來，家眷姬妾，離廟還有兩里多路，另有兩人出名，平日多借訪友來往，從無人知。這廟在本地人口中，聽的多是好話，一句也問不出來，以這廝的為人，我們早已不得太平了。先前你們只說小賊黑摩勒是你們的仇人，又有師叔老偷天燕的親筆書信和飛燕花押，本人也要前來，並還帶有獨門迷香。我們明知此事關係不小，一則小賊近年屢和江湖上人作對，成了公敵，自投羅網，只要做得乾淨隱秘，真個再妙沒有；何況又有王師叔的書信，更無話說。等將小賊擒到，才聽說是鄱陽三友引來，本令去往玄真觀投宿，想是將路走錯，

誤投我們董家祠靈官廟。三弟也真粗心，鄱陽三友和玄真觀那兩個賊道無一好惹，不是不知厲害，這裡共總只有兩座廟，又有去年的事，小賊來此投宿，忽然失蹤，對頭何等精明，非疑心我們不可！小賊既然說出來歷，便應指明玄真觀去路，引其前往，這麼一來，不特把三個強敵以前疑念去掉，並可暗中尾隨，照樣下手將他除去，不留痕跡。如今鬧得進退兩難，騎虎難下。你們只顧報仇交令，恨不得當時便把人頭帶走，也不想想，我們亂子多大！我也明知不能再放，大師兄的脾氣，三位老弟也都知道，好歹也要等他回來，問明再說。久聞人言，小賊本領大得出奇，連鐵扇子樊秋都跌倒在他手裡；今日一見，貌不驚人，生得又瘦又小，活像一個猢猻，偏說得那麼厲害。如非他衣包內那身裝束面具與傳說相同，方才三弟又曾看過他的輕功，說什麼我也不會相信。同來小賊是他徒弟，三弟說他一同越牆進來，都是一縱三四丈高，落在地上聲息全無。我想用解藥救醒轉來，問他幾句，叫他吃點苦頭，做一個明白鬼，不知何故，兩次均未救醒。莫非方纔你們恨他不過，聽我要捉活的，暗下毒手弄死了吧？」

　　鐵牛在旁，見師父綁在椿上，彷彿已死，本就情急悲憤，咬牙切齒，眼裡快要冒出火來，正在強忍怒火，往下聽去，聽出敵人都怕風蚓，彷彿有了生機，心方一寬，又聽這等說法，不由急怒攻心，再也忍耐不住，怒吼道：「我師父如受暗害，我便做鬼，也饒你們這班狗賊不得！」猛瞥見師父的頭微微搖了一搖，一眼微啟，朝自己看了一眼，重又閉上，忙即住口，定睛一看，師父身上綁繩好似鬆了一點。暗忖：師父為人何等機警，方才倒地時連手腳均未見動，也未開口，他身旁帶有兩種解藥，除風蚓外，還有卞師叔所贈，以他本領，敵人暗器雖多，決傷他不了。便被打中，也不妨事。大可在迷香未爆發前縱向一旁，聞上解藥再行動手，敵人能奈他何？哪有說倒就倒，這等無用？敵人連救兩次，又不醒轉。師父新學會縮骨鎖

身之法，莫要恨我多口冒失，使我吃點苦頭，以戒下次，就便窺聽賊黨底細吧？這綁索不知何物，如此堅韌？方才見他和我一樣綁緊，此時臂腿等處彷彿鬆了許多，左邊兩圈已有一半鬆斜，看神氣人已早醒，快要脫身而出。不過師父本領雖高，只得一人，我的扎刀鏢囊，連衣包均被敵人拿去，我尚不能脫身，單他一人，如何能夠動手呢？

心正尋思，忽聽上面賊黨中有人說道：「二哥怎如此膽小？既然怕事，為何不將小賊綁吊後殿密室之中拷問？卻綁在這等明處，月光又亮，不怕對頭尋來麼？」為首道士冷笑道：「我才不怕事呢！不過大師兄脾氣太剛，遇事必須請命罷了。啟來是福不是禍，對頭雖然出了名的厲害，並未和他交手，真要尋來，今夜我們人多，說不得只好和他拼一下了。至於小賊，你只見他綁在明處，卻不曉得下面還有機關。未擒小賊以前，你們先後往來了三次，這兩根木椿看見過麼？廟外我已派人巡風，稍有動靜，一聲暗號，這兩小賊，連人帶椿一齊沉入地底鐵牢之內，對頭就是進來，也看不出一點痕跡。你們把小賊衣包兵器全數取去，卻要留心一點，見我把手一搖，立時藏起，不要被他發現才好。這小狗可惡，竟敢口出不遜，等大師兄回來，先給他吃頓點心，就知我們的味道了。」

鐵牛知道另一為首賊道一回，必有苦吃，再看扎刀衣包，均掛在身旁台階廊柱之上，相隔只有丈許。只一脫身，稍為一縱便可搶到手內。正在心亂，又聽一賊笑道：「董大哥怎麼還未請來？夜長夢多，二哥也真多慮。我們身旁帶有好些迷香彈，對頭不來是他便宜，他如來時，一齊迷倒送終，代三位兄長永除後患，豈不是好？」

鐵牛聽那賊說大話，心中暗罵：「你那迷人的玩意，人家早有解藥。大先生如來，你們一個也休想活命！」再看對面師父，又低著頭，仍無醒意，正自憂疑，猛瞥見左偏殿角廟簷底下，好似伏有一條黑影，

方想：此是何人？如是賊黨，不會藏在暗處，如是風大先生，怎不動手？姓潘的賊道坐在旁邊，先是一言不發，忽然起立說道：「此事奇怪，小賊被擒時，是我親手綁好。當時覺著人雖昏迷，不曾反抗，週身硬得和鐵一樣，兩次不曾救醒，又無一人傷他。久聞小賊詭計多端，我老疑心有詐。反正騎虎難下，大師兄至今不來，夜長夢多，乘著諸位弟兄在此，拼著大師兄見怪，如有什事，由我承當。等我將他除去，那三個厭物如其尋來，索性迷倒，一齊殺死，再往玄真觀把那兩個狗道士除去，一舉成功，永絕後患，豈不也好？」

　　鐵牛方料不妙，潘道士已由道袍底下拔出一柄明晃晃的鋼刀，長才二尺，朝黑摩勒身前走去。鐵牛急得破口大罵。潘道士已快走到黑摩勒面前，聞聲回顧，正指鐵牛冷笑道：「小狗再如狗叫，我先叫你吃上兩刀，不死不活。」話未說完，覺著腦後吹了一口冷氣，不禁大驚。轉身一看，黑摩勒頭已抬起，正在歎氣，彷彿剛醒未醒，此外並無別人。剛罵得一聲「小賊快醒」，黑摩勒忽然齜牙一笑，人本生得又黑又醜，笑得更是難看，跟著自言自語道：「徒兒你在哪裡？我怎麼看不見你，方才做了一夢，夢見你的師祖逼我去捉幾個狗強盜，第一個是那鬼眼睛的道士。不把這幾個狗強盜交與你的師祖，又怕他怪我，怎麼辦呢？」鐵牛一聽師父醒轉，喜得怪叫，急喊：「師父快些張眼！你說的那綠豆眼的狗道士要殺你呢！」黑摩勒笑答：「不怕，他殺不了我。你的師祖還逼我殺他呢！我因為還有兩位朋友要尋他算賬，樂得省事，想等一會，你吵些什麼！」

　　潘道士有名的鬼眼靈官潘興，人最凶殘，還不知道對面就是他的大歲，只當是說夢話。因想敵人被綁椿上，手無寸鐵，憑自己的本領，舉手便可殺死。正想喊醒再殺，黑摩勒忽然張眼，笑嘻嘻說道：「是你把我綁在這裡的麼？要綁就綁緊一點，這是何苦？糊里糊塗把我弄死多好！偏又叫我費事，活在世上，專

殺惡人，真叫麻煩！」潘興一向深沉，照例聽完對方的話，想好主意再行回答，已成習慣；敵人生命已在掌握之中，綁索又是蚊筋、人髮、生麻聯合特製，多好武功也掙不斷；對方罵得越凶，少時回報也越慘，正張著一雙鬼眼注目靜聽，滿臉獰笑，一言不發。聽到未兩句，覺出話中有骨，猛想起方才綁人時節，敵人週身如鐵，與眾不同，心中一動，怒喝：「小賊滿嘴胡說！想先挨兩刀麼？」黑摩勒笑道：「憑你也配？」末一字本是開口音，潘興剛把刀一揚，冷不防，一股內家真氣，已由敵人口中噴出，立覺急風撲面，手中刀已被揚向一旁。同時又聽本廟道童急喊：「師叔留意！這小賊手怎鬆開了？」聲才入耳，叭叭兩聲，臉上已中了兩掌。

　　原來黑摩勒藝高膽大，一到廟中，便看出對方不是善良，先還以為對方必看鄱陽三友情面，不會為敵，後見假山佈置，心已生疑，跟著發現月亮地的人影，抬頭一看，兩偏殿上伏有多人。自從黃山途中受人暗算，處處留心，又聽風虯令鐵牛轉告，說新來三賊帶有迷香，入林以前所見夜行人恰是三個，猛然心動，不問是否，藉著摸臉，先把解藥聞上，敵人迷香果然發出。先想：這班賊黨不知是何來歷，許多人對付一個，決不是什好貨，何不就便考查，借此警戒鐵牛也好。立時乘機假裝昏倒，一面施展內功，把真氣運足，貫穿全身，使其堅如鋼鐵，一面暗中留意。看出敵人所用綁索乃是特製，堅韌異常，心中一驚，暗忖：幸而學會縮骨鎖身之法，否則，這麼堅韌的東西要想掙斷，豈不艱難？先還疑心人心難測，風虯也許與賊同黨，鐵牛、盤庚年幼無知，上人的當，否則又是一個假的，並非本人；後見被擒之後，殿前地底冒出兩根木椿，鐵牛和自己一同被綁椿上。一會，鐵牛被道童救醒，又來解救自己。兩次均裝昏迷，不曾答理。

　　廟中賊黨共是師徒九人，還有好幾個外賊，內有數賊，奉命巡風，已然走出。隨聽賊黨爭論，才知走錯地方，誤入賊巢。本來想讓鐵牛吃一點苦，後見鐵

牛悲憤情急之狀，又覺不忍，乘著賊黨均在對面說笑，暗用縮骨法，先將雙手縮出，把背後死結解開。剛準備停當，打算待機而動，忽然發現對面殿角大樹後面似有白光微閃，定睛一看，竟是兩人，料知多半為了自己而來，心更拿穩。但這兩人來得太巧，必與風蛔有關，再不打脫身主意，等人解救，面子上豈不難看？正在待機發作，一聽鐵牛情急怒罵，忙即把頭微搖，偷遞了一個眼色，跟著便聽群賊說大話，想將都陽三友一齊殺死。再看殿角，突有一人由樹後走出，刀已拔在手內，似有怒容，被後面那人拉了回去，並朝自己指了一指。賊黨都在殿台之上，無一警覺。方想冷不防脫身而出，潘興已持刀走下。覺著這個賊道最是可惡，何不先給他一個厲害？於是假裝初醒，神志不清，師徒二人對答了幾句。潘興聽他嘲罵，心中生疑，方想砍他一刀，不料敵人未傷，反挨了兩個大嘴巴，當時順口流血，連牙齒都被打落四枚，手中刀也被敵人一口真氣噴開。這一驚真非同小可，急怒交加之下，倒退出丈許遠近，一緊手中刀，正要搶前動手，就這驚慌急怒，轉眼之間，人還不曾縱起，忽聽嚓的一聲，黑摩勒突然脫綁而起，雙手用力一拔一扳，那根尺許粗的木椿，立被斷折三尺多長，揚手照準殿台打去。

　　上面群賊，見潘興被黑摩勒打了兩下嘴巴，並且綁索尚有好幾道在身上，不知敵人那樣厲害，正在厲聲喝罵。因知潘興性情乖張，手法殘忍，照例不容他人過問，方才又說了大話，雖在紛紛喝罵，並無一人起身，做夢也未想到，敵人身子往上一拔便自脫出，緊跟著折斷木椿，朝上打到。事出意外，群賊紛紛躲避，只聽喀嚓叭嗒一片亂聲，大殿門窗被木椿打碎了兩扇。群賊當時一陣大亂，紛紛拿了兵器，縱將下來。為首惡道手朝道童一揮，道童便往殿中趕去。另一面，潘興瞥見敵人脫身縱起，心裡一急，正往前縱，猛覺腦後疾風，未及回顧，肋下一麻，便被人點了穴道，揚著手把刀定在地上，行動不得。上面三賊方才用迷香佔了便宜，人還未到，連發三彈，被黑摩勒用掌風

凌空打向一旁。三賊不知敵人用意是恐鐵牛未上解藥又被迷倒，見被打歪，又發了兩彈。黑摩勒一想不對，敵人迷香太多，何不先把解藥與鐵牛聞上？同時發現樹後縱出一人，身法絕快，只一縱便到了潘興身後，用點穴法將人定住。猛想起衣包和扎刀就在廊柱之上，何不取用？心念一轉，群賊已紛紛縱下。黑摩勒也不迎敵，雙足一頓，正往殿廊上縱去。剛由群賊頭上飛過，猛瞥見內中一賊正想取那扎刀，手已伸出，快要拿起，自己手無寸鐵，慢了一步，敵黨人多，鐵牛尚未脫綁，惟恐有失。方想用重手法將賊打倒，奪回扎刀，往救鐵牛，忽有一點豆大寒星由身旁飛過，隨聽一聲怒吼，賊手已被那點寒星打中。右手腕骨立被打碎，其痛徹骨，正往後面驚退。黑摩勒也自趕到，一掌打向胸前，咽的一聲，仰跌在地。

　　黑摩勒刀取到手，回顧寒星來路，越發高興。原來東廊上縱落一個道士，正是前在孤山所遇異人云野鶴。料知群賊必遭慘敗，忙朝鐵牛身前縱去。待要解救，西殿角樹後又有一人縱出，口中大喝：「黑兄不要上前！可先殺賊。下面還有機關，留神上當！」話未說完，那人是個中年文士，已朝鐵牛身前縱落。同時地底隆隆作響，木樁四圍丈許方圓的地面忽然下陷，鐵牛也被那人一劍斬斷綁索，同往地底沉落。

　　黑摩勒人已縱起，聽那人一說，忽想起方才木樁由地底冒出之事，又見那人與鐵牛所說都陽三友中的崔萌年貌相同，忙把真氣一提，待使「飛鳥盤空」身法往旁飛落，猛瞥見下面群賊隨定自己，兩次撲空，又由上面紛紛追到，刀槍並舉，鏢弩橫飛；有兩個一用迷香，一用鋼鏢，正朝鐵牛想要發出；外面也有幾個賊黨得信趕來，連殿內先後縱出的，有十數人之多；為首賊道立在殿台之上，正在發令，尚未動手。心想：擒賊擒王。就著降落之勢，伸手將鏢接去，照準賊道便打。恰值一賊由外趕來，手持鐵鞭，迎面打來。黑摩勒看出來賊鞭粗力大，知其有點蠻力，手中扎刀一緊，橫砍上去，瑲的一聲，用力大猛，鐵鞭揮為兩段。

那賊上來輕敵，見黑摩勒身材瘦小，所用兵器又窄又長，一點也不起眼，滿擬力猛鞭沉，一下便可打個腦漿迸裂，不料一刀朝上揮來將鞭斬斷，手臂震得生疼，大驚欲逃，已自無及，被黑摩勒連肩帶頭砍去半邊，連聲音也未出，鮮血狂噴，死於地上。那鏢卻被賊道接去，方要追上，忽聽鐵牛急喊：「師父將刀還我，好去殺賊！方纔那位便是崔三先生，我已聞了解藥，不怕狗賊鬧鬼了。」

回頭一看，鐵牛已由下面縱上，崔萌和方才點倒潘興的少年似同沉入地內，人已不見，雲野鶴已和賊道動起手來。群賊連發迷香，見敵人未倒，賊黨先後傷亡，本就心慌，再聽鐵牛說是那陽三友已到，後來瘦長道士又極厲害，只兩照面便招架不住，越發情急，打算拼命。派出巡風的賊黨，連同廟中原有的徒弟，也都趕來助戰，心想：敵人只得五人，兩個厲害的已落入地底，只剩三人，自己這面有十來個，意欲以多為勝，便分兩人去助賊道，下余還有七人，便朝黑摩勒師徒包圍上來。這原是同時發生，先後幾句話的工夫。

鐵牛知道師父善於空手入白刃，無須用什兵器，又見賊黨本領不過如此，迷香無用，便可無懼，要過扎刀，正往前縱，看見潘興定在地上，急得鬼眼亂轉，心想：這賊道最是可惡！順手一刀，剛剛殺死，一眼瞥見先用解藥的道童正往裡逃，同時又聽身旁怒吼連聲，賊黨又有兩人被師父打倒，料知必勝，心膽更壯，還不知道童奉命發動機關，想要誘敵人伏，並將先下去兩人困住。因想起方才師父曾被他打了一掌，縱身上前，迎頭攔住，笑問道：「方纔打我師父的是你麼？」那道童名叫清光，年只十五，狡猾凶狠，最得賊道寵愛。方才見黑摩勒老救不醒，仗著練過一點硬功，想讓敵人醒來受點痛苦，用力打了一掌，覺著敵人頭骨堅硬如鐵，手臂微微酸痛，當時也未在意，隔了一會，忽然半身酸脹，痛苦難當，知道受了暗傷。由外趕回，想要報復，發現敵人手已脫綁，剛一驚呼，

潘興已被敵人點傷要穴，定在那裡。情知不妙，忙由旁邊縱上。賊道知其機警靈巧，地底機關埋伏均能隨意運用，命往發動，並向觀主董長樂報警。事在緊急，不顧臂傷，忍著奇痛，由殿旁繞縱下來。正想抄近去往偏院密室發動埋伏，連兵器也未帶，忽被鐵牛攔住，驚慌欲逃。鐵牛如何能容！縱上前去，夾背心一把連皮帶肉抓住，手中一緊，道童立似中了一把鋼鉤，奇痛徹骨，顫聲急喊：「小爺爺饒命！」鐵牛心中一軟，罵道：「方纔你狐假虎威，此時這樣膿包，殺你污我主刀。我照樣也打你一下，趕快逃走。從此學好，還可無事，再要害人為惡，你就活不成了！」說罷，將手一鬆，就勢一掌。鐵牛原因道童年輕，不忍殺死，不曾想到先已受了暗傷，這一掌怎禁得住？一聲慘叫，跌倒一旁，痛暈死去。

　　鐵牛也不管他，剛一轉身，瞥見內一賊黨由斜刺裡逃來，身法絕快，正往西偏殿房上縱去，更不怠慢，縱身一刀，恰將那賊雙腳斬斷，「噯呀」一聲，倒跌下來。再看為首賊道，已被雲野鶴空手一掌打斷一臂，丟了手中兵器，縱身欲逃。黑摩勒獨鬥七賊，已連傷了三個，瞥見賊道縱起，忙捨群賊飛身追去。兩下一橫一直，凌空撞上，吃黑摩勒一掌打中傷處，痛上加痛，翻身正往下落。鐵牛恰巧趕來，就勢一刀，將其殺死。下余五賊本想來援，被雲野鶴飛身迎住，鬥將起來，正佔上風，群賊知逃不脫，也在拚命。野鶴不知何故，忽由人叢中縱往殿角，一閃不見。

　　群賊原因這個強敵身輕厲害，無論逃往何方，均被攔住，眼看同黨傷亡殆盡，欲逃不得，正在惶急，忽見敵人不戰自退，覺著有了生機，為了廟牆太高，分成兩起逃走。內有兩個輕功好的，便往西偏殿房上縱去。鐵牛忙喊：「師父快追！」正往前縱，忽聽房上一聲怒喝，一看上面又來了兩賊。一個道士，生得身材高大，聲如霹靂，一聲怒吼，屋瓦皆鳴，道袍已然脫去，左手拿著一個獨腳銅人，右手拿著一把鉤連刀，厚約寸許，前頭一個月牙鋼鉤，都是明光閃閃，

長達六尺以上，看去份量極重，人又高大雄壯，又穿著一身極華麗的短裝，突然出現，立在房上，威風凜凜，宛如天神。旁邊一個老頭，一身黑色短裝，手持雙拐，背插鋼刀，腰掛兩個小葫蘆，似是鐵製，卻生得又矮又小，胸前長鬚打成一結，禿頭無髮，面如傅粉。月光之下，更顯得這兩人一個巨靈，一個侏儒，高矮相差，黑白分明。

先上兩賊一見來人，也自回身急喊：「大哥、師父，小賊猖狂太甚！還有一個賊道，連傷多人，此時不知何往，先前還有兩人，已被困入地底，說是鄱陽三友中的崔萌也在其內……」話未說完，鐵牛先自趕到，見來人那等威勢，心雖一驚，年輕膽大，不願臨敵退卻，仍往上縱。剛一離地，忽聽身後急呼：「徒兒速退！」人已縱起。

對面惡道初得警報，急怒交加，見有兩個小孩，一個正將逃走三賊攔住動手，一個正由下面縱來，輕功甚好，也不知哪個是黑摩勒。原想自己賣相威武，手中兵器又沉又重，平日遇敵，不必動手，只這一聲怒吼，十九嚇退，小孩竟如未聞；又聽同黨說敵人厲害，傷亡甚多，怒火攻心，手中銅人一舉，當頭打下。鐵牛原意敵人身材高大，房上動手必不靈巧，欲仗輕功，佔點便宜。不料惡道身法頗快，只一縱便到了簷口，只聽呼的一聲，手中銅人已迎面打來，正想用手中扎刀奮力擋去，耳聽師父警告，又見來勢兇惡，心中一慌，百忙中，正用師父輕功險招凌空翻落，忽有一股急風，帶著一條人影由正殿一面飛來，勢急如電，還未看清敵友，就這危機瞬息、千鈞一髮之間，覺著身子一緊，耳聽：「鐵牛不可妄動！」已被那人攔腰夾住，飛出三四丈，落在地上，耳音甚熟。回顧正是風蚵，忙喊：「大先生來得太好。崔三先生同了一人去往地牢破那機關，還未出來，不知怎麼樣了？」

風蚵從容笑道：「他二人帶有寶刀，決不妨事。」話未說完，黑摩勒雖不認得賊道，一見所用奇怪兵器，

忽然想起，前聽人說，近十多年，北五省出了三個大盜，內中一個，雙手分持獨腳銅人和一把厚背鉤連刀，身材高大，力大無窮。這三人輪流出現，照例兩人一起，沒有名姓，不特客商人民受害甚多，姦淫殺搶，無所不為，便是江湖綠林，只要有財有色，遇上一樣是糟，誰也不是敵手，人人痛恨。無如這三賊行蹤詭秘，出沒無常，每年至多兩次，沒有一定地方，只一得手，人便無蹤，姓名來歷全不知道，定是此賊無疑。一見鐵牛冒失上前，知非敵手，關心太甚，一面大聲急呼，忙即趕去，剛想起手無寸鐵，此賊惡名在外，多大力氣還不知道，兵器又長又大，如何近身？心中一動，瞥見鐵牛已被一中年飛身救走。正待收勢翻落，等其縱下，再與拚鬥，試出深淺，用計除害，不料先上二賊一見惡道八臂靈官董長樂同了老偷天燕趕來，喜出望外，膽氣大壯，忙即回身，朝下縱去。內中一個，急了一急，正搶在惡道前面，瞥見黑摩勒迎面飛來，一上一下，快要對面，知他厲害，心裡一慌，揚刀就砍。黑摩勒本想翻落，一見敵人刀到，正合心意，一伸左手，先將敵人手腕抓住，再一用力，那賊立時半身酸麻。黑摩勒也借勢下去，因知惡道必要來救，更不怠慢，腳才沾地，不等那賊還手，就勢連人往上甩去。惡道一銅人打空，認出那人正是風蝠，越發驚急，正往下縱，又見同黨被敵人捉去，隨同下縱之勢，忙舉銅人，照頭便打。黑摩勒早已料定有此一來，手中賊黨往上一甩，只聽一聲急叫，被銅人打得稀爛，殘屍落地。

　　惡道見將自己人打死，怒火攻心，大喝：「你是小鬼黑摩勒麼？快將傢伙拿出來，通名領死！」黑摩勒見他果然力氣大得驚人，早已縱退，笑嘻嘻答道：「你就是每年在北五省害人的那個大個子狗強盜，人都喊你雙料無常、八臂靈官的麼？我當真個生有四手四腳呢！原來也只兩隻手。今日定是你的報應臨頭了，省得留在世上害人。你不過比人長得個子高些，死後多費一點地皮，有什希奇？這樣山嚷鬼叫，有什意

思?」董長樂不等活完,已怒發如雷,厲聲大喝:「小鬼不亮出兵器,我就要你狗命了!」說罷,左手銅人,右手鉤連刀,往外一分。黑摩勒見他手中兵器才一舞動,呼呼亂響,立在地上和巨靈神一樣,這等威武,果然少見,心想:此賊全仗蠻力欺人,何不鬥他一鬥?笑道:「大個子無常鬼,不要發急,有話好說。你這窮凶極惡的樣子,只好嚇嚇別的小孩和鄉下人,嚇不倒我。你問我名字,你的名字我還不知道呢!事要公平,如今手還未動,是我死,是我殺你,還不一定。就是做鬼,也得大家把名留下。糊里糊塗,你死得多冤枉呢!」

董長樂見對方神色自若,毫無懼意,手中又無寸鐵,旁邊還有強敵,雙方強弱相差太遠,如先出手,就此打殺,必要被人笑話;心粗氣浮,怒火上頭,對方拿話繞彎罵人也未聽出,急口怒喝:「我便是靈官三雄中的八臂靈官董長樂。你是黑摩勒麼?兵器何在,怎不取出動手?」黑摩勒哈哈笑道:「憑我和你動手,還要什麼兵器?誰像你那樣,連你家祖宗鐵人都拿了出來,也不怕麻煩。我將名字說出,自會動手。不過方才殺了幾個小賊,第一次看見你這樣大個子的活鬼,想看準哪個地方經打罷了。我說出我的名字,如其嚇你不死,自會要你的命,你忙什麼?」惡道怒喝:「你到底叫什名字?」黑摩勒笑道:「我叫黑摩勒,你不是知道麼?偏要多問!」聲一出口,雙腳一點,人已飛起,一縱一丈多高,真個捷如飛鳥,快得出奇。

惡道不知黑摩勒藉著問答,暗將真氣運足,目光又靈,早就注定在那兩件兵器之上,有心要他好看,冷不防突然縱起,看似朝人撲來,實則是個虛勢,中藏變化。惡道萬沒料到,這樣一個手無寸鐵,又瘦又干的小孩,會有這大膽子,當時只覺人影一晃,迎面撲來,方想:小狗真是找死,空拳赤手,便敢硬拚。心念才動,左手銅人往上撩去,以為這一下非打飛不可。忽聽房上大喝:「老賢侄不可輕敵!此是七禽掌身法。」底下便沒有聲息,同時覺著銅人往旁微微一

蕩，好似被什東西推了一下。眼前一花，人影一閃，前額早中了一腳，頭骨幾被踢碎，其痛非常。再看敵人，已縱出好幾丈，落地笑道：「大活鬼，你嘗到味道沒有？你不要發急，我在這裡，有本事過來。休看我一雙空手，人小年輕，你個子大，要打你哪裡，決不會打錯，放心好了。」惡道凶橫半世，向無敵手，第一次吃人的虧，如非一身硬功，頭也被人踢碎，如何不恨？急怒攻心，縱將過去，舉刀就斫，一面緊握銅人，準備敵人一躲，便橫掃過去。

　　原來黑摩勒縱起時早有算計，一見銅人朝上打來，立用一個「黃鵠摩空」，化為「神龍掉首」之勢，身子往旁一翻，避開正面，右手朝銅人橫裡一推，借勁使勁，往斜裡倒縱出去，同時雙腳一分，左腳對準敵人右手的刀，防備萬一，右腳便照敵人前額猛力踹去，縱出兩丈，再使一個「金龍鬧海」的身法，身子一扭一挺，改歸正面，輕輕落在地上。一見惡道暴怒追來，人既高大，手中兵器又長又亮，月光之下，宛如一條黑影，帶著兩道寒虹，飛射過來，疾風撲面，連院中花樹也跟著呼呼亂響，心想：這狗蠻力果然少有，武功也強，自己雖有一身本領，力氣卻不如他，仍以小心為是。不等近前，雙腳一點，凌空直上，先往身後偏殿倒縱上去。到了簷口，更不停留，又是一個「飛燕穿雲」，一縱好幾丈高遠，由惡道頭上飛過。

　　惡道見敵人上房，忙即追去，不料又由頭上飛過，暗罵：小狗知我厲害，不敢明鬥，還想和方才一樣，仗著輕功，取巧暗算，真是做夢！東偏殿那老頭，看去沒有我威風，只更厲害，稍為出手，休想活命。忽又想到：這位老人家原是主體，怎未出手，只說了兩句便不聽下文？回身一看，對面殿頂上，平日奉若神明的三師叔老偷天燕王飛已不知何往。黑摩勒卻將另一逃而復回的賊黨，乘著下落之勢，一掌打倒。另外還有兩賊，一個重傷臥地，不能起立；還有一個，正和先被風蚓救走的小孩動手，手中雙刀只剩半截，一長一短，也是手忙腳亂，小孩口口聲聲要他跪下磕頭

做烏龜爬了出去，狼狽已極。不由氣往上撞，待要趕去，先殺無名小孩，再殺黑摩勒。

惡道還未縱起，忽聽有人說道：「黑老弟，你已連佔上風，我和這狗賊還有一點過節，請停貴手，容我上前吧。」聲隨人到，颼的一聲，人影一閃，風蚓已凌空飛降，落在面前，微笑說道：「我弟兄三人，留心你的蹤跡已非一日，因你藏頭縮尾，詭計多端，以前又是本地富戶，良田千頃，多半祖產，平日閉門不出，極少與人來往，容易遮掩。只管每年橫行北五省，姦淫殺搶，無惡不作。良家婦女被你三個淫賊遇上，不是先好後殺，就是強搶回來，供你三人淫樂。江湖上人，無論哪一路，全都恨你入骨。無如你們形蹤隱秘，一向打好主意再下毒手，又在地底闢有密室地道，另由賊黨裝成富家子弟，代你隱藏婦女，每次出門，形貌全都變過，不現真相，除卻身材高大與人不同而外，無一可疑之點。去年我師弟看出一點破綻，連查訪你三日，又因掩飾得巧，拿你不准，於是由此格外留心。你們也真機警，直到今年，並未出門害人，一面卻令黨羽往北五省造些謠言，說你三人又在當地出現，殺了十幾個商客和鏢師，其實並無其事。在你以為，這樣免我疑心，誰知弄巧成拙。日前北方有人來此，說隱名大盜已有一年不曾出現，上次傳聞殺人之處，已有人去過，並未鬧過強盜，這一年內，鏢師也無死傷。再一想起你們三人由去冬起，常在外面散財，種種做作，越發料出八九。也是你們惡貫滿盈。我弟兄照例拿賊拿贓，對方只要放下屠刀，改邪歸正，往往從寬發落，許其自新，何況事未證明，終想你出身富家子弟，財產甚多，如非喪心病狂，何至於此？打算再隔兩月，分人去往北方查明再說。不料今夜，神交好友黑摩勒老弟來訪，我正有事，未及接待，令他門人引往玄真觀投宿，無意之中誤投此廟。你們既知是我朋友，就不以客禮相待，為何詭計暗算？也不想他小小年紀名滿江南，豈是你們一群狗賊所能暗害？我先還不知道，恰巧有一好友由玄真觀來，說他師徒

並未前往。他們由紅沙港起身，有人見到，如何走得這久？這才想起，方才疏忽，少說幾句，必是誤投賊巢，忙即趕來，見他師徒已被擒住，正要加害，心甚不安，覺著對不起人。本要動手，因你不在廟中，同時看出黑老弟竟是故意被擒，並精縮骨之法，斷定你們必遭慘敗。又聽同來好友說老賊偷天燕詐死多年，近受芙蓉坪老賊聘請，又因作惡太多，老來無子，有一外甥，也是一個淫賊，被黑老弟所殺，並還殺了兩個愛徒、一個過繼的孽子，心中恨極，知他由黃山來此，師徒六人分路尋來，欲用迷香暗算，將他殺死，立往芙蓉坪投去等語。賊徒既然在此，老賊一向詭詐多疑，便對門人也不大說實話，又是採花淫賊，雖已年老，仍是夜無虛夕，就許和你同在一起荒淫。我忙趕去，剛走出不遠，你和老賊已得警報，一同趕來。現在老賊料已被我老友擒住，向他算那昔年暗殺黑溫侯申天爵的舊賬，少時必到。你那地室鐵牢，連同地道機關，也被我三弟師徒破去，替你作幌子的淫賊爪牙無一漏網，方才命人通知，正在遣散那些被你搶來的婦女。如今剩你一個在我手裡，逃生無望，最好放光棍些，免我動手，也顯得你們雖是淫賊，還有一點義氣。」

黑摩勒見惡道方纔那樣凶神惡煞，此時一任敵人歷數罪惡，不知何故，宛如鬥敗公雞，一言不發，只管凶睛怒凸，彷彿恨極，手中拿著那麼厲害的兵器，對方一雙空手，竟不敢動。越想越怪，走近前去一看，原來風虯手上還拿著一枝竹箭，長才七八寸，好似用了多年，光滑異常，指著惡道，數說不已。惡道始而目注對方手上竹箭，面帶急怒之容，等到聽完，呆了一呆，忽然厲聲喝道：「姓風的不必發狂！以前我就猜出你的來歷。雖拿不準，心想家業在此，多一事不如少一事，不特忍受惡氣，這一年來門都未出。自來趕人不上一百步，這樣讓你，也就是了。黑摩勒我與他無仇無怨，今夜我如在廟內絕無此事，全是我那兩個不知利害的師弟所為。等我趕到，已是騎虎難下。

如其不信,你們既將我王三叔擒到,可以問他。未來以前,他說要殺黑摩勒,同往芙蓉坪入伙,我是如何說法?方才見你在場,怒火頭上,還想事要講理,小狗殺死多人,向他報仇理所當然,等到事完再和你說話,肯聽便罷,否則也說不得了。這時認出這枝竹箭,你雖是我師父生前所說的人,但是雙方動手,強存弱亡,這等說法,欺人太甚。我對你一向恭敬。我今日已家敗人亡,威名喪盡,如肯稍留餘地,容我一走,我也無意人世,只等三年之後,尋到小賊,報了仇恨,我便披髮入山,你看如何?真要動手,我雖未必能勝,憑我手中兵器,要想殺我,料也不是容易。」

　　黑摩勒見他說時目射凶光,恨不能將敵人生吞下去,分明強忍怒火,另有凶謀。風虯立在面前,神態從容,人既文秀,相隔又近,好似毫無戒心。雖料此人決非尋常,照此大意輕敵,惡道兩件兵器又長又重,萬一暴起發難,如何抵擋?其勢又不便在旁插口,顯得小氣,正在查看惡道動作,代他擔心。惡道果然存有惡念,藉著說話,暗將全身之力運在手上,話到未句,忽然發難,震天價一聲怒吼,雙手齊揚,朝風虯攔腰斫去。黑摩勒還不料發動這麼快,又見風虯全無準備,沒事人一樣,心方一驚,忽聽惡道又是一聲急叫,身子一晃,幾乎跌倒,再看兩件兵器全都到了風蚓手上。

　　原來惡道和風虯初次交手,因見所持竹箭正是平日所料的一位怪俠竹手箭,雖然有點膽怯情虛,但知此人疾惡如仇,方才又是那等說法,除卻一拼,萬無生路,一面忍氣回答,猛下毒手,不料刀和銅人才一出手,便被對方接住。最奇是,那麼粗大光滑的銅人,吃風虯用五指反手抓住,彷彿嵌在裡面,另一手,竟將那又厚又快的大刀連鋒抓緊,就勢回手一抖。惡道連想回奪之念都未容起,看也不曾看清,當時只覺斫在一個極堅韌的東西上面,兵器全被吸緊,同時兩膀一震,手臂酸麻,虎口迸裂,五指全數裂開,奇痛徹骨,再也把握不住,不由驚魂皆震,身子隨同一晃,

幾乎跌倒，等到退出好幾步，覺著兩膀鬆垂，不能隨意抬起，痛是痛到極點，驚悸百忙中試一用力，兩膀已齊時折斷，只皮肉連住，外表看不出來，好似真力已脫，就是不死，也成了廢人。

惡道剛怒吼得一聲，一條長影已由頭頂飛墜，正是常時往來的玄真觀道人云野鶴，手中挾著平日最信仰的三師叔老偷天燕王飛。再看敵人，剛把銅人、鉤連刀地瞠兩聲巨響丟向地上，另一小孩也將所敵淫賊殺死，和黑摩勒一同跑來。三人對面，正在說話，如無其事。明知無幸，仍然妄想抽空逃走，強忍奇痛，剛往殿角縱去，猛覺週身酸麻，傷處痛不可當。方在叫苦，忽聽身後敵人喝道：「鐵牛真蠢！這廝還能活麼？」聲才入耳，猛覺背上一痛，噗喇一聲，扎刀已透胸而過，一聲怒吼，底下又被敵人踹了一腳。惡道本已重傷脫力，勉強縱起，並沒多遠，身又重大，落地還未立穩，正自痛徹心肺，哪禁得住這一刀一腳？身子一歪，翻身跌倒。

鐵牛原因惡道兇猛非常，一直均在注意，見他手中兵器雖被風蚓奪去，急切間並未看出受了極重內傷，稍微用力便難活命。見要逃走，縱身上前就是一刀，刺中以後，以為敵人猛惡無比，惟恐還手，下面縱身一腳。不料惡道死得大炊，刀又鋒利，抽得稍慢，將前後心拉破了二個大口，鮮血狂噴，就此屍橫就地。因聽師父呼喊，忙趕回去。黑摩勒笑道：「你怎這樣不開眼？沒見他兩膀脫力，都墜下來了麼？這廝罪惡如山，你不殺他，也是必死。這一來，反便宜他少受點罪。你想，當著風大先生面前，他逃得脫麼？」鐵牛聞言，滿臉羞慚，低著個頭，不敢開口。風蚓笑道：「令高足小小年紀，武功已有根底，也算難得的了。」黑摩勒看出風蚓年長，內功已人化境，心疑長輩中人，再三請教。風蚓笑說：「愚兄雖然癡長幾歲，年過六旬，與老弟實是平輩。不過先師已早去世，我們不是外人便了。」

黑摩勒再一追問，才知鄱陽三友竟是昔年青城派名宿陶鈞的嫡傳弟子。雙方師門交誼甚深。只是風虯為人孤高，不願多事，早知黑摩勒武功甚高，想見一面，後遇鐵牛，想起昨日好友辛和之言，方令過舟相見，問出底細。因料小菱洲之行還有波折，雙方都是朋友，不便過問，想將湖口一關解去，等取劍回來再談，暫時本來不想見面，不料誤走董家祠，發生此事。黑摩勒問出玄真觀在來路右側樹林深處，略為偏東。兩廟相隔約有三里，由港口來，遠近差不多，並是直路，因和鐵牛步月說笑，一時疏忽，走入岔道。見雲野鶴將老賊王飛放落地上，在旁靜聽，忽然想起金華江邊之事，忙問：「這老賊就是以前傳說死了多年的老偷天燕麼？聽說此賊淫凶無比，煉有獨門迷香，害人甚多，向無真名真姓，到底他叫什麼？道兄何處擒來，怎未發落？」

　　野鶴笑答：「老賊姓名太多，一時也說不完。人都知他名叫王雲虎，真名王飛。只有限幾人知他來歷，平日假裝好人，不許別人採花，自己專在暗中好殺良家婦女。我師弟申天爵便是被他暗算。方才來時，我知他一見我必要逃走，特地隱起。他同賊道趕來，本想施展迷香暗算老弟，因聽賊徒說，方才有一長身道士，無人能敵，我那形貌本容易認，於是生疑，不敢下來。他本識貨，看出風兄和你均不好鬥，越生戒心。老賊年老成精，廟中賊道雖是萬惡，暫時尚可無事。今夜這場禍事完全由他師徒而起，他竟毫無義氣，妄想逃走。幸我早已防到，埋伏在他的去路。對面之後，自知不妙，還想行兇，被我擒來。此時想等一人，還未取他狗命呢！」

　　黑摩勒方想金華江邊申林聽說殺兄之仇尚在，並非真死，打算北山事完前往尋他報仇之言，忽見房上又有二人縱落。一是方才動手少年崔萌之徒柴裕，同來那人正是申林，滿臉悲憤之容，近前先向老少四人禮見，匆匆說了幾句，便指老賊問道：「雲兄，老賊我未見過，這便是他麼？」野鶴答說：「正是。此賊

凶狡異常，雖被我打斷一臂一腿，被擒之後，並未倔強，二弟仍須留意呢！」說時，鐵牛在旁一聽禿老頭比惡道還凶，心中奇怪，師長說話，又不敢插口，便立在老賊身前，不住查看。見他五短身材，除衣履講究，看去短小精悍而外，臥在地上緊閉雙目，滿臉愁苦之容，神情十分狼狽。比起惡道身材高大，凶神惡煞，一聲怒吼屋瓦皆震，強弱相去天淵，怎會說得那樣厲害？正要開口詢問，忽見老賊兩腮微動，並有一處朝外拱了一拱，彷彿口裡含有東西。鐵牛近學師父的樣，言動滑稽，忍不住罵道：「你這老禿賊，活了這大年紀，害了許多的人，已然被擒，眼看要遭惡報，還有心腸吃東西呢！你那兩個鐵葫蘆哪裡去了？」末句話還未說完，申林已將劍拔出，往老賊身前走去。

　　野鶴、風蚓、黑摩勒立在一旁，本未在意，忽聽鐵牛一說，野鶴首先警覺，忙喝：「二弟且慢，留神暗算！」說時遲，那時快！聲才出口，瞥見老賊一雙色眼突然張開，目射凶光，喊聲「不好」，縱身一把剛把申林抓住，未及拉開，老賊口中毒針已似暴雨一般朝申林面上打來。心正驚急，一股急風突由側面掃到。月光之下，只見一蓬銀雨本朝申林迎面打來，就在這將中未中。危機一髮之間，彷彿微雨之遇狂風，忽然往旁一歪，斜飛出去，落在地上，當時灑了一地光絲，亮如銀電。同時黑摩勒也自趕到，耳聽哼了一聲，再看老賊已被鐵牛照頭踢了一腳，牙齒碎裂，血流不止。申林也被野鶴拉退。

　　雲野鶴拾起毒針一看，只有半寸多長，針尖作三角形，鋒細如絲，針頭有一小圓球，約有芝麻大小，笑說：「真險！他被擒時，週身毒藥暗器連同迷香一齊被我搜去，受傷不輕，只有一手還未毀掉。雖知老賊練過鐵鷹爪，終想老賊酒色荒淫，多好功夫也要減色。二弟為報兄仇，經陶師伯指點，凡是老賊的一些毒手，都有防備之法，擒他又未費事，先請二弟留心。只是想起老賊凶毒，隨便一說，誰知這等險詐，竟在遇我以前將此毒針藏在口內。想是因我深知他的根底，

樣樣內行，不敢妄動，準備到此相機行事，暗下毒手。如非風兄這一劈空掌，此針見血封喉，二弟差一點受了他的暗算。」

申林聞言，自更憤怒，正待二次上前，忽聽老賊厲聲怒罵：「無知賊道、小狗！老夫早聽人說申天爵之弟聞我生死不明，新近又在後輩口中聽出我的下落，立志尋仇。你這賊道是他兄弟好友，今日對敵，一則老夫打你不過，料定仇人在此，心想事由仇人而起，我與你這賊道無仇無怨，無故作人鷹犬，我偏與他同歸於盡，使你事後難過，無臉見人；就是仇人不在，能將小賊黑摩勒殺死，也可解恨，因此才未下手取你狗命。我自被你打傷，便想活了六七十歲，福已享夠，單是被我姦淫殺害的美貌婦女，少說也有千人，還有什麼不值得處？已早想開，死活未在心上，只管下手。你老大爺皺一皺眉頭，不是好漢！」

申林聞言怒極，兩次舉劍上前，均被風蚓攔住，冷冷地笑道：「久聞此賊淫凶萬惡，今日一見，果不虛傳。你聽他自供，單是婦女害了多少人！一條老狗命豈足相抵？此仇不是這樣報法。還有萬千冤魂，九泉含恨，豈能便宜了他？鐵牛年輕，這等惡報太慘，卻不可令他在場。老弟暫時息怒，等崔三弟回來，同往地室下手，你看如何？」申林早由身邊取出一個小牌位，含淚說道：「小弟本想殺他祭靈，沒有地方。此時想起賊巢正可借用。」風蚓答道：「非但如此，今夜殺了許多賊黨，也須善後，以免旁人受累。我已想好主意，連遣散受害婦女、把他財產分散苦人，要好幾天才能辦完。我意請黑老弟仍往玄真觀安眠，明早起身。這裡的事由我們來辦如何？」黑摩勒正在謝諾，忽聽鐵牛又喊道：「諸位師伯快看，老賊肚皮亂動，又想鬧鬼呢！」風蚓笑道：「你說得不差，他想運氣自殺，免得受罪。但他作惡太多，方才破他毒針時我早防到，曾用內家罡氣破了他的穴道，除卻靜等惡報，多會鬧鬼也來不及了。」

老賊原是惡貫滿盈，想起多年盛名，初次跌倒，受此大辱，身敗名裂，心中痛恨，打算罵上幾句出氣，再用氣功迸斷肚腸自殺，免受敵人凌辱，做夢也未想到對頭早已防備，暗用內家罡氣破了穴道，難怪運了一陣氣功，真氣提不上來。想起敵人所說，不知如何死法？再一想到，前聽人說，神乞車衛在金華江邊收拾淫賊，手法之慘，多好功夫也禁不住，何況真氣已破？連想咬牙強忍都辦不到，不由心膽皆寒，立轉口風，說道：「我自知孽重，不敢求生，報仇聽人倒便，但是你們不是出家人，便是前輩劍俠的門下，好歹也積一點德，就不肯給我一個痛快？不要做得過分！」

　　野鶴笑道：「你話說太晚了！這都是你害人害己，自家惹出來的。否則風兄雖是疾惡如仇，不遇到你這樣淫兇惡賊，這多少年來，從未用過的五陰手，怎會照顧到你，此時自是苦痛難當，代你消點罪孽，不也好麼？乖乖忍受，是你便宜；如不知趣，再要口出不遜，受罪更多，悔無及了。」老賊深知厲害，長歎了一聲，便將雙目閉上，不再開口。鐵牛笑問：「師父，什麼叫五陰手？」黑摩勒方喝：「叫你少說，又要開口！」崔萌忽由殿後趕來。黑摩勒見風蝸尚在等候，知道用刑太慘，除申林外，不願人見，便向眾人告辭，並問野鶴：「少時事完何往，可要往玄真觀去？」野鶴笑答：「本來要送老弟同去，這裡事忙，恐到明早還做不完，只好等你小菱洲回來再相見了。」

　　黑摩勒料知眾人與小菱洲那班人多半相識，不便出面，也未再說，隨由崔萌送出廟外。雙方尚是初見，頗為投機，且談且行，不覺送出一里多路。黑摩勒又問出小菱洲一點虛實，再三謝別，方始分手回去。

　　師徒二人見天已深夜，明早還要起身，一路飛馳，尋到玄真觀。方要叩門，已有道童迎出，說：「師伯往董家祠未回，師父知道師叔師兄要來，已早準備酒食宿處，方才發生一事，不得不去，命弟子在此守候，請師叔不要見怪。」黑摩勒問知道童名叫秋山，甚是

靈慧，廟中只有師徒二人；野鶴時常來往，並不久住，平日甚是清苦，但不吃素。到了裡面一看，雲房兩間，倒也几淨窗明，陳設清雅。剛一坐定，秋山便忙進忙出，端進茶點酒菜，說是得信已遲，全是鎮上買來的現成之物，師父又不在家，諸多慢待。黑摩勒師徒本想不吃，因見主人再四慇勤，只得強拉秋山一同吃了一些。天還未明，聽得院中有人走動。起身一看，早飯已預備好，乃師仍未回廟。知其一夜無眠，心甚不安，笑說：「我們吃飽還沒多少時候，這等吃法，豈不成了飯桶？」秋山笑說：「此去小菱洲，還有老長一段水路，又是逆水行舟。到了那裡，一個不巧便要和人動手，知道幾時才完？多吃一點，也好長點力氣。」黑摩勒見他意誠，含笑點頭。等二人收拾停當，吃完，天已快亮，忙即起身。

秋山強要送去，黑摩勒問他：「廟中無人，怎好離開？」秋山笑答：「湖口雖是魚米之鄉，這一帶地勢較高，離水較遠。方圓十里之內，多是董家田地，廟中惡道雖然假裝善人，對待佃戶仍是強橫，令出必行。推說性喜清靜，廟前一帶土地完全荒廢，僅種了一些果樹遮掩耳目。只離廟里許有一富戶，用人雖多，也無別的人家同住，方才才知那是惡道所辟隱藏婦女的密室。左近只此兩廟遙遙相對，平日無人來往，不用看守。請師叔先走，我關好廟門自會跟來。我送師叔去尋一熟人的船，比較方便。」黑摩勒見他固執非送不可，只得應了。

二人走出廟門。秋山入內把門關上，越牆而出。黑摩勒見他輕功甚好，不在鐵牛以下，年紀也只大了一歲，好生獎勉。到了路上，秋山笑道：「如非師父不許弟子遠出，真恨不能跟了同去。師叔事完回來，想必要尋風師伯一敘，只來玄真觀，必可見面。聞說師叔精通七禽掌法，肯傳授弟子麼？」黑摩勒聞言，才知他的用意，心想：這道童真鬼，原來用有深心。

方一遲疑，秋山笑問：「師叔不肯教我麼？」

黑摩勒道：「不是我不肯教。當我學七禽掌法時，傳我的一位老前輩曾說：『此是北天山狄家獨門秘訣，身法精妙，非有多年苦功，還須天生異稟，不能練成，學成以後便少敵手。恐其仗以行兇，輕易不傳外人。如非你天性純良，資稟又好，又有蕭隱君、司空老人代你保證，也決不肯傳授。』並說以後不經他的同意，不許轉授外人。我已答應過他，再則這掌法實在難學。方才看你輕身功夫雖有根底，尚還不夠。內功我未見過，料也未到火候。如不答應，你必失望。我想蕭隱君的乾坤八掌只要得過真傳，路未走錯，不論功夫深淺，均可循序漸進，誰都能學，並且根底越扎得好效力越大。你如想學，此時便可傳你口訣和扎根基的功夫。等我小菱洲歸來，再傳你正反相生一百二十八掌的手法變化。以你聰明好強，數日之內便可學全。至多用上半年功就可應用，你看可好？」

秋山大喜，立時跪倒，口喊：「師父，弟子遵命。」黑摩勒正色問道：「你這是什麼意思？」秋山見他面色不快，知道錯會了意，忙道：「師叔不要誤會，此是井師伯和家師說好的事。因為大師伯最是疼我，每來廟中小住，我必求教。昨日對我說起師叔的本領和這兩件掌法，日內如與相遇，不要錯過機會，並令拜在師叔門下。雖然多一師父，和師叔一樣，並非棄舊從新，還望師叔恩允。」黑摩勒一聽，忽想起昨日在玄真觀匆匆住了一夜，只知觀主與風、雲二人有交，尚未細問，忙道：「你且起來，你大師伯不是姓雲麼？怎麼姓井？是哪一個井字？」

秋山知道說走了口，微一尋思，躬身答道：「本來此事不應明言，好在師叔日後也必知道，不如言明，免得師叔疑心。大師伯便是師叔黃山避雨、與他隔山說話、不曾對面的井師伯孤雲。他在此地易名換姓，改號野鶴，家師便是鐵擎老人的嫡傳弟子，真名早隱，連弟子也不知道。人都稱他雙柳居士，師叔總該知道。肯收弟子做徒弟了吧？」黑摩勒驚喜道：「原來那位道長便是井孤雲師兄，怪不道對我師徒如此出力盡心。

我在黃山途中與之相遇，他先不肯見面。可是剛到孤山，便蒙他暗中相助，隨時指點。昨夜又在廟中出現，分明知我此行險難太多，一路都在尾隨暗助，再不搶在前面，代為窺探敵人虛實。這等古道俠腸，從來少有。令師雙柳先生，定是昔年八師叔鐵擊老人的大弟子江寒搓無疑了。這兩位都是我從小就聽師長說起的先進師兄，淵源極深，有他的話，這還有什麼說的！在未見他兩位以前，我先收你做個記名弟子，乘此荒野無人，我先傳你口訣。可將它記熟，有不明白的，回問師長，自會知道。」

秋山大喜拜謝，重又改稱「師父」。黑摩勒且走且傳口訣，見他先天體力雖然不如鐵牛，因是七歲從師，比鐵牛多練了好幾年，根基扎得極好，人又聰明靈慧，一點就透。如以眼前來論，比鐵牛要強不少，只不似鐵牛力猛膽大，又經自己加意傳授，使其速成，前在山中，更得兩位好友盡心指點，多了一把如意剛柔烏金扎，平空錦上添花，加出好些威力，能夠隨意應敵而已。方想：目前後輩中人都是小小年紀，起來大快，老早便自出道，各位師長常說自己和江明、童興這樣的神童固是難得，便是祖存周、卞莫邪等幾個少年英俠也是少有。近來連遇兵書峽唐氏兄妹，小孤山遇到盤庚，這裡又遇秋山，未了一個還是後輩，連鐵牛一起，無一不是資稟過人，得有高明傳授。照這樣徒弟，多收幾個也是快事。正在尋思，忽見鐵牛在旁留心靜聽，一言不發，嘴皮連動，似在默記，傳完口訣，笑罵道：「你這蠢牛！自從到了南明山後，見一樣學一樣。近來索性改了脾氣，無論說話舉動，拚命學我的樣。我就夠討人嫌的，你偏學我！你又長得比我還要不得人心。照你本來憨頭憨腦，什麼不懂，放牛娃的神氣，叫人看了可憐，就有一肚皮的壞水，人家也看不出有多好呢。這樣貪多嚼不爛，是我山中那兩個朋友教你的麼？」

鐵牛知道以前山中代師父教他用功，並教認字的那位無名禿老人，已有三十年不曾出山，雖是師父忘

年之交，性情全都滑稽，一個又是老來少，先想收師父做徒弟，沒有如願，雙方大鬧了好幾次。後來問出師門來歷，只管化敵為友，但是雙方惡鬧成了習慣，連一句話都不肯講，過去卻是一笑了事，從未真個反目。上次師父為了自己無處安放，義弟周平不久還要來投，將自己送回山中，便是托他照應，代為監督傳授，溫理功課。雙方見面時，彼此嘲笑捉弄，無所不至，連自己都看不下眼去。師父腳程又快，每月總要回山一兩次，或明或暗，只一回山，必定先尋老人鬧上一陣，並且常佔上風，就吃點虧也是極小，老人往往難堪。雖覺雙方都是這樣脾氣，老人也有先發之時，或是預先設好圈套，想師父上當，難怪一人，畢竟對方年長好幾倍，對一老友不應如此。後有一次，師父所想方法十分刻毒，自己實在看不過去，向師跪求，才知師父由八九歲起便和老人打賭，見面不是角力便是鬥智，非要鬧過一陣不肯好好相見。老人也是古怪好勝，童心未退，多年來成了習慣。以前師父也曾常時吃虧，連師祖和司空老人對於此事均未禁止。後又約好，非有一方慘敗服低決不罷休。自己苦口力勸，說雙方非老即小，無論是誰，都是勝之不武，不勝為笑，多年老友，何必要有一人服低？師父才說，看在徒兒份上，只他不要再鬧，大家取消前約也可。因此老性情古怪，最難說話，次日師父走後，老人忽然引往無人之處，笑說：「你這娃兒，初來時我還笑你師父，那麼聰明靈巧，會收你做徒弟。一靈一蠢，相去天地。過不兩天，見你用功勤奮，悟性甚好，漸漸看出本資稟賦無一不好，心始驚奇。不料你竟是外表渾厚，內裡聰明絕頂，並還不露鋒芒。只為從小孤苦，日與頑童為伍，受人欺壓，本身天才無從發揮。來此兩月，見聞漸多，心靈開發，天賦雖有幾處不如你師，比起常人，已是萬中選一，難得見到，存心卻比你師父忠厚得多。雖不一定青出於藍，照我所說去做，異日出山，要少好些凶險，少樹許多強敵。」由那日起，監督功課之外，便教自己讀書，並令學師父的樣，處處模仿，連說話舉動一齊變過。遇敵遇事，卻要虛心

謹慎，藉著外表憨厚，掩飾靈警動作。不發則已，一發必勝，不學則已，一學必要學成。老人和師父也似彼此心照，不再互相捉弄。這幾月來，所學雖是師門真傳，如無老人盡心指點，哪有今日，人家全是好意，惟恐師父多心，回山又出花樣和他暗鬥，又不敢說假話，想了一想，躬身答道：「無發老人和向大叔雖說弟子長得憨厚，如學師父的樣，不特有趣，並少吃虧，又說師父天生異人，一半也仗多聽多學、用功勤奮得來。你既把師父奉如神明，就要學全，遇到前輩高人，更需求教，時刻留心，將來方有成就。專學外表，看是難師難弟，實則相差太遠，有什意思？」

黑摩勒接口笑道：「蠢牛不必說了！那小老頭以前和我是對頭，後來打成朋友。只管多年交好，因他脾氣古怪，心中還有芥蒂，鬥智又不如我，氣在心裡，未了一次想弄圈套，被我將計就計，眼看栽大觔斗，因你一勸，發生好感，又鬥我不過，也就借此收風。他昔年強要收我做徒弟，原是好心，後來發現我每日早出晚歸，或是一入山就是十天半月，每次功力都有長進，尾隨查探，看出我的來歷，方始化敵為友。我自來不曾恨他，只要中止前念，決不和他為難。無如此老恩怨太明，以前被我捉弄過好幾次，恐仍有些難過。此次也許改了方法，打算遇見機會，暗中幫我一個大忙，表示他比我仍高一籌，一面對你盡心指教，報答你的好意，顯他量大，你卻得了便宜，他當我不知道呢！這乾坤八掌，前在黃山望雲峰遇見阮家姊妹，臨走以前，曾連猿公劍法一齊告知，你也聽見，此時如此用心，難道不多幾天工夫，就全忘記了麼？」

鐵牛見師父並未嗔怪老人，聞言忙答：「弟子本來記得，但是此時師父所說，與那日好些不同，又多了六十四句口訣。連日忙於起身，連扎刀的二十七解、一百零八招，也只在小孤山師父睡後，當著盤庚演習了一次，惟恐內有不同，想將它記下，遇到空閒再行演習。如有不對，再請師父指教呢。」

黑摩勒笑道：「阮家父女乃我師門至交，你井師伯更非外人，同是乾坤八掌，哪有不同之理？我因看出她姊妹功力甚高，不是虛心太過，就是還未學全，並想探問我那劍訣。同門世交，自然知無不言。後又想到，陶、阮兩老前輩同在黃山，陶師伯最喜成全後輩，兩老既然常見，那麼深的交情，她姊妹人又極好，斷無不傳之理，惟恐被人輕視，不說又不好，只得將劍訣掌法合在一起，擇要緊之處說了一些。果然她們是行家，一點就透，注重是那劍訣，誠心求教，並非試人深淺。看那意思，十分誠懇、關心，如非大姊未回，鐵花塢之行恐非跟去不可。就是這樣，開頭我還疑她們暗中趕來。此時想起，和呂不棄師姊一路的短裝少女，就許是她姊妹之一，或是她的大姊阮蘭，也未可知。」

　　鐵牛答說：「二位阮師伯都是黑白雙眉，左右分列，可惜當時沒有留心。」黑摩勒笑說：「傻子，隔得那麼遠，就是留心，怎看得出？」忽聽路旁樹林之中似有笑聲。這時天光大亮，三人已走往去湖口的正路。田野之間，早有農人往來耕作。前途已有行人走動。遠近人家，炊煙四起。三人中只鐵牛聽那笑聲耳熟，見師父不曾在意，假裝小解，剛一入林，迎面遇見兩個村民說笑走來，並無他異。解完手，見師父和秋山腳步加快，知其傳完掌法，急於上路。不顧仔細查看，正往前追，忽然瞥見一個頭戴斗笠的矮子在前側面樹林中閃了兩閃，身法彷彿極快。初發現時，似由兩邊樹林當中小路之上越過，等第二次看見，相隔已有十多丈。那一帶，儘是大片樹林和人家果園，地勢高低起伏，只來路上一條橫著的小徑，人家甚少，中間還有小河阻路，如往湖口，不應這等走法，便留了心。等追上師父，矮子又在前面林外閃了一閃，相隔更遠。末次再看，已由人家後牆繞過。前面便是湖口鎮上，矮子也未再見。方覺此人身法腳程如此輕快，好似哪裡見過。路上行人往來越多，知道還有敵黨耳目，不便多說。又見師父和秋山所說都是一些閒話，

也未告知。

　　一會，秋山便引二人由一小巷穿出，到了離鎮兩里許的湖邊偏僻之處，鐵牛方說：「這裡沒有渡船，還要趕往鎮上去雇麼？」秋山把手一揮，離岸七八丈的沙洲旁邊蘆灘深處，一條小「浪裡鑽」已斜駛過來，船上兩個壯漢，一前一後，舟行甚速，轉眼靠近，並不停泊，離岸丈許，緩緩往前搖去。黑摩勒笑問：「就是這條船麼？」秋山悄答：「師父此行，越隱秘越好。船上是自己人，奉了風師伯之命，借了人家一條特製的『浪裡鑽』在此等候，所行與小菱洲途向相反。師父可裝遊人，跟到前面無人之處，縱上前去。他們自會繞路前往，比別的船快得多。這兩人，一名丁立，一名丁建，弟兄二人，均是龐師伯門下，水性好得出奇，不必和他客氣。弟子也要回去了。」

　　黑摩勒含笑點頭，隨即分手。雖覺風、井諸人小心太過。小菱洲之行，敵人不是不知，何必隱瞞？人家好意，再雇別船，反沒他快，自己人到底要好得多，便和鐵牛朝前走去。一看那船一直未停，丁氏弟兄前後對坐，不時低聲說笑，朝自己暗打手勢。回顧身後，地更偏僻，並無人來，越覺可笑。又走了半里多路，心正不耐，忽見迎面又有一隻小快船逆流而來，和丁氏弟兄的船對面錯過，丁氏弟兄也將小船開快。二人忙追上去，趕出不遠，丁氏弟兄把手一招，船便慢了許多。二人忙縱上去，到了船上一看，原來後面還有一隻小船，正與對面開來的快船合在一起，把船掉轉，往來路逆流駛去，笑問：「那是對頭的船麼？」丁立悄答：「正是。不過他們並未疑心。沿途柳陰遮蔽，也未看出師叔人在上面，會走反路。後來那船是他同黨。聽說昨夜水氏弟兄的同黨暗中往約，想是心急，又去催請，就便迎接，恰在途中相遇。也許見師叔人生地疏，雇船必經湖口埠頭，沒想到風師伯早有準備，引來此地上船，弄巧他們還在湖口鎮上呆等。我們繞過前面兩處沙洲蘆灘，開入湖心遠處，他便看不見了。」說罷，又朝二人通名禮見，一面把船橫斷洪波，

往湖口內開去。

黑摩勒雖覺多此一舉，事已鬧明，何必如此膽小多慮？因見丁氏弟兄操舟極快，比自己年長一倍，執禮甚恭，心想反正比別的船要快得多，便由他去，未置可否。丁立在後，運槳如飛，沖波截流，向前飛駛。不消多時，便開出兩里來路，離岸已遠。側顧湖口埠頭已快越過，埠頭一帶帆檣如林，舟船甚多，方才兩條敵船，看不清在內與否。

正在留心查看，鐵牛猛瞥見一葉小舟長才六七尺，小得可憐，船身更窄，也是橫斷湖波，飛駛而來。先作平行，相隔十多丈，前後幾句話的工夫，便被趕過，比自己的船更快。船上只有一人操舟，一頂斗笠緊壓頭上，相隔又遠，看不清面貌年紀，身材似比常人矮小。不多一會，船便開入水雲深處，進了湖口。這時，風浪頗大，先還看見一點黑影，晃眼便不知去向。忽然想起，來路途中曾見一個矮子，也是頭戴斗笠，身材與此相仿，莫非此人？心生疑念，便向師父說了。黑摩勒也曾見過那矮子，但未留心，只看了一眼，因正說話，沒有注意。

丁氏弟兄本來面有驚疑之色，說：「那小船又小又快，憑自己的船，向來無人追上，共總這點時候，被他搶出老遠，實在少見。最奇是，那人好似有心跟蹤，先由埠頭那面橫駛過來，到了我們前面，然後將船掉轉，往湖裡面開去，由此無蹤；分明和我們一樣走法，形跡可疑。這一帶稍為有點本領名望的人，我弟兄都認識。這樣矮子，還是第一次見到。他那斗笠極大，連頭臉一齊罩住，也許認得我們，所以不肯將船開近，等到看出我們去路，再趕往前面。照此形勢，此人必在前途等候，用心難測，我們還要留點神才好。」

黑摩勒聽丁氏弟兄互相談論，笑說：「你兩弟兄不必多慮。我師徒也會一點水性，雖然不高，但我還會渡水登萍、草上飛的功夫。我見船上還有兩根竹篙，

借我一根，將其截成兩段，多大風濤，也不至於沉底，放心好了。」

丁立笑答：「我知師叔武功精純，但這水上的事不比陸地。師叔師弟均通水性，那太好了！」隨又婉言勸告，說：「昨夜得信，伊、水四賊因恐鄱陽三友出頭作梗，不敢得罪，忍氣罷手並不甘心。本意去往小菱洲，激動龍、郁兩家相識子弟與來人作對。船行不遠，又來了三個賊黨，也是奉了芙蓉坪老賊之命而來，無心相遇，說起前事。三賊均精水性，又和洗手多年、隱居在離湖口十五里牛角權的一個老水賊是至交。互相商計，以為師叔雖和龍、郁兩家素不相識，但這兩家長老均是正人君子，萬一來人知道底細，登門求見，事情尚自難料，意欲引出那老水賊埋伏中途，想欺師叔不會水性，將船弄翻，沉人江中淹死。本來無須約人，不知怎的，鐵牛師弟這把扎刀竟被知道，又因師叔武功暗器無一不高，一個不巧，就是如願，也難免於受傷。想起老水賊乃是昔年黃河有名水盜姚五，水性武功均少敵手，最厲害是練有兩種水裡用的暗器和所用的兵器軟鋼叉，寶刀寶劍都斬不斷，人又手快心黑，只要請他出來，萬無敗理。議定之後，便由後來三賊同往聘請。不料走到路上遇一異人，將三賊戲耍了一個夠。我聽師父匆匆一說，也不知道三賊把人請到沒有。看方纔那只快船正由蓮花港牛角權一面駛來，老賊必已答應，至不濟也必派有得力徒黨。並非我們膽小怕事，此去小菱洲，要經過兩處險灘，水深浪急，事前不可不作準備。」

黑摩勒一聽賊黨甚多，均精水性，並有昔年黃河大盜老賊姚五在內，果非尋常，便告鐵牛小心，如聽警號，速將扎刀暗器取出，聽令行事。水面動手，不比陸地，冒失不得。鐵牛應了。

當地離小菱洲還有四十多里水路。走了一半，丁建坐在前艄相助划船，時朝前面注視，面色忽然緊張起來，將手朝後一比。丁立立由船艙中取出一柄三尺

多長的純鋼峨眉刺遞與丁建，自己取了一把三尖兩刃刀、一柄護手鉤放在腳底，看神氣似已發現警兆。二人再往前面一看，船已開到湖心。湖面越寬，天水空漾，白茫茫看不見一點邊際。沿途所見風帆已早無蹤，風浪又大，只見波濤浩蕩，駭浪奔騰，天連水，水連天，僅此一葉孤舟隨同波濤起伏，逆風破浪而行。那浪頭和小山一樣，一個接一個迎著船頭湧來，如非丁氏弟兄操舟精妙，長於應變，早被浪山壓倒。就這樣，四人身上已都水濕。有時一波未平，一波又起，相繼壓倒，全船立時埋入千重浪花之中。等到丁氏弟兄四槳齊揮，穿波而出，船中已有了不少湖水。幸而船系特製，舟中設有排水板，等到鑽出水面，丁立用腳一踏面前機軸，兩塊帶有水槽的薄鐵板往外一分，船中積水立去八九。

丁立見黑摩勒師徒週身水濕，心甚不安，笑說：「今日風浪太大，這一帶地方，下面伏有不少礁石，我又粗心一點，把師叔師弟的衣服都弄濕了。」黑摩勒自從風浪一大，沿途舟船絕跡，便將那身魚皮黑衣帽套全數換上。鐵牛也把新得到的一身油綢雨衣褲罩在外面，聞言笑說：「我們的衣服都不透水，並不妨事。衣包也有油布包在外面，休看水濕，一抖就干。你自施展本領，前進便了。」

三人正說之間，丁建忽然低呼：「前面烏魚灘似有埋伏，我已看出一點跡兆。大哥留意賊黨翻船，等我入水，將船底刀輪開動。乘他未到以前，先往前途窺探，看看他們到底有多厲害。」隨喊：「師叔！請注定船舷兩旁，水中甚清，目力好的，三丈以內來賊均可看出。如見水花亂轉，或是起了水線，便是賊黨由水中偷偷掩來，想要鬧鬼。相隔如近，可用魚梭打他。要是到了船旁，便用這兩根鉤叉刺去。船底藏有刀輪，想要沉船，決辦不到！只將兩舷把住，留心水賊鬧鬼翻船，就不怕他了。弟子先往探敵，去去就來。」說完，回身朝下一蹲，雙手合攏，向前一伸，頭下腳上，貼著船頭，全身刺入水內，聲息皆無，水

也不曾濺起一點。只見一條人影在萬頃洪濤之下，活似一條大魚，身子接連幾個屈伸，其急如箭，晃眼鑽入水心深處，無影無蹤。

鐵牛初次見到這樣大水，一聽丁建報警，說是賊黨要來，定睛四顧，前面波濤滾滾，直到天邊，並無可疑之跡，笑呼：「丁大哥，這麼寬闊的水面，陸地相隔不知多遠，來賊莫非都在水中行走麼？」丁立笑說：「師弟你年紀輕，地方又是初來，今日浪大，自難看出。此地離開小菱洲至多二十來里，你看前面有一條黑線浮在水上，便是二弟所說烏魚灘，過去不遠，就到地頭了。左邊角上，有一個小黑點時隱時現，便是湖中礁石之一，須等浪頭沉落才能出現。你順我手指之處留心注視，就看見了。」

鐵牛照他所說，正看之間，先是發現水面上浮著一個小黑點，隨同波浪起伏，隱現無常，相隔約有四五十丈。眼看小船越開越近，忽見水上起了一條白線，箭一般朝著小船迎面駛來，正喊：「師父、大哥快看，那是水賊不是？」丁立忽然驚呼：「師叔留意！那是一條江中惡蛟，已有兩年不見出現，猛惡非常。一下被它撞上，落在水裡，多好水性，也難傷它。逃避稍遲，不死也成殘廢。」二人見他邊說邊將船頭用力掉轉，想要避開。黑摩勒聞言大驚，忙將扎刀要過，命鐵牛取出鋼鏢，手執鉤叉，在旁戒備。

就這轉眼之間，丁立話還未完，遙望白線後面又有一條水線，比頭一條要小得多，相繼追來。丁立神態越發驚慌，拚命揮動雙槳，想要逃避。黑摩勒忙說：「你不必為我擔心。我的水性雖然平常，比這一柄扎刀厲害的東西我也不怕。等它追到，索性跳到水裡除此一害便了。」

丁立知那惡蛟長幾丈，其大如牛，尖頭大嘴，週身逆鱗，刀斧不傷，力大無窮。以前伏在來路湖心深處、暗礁石洞之下，共是大小三條，專一興風作浪，兇猛無比。尋常舟船，吃它尖頭一撞，便是一個大洞，

當時沉底，做它口中之食。小船遇上，長尾一掃，便成兩段。前年諸位師長恨它害人，天色稍為陰晦，必有舟船遭殃。這一帶地方雖是水深浪闊，天氣多好，也是波濤洶湧，為全湖最冷僻的所在，舟船往來不多，翻船傷人之事依然不斷發生。師徒七人，另外約了兩個水性極好的好友，借了一個大木排，想好主意，來此除害。費了許多事，還有一人受傷，才將最大的一條殺死。在水裡搜尋了三日，後又來過幾次，均未再見。因那兩條小的，逃時都受有傷，只說已死，也就罷了，想不到藏伏此地。這東西在水裡動作如飛，無人能敵，身上皮鱗又極堅厚，就是打傷也不妨事。大的一條還是大師伯親自出手，用內家罡氣打瞎兩眼，再由師父冒了奇險刺傷要害，方得殺死。就這樣，還被它一尾鞭將木排打散，如非事前準備，幾乎全都破碎。死前負痛，在湖中亂竄亂蹦，上下翻騰。當時惡浪滔天，平日清明如鏡、深約百丈的湖水，方圓二三十里之內，全被攪成了黃色，波浪似小山一般朝人打到，聲勢猛惡，無與倫比。就通水性，多大本領，不知它的習性弱點也鬥它不過。先就無法近身，如何下手？不過這東西喜暗惡明，不是風雨陰晦不會出來。今日怎會出現，實出意料。自己奉命護送，想不到中途遇見這樣惡物，如有傷亡，有何顏面歸見師長！本在愁急，又見黑摩勒毫無懼色，拿過扎刀，想要入水除害，越發驚惶，正在急喊：「師叔不可造次！就要下去，也等弟子說完幾句話再去。」

　　二人正說之間，忽又瞥見右側水花亂閃，隱隱看出內有三條人影閃動。為首一個是穿著一身魚皮水靠的瘦子，已然發現全身。丁立怒罵：「惡蛟快到，水賊趕來，正好送死！師叔千萬不可下去。這東西見人就撲，尤其是在水裡，目力更好，必已發現來賊，也許誤認前年傷他的仇敵。我已將船掉轉，順流倒退要快得多。等他們遇上惡蛟，就有熱鬧好看了。」話未說完，船已退出二三十丈。惡蛟也自趕到原處，小船一退，剛要掉頭追來；那三水賊也似發現對面來了惡

蛟，先是三面分退，後又折向前面，隨同小船同駛，相隔卻遠。為首一賊最是迅速，已快追上，成了平行。

丁立看出那賊不懷好意，雖怕惡蛟厲害，仍不甘心退走，故意走向側面，把船夾在當中，想引惡蛟追船，坐收漁人之利，用心毒辣。料知為首那賊必是姚五，久居本地，雖知惡蛟厲害，前年殺蛟，三位師長不願招搖，行事隱秘，並未傳揚在外。老賊不知惡蛟習性，妄想借刀殺人，豈非自尋死路？正告黑摩勒師徒，請其細看惡蛟有多厥害，一面往來路順流急退，又駛出十來丈。惡蛟先是朝船追來，一見水中有人，重又轉身追去。

老賊想似看出厲害，不顧陰謀害人，忙往斜刺裡竄去。後面兩賊大約水中看物還不能超出一二十丈，發現稍遲。老賊去勢箭一般快，雙足一蹬便是老遠，水中不能開口。二賊沒有看清去路，等到發現對面來了惡蛟，自恃水性武功，也不知道厲害，互相打一手勢，左右分開，內中一個還想繞到惡蛟之後，前後夾攻。人蛟惡鬥，當時開始，方才追在惡蛟身後的一條小水線忽然不見。

船上三人因知那蛟雌雄兩條，後面水線雖小得多，也許入水較深之故。丁立還想退遠一點，黑摩勒師徒全都人小膽大，只管丁立那樣說法，並不害怕，反覺這樣人蛟惡鬥的場面難得見到，前在金華北山會上，雙方形勢威力何等險惡厲害，尚未放在心上，何況區區水怪，堅持無妨，不令退得太遠，說什麼也要看這人蛟惡鬥的奇觀。丁立因對方師執尊長，又是前輩劍俠的門人，口氣如此堅強，必有幾分把握。只要水性能和自己差不多，就可無事。好在心已盡到，這等固執，只好聽他，也未再強，自在暗中準備不提。

這一隔近，惡蛟全身出現，形態越發猛惡。黑摩勒見那惡蛟身長足有一丈七八，一顆形如瓜子、又大又扁的怪頭足有三尺大小，上唇突出，下巴朝裡縮進，張將開來，宛如一個大血盆，利齒如鉤，上下密佈，

前額一根緊靠後腦的倒須獨角，長達三尺，週身藍鱗，在水裡好似一條驚虹，閃閃生光。大口一張，便有大團黑水，拋球一般猛噴出來。全身並不出水，只在離水面兩尺以下翻騰追逐，動作如飛，靈活異常。

這時風勢雖然小了許多，浪並未平。湖水清深，相隔不過十丈左右，看得逼真。本是無風三尺浪的水面，加上人蛟這場惡鬥，攪得湖水翻飛，浪花如雪，駭波山立，驚濤澎湃，此伏彼起，越來越猛。三人所乘小舟，在丁立全力主持之下，飄蕩進退，在這些浪山之上，起落不停。有時一落好幾丈，再被一個浪頭打來，丁立雙槳朝後一扳，避開來勢，再由百丈驚濤之中騰空而起。到了後來，一葉孤舟直似一個小球，在千尋惡浪之上拋來拋去。

先是黑摩勒不肯後退，後來波浪越發險惡，丁立也把心一橫，暗忖：三位師長平生無論遇見多麼險惡的形勢，向無退縮之事。我弟兄是他們嫡傳弟子，黑師叔師徒都是小小年紀，如此膽勇，已勸過他們好幾次，既不肯聽，再要退縮，顯得膽小，面上無光，不如施展師傳本領，支持到底，只不翻船落水受傷，便有光采。想到這裡，膽氣大壯，便用全力操舟，把全副精神放在兩枝鐵槳之上，看準波浪來勢，左閃右避，隨同上下進退。小船不特沒有出事，浪頭也無一次打進船裡，反比來路浪山一過滿船是水，要好得多。可是丁立除卻注定前面，以全力操舟而外，別的也就不能顧到。前面人蛟惡鬥也更猛烈。

原來那三個水賊，除卻姚五先已溜走，下余二賊也都各精通水性，武功更非尋常。上來妄想前後夾攻，將蛟殺死。不料那蛟動作神速，又把二賊認作前年仇人，早已激怒，總算前年吃過都陽三友的苦頭，當日又受了一點傷，恰巧來人刺中它的弱點，本是無心巧合。那蛟見水中還有兩人，雖和方纔所見不同，沒有那麼厲害，心中仍有懼意。又恨又怕之下，凶威減少許多，否則二賊早已送命。但是那蛟頗有靈性，漸覺

敵人來勢不如預料之甚，先遇仇敵又未追來，膽子漸大，便朝敵人猛攻。

前面一賊仗著身法靈巧，雖未被它衝倒，覺著惡蛟口中噴出來的水球由身旁擦過，和炮彈一樣力大異常，尤其惡蛟轉側極快，窮追不捨，就這兩三個照面，差一點沒有被它撞上。後面那賊本想由後面和兩旁刺它要害，又被惡蛟用那又粗又長的尾鞭一掃，立有萬千斤的壓力猛撲過來，人被擋退老遠。不能近身，如何下手？連發三次毒弩，均被蛟身皮鱗擋退，彈力甚強，一箭也未射中，未次差一點沒被尾鞭掃中，把人打成兩段。經此一來，才知厲害，哪裡還敢上前！想要逃走，又沒有蛟快。實在無法，只得前後左右，往來閃避，遇見機會，再用水中暗器乘機發上兩件。惡蛟並未受傷，反更激怒，追逐越緊。人在水中，能有多大長力？本非送命不可，眼看難於支持，逃又沒法逃走。時候稍長，漸漸手忙腳亂。

內中一賊最是陰險，自己死在臨頭，還想借刀殺人，百忙中看出小船顛簸驚濤駭浪之中，並未走遠，尚作旁觀，妄想將蛟引來，打翻小船，能借此脫身更妙，否則也將敵人師徒除去。哪知和惡蛟鬥了一陣，水力太大，與尋常水中對敵不同，自顧尚且不暇，如何害人？小船相隔又有一二十丈，惡蛟越鬥越猛，凶威暴發，動作更快。他這裡雙足連蹬，剛衝出六七丈，惡蛟已和箭一般急，由後追來。等到警覺身後水力太大，回頭驚顧，看出不妙，慌不迭身子一側，想往旁邊踏水避去，惡蛟也掉頭追來，相隔只有數尺。驚悸亡魂，一聲急喊，剛道得一個「噯」字，大量江水已隨口湧入。萬分情急心慌之際，忘了身在水中，湖面太寬，離岸不知多遠，只顧逃命。一面往外噴水，身子不由往上一躥，等到頭出水面，剛一換氣，想起惡蛟在後，心魂皆顫，暗中叫苦，猛覺下半身被什東西夾緊，好似兩把鍘刀上下合攏，奇痛徹骨，身子立往下沉。未等回顧，只慘嗥得一聲，人便被蛟大口咬住，沉入水內。那蛟照例將人咬住，先大嚼上一頓，吃了

人血，還要醉眠些時，方始再動。

另一水賊本來不致送命，因見同黨向小船追去，自恃水性較好，忽起冒險爭功之念，打算趕往船的右面，等小船一翻，先將黑摩勒人頭切下，回山報功。明見快被惡蛟追上，竟如未見。等到追出一段，快近惡蛟中部，忽然想起長尾厲害，打算離遠一點再往前進。惡蛟已將同黨一口咬住，打算沉入水底大嚼，退勢比箭還快，一眼瞥見敵人就在身旁，將頭一側，連身橫掃過去。那賊想躲無及，吃蛟一尾掃中，當時打斷脊骨，死在水中。

那蛟連得綵頭，火性立退，躥上前去，將賊屍一齊咬住，待往水中沉去。為首老賊忽在前面出現，身後又有二賊並肩駛來，入水不深，兩次探頭水上，似還不曾知道下面藏有惡蛟，波浪又大，看意思似在尋找前三賊的下落。眼看離那沉蛟之處不過兩三丈，姚五忽然追上，剛朝二賊把手一招，往斜刺裡一同駛去。又瞥見一條瘦小黑影，由蛟旁不遠深水之中，箭一般躥上，跟在老賊姚五身後，相隔約有兩三丈。

黑摩勒師徒方以為那黑衣人也是賊黨，忽聽身後水響，回看正是丁建由船後水底突然冒出，縱上船來，和丁立低聲說了幾句，小船立時向前追去，舟旁水面上，忽有血跡浮上，耳聽丁立喊道：「今有異人相助，不特前途三賊已不足為慮，另有兩賊由別處繞來，欲往船底暗算，將船打沉，也被二弟和那異人所殺。只未下水的余黨駕船逃走，師叔快看！」

二人遙望來路，果有一點帆影隱現波心。定睛一看，正是湖口起身時所見快船，業已順風揚帆，往來路逃去。再往前一看，就這回頭轉顧之間，前面三賊已然對面，似因水中不便說話，頭已出水。姚五似說：「惡蛟厲害。」一見四人坐船追來，互相指點，一同後退，想要誘敵，各自將頭伸出水來，手指後面，笑罵不已，後見黑衣人似已沉水不見，雙方相隔越近。人船都快，離開鬥蛟之處也有三四十丈。浪已平了好

些，雙方說笑均可聽見。三賊似因惡蛟將人咬去，不再出現，疑已回轉巢穴，稍一商量，便同回身游來。內中一賊手指小船大罵，怒喝：「小狗黑摩勒可在船上？」底下的活還未出口，好似腳底被什東西抓住，身子立時下沉。姚五同來賊黨見他剛說了兩句人便沉下，雙手又在掙扎，情知出了變故，忙往下看。見那水賊被一週身漆黑、似人非人的怪物拉住雙腳，正往深水裡面急降下去。那賊水性武功本來不弱，不知何故並未回手，全身入水便和死人一般，毫不掙扎，降勢極快，晃眼無蹤。賊黨大驚，立時追下。

老賊因當地離蛟太近，本是驚弓之鳥，只為多年名望，昨夜受人禮聘，說過大話，埋伏途中，和敵人手還未交，先後死了好幾個同黨，面子上實在難過。仗著水性極高，目力又強，人更機警刁猾，伏在一旁，未被惡蛟發現。等前兩賊為蛟所殺，看出小船上，敵人之外，那駕船的，看神氣也決不好惹。自己人單勢孤，不知同來兩個徒黨因是後到，一個死在丁建手中，一個被船底刀輪絞成重傷，落水身死，正想在當地等上些時，守住小船，只將黑摩勒生擒或是殺死，帶往芙蓉坪，便可挽回顏面，並得重賞。遙望徒黨所坐快船已在遠方出現，正在盼望，忽見昨夜來訪的兩個同黨由水中趕來，知其久候無音，趕來探望虛實，覺著不是意思，忙即迎上，告以惡蛟傷人之事。

後來二賊見老賊說得那麼厲害，照理敵人不死必逃，如何尚在前面，並有追來之勢？知道老賊刁猾，洗手多年，不願再樹強敵，此來原是勉強，未免生疑。稍一盤問，老賊看出二賊意似不信，又急又愧。再看對面，自己這面來船忽又退回，暗忖：船上備有特製水鏡，就看不見自己，如何不戰而退？心正驚疑，忽生變故，本就有點情虛膽怯，目光到處，見水中黑影生得似人非人，不見頭臉。倉促之中沒有看清，誤認又有怪物出現，心中大驚，也未入水相助，反倒貼著水面，打算往旁倒躥出去。老賊身法極快，雙足一蹬就是好幾丈，如在水面之上，其勢更快。

這時小船上四人已知水中來了兩個高手，一是身穿黑衣的小老頭，一個身穿墨綠色的特製水衣，連頭帶腳通體一色，水性之好從來未見。小老頭所用兵器極為奇怪，形如兩三尺長的一根冰鑽，能隨手發出好幾丈再收回來，動作極快。丁建方才探敵曾與相遇。惡蛟本伏石礁之下，便是小老頭無心激怒，引了出來。剛一追逐，同伴忽由側面趕來，不知怎會曉得惡蛟性情和那短處，二人合力夾攻，只一兩照面，便將惡蛟打傷驚走。一個本來要追，被小老頭搖手止住，一同跟在後面。丁建先當敵人，還在擔心，後見小老頭朝他招手，同去一旁深水之中，先打手勢，令丁建速回，埋伏小船之下，入水要深，不使賊黨看出，小老頭也往深水之中竄去。不久便見三個水賊由側趕來，因見人蛟惡鬥，未敢上前，直到賊死蛟沉，方由水中偷偷掩上。丁建正愁獨力難支，當頭二賊，忽有一賊無故沉水，另一賊自往船底撞去。這時浪大，船底前後四個刀輪急轉如飛，那賊好似不由自主，硬往上衝，被刀輪一卷，當時慘死。只剩一賊，也為了建所殺。先遇異人忽由水底升起，揮手令上，隨又沉入水底。

　　船上三人聽完前情，均想不起那兩異人是誰。正在談論，一面開船趕去，忽見另一黑影在水中閃了一閃，擒了一賊沉下；老賊姚五不顧義氣，竟想丟下同黨逃走。黑摩勒方喝：「無恥老賊還想逃麼？」正取鋼鏢朝前打去，忽聽前面呼的一聲，緊跟著叭叭兩響，老賊紅裡透白的老臉上，已挨了兩個大嘴巴。

　　原來，方纔所見矮小黑人突由老賊腳底冒起，身手快到極點，揚手先是兩個大嘴巴，同時左手又是一把，劈臉抓住，往上一揚，前半身立時離水而起。老賊手中原拿有一根前有槍尖、似鞭非鞭的軟兵器，無如連經奇險，心神有些慌亂，來人水中本領比他更高，來勢太快，老賊本疑水中還有怪物，驟出不意，越發膽寒，又吃這兩掌打得暈頭轉向，兩眼烏黑。等到被人抓住，情急拚命，想要回手，一鞭打去，急痛昏迷，手忙腳亂，忘了手中是條軟鞭。敵人身矮，人更靈巧

內行，將人抓住，雙足一踏，連人帶賊一齊出水，單臂往旁一揮，恰將軟鞭避過，回望黑摩勒，笑呼：「黑小鬼，不給你一個準頭，你那鏢怎打得中這條老鱔魚呢？」聲才出口，老賊一鞭打空，用力又太猛，敵人沒有打中，反捲回來，正打在自己的腰上，將脊樑骨幾乎打斷。方覺奇痛鑽心，黑摩勒鏢已飛來，正打在左太陽穴上，透腦而過，連聲也未出，便遭惡報。

黑摩勒師徒聽出那人正是方纔還曾提起、隱居南明山多年的無髮老人。黑摩勒便喊：「老禿子，竟是你麼？今日初次見到你的水上功夫，果然以前所說不是大話。我服你了！」鐵牛也在旁邊急喊：「禿老伯伯，快些到船上來，少時請你吃酒。今天我身邊錢多著呢！你那同伴是誰？如何不見？」老人笑道：「你師徒不要多心。此是老友約我遊山，無心相遇，並非故意向你賣弄。鐵牛請我吃酒，我倒願意，可惜小菱洲哪有酒店，如何請法？我又有事，改日再相見吧！」二人忙喊：「決來船上，說幾句話再走！」另一黑衣人忽在前面水上出現，把手一揮，先後兩賊已無蹤影。老人笑說：「老友催我快走，無暇和你們兩個小淘氣多說空話了。」鐵牛忙喊：「快追，禿老伯伯要溜！」老頭身子往下一沉，便往水裡鑽去，一閃不見。

丁氏弟兄見那老頭方才踏波而立，手裡還舉著一具賊屍，隨同波浪起伏，身子不動，也不下沉，這等好的水性武功，尚是第一次見到。便是師父那高本領，也未必勝得過他。既然不肯上船，如何能夠追他？見鐵牛先前說笑，搖頭晃腦，何等滑稽，此時見小老頭要走，急得亂跳，神態天真，看去好笑，也未追趕。黑摩勒見無髮老人已然不見，鐵牛還望著水面發呆，十分依戀，心想此子天性真厚，笑罵道：「蠢牛！小老頭今天第一次在我面前得了綵頭。我說話不好聽，他如不走，莫非還要表功不成？」

鐵牛笑答：「師父，這位老人家對我大好了，我真想他。萬想不到他會出山，還和我們遇上。他常說

生平無親無友，有一個最親的人已死多年，為此一氣入山，只有一件事萬一發生，也許出山一次，或是換個地方，去往別的山中居住，但是此事實在渺茫，近年已早不作此想等語。今日忽然遠出，事太奇怪。師父說他遇見機會想幫師父的忙，顯他本領，我看不會。莫非他說那件事發動了麼？」黑摩勒低頭一想，方說：「你這話對。他果然不是為我而來，至多不期而遇，事出無心。否則事情無此巧法。真要報復，以他為人，必要等我到了危急關頭方肯出手，不會事前代我先將賊黨除去。我還不曾動手，他就來了。」忽又笑道：「那不是他送來的東西？也許裡面有信，在你丁大哥身後，快去取來我看。」

鐵牛往後一看，果然丁立身後，船邊上放著一個油布包好的小竹筒，一頭塞緊，忙取了來。打開一看，內一布條，上寫「東方未明，前途留意」，底下書著一個頭罩一盆的老頭。自從水賊被兩異人除去，船開更急，船上丁、鐵三人耳目也極靈警，又未聽有絲毫響動，那竹筒怎會到了船上？俱都驚奇不置。黑摩勒見那布條上寫的字跡，似是山中黑石寫成，墨色甚淡；所畫老人，長眉細腰，頭上頂有一盆，與老友無發老人貌相不同，料是他的同伴。仔細一想，忽然醒悟，笑道：「此老真夠朋友。這次相助，全出好意，並還約了一位老前輩一同出手，真乃快事！經此一來，他那來歷出身，我已明白幾分。怪不道恩師和司空叔說：『老人身世淒涼，人又孤僻古怪，你們既成朋友，互相取笑無妨，但須適可而止，勿為已甚，更不可情急反臉，你年紀小，務要讓他一步。』果是一個有來歷的人，我真輕看他了。」

鐵牛見師父面有喜容，笑間：「他到底姓什麼？師父為何這等高興？」黑摩勒道：「他的姓名，和寒山諸老一樣，不見本人問明以前，我還不知。同來那位老前輩，我卻想起來了。」轉對丁氏弟兄道：「歸告令師和各位師長，覆盆老人居然尚在人間，他的信號符記我已發現。這張布條代我交與井孤雲，他就明

白。今日之事不可向外人洩漏，雖然這位老人既肯出面，決不怕仇敵暗算，芙蓉坪老賊如知此事，必定驚慌，格外小心警戒，將來下手，豈不又多麻煩？」

二丁從小隨師，原是鄱陽三友門下最得力的弟子，見聞甚多，聞言驚喜道：「師父曾說，覆盆老人，前明義士，如論年紀，已有一百多歲，在芙蓉坪老賊逆謀尚未發以前，人便失蹤。江湖傳言，因往湘水憑弔屈原，想起光復無望，國破家亡之痛，心中悲憤，投水而死。當時江湖上人知他水性好，天下第一，怎會死在水裡？全都不信。一班遺民志士更是驚疑，紛紛趕往湖湘一帶查訪。前芙蓉坪主人還派專人往尋。因他老人家頭戴鐵盆，身穿半截麻衣，赤足芒鞋，手持鐵杖，終日放浪山水間，再不，便是悲苦呼號，哭笑佯狂，行歌過市，所到之處，必有一群小孩追逐在後，極易查訪。哪知費了好些天時，方在湘江下游發現他的屍首和那鐵盆。五官已被魚蝦咬傷，腐爛見骨，面目全非，死狀極慘。一班老輩仍說，照他那樣水性，就是大醉投江，有心自殺，到了江中也必發揮本能，明白過來。以前曾在一日夜間往返巫峽、江漢八百餘里，人在水底，不曾出水一次，已和魚類一樣，把萬丈洪流。當成陸地，決無如此死法。鐵盆又是沉底之物，怎會還在頭上？疑點頗多，多不肯信。無如從此便不見他蹤跡。轉眼一二十年，當時那些老前輩不死即隱，也就無人再提。三位師長時常談起，還在悲歎，想不到二次出世。此事必與大破芙蓉坪有關。那位無發老人與他交好，想必也是一位前輩異人了。」

黑摩勒轉問：「『東方未明』四字隱語，我只來時聽人說過，你們可聽師長說起？」丁建答道：「詳情並不深知，只知也是一班義士所結社團的暗號，但在以前，芙蓉坪之外偶然互通聲氣，並非一路，蹤跡還要隱秘，幾於無人得知。不是自己人，這四字輕不出口。外人不知底細，偷聽了去，想要妄用，被他看出，不特沒有照應，反倒引出殺身之禍。老人來信有此四字，師叔當有幾分知道了。」黑摩勒便把大鬧鐵

花塢經過說了出來。二丁也想不起卡莫邪所救少女是何來歷，知與小菱洲那班人有關，均主慎重，不可輕易出口，並說：「龍、郁兩家長老不喜外客登門，三位師長好似有人與他們相識。這些年來，也只大師伯去過兩次，還是無意之中露出口風，並未明言，問也不答，更未提到『東方未明』是這兩家隱語。」黑摩勒便不再問。

舟行迅速，已早走過烏魚灘，見灘上只有一所房舍，甚是整齊。左近還有一小片水田菜園，水邊停著兩條小快船，空無一人。等到走過，才見房舍內走出一個十六七歲的村童和一農夫。一會，便見村童縱入水中，水性頗好，轉眼沉入水內。丁立知道當地乃是小菱洲的耳目，村童必是奉了郁五之命，代伊、水四賊在此守望，見派出去的水賊一個也未回轉，小船反倒開來，黑摩勒師徒那身裝束極容易認，必是泅水繞往送信，忙喊：「師叔！小菱洲已隔不遠，他們都有特製水鏡，無論風浪多大，十里內外來船，十九可以看出。師叔何不將衣服換去？」黑摩勒笑答：「只顧說話，我還忘了換衣。初次登門，這等打扮，如何見人？」鐵牛道：「我們人還未到，他已發動兩起埋伏，想要暗算。師父還要準備一點才好。」

黑摩勒道：「此是幾個無知少年與賊黨勾結所為，與本主人無干，上來應以客禮自居。平日你還勸我先禮後兵，如何今日這樣氣憤？就要動手，這身衣服就有用麼？」鐵牛道：「我料此去必動干戈，取回寶劍決非容易，多麼客氣也沒有用。否則兩家長老都非常人，門人子孫瞞了他們，勾結惡人在外生事，斷無不知之理。方才丁大哥又說，他們還有望遠水鏡，烏魚灘一帶停了兩條賊船，難道沒有看見？分明有心護短！我們外人未必討得公道。至多見我師徒年輕，他們人多，老的不好意思親自出場，假癡假呆，裝不知道罷了。想起方纔那些水賊何等凶毒，實在氣人！可惜伊氏弟兄和那姓水的狗賊不在其內，要都殺死，豈不痛快？我想禿老伯伯不肯見面，也許趕往前面去了。我

們自然能忍則忍，不願多事，上來不得不和他們客氣，極力忍讓。真要欺人大甚，那也說不得了。」

　　黑摩勒方要開口，忽聽來路風濤大作，波浪如山。四人見前面仍是風平浪靜，好好天氣，料有原因，忙將小船駛向一旁。剛讓過後面沙灘，便見相隔里許，來路水面上惡浪奔騰，驚波四起，水氣迷茫，暗雲籠罩之下，時有藍虹隱現跳動，聲如雷轟，湖水時作倒流，與去波相激，湧起一層層的浪山水柱，聲勢甚是驚人。小舟一葉，重又顛簸起來。隔不一會，便見一片片的血跡，隨同逆流由船邊湧過，再吃對面來的浪頭一打，互相激撞，轟的一聲大震，惡浪山崩，浪花如雪，隨流消散，並還發現兩次殘屍斷手。看出惡蛟又在作怪，並在湖中與人惡鬥，想起水賊全死，惡蛟那麼厲害，無人能敵，必是方才二老想要除害，恐傷小船，等到開遠方始下手。

　　鐵牛見那水中殘屍，心疑二老受害，甚是憂疑。丁建力說：「不會。許是方才惡蛟未吃完的死賊。如是二老，不會人與蛟尚在一處惡戰，沒有離開，並且惡蛟不是萬分情急，向不出水，方才三次跳躍水上，必已受了重傷，水上漂來的也非人血。師弟不放心，我去一探，自知底細，就便也長一點見識。」說罷，身子一順，便往水中躥去。

　　丁建剛走，忽見一條藍影由來路暗雲中向上猛躥，正是前見惡蛟。蛟身之下，似有一條黑影，帶著一道寒光，由蛟腹下對面飛過，一閃即隱。那蛟立發怒吼，聲如牛鳴，身子筆直，朝前猛躥出去，估計約有二三十丈，落向水內。湖面上當時湧起一列水山，打得駭浪驚飛，波濤澎湃，接連起伏了一陣，漸漸寧息。暗雲水霧也被湖風吹散，雲白天清，碧波浩蕩，重又回復先前上下天光、一碧萬頃、波瀾壯闊、空明之景。由此連人帶蛟更不再見。

　　前面小菱洲已然在望，丁建忽由船後縱上，見面笑說：「果是那兩位老前輩將蛟殺死，還得了一粒寶

珠。我到時，蛟角正被斬下，朝我把手一揮，一同往側駛去。追他不上，不知何往。記得前年，那條雄蛟受傷較重，二蛟照例一起，今日未見，想必早死水內。大哥快走，沿途耽擱，天已不早。師叔師弟可要吃點東西，再行上岸？」二人笑說：「來時吃得甚飽。湖水甚清，我們吃點好了。」

二丁忙說：「蛟血有毒，雖是上流，小心點好。我們船上，酒食茶水都帶了來，不過冷了，師叔用完上岸。主人如以客禮相待，再好沒有。萬一要走，只將這竹哨一吹，我們就在左近荒礁蘆草之中，立時趕來迎接。還有龍家九大公是個長髯老人，穿著半截衣裳，身邊掛著一枝鐵簫、一枝玉笛，常時臨水吹奏，人最古怪。他和小孤山青笠老人生死骨肉之交，都喜音樂，如與相遇，鐵簫、玉笛和那長垂過腹的鬍鬚均是標記。師叔千萬不可輕視，此人軟硬不吃，最難應付。既要不亢不卑，又要對他脾氣。師叔師弟這樣機警，必能投機。如其機緣湊巧，上去就遇到他。開頭看似麻煩，容易叫人生氣，此關一通，一切好辦，要少好些煩惱枝節。」

說時，小菱洲相隔只有三數十丈，忽聽洞簫聲起，響徹水雲，分外清越。丁建喜道：「龍九公果在臨水吹簫，真個巧極！」說罷，四槳齊飛，划行更快，晃眼臨近。簫聲忽止，聽那來路，似在洲的後面。

黑摩勒向前一看，當地雖是湖中湧起來的一個沙洲，地方卻甚廣大，由東到西長達七八里，遠望真像一個大菱角浮在水上。當中地勢較高，並有幾座小山矗立，平地拔起，玲瓏奇秀，上面滿生花草小樹，通體青綠，雜以各種花卉，五色繽紛，甚是美觀，好似人工所為。由峰腰起，並有一列朱欄，順勢盤旋，蜿蜒到頂，另有幾座亭台樓閣掩映其間。峰旁大片樹林和兩所人家樓閣，左右兩旁多是水田果樹，花木繁多，時有鹿鶴遊行飛集。臨水一面卻是大片沙灘，空無草樹。湖邊排列著好些石凳，看形勢，似因地勢太低，

湖水不時上漲，恐被淹沒，故未耕種。稍高之地，大半開闊，不是田畝，便是果園菜圃，溝渠縱橫，原野如繡，除當中沙灘外，空地極少。種田人家也不聚在一處。每數十畝地必有一所房舍，建在當中空地之上，門前多半清溪小橋，花樹羅列。時當亭午，雞聲四起，遠近相聞，端的武陵桃源未必有此景物。停船之處，乃是主人用白石建成的堤岸埠頭，石階丈許，平整寬大，上面築有一條馳道，地勢獨高，又往裡縮，開有一條入口，比沿灘一帶水深得多。船由寬約兩丈的港口開進，深約十多丈，兩面多是垂楊高柳，迎風飄舞，柔絲千條，襯以白石朱欄，越顯壯麗美觀。當中兩所樓舍園林，離水頗遠，中隔樹林，又當中午人家吃飯時候，除遠近田野間偶有三兩村童往來遊戲而外，前灘一帶靜悄悄的，並無一個人影。

　　丁氏弟兄悄告二人：「這裡人人武勇，耳目又多，我弟兄只是聽說，奉命而行，並未來過，也不知道底細。大敵當前，請師叔師弟遇事留心。乘此無人，我們將船開走，在方纔所說蘆林內等候便了。」黑摩勒含笑謝諾，船一靠近，便同鐵牛輕輕縱將上去。丁氏弟兄也將原船開走。

正文 第一○回 林中尋異士 香光十里舞胎禽 湖底斬凶蛟 駭浪千重飛劍氣

　　師徒二人早將衣服換好，因未帶有長衣，仍是短裝，包裹也留在船上。只由鐵牛一人帶了扎刀暗器，黑摩勒空手同行，順路往前走去。剛由正面大片樹林穿過，眼前忽然一花，奇景立現。原來那兩所人家，東西分列，相隔竟有兩里來路，只當中一帶，到處種滿各種花樹。一眼望過去，香光如海，燦若雲霞，所有樓台亭閣，都被包圍在那大片花林之中。二人心中有事，雖然讚美稱奇，也無心情觀賞。見林外橫著一條大路，知道伊、水諸敵雖與郁五同來，和龍家兩個後輩交情更深，每來洲上，多在龍家下榻。方才蕭聲，也由東南方傳來，探頭一看，前面正有幾個少年男女說笑同行，恐是伊氏弟兄一黨，忙即縮退。想由林中小路，出其不意，趕往龍家登門求見。不料那條小路通往東面湖灘，當中隔有兩三條小河溝，兩岸常有行人往來。

　　　　二人因覺自己蹤跡尚未被人發現，樂得裝地生疏，一路掩藏，尋到龍家，再行出面。沒想到丁氏弟兄也是初來，不知地理，只見水邊埠頭石港整齊寬大，當是正面泊船之所，不知那是洲的側面，黑摩勒師徒所見花樹房舍，乃是龍家後園。等繞往前面，看見湖水和主人前門，方始明白過來。見那地方，離湖邊還不到半里來路，地勢平坦，到處奇石矗立，雲骨撐空，嘉木雲連，花光匝地。前面又是千頃茫洋，碧波浩渺，地上苔痕深淺，間以落花。湖邊儘是大小礁石，地勢比來路一面要高得多。只有幾片平礁斷岸，離水較低，相去也有三四尺。上面多種楊柳，樹下設有石几石榻，似供平日賞月看水、下棋垂鉤之用。下面湖水極深，大量湖波打在幾根礁石之上，浪花飛舞，灑雪噴珠，水聲瞠嗒，景更壯闊。龍家面湖而建，房舍高大，氣象莊嚴，全不像隱士所居。門前大片白石廣場，高柳

清陰之下列著兩行石凳，左右都是花樹。花開正繁，多不知名，似是當地特產。有些大樹，更是百年以上松杉巨木，翠干蒼鱗，黛色參天，上面掛著許多寄生的垂絲蘭蕙和一種紅色香草，清馨馥郁，沁人心脾，聞之神爽。門前卻是靜俏俏的，只有一個瘦矮老頭坐在石凳之上，正抽旱煙，神態甚是悠閒，二人由花林中繞來，竟如未見。因知當地男女老少都精武功，老頭雖是貌不驚人，初來不知底細，不敢怠慢。

黑摩勒正要往前走去，忽聽鐵牛低呼：「師父，你看那船多快！」回頭一看，乃是一條小快船，由身後來路一面掠波駛來，其行若飛。上面坐有男女數人，相隔頗遠。還未看清人數，船已朝西繞洲而過，彷彿未在先前埠頭上岸。當是主人一面的船，並未留意，走到門前，朝老頭把手一拱道：「後輩黑摩勒，同了門人田鐵牛，專程來此拜訪這裡幾位老大公。請老人家費心，代為招呼一聲。」老頭睜著一雙老眼，朝二人上下看了一眼，笑道：「你們哪裡來的？所說的話我都不懂。這裡老人都歡喜清靜，大人到此尚不肯見，何況兩個娃兒？趁早走開，免被小弟兄們出來看見，吃了虧，沒有地方訴苦去。」鐵牛看出老頭故意裝腔，低聲說道：「師父，這位老人家想是年老耳沉，不懂人話。師父請去那旁坐等，我慢慢和他說，就知道了。」老頭朝鐵牛看了一眼，也未開口。

黑摩勒人本機警，想起泊船埠頭和這一帶，均與黃生所說不似。龍、郁兩家子孫後輩，一個也未遇見。再聽老頭口氣神情，分明早已看出來歷，故意如此。暫時不便硬來，又不願說軟話，點頭笑道：「你和他說也好。」鐵牛笑嘻嘻對老頭道：「老人家不要見怪。我們千里遠來，實有要事求見，煩勞通知諸位老大公。如不肯見，當時就走，你看如何？」老頭聞言歎道：「娃娃，怎的不知好歹？你們昨日來此也好，今日四位老人都在後園有事，休說這兩天，向不見客，也無什人敢去驚動。方纔所說，‧全是好話，便往郁家求見，也是如此。何苦人地生疏，找氣受呢？依我之見，

最好回到你們船上，三日之後再來。就見不到，也不至於吃人的虧，不是好麼？小娃兒家，太精靈了不是好事，還是忠厚一點的好。口頭上佔點便宜，有什麼用呢？」鐵牛一聽話裡有因，忙道：「老人家不要多心。你說四位老大公今日有事，不見外客。方才龍九公還在吹簫，別位大公不見，我們見他，總可以吧？」

老頭哈哈笑道：「就憑你們，也想見龍九公麼？誰叫你來的？本來我不肯管這閒事，難得你小小年紀，也和你師父一樣機靈，我看了真愛，就是無禮，也不計較了，倒看看你們能有多大膽子？九公方才果然是在湖邊礁石上吹簫，還未吹完一曲，忽有友人來訪，此時大約是在南面臨水一帶湖邊。你由房後小山繞過，沿湖走去，不過里許來路，見一長鬚老人，腰掛一簫一笛的，便是九公。你們的事，求他幫忙自然是好，能否如願，就要看你們的緣份了。還有，此去途中，有人阻路，最好說是尋九公的，不可動武。我並非他們家人，新近來此做客，他們老少為人，我卻知道一點。照我所說，也許要容易些，你自去吧。」

黑摩勒暗中留意，見那老人穿著一身黃葛布的短衣，身材瘦小，臉上皺紋甚多。聽他所說，俱都有因。再看門內，一座大屏風後面似有人在內偷聽，並在低聲議論。情知有異，笑問：「老人家，你貴姓呀？」老頭答道：「我姓彭，問我無益。要尋九公，越快越好。此時尋他不到，就麻煩了。」二人越聽越覺對方不是常人，偏又不是龍、郁二姓，不知是何來歷，只得謝了指教，照他所說，往房側小山後面繞去。

當地孤懸湖中，四面皆水，二人穿行花樹之中，遙望湖波浩蕩，天水相涵，沿途花香陣陣，滿目繽紛。正在讚賞，猛瞥見前途有好幾條人影由龍家牆內飛越而出，有的身旁並有刀光閃動。料知前途必有埋伏，忙令鐵牛留心準備時，人影已然不見。又往前走了一段，前面山石後忽然走出兩個少年，攔路問道：「無知頑童！這裡也是你們隨便走走的麼？」二人早得老

頭指教，黑摩勒不願受氣，把手一指。鐵牛會意，笑嘻嘻近前說道：「二位不必發怒，我們是尋龍九公來的。」兩少年聞言，似乎一驚，內一少年喝道：「憑你們兩個頑童，也配來尋九公？說不出個理來，今日要你好看！」

鐵牛見對方盛氣凌人，聲勢洶洶，師父面上已有怒容，想起老頭之言，對方人多勢眾，不到急時不願鬧翻，脫口答道：「我們從東方來的，起身時，天還未明呢！」鐵牛原意，此行非動武力不可，早打算上來拚命忍耐，對方真要逼人太甚，立時反臉，先給他一個下馬威。照昨日和盤庚商量的主意，索性鬧個大的，把兩家長老引了出來，再與講理。又知「東方未明」四字隱語必有用處。但聽丁氏弟兄說關係大大，惟恐說得不對，多生枝節，故意把它拆開，似有意似無意地說了出來，不料無心巧合，比明說四字還好得多。活剛說完，兩少年面色立變，互相看了一眼，轉對鐵牛道：「你們真是來尋九公的麼？各自去吧！」

二人沒想到對方上來劍拔弩張，收風這快，鐵牛道聲「驚擾」，便同前行。走出不遠，微聞身後少年說道：「這麼一點小鬼，怎會知此信號？莫非有詐？」二人裝未聽見，仍往前走，跟著又聽後面一聲口哨。前面樹後正有男女三人走來，聞得哨聲，忽然轉身，往旁走去。再往前走，道旁林木漸稀，地勢也自展開，前面現出一片平坦石地。石多土少，到處石筍林立，殊形異態，高下參差。只臨水不遠，有一片竹林，遮雲蔽日，廣約數畝，靠裡一面，便是龍家後園。鐵牛回顧身後尾隨著四男一女，多是來路所遇少年，料定不懷好意，九公如其不在，難免衝突。心正尋思，忽聽蕭聲清越，起自竹林之內，故意說道：「原來九公在此吹蕭，師父可要弟子先往稟告？」黑摩勒早知身後跟得有人，知道鐵牛假裝認得九公，故意如此說法，低聲喝道：「我們專程來此拜見老前輩，哪有命人通報之理？還不隨我快走！」鐵牛偷覷身後五人，已然停步，假裝看水，不再跟來，心中暗喜。

二人便照簫聲來處走去。入林一看，那些竹竿又高又大，都有碗口粗細，行列甚稀。林中還有一片空地，內一石峰，高只兩丈，上豐下銳。峰頂平坦，廣約丈許，上建小亭。有一長鬚老人，斜倚亭欄，正在吹簫。面前還有一雙白鶴，隨同簫聲，飛舞上下，見有人來，兩聲鶴唳，相繼衝霄飛去。二人見那老人，果與連日所問異人龍九公相同，匆匆不便驚動，便在峰下等候了一會，老人竟如未覺。

　　黑摩勒天性高亢，本來不耐，因聽老人簫聲與眾不同：始而抑揚嗚咽，如位如訴，彷彿寡婦夜哭，遊子懷鄉，悲離傷逝，日暮途窮，說不出的淒涼苦況；等到音節一變，轉入商聲，又似烈士義夫慷慨赴難，孤忠奮發，激昂悲壯，風雲變色，天日為昏。正覺冤苦抑鬱，悲憤難伸，滿腹悶氣無從發洩，簫聲忽又一轉，由商、角轉入仙呂，彷彿由憂愁黑暗，酷熱悶濕，連氣都透不出來的地方，轉入另一世界，只薰風和日麗，柳暗花明，美景無邊，天地清曠，完全換了一個光明美麗的境界，晃眼之間，苦樂懸殊，處境大不相同，那簫聲也如好鳥鳴春，格外娛耳。跟著，簫聲變徵，轉入宮、羽，由清平寧靜，安樂自然的氣象，漸漸變為繁華富麗之境，一時鼓樂喧闐，笙歌鼎沸，園林宮室富麗堂皇，到處肉山酒海，艷舞酣歌，窮奢極欲，夜以繼日；另一面是民生疾苦，慘痛煩冤，四野哀鳴，無可告語。貧富貴賤兩兩對照，極苦至樂本已天地懸殊，那些富貴中人還要想盡方法壓迫孑遺，剝削脂膏，民力已盡，只剩一絲殘息，仍然不肯罷手，壓榨反而更甚。眼看肝腦塗地，白骨如山，兒啼女號，殺人盈野，慘酷殘忍，地獄無殊，忽然一夫崛起，萬方怒鳴，白挺耕鋤都成利器，不惜血肉之軀，與長槍大戟，強弓硬弩拚死搏鬥，前仆後繼，吼哮如雷。對方雖是久經訓練的堅甲利兵，偏敵不住那狂潮一般的民怒，前鋒初接，後隊已崩，只見血肉橫飛，喊聲震地，塵沙滾滾，殺氣騰空；為爭生存，人與人的拚死惡鬥，已到了極險惡緊張之局。忽又商聲大作，側耳

靜聽，彷彿海面上起了一種極淒厲刺耳的海嘯，方才惡鬥喊殺之聲已漸平息，快要無事，只剩一些記恨報復、怨天尤人的煩瑣喧囂，無關宏旨，那海嘯厲聲卻是越來越猛，並還不止一處，晃眼之間，天昏地暗，日月無光，大地上多是愁雲慘霧緊緊籠罩。億萬人民變亂之後，以為大事已定，不料災害將臨，重又吶喊呼號起來，人和潮水一般圍成一起，向外奔去，各將田園海岸守住，當時成了一道人牆，一齊向前奮鬥，比起方才兩軍廝殺，聲勢還要雄偉悲壯。領頭數人一聲怒吼，萬方響應，那挾著強風暴雨快要來到的大量愁雲慘霧，竟被萬眾怒吼叱開一條大縫，剛現出一點天光，遙望海天空際暗雲之中也有同樣景色，時見紅白二色的電光，此起彼竄，飛舞追逐，又聞喊殺之聲隱隱傳來，前面愁雲慘霧、狂風暴雨本是排山倒海一般狂湧而來，不知怎的，後面天色會起變化，跟著震天價一聲霹靂，真個是來得迅速，去得更快，一團大得無比的火花當空一閃，大地立時通紅，緊跟著又是一陣清風吹過，天色重轉清明，不知何時，又回復了水碧山青，阡陌縱橫，遍地桑麻，男耕女織的太平安樂景象，到處花光如錦，好鳥嬌嗎，漁歌樵唱，遠近相應，雖是繁華富庶，光景又自不同，更聽不到絲毫愁苦怨歎之聲，覺著心中舒暢已極。師徒二人想不到簫聲如此好聽，正在出神，忽聽刺的一聲宛如裂帛，再看上面，簫聲已止，人也不知去向。

　　黑摩勒先料對方如不肯見，早已避去，不會吹了這長一段鐵簫，也許人在上面，躬身說道：「後輩黑摩勒，帶了小徒鐵牛專程求見，還望九公賜教。」說了兩遍，未聽回應。鐵牛心急，正往山旁朝上窺探，心想：簫聲才住，人便不見。又不是鬼，哪有走得這麼快法？猛一轉眼，瞥見最前面有一穿半截衣的人，手持鐵簫，正由林內往外走去，相隔已是二三十丈，認出是方才吹簫老頭，不禁有氣。正暗告黑摩勒，說人已走，忽聽身後有人冷笑。回頭一看，正是方纔所遇少年男女，只是少了兩人。兩個是方才途中避去的

少年，一個少女；內中一人，好似在小孤山上岸時見過。

　　黑摩勒聽鐵牛一說，已看出九公去路，並有三人隨後追去。聞聲回顧，知那少年必是伊氏弟兄同黨郁五，主意已然打好，笑嘻嘻問道：「閣下便是郁五兄嗎？貴友伊氏弟兄可在這裡？」

　　對面三人正是郁文、郁馨兄妹，另一麻面少年乃小菱洲主龍吳之孫龍騰，人最粗豪，感情用事，不論是非。二伊一名伊茂，一名伊華，和龍、郁兩家一班後輩少年男女都極投機，龍騰、郁文，交情更厚；伊茂又看上郁文之妹郁馨，用盡心計，巴結討好，每奉師命出外，必要抽空繞道往小菱洲一聚。因當地四面皆水，不與陸地相通，兩家長老家規極嚴，又是至親，彼此互相管束，毫無寬容。近年兩家長老靜室清修，不大過問細事，雖然比前稍鬆，要想隨意出山，仍辦不到。偶然外出，也只小孤山青笠老人一處可以前往。但是老人性情古怪，對於後輩無什話說，全都知道，無事也不許常去。龍、郁二人俱都好動。伊氏弟兄好猾靈巧，知道二人不喜山居，常時假傳師命，引到外面遊蕩，一面買些珍貴衣服玩好和婦女常用之物，送與龍、郁兩家姊妹，以討她們歡心，並向郁馨求愛。沒有銀錢，便向人家偷盜。兩家少年男女，日常同在一起，只知二伊富有，不知人情險詐，此是偷盜而來。二伊口舌又巧，善於逢迎，大家都喜和他弟兄交往。

正文 第一一回 逆水斗凶蛟 電掣虹飛 獨援弱女 頹波明夕照 離長會短 互贈刀環

內中只有郁馨一人，看出伊茂對她懷有深意，心中不快。同時想起去年中秋月明，同了龍家十四妹駕舟泛月，多吃了兩杯酒，難得出山，一時乘興，想往湖口一遊。中途忽遇狂風暴雨，將船打翻。二人均精水性，本還無妨，不料遇見兩條惡蛟，水中追逐，將人衝散。天又昏黑，水中不能看遠，眼看兩隻亮如明燈的蛟目快要追上，離身不過丈許，知必死於蛟口。正在危急萬分，那蛟忽似受驚，猛然掉頭駛去。雖未被它咬中，但那惡蛟轉身太急，一尾鞭橫掃過來，駭波山立，重有萬斤，人未被它掃中，驚悸亡魂中，卻被水中壓力打昏過去，大量湖水已往口中灌進，人也昏迷不醒，僅覺面前似有白影一閃，身子被人夾住。一會又覺口中吐水，身子出了水面，神志漸清。一看天色，業已轉好，風雨全收，月光重現，自己卻被一個白衣少年用雙手托住頭和兩腿，在萬丈碧波之中踏水而行，其急如箭。知已遇救，不願男子手托，想要掙扎。誰知週身酸痛，所灌湖水雖已吐出，無如水中拚命逃竄，力已用盡，休說入水同游，轉動都難。月光之下，偷覷少年，生得十分文秀，想不到竟有這大本領。念頭一轉，只得聽之。

後來到一形似小島的沙礁之上，才知少年隱居在彼，常時往來，人極端謹。雖在當地住了四日，經他盡心調養，日夜相見，從無分毫失檢之處，只似不捨離開。到了第三日夜裡，忽然來一小舟停在礁旁。天明之後，又聚了半日，方送自己回家。少年先不肯明言姓名，自己也未說出來歷。只知他還有一個同伴，中秋夜一同駕舟遊湖。無意之中，剛發現二女駕小舟凌波飛駛，便遇狂風大雨。遙望二女的船被浪打沉，方想冒險往救，忽見蛟目放光，知道前在都陽三友手

下漏網帶傷逃走的雌雄二蛟又出為害。救人心切，棄了小船，分頭入水追去。二女已被惡蛟衝散，只自己一人亡命飛逃，眼看為蛟所殺，形勢危急。

本來二人也非蛟敵；幸和三友忘年之交，知道惡蛟性情和那致命之處，少年見同伴已將另一惡蛟引開，忙追過來，一劍將蛟尾斬斷。那蛟負痛發威，回身急追，正趕同伴將雄蛟引往遠處，用劍和獨門暗器傷中要害，帶了重傷，往湖心深處逃去。同伴反身尋來，雌蛟當他仇敵，暴怒追去，少年方得抽空救了自己。這條雌蛟比雄蛟還要厲害，又當產子之後，性更暴烈狡猾，不易近身。一人一蛟，鬥了些時，風雨住後，雌蛟流血太多，連被暗器打傷要害，如非身長力大，皮鱗堅厚，早已送命。時候一久，看出敵人厲害，不敢再鬥，就此逃走。再尋十四妹的下落，已無蹤影，雖知未落蛟口，那麼大的風雨，千重惡浪之下，怎能保全？料是凶多吉少。就這樣，那同伴仍在湖中先後搜尋了二三日夜，並還托了幾個會水性的好友四處留心，入水搜尋。以為湖面雖極寬大，照著水流速度，無論沉底或是浮出水面，這樣清的湖水，只在三四百里方圓之內，必能發現。結果費了許多人力，連屍首也未找到。

歸途自己因為家教太嚴，小菱洲向例不容外人登門，何況又是孤男寡女，假說住在烏魚礁旁不遠小沙洲上，未到以前，想要泅水回去。少年始而力言惡蛟至少尚有一條未死，這等走法太險，非送命不可。後聽說是中有不便，方未堅持，但要自己坐船，他由水底回轉。眼看快到，怎麼說，對方也是不聽。實在無法，又看出他是一個至誠君子，才將實話說出。少年一聽姓名住處，面上立轉喜容，答說：「你到家後，可將小船放回，令其自行漂流。我在水中迎來，仍可坐船回去。」自稱姓辛名回，同伴是他兄弟，分別隱居在小孤山和連日寄居的沙礁之上。如蒙不棄，以後還想再見一面，不知可否，並說諸位老大公，如真不願外人來往，便作罷論。反正七日之後我必再來，去

往小菱洲斜對面沙礁蘆灘上相候。如不見人，便是尊長不許，我自回轉。到時，我由水底前往，決不會被人看出，放心等語，匆匆分手。

　　到家才知，自從中秋遊湖未歸，湖上又有大風雷雨，知已遇險。不特水性好的弟兄姊妹全數出動，連諸位長老也同駕舟往援。先沒想到船會開出那遠，只在平日常去的烏魚灘和小菱洲上下左右方圓數十里內，帶了火箭信號四面搜尋。後來雲開月現，不見船影，才著了急。又往水中和附近沙灘上搜尋，仍未見到，卻在烏魚灘旁湖底礁石洞中，發現兩條受傷的惡蛟和三條小蛟。均料二女翻船落水，為蛟所殺，全都憤怒，向蛟圍攻。兩家長老並還親自入水，將雄蛟殺死。剩下一條雌蛟，帶了小蛟拚命逃竄。眾人追在後面，追到小菱洲旁，忽被攻穿石縫，竄入洲旁水洞之中。那洞本是當地奇景之一，只有一個三尺方圓的小洞與外相通，洲上許多小溪河溝的水，均由水洞引來。那蛟竄進時，用力太猛，洞口礁石崩塌下來，將洞堵住。水口雖然多出一條，比前更暢，大小四蛟卻是能入而不能出。

　　眾人想起二女被害，全都恨毒，正打算當日殺蛟祭靈，自己忽然回轉。因十四妹屍骨無存，仍要將蛟慘殺，後因龍九公說：「水洞地方廣大，此蛟本是湖中特產惡物，與尋常山澤中慣發洪水的牛蛟不同。它力大無窮，猛惡非常，心更靈巧。此時隔斷出路，不去惹它，困在裡面，不過魚蝦遭殃，免得出去害人，日久設法再將小蛟隔斷，由我選出幾人，細心訓練，也許還有用處。遇見機會，再將大蛟想法殺死，比較穩妥得多。否則惡蛟情急拚命，必作困獸之鬥，不是要有幾人受傷，便將水洞美景水利毀去，豈非不值？此女聰明靈慧，人又善良，決非夭折之相。前日你們也曾托人去往下流各地探問，雖發現一條破小船和一些木板，並無少女屍首。今日郁馨已先回轉，焉知此女不和她一樣，遇救生還？幾條孽畜，何必這樣大驚小怪？」九公公雖然不大管事，但他齒德俱尊，武功

之高不可思議，又有特性，說出話來多有深意，向來無人敢於違背。那蛟由此被困水洞之中。

自己先因救人的是個少年男子，惟恐招人議論，不肯明言。只說被浪打到一個無人沙灘之上，受傷力弱，無法回轉。次日天明，見一小舟，攤上擱淺，裡面竟有食物，週身酸痛，無力推舟。又等了三日，遇見水漲，舟已浮起，方得駕舟而回。到後悲喜，忘了將舟繫住，任其漂去。七日赴約之事，哪裡還敢出口？愁急了好幾天，眼看日期將到，想起受人救命之恩，對方又是那等好法，看他別時心意，想見甚切，就拼父母責罰，也無失約之理。如不前往，良心上大問不過去。當時把心一橫，黃昏以前獨駕小舟，意欲隔日先往看好地勢，明朝再往赴約。一面查看當地有無水鳥之類可作借口，再看自己孤身出遊，同輩弟兄姊妹有無話說。

哪知辛回已然先在，見時面有愧容，表面說是和自己一樣，先來查看地勢，後才看出對方直是想念太甚，隔日先來等候，恰巧兩心相同，不期而遇。初以為這等心急相見，必有許多話說，不料對方仍是那麼莊靜溫和，與六日前水中遇救、沙洲同居情形相仿，只口氣稍為親切了些。因見天色已晚，想要回去。辛回似覺會短離長，後悔不該早來，見面沒有多時便要分手，神情不快。問他有無話說，又答不出。自己看出對方戀戀不捨，想約明日再見，又不好意思出口。劫後重逢，彼此情分都深，本來不捨分離，心想自己本定明日赴約，再見一面也好，便說明日還要見面，問他住在何處。辛回答說：「來時駕有小舟，藏在烏魚灘旁沙洲之下。灘上雖有你家的人，並未看出。這裡石地清潔，食物也帶了來，本定住在這裡，不必多慮。此舉好些不合，容易被人誤會。不知怎的，會管不住自己。馨妹家中人多，從未孤身外出，家法又嚴，明日還望相機行事，不論早晚，能來則來，不可勉強。」行時，又將途中擒來的幾隻水鳥送與自己，以作借口。

到家一看，並無什人疑心，方自暗幸，天明前忽起狂風大雨，起身一看，湖面上暗雲低迷，白浪滔天。這大風雨，斷無駕舟出遊之理，一班不知趣的姊妹，又在自己房中說笑不去。先還想風雨住後抽空前往，好在對方說是只此一面，就被人看破，見不到他的人也不妨事，不料那風雨一連三日未住，好容易盼到天晴，情急之下，也不再有顧忌。正待硬著頭皮趕往赴約，因恐被人發現，特由洲後無人之處駕舟前往。到後一看，辛回食物用完，已餓了一日夜，老想天晴見上一面再走，始終不肯離開一步。總算穿有水衣水靠，又愛乾淨，雖在大風雨中等了三日夜，週身依舊淨無纖塵，不見一點泥污痕跡，面上更是英姿颯爽，玉樹臨風，沒有一點狼狽神情。自己早把酒食帶去，忙即取出，同坐礁石之上，臨流對飲，看水談心，彼此都極高興。所談雖是一些不相干的話，不知怎的，越來越投機。對方固是不捨得走，自己也忘了歸去。

等到東方月上，靜影沉璧，滿天疏星點點，與落波夕陽互相輝映。辛回首先警覺天已不早，面上立現愁容。自己也想起由早起孤身出遊，尚未歸去，家中定多猜疑，因恐對方擔心，不好意思，正在極口分說：「晚歸無妨，無須為我著急。」忽見身旁不遠，湖水中似有兩條人影，大魚一般轉身游去，越知蹤跡洩漏。平日性做心高，又急又氣，把心一橫，為安對方的心，索性坐了下來。並將身帶玉環送於辛回。對方也將身旁一柄九寸多長上嵌珠寶的小劍取出相贈，一面再三催走，說：「我真荒唐，只顧和你談得投機，忘了時候已晚。伯父伯母如其見怪，可背人密告，說二十年前被覆盆老人在湘江救去的兩個孤兒，我便是其中之一。老人也在人間，並未醉後投水。我弟兄每隔三年，必往衡岳與之相見。老人一兩年內還要來此。你照我的話說，也許不致見怪。如其無事，可將你家信號發上一箭，以便放心。」說完分手。

船快到前，郁馨遙望水中躥上三人，岸上也立著一個老人。定睛一看，乃是眾人敬畏的龍九公。心正

怦怦亂跳，叫不迭的苦，前三人剛一上岸，被九公喊住，說了幾句，把手一揮，全都奔去。天正黃昏，除九公貌相身材容易認出，那三人均未看出是誰。先還不敢上岸，仍裝無事人一般，待往側面搖去，九公忽用內家罡氣傳聲相呼，只得提心吊膽，上岸拜見。見九公面有笑容，神情頗好，心才略定。九公也未明言，笑說：「你將這枝信號先發了吧。」隨手交過一枝響箭。自己彼時面紅心跳，知道九公動作如神，令人莫測，前事必已知道，不知如何才好。呆得一呆，九公笑道：「女娃兒家，膽大小了。你又沒做什麼壞事，以後都有我呢。」經此一來，才知九公全是好意。自己和辛回並未有什不可告人的言動，聞言心雖感激歡喜，偏是羞得頭抬不起。因恐九公再說，勉強轉身，把那枝響箭信號朝著來路發去。不敢就走，等了一會，抬頭再看，九公不知何往。辛回忽在前面水中現身，滿面喜容，朝自己把手一揮，低說：「馨妹保重，請代我拜謝九公，行再相見。」說罷，轉身向烏魚灘一面駛去，遊行萬頃洪濤之中，月光照處，宛如一條大白魚，晃眼一二十丈，中途三起三落，探頭水上，側身回望，直到駛出六七十丈之外，方始無蹤。

　　回家還恐眾人議論嘲笑，誰知若無其事，並無一人開口盤問日間何往。次日，五兄郁文同了伊氏弟兄由小孤山歸來，也無一人告以前事。三人都說：「沿途打聽，均無少女屍首發現。」由此起，辛回人影老是橫亙心頭。雙方約定，每逢三六九月見上一次。每次見面，必要同聚半日以上方始分手。最奇是二次見面以前，洲主忽然發令：不許隨便出外；如非有事奉令他出，事前必須請命而行；只有幾人特許隨意行動，無須稟告，自己和五兄均在其內。見過兩三次後，看出辛回情有獨鍾，愛上自己。龍九公並在暗中做主，似想成全這段婚姻，連那特許隨意走動之命，都是九公暗助。只不知辛回這樣情深愛重，為何不肯明言求婚？分明兩地想思，偏又遠居孤山，要隔上兩三個月才見一面，心中不解。

少女嬌羞，不好細問，本就覺著世界上的男子，像辛回這樣人品本領的，決沒有第二個。便是龍、郁二家，也有不少英俊子弟，個個幼承家學，文武雙全，近來細心查看，也無一人及得到他。像伊氏弟兄這樣的人，更比不上；也說不出這兩人有什壞處，只覺他們所言所行，全是迎合別人心意，專門討好，彷彿有為而來，不是真心實意。伊大更是討厭，每來必送許多東西，彷彿婦人女子都貪小便宜似的。想要不收，兄長在旁代為力勸，又不好意思堅拒，心中卻是討厭。

　　上月又與辛回見面，告以二伊之事。辛回笑說：「這兩弟兄雖是青笠老人記名弟子，心術未必端正。你長得這麼美貌，難怪人家顛倒。管他如何，終非惡意，就有野心，你先看他不起，也無可如何。並且這兩人近來形跡可疑，龍、郁兩家隱此多年，外人均不知底細，這廝此時固是無事，照他弟兄為人，將來難料。你不理他，如何得知？自來微風起於萍末，天有不測風雲，還是稍為敷衍，暗中留意，以為異日打算才好。」自己最信服辛回，本又覺著情不可卻，便照所說行事。前日想起，辛回和自己往來之事，雖無一人談論，知道的，決不止九公公一人，至少還有三個。可是每次見面以前，必有一隻白鴿飛鳴而過。此是雙方約定的信號，不足為奇；最奇是辛回到前，五兄和二伊不是當日出門，便是出遊未歸，從無在家之時，也無一人知道，好似前知一樣。

　　前日二伊同了五兄匆匆回轉，伊茂拿了一口好寶劍，說是仇人黑摩勒所有，但被強盜奪去，再被他們無意中奪來，請代保存。連夜冒著風雨，坐船往湖口走去，天明前匆匆回轉，並還帶來兩個姓水的，本領頗高，說是仇人業已追來；和龍、郁兩家幾個少年弟兄密談了一陣，又將那劍討回。後又想出一條毒計，說那仇人黑摩勒，大約已將青笠老人哄信，此來也許奉有老人之命，好些可慮，最好事前埋伏，攔住去路，給他一個下馬威。能夠打成敵人看待固然是好，萬一無用，由那姓水的先將寶劍藏入水洞蛟穴之中，令其

往取，死在蛟口之內，便對頭師長知道，也無話說。

　　近來小蛟長大，經過訓練，甚是靈巧，已然隔斷，只大蛟野性難馴。姓水的藏劍粗手心慌，激怒雌蛟，竟將出口崖石衝破，逃了出去。那三條小蛟已有一丈多長，雖然天生惡物，兇猛非常，因經長期訓練，服從號令，又被隔斷在水洞內層之中，未被逃走。但是水洞門戶大開，那姓水的不知惡蛟那麼厲害，藏劍時心裡一慌，竟將此劍墜入泉眼以內，多好水性，恐也難於取出。方纔他們得信，說是烏魚灘前還有兩處埋伏，均是江湖上有名人物，水性極好，不知怎會被仇敵殺光，一個未回。聽說敵人師徒乃是兩個小孩，竟有這大本領，膽勇更是過人，素不相識，公然來找小菱洲登門索劍。

　　自己一則好奇，黑摩勒三字，以前又聽辛回說過，是個名滿江南的神童小俠，並非惡人賊黨。伊氏弟兄所說殺父之仇，不知真假，語多挑撥。諸位兄長多半被他們激怒，也不想想，小菱洲湖中孤島，地勢偏僻，風濤險惡，向無人知，對方怎會無故為敵，上門欺人？最可氣是，伊茂已將寶劍交我收存，因見我愛那劍，讚不絕口，想是恐我要得那劍，又討回去。為此跟來，看看來人是什麼樣的人物，此劍能否取回？還有，平日法令甚嚴，自從二伊來往越勤，引得一班弟兄姊妹常時背人出去走動，交頭接耳，形跡鬼祟，這幾天，索性連外人也引了來。雖有幾位明白事體的不以為然，為了弟兄義氣，不好意思告發。又想，青笠老人門下不是外人。只在背後勸了兩句，不聽也就拉倒。

　　本來他們無此膽大，偏巧由昨日起乃是每年齋戒之期，兩家長老，除龍九公外，均在祖廟內祭神默禱。此在九日之內，百事不問，也不見人。此事極為隱秘，連青笠老人也未必知道。五兄他們朋友情長，一心想幫助二伊，知道九公雖然不好說話，素來不管閒事，又最愛幾個小兄弟，事前由那幾個小兄弟同向九公懇求，說黑摩勒欺人太甚，想要鬥他一鬥，請他老人家

不要過問。九公笑罵：「你們真沒出息！這多的人，又有地利，合力對付兩個小孩，還說人家欺人。我倒看看你們能把他怎麼樣？」雖然未置可否，招呼總算打到，不致犯了古怪脾氣，反幫外人。經此一來，越發膽大妄為。來時想起辛回以前所說，二伊不同如何，總算知道根底，那兩個姓水的孿生弟兄，大的一個還看不出，小的雖和乃兄長得一樣，面上神情十分狡猾，兩眼時閃凶光，決不是甚好路道。伊茂說他弟兄是江湖間的兩個俠士，未必能靠得住。

日前往聽九公臨水吹簫，因他老人家為人孤僻，小輩弟兄都不喜和他一起，只自己一人在側，歸途曾說：「芙蓉坪那班叛賊，這多年來雖未與我為敵，如知我們兩家有這多人在此隱居，難免不出花樣，至少也要命人窺探虛實，難免生事。手下賊黨又多，什麼方法都想得出來。各位長老只是嚴命兒孫不許私自出外，以防引來外賊，我卻不以為然。賊黨眾多，防不勝防，你不去引他，他也會來，這樣嚴防，反被輕視。最好來一個殺一個，只是老賊派來，立時殺了喂蛟也是好的。你們在外，如遇形跡可疑之人想要進身，只管引來，有老夫在，稍有不合，休想活了回去！」這姓水的，湊巧就是老賊黨羽也未可知。等見了黑摩勒師徒，相機行事。來人如是正人君子，就是二伊對頭，也不容其加害。還有水老二，一雙賊眼老盯在人的身上，比伊茂還要討厭。此去說好便罷，稍要看出可疑，為了大局安危，只好破除情面，去告九公，或是闖入七老堂中敲動雲板，向各位長老告密，也說不得了。

郁馨本和郁文、龍騰做一路，心中想事，正往前走。到了埋伏之處，忽見伊茂、水雲鴿二人掩在樹後，正朝自己偷看，交頭接耳，面帶詭笑。事前商定，本地規矩，向來不許外人在此動手，一切都由諸小弟兄出面。這兩厭物，不知此是諸兄好意，免得事情鬧大，一個不巧，連他四人一齊當成敵人看待。仗著和龍、郁二兄交厚，仍在暗中掩護，並還帶了兵刃。不是想要以多為勝，暗下毒手，殺害來人，便是輕視我們，

不是來人敵手，還不放心。二伊還可說是師門至交，彼此相識已久，隨便一點無妨；姓水的初來，如此放肆，實在氣人！側顧二人，還在偷看，目光不正，越發有氣。正要發作，忽聽前面埋伏的兩人吹哨之聲。

這班小弟兄雖然為友心熱，膽大妄為，畢竟法規素嚴，初與外人勾結，引敵上門，也頗情虛。內中幾個膽子小的再一警告，說：「伊氏弟兄武功甚高，寶劍奪自賊黨手中，何必怕人？青笠老人如何不為做主？敵人小小年紀，這樣怕他，不近情理。善者不來，來者不善，強龍不鬥地頭蛇，既敢來此討劍，多少知得幾分底細。萬一雙方師長有交，奉命而來，或是有什大的來歷，我們不問青紅皂白，聚眾行兇，敗了是丟大人，勝了也難免於重責。好在寶劍已落水洞泉眼之內，盡可裝作不知，令其往取。就不為蛟所殺，知難而退，那劍也得不到手，就便還可看看來人深淺。我們一樣幫忙，何必鬧得不可收拾？」

眾人均覺有理，事前說好，把人埋伏三起，看事行事。因料來人必定先往龍家湖堤埠頭一帶，當地中部又是龍、郁兩家後園去路，那條馳道和橫亙東西的一條大路，乃是每年迎神望祭必由之路，雖非禁地，便自己人也不輕易由此往來上下。來人必經高明指點，不會不知路徑，真要把路走錯，誤入後園，更有話說。先把人埋伏在龍家前面等候，不料九公忽在當地吹簫，跟著有一老友來訪，並未坐船，身無水跡，也不知哪裡來的。賓主二人同坐門前石上說笑，看去交情極深。九公不許在旁偷聽，罵了兩句，全都嚇退，俱在屏風後面偷看。一會，九公走去，只來客獨坐門外。因方才九公有話，誰也不敢走出，又聽出敵人彷彿要來的口氣。等不一會，黑摩勒師徒果然走來，把來客當自己人，通名求見。雙方問答了幾句，便照來客所說，往尋九公。眾人忙即越牆而出，趕往前面送信。另有兩人上前攔阻去路，一言不合，便即動手，前後夾攻。誰知來人大模大樣，理也未理，只由同來徒弟答話，開口便將輕易無人提起的當年隱語說了出來，這一驚

真非小可，斷定這兩師徒有大來歷，難怪小小年紀如此大膽。

那兩人一名龍翔，一名龍濟，叔侄二人，比較謹慎，當時讓路，把預先約好的警號發了出來。後面三人不敢冒失，只得避開。一面聚會眾人商計，井告伊、水四人，說來人不是尋常，此時正往拜見九公。如其不能明鬥，只好變計，引往蛟穴取劍，或是等其離開此地再行下手。一面分出三人，尾隨在後，看九公對於來人如何，相機而行。

龍、郁二人對朋友最是心熱，覺著大家虎頭蛇尾，膽子大小，來人只說了兩句話，全部嚇退，也不考問真假。二伊無妨，當著兩個新朋友，實在不是意思。本就愧忿，恨不能當時就給來人一個厲害，礙著九公，不敢冒失。後見來人立在峰下求見，說了兩遍，便在一旁靜候，分明有人指點，先知九公脾氣。再見九公雖未回應，也未發話拒絕，反把一曲《紅雲引》吹之不已。知道此曲甚長，不是知音或是對他心思的好友後輩，輕易不肯吹奏。越料對於來人有了好感，心更愁急，連素來愛聽而又難得聽到的蕭聲都無心聽。郁文回顧妹子郁馨正在靜聽出神，方想偷偷告知，令其往探九公心意，蕭聲忽止，並將未了小半曲減去，沒有吹完。探頭一看，九公人已走遠；另外幾個同輩弟兄，似和自己一樣心思，正隨後追去；九公始終未和敵人交談。想起方才鐵牛之言，頓生毒計，冷笑一聲，互相打一手勢，上前發話。

郁馨因聽辛回以前提起黑摩勒，常說：「這等年輕的異人神童，不知何時能得一見？」愛屋及烏，無形中生出好感。方才途中相遇，見師徒二人都生得那麼又黑又醜，幾乎笑出聲來。如非事前聽說來人那等厲害，埋伏途中的水賊無一生還，後又聞報，由水中逃出的惡蛟已死湖內，蛟頭被人斬落，蛟腹一條裂口長達丈許，屍已上浮水面，湖水紅了一大片，彼時湖中惡浪滔天，烏魚灘上人曾見惡蛟飛騰水上，這兩師

徒正由灘前經過，許是二人所殺等語，好些奇跡，要是事前不知，決想不到這樣貌不驚人的小孩，會有那大本領。

正在留心查看，忽見黑摩勒所穿麻布短衣，胸前似有一個小圈微微拱起。定睛一看，不禁大為驚奇，心方一動。龍騰性暴，已先開口喝道：「你們哪裡來的放牛娃，跑來此地撒野？誰和你論什兄弟？可知我們這裡的規矩厲害麼？」說時，二人目光到處，瞥見兩旁竹林中，均有刀光人影閃動，時聞冷語譏嘲之聲，內有數人已然走出，作大半環將自己圍住，多是滿臉殺氣，怒目旁觀，大有劍拔弩張、一觸即發之勢。細一看，連對面男女三人，單是面前便有九人之多，身法武功均非尋常。伊氏弟兄和水雲鵰也在其內，林中還有不少少年男女。另有幾個已由林內走往小峰之上，朝下指點說笑，意似二人年幼，貌不驚人，未必有什本領，不過是小孩便覺稀奇，話多不大好聽。料知九公不理，事已決裂，非動手不可。再想起方才對人恭敬，對方竟如未見，越發有氣，表面卻不發作，等對方把話說完。

黑摩勒咧著一張丑嘴，笑道：「我們雖是無知頑童，卻講情理。不怕人多。明人不用細表，你叫那兩個藏頭縮尾、想要賣身投靠的無知鼠輩滾將出來，分個高下。既然不知好歹，不通情理，便是勝則為強。我如得勝，把劍還我，敗了由他處置，你看如何？」黑摩勒原因對方以多為勝，仗勢欺人，心中憤怒，覺著禮已盡到，受人惡氣，再借旁人情面討回寶劍，面上無光。照眼前形勢，好說也是無用。當時把心一橫，把青笠老人和辛回所說全都丟開，銅符玉環也未取出。話剛說完，二伊見敵人並未提到師父，心膽自壯。又聽口出惡言，怒喝一聲「小狗」，正往前縱，被龍騰伸手擋住，笑道：「你弟兄不要忙，他已犯了我們極大禁條，還想活麼？事情與你無干。此是殺賊，不是對敵，不論人多人少，等我再問他兩句，便要取他狗命。你忘了方纔所說我們兩家規矩麼？此是我們外來

的仇敵奸細，便將諸位長老驚動，他也必死，要你動手作什？」

　　黑摩勒師徒聞言，知道轉眼惡鬥，正在強忍氣憤，暗中準備，想把腳步站穩，相機而動，以防萬一傷人太多，少時好有話說，同時又是敵黨太多，無一弱者，勝敗難知，打算出其不意，給他一個下馬威。龍騰已轉身喝道：「諸位弟兄姊妹，這兩小賊乳毛未乾，方才竟會說出老山主昔年四字信號，分明是芙蓉坪老賊派來的奸細，借尋寶劍為由，偷看虛實。等我問他來歷，如其未三句信號答不上來，可照舊例，先行殺死，再去稟告便了。」隨聽前後左右齊聲怒吼，發威呼應。竹林中十幾個少年男女，也各手持刀劍，紛紛縱出，將二人圍住。

　　郁馨因見前贈辛回的玉環在黑摩勒胸前隔衣露出，知道雙方必有深交，但是眾人已受小人蠱惑，自家事又隱秘，不便明言，心正打算，忽聽這等說法，知道事關兩家大忌，一言不合，二人立遭慘殺，多大本領，插翅難飛，休想逃得活命，不禁大吃一驚。要知黑摩勒獨鬥四凶，三俠女水洞斬蛟，黑摩勒寶劍珠還，物歸原主，武夷山探險，再遇覆盆老人，許多奇情異事，請看下回分解。

正文 第一二回 萬頃縠紋平 何處巨魚翻白浪 孤舟風雨惡 有人半夜閃紅燈

前文黑摩勒師徒想見龍九公，向伊氏弟兄索還寶劍，不料在龍家門前遇一老人，照他所說，繞往洲的南面，途中連過埋伏，均未動手。等尋到龍九公，對方正在吹簫，只聽了一曲《紅雲引》，人便失蹤，雙方並未交談。想起方纔曾以後輩之禮求見，九公就在對面吹簫，置之不理；又在下面恭候了好些時，對方一言未發就此走去。這等狂傲，實在不近人情。本就有氣，又聽身後冷笑，回頭一看，正是途中所遇男女少年，並有多人一同出現，伊、水等四個敵人，倒有三人在內，龍騰發話又大難聽，正在強忍怒火，相機應付。龍騰一面把伊、水等三人喚住，一面向眾人發話，說：「來人不知從何處偷來四字隱語信號，非要他把未了三句和詳細來歷說出才罷，否則便是仇敵奸細，須按山規殺死。」眾少年男女好些受了二伊蠱惑，偏向一面，一聽來人犯了大忌，全都憤怒，紛紛縱出，將黑摩勒師徒圍在當中。一言不合，便要動手，其勢洶洶，簡直不可理喻。

郁馨雖不知黑摩勒的來歷底細，前聽辛回說過，知道江南神童，少年英俠，雙方聲應氣求，早已神交，未免愛屋及烏。又看出伊茂、水雲鵠不是端人，心中氣悶。再見黑摩勒胸前帶有辛回上次拿去的玉環，心想：雙方如無深交，怎會將這玉環交與外人？既恐傷害黑摩勒，又恐兄長領頭與人作對，做錯了事，誤犯家規。自己和辛回交往，除九公和有限三數人外，並無他人得知，無法出口，心正驚急，打不起主意，忽聽黑摩勒哈哈笑道：「我黑摩勒從小便隨師長奔走江湖，異人奇士不知見過多少，你們這裡的人雖然素不相識，但我來時聽人說起，兩家長老都是世外高人，雙方師長必有淵源，明知兩個叛師的惡徒逃來此地，

我仍以禮求見，以為天下事只有情理，都講得明白。想不到剛一登門，你們便聽外人蠱惑，埋伏中途，意欲坐地欺人。我徒弟不願多事，因那四字隱語關係重大，不願明言，藉著答活稍為點醒。如是曉事的，知道我們不是外人，縱不另眼相看，以客禮相待，就有疑慮，也應問明來歷再說。偏是心有成見，始而埋伏偷聽，視若盜賊，已顯小氣無知，強橫失態；現又聚眾行兇。莫非你家諸位老大公年高有德，不問外事，無暇管教你們，便可隨意勾結外賊，為所欲為麼？」

　　龍騰原因昔年祖傳十六字真言遺訓，除頭一句還有自己人用作信號而外，下余三句，便是兩家子孫，知道的也沒有幾個。自己偶在無意之中聽一值年長老說起，如遇外賊從別處偷聽信號來作奸細，未了必以末三句真言來歷向其盤問，對方自然不會知道，但他如是自己這面的人派來，或是有人引進，事出誤會，必將傳話人姓名說出，或是另有答詞，不會突如其來只說四字便完等語。先不知來人真假，一半恐嚇示威，一半是受伊、水四人重托，被來人一句話嚇退，不好意思。心想：來人年紀雖輕，這大名望，兩家長老父兄，常年有人在外隱名走動，斷無不知之理，如何從未聽說？可見雙方素無淵源。想是求劍情急，不知從何處聽來這句信號，便想來此討劍。就是將他殺死，也可推說對方言動可疑，犯了禁條。長老知道，不致受什嚴罰。又見九公輕視來人，未與交談，越發膽大。正想為友出力，給來人一個厲害，不料對方答話如此難聽，暗罵自己這面的人沒有管教，經此一來，連旁立諸人多半激怒，不等聽完，紛紛怒喝，便要動手。
　　龍、郁二人首先上前，舉手就抓。

　　黑摩勒早已防到，看好地勢，一見對方抓來，大喝：「且慢動手！說完再打。你們雖然引狼入室，不知賢愚好歹，我黑摩勒話未說明以前，還恐誤傷自己人呢。」聲隨人起，左手拉著鐵牛，右手暗用真力往外一擋。龍、郁二人還未近身，猛覺一股掌風迎面撲來，暗道「不好」，忙即退避。再看黑摩勒，已由人

叢中平地拔起兩三丈，倒縱出去，到了空中，身子一扭一挺，左手一鬆，右手同時換轉，將鐵牛手臂抓住。二人全身立時對翻，竟由眾人頭上飛過，落在竹林邊界一丈多高的石筍上面，盤空下落，急如飛鳥，身在空中隨意轉側，雙手交換，還拉著一個徒弟，一同縱落，絲毫不見慌亂，身法靈巧，美觀已極。

　　眾人驟出不意，又驚又怒，這才知道神童小俠之名果不虛傳，齊聲吶喊：「不要被他逃走！」一同向前追去。只小峰上面八九人沒有動，另有十餘人便朝兩旁林外馳去，似防敵人逃走，想斷去路，黑摩勒哈哈笑道：「你們不必膽小多心，我的寶劍不曾取回，哪有這樣容易的事？就請我走，我還不走呢！這樣亂七八糟，人喊鬼叫，大驚小怪，也不怕失了大人家的氣度。好歹也替師長大人，留點面子。莫非我說得出那末三句隱語，或是多少有點來歷，不是奸細，你們也要殺我麼？」說時，已有五人往上縱來。

　　黑摩勒手無寸鐵，隨來徒弟雖帶有刀和暗器，也未取出。五人雖都是一雙空手，滿臉均是憤激之容。黑摩勒暗中留意，見眾少年男女，除山亭上七女二男，和搶往兩旁埋伏的一起人外，面前還有二十來個。人雖越來越多，隨同吶喊示威，進退之間均有法度，只由龍、郁二人和另外三個為首的人在前，下余都是三五人一起，轉眼便排成一個陣勢。除後排一圈拿有刀劍外，前兩排都是空手，身法步法，個個得有高明傳授，動作一絲不亂，比起方才迥不相同，看出對方無一庸手，雖然單打獨鬥，一個也未必打得過自己，無奈對方人數太多，就是給他一個下馬威，也未必鎮壓得住。再者，兩家長老均非常人，如其料得不差，師門必有淵源，不知何故，從未聽說。空手已難免於有什傷害，再動兵器，刀槍無眼，鐵牛又在躍躍欲試，他那扎刀削鐵斷金，萬一有了傷亡，雖是對方家教不嚴，咎由自取，情面上到底難堪。如將來歷和玉環銅符盡量說出，又氣他們不過，井顯膽怯，白受人家欺侮，大不上算，說什麼也要給他開個玩笑。決計上來

先把腳步站穩，和上次永康方巖、胡公祠前大斗斷臂丐范顯一樣，自己才能佔足理由。

　　主意打好，見下面五人縱身追來，方想：你們越是這樣不通情理，不容我開口，到時越有話說。正待居高臨下，先給為首的龍、郁兩人一個厲害，忽聽一聲嬌叱，先和敵人立在一起的少女，突由眾人身側斜飛過來，大喝：「五哥，你們且慢！我有話說。」五人本全縱起，來勢又猛又急，雙方已快對面。黑摩勒未兩句話竟比什麼都靈，五人一聽，未三句真言來人竟似知道，猛想起去年冬祭，諸長老曾說：「芙蓉坪老賊不去，終是極大後患。你們只見有一頭戴鐵盆的老人忽用本門信號來訪，便是時機已至。此十六字真言遺訓，外人只有兩個知道，這位老人便是其中之一。」這兩小賊年紀輕輕，雖然不像，但是當地四面皆水，插翅難逃，眾弟兄將他包圍，毫無懼色，口氣十分拿穩，並還說不將寶劍取回決不肯走，也許真有來歷。因疑對方是諸長老所說兩人的門下，事關重大，豈可冒失？心裡一虛，立就空中一個轉側，由「黃鵠衝霄」化為「飛燕啣泥」的身法，紛紛往兩旁縱落下去。只有龍騰一人起勢太猛，不及收轉。

　　黑摩勒剛舉右掌要打出去，百忙中看出情勢有異，耳聽下面有人喝止，知有轉機，便也不為已甚。所立石筍原有五六尺方圓，仗著為人機警，應變神速，忙把真力往回一收。龍騰見收勢不及，人已快要落在石上，對頭揚手打來，知道厲害，只得施展家傳險招，左手一擋，右手連人一起，索性朝前撲去。黑摩勒雖然不想傷人，但因來人為首發活，來勢又猛，初會不知深淺，來意如何也不知道，就這時機不容一瞬之間，心念微動，想使人前丟醜，忙將右手撤回，身子往左一閃，讓過來勢，乘機猛伸左手，將對方左手接住，朝脈門上稍為用力一扣，往後一帶，同時旋身側退，就勢「順水推舟」，反身輕輕一掌，貼著來人後背心，往後一推。

龍騰一拳打空，身往前竄，本未立穩，猛覺左膀酸麻，手腕脈門已被敵人扣緊，情知不妙，心方一驚，猛又覺敵人的手由後推來，耳聽：「我不打你，請下去吧。留神碰破了頭，又來怪人。」聲才入耳，人已無法立足，被對方一掌推到，身已凌空，由石筍上面越過，只得就勢縱落。且喜石後竹竿不多，又是從小生長、平日練功夫的地方，雖然驟出不意，被人推落，並未受傷。到了地上，驚心乍定，想起敵人話大挖苦，不由惱羞成怒，氣往上撞，暗罵：小狗休狂！只你答話稍為不對，不將你斬成兩段，我不是人！一面怒沖沖趕往前面一看，郁文一樣當先，起勢也急，忙中收勢，差一點沒有撞在石筍之上，幸而郁馨恐雙方把事鬧大，兄妹關心，橫飛過來，武功又比乃兄要高得多，聲到人到，就空中一把將郁文抓住，往後一拉，一同往旁縱落，才未誤傷。還有三人，雖因當地所有石筍均是平日練功之用，常時把人分成兩起，一上一下，互相爭鬥比試，由一兩人立在上面，再由眾人往上飛撲，形勢手法全都精熟。但知對方不是好惹，特意把五人分成兩起，一同進攻。縱起稍慢，一聽出對方所說關係大大，還未到達，便自驚退。不特未受虛驚，反將家傳身法險招施展出來，敵人面上似有驚奇之容。

　　龍騰心想：自己平日用功最勤，又得父兄憐愛，學得最多，雖是小輩，本領卻比一班叔伯弟兄較高。初次遇敵，便當眾出醜，這一氣真非小可。一見郁氏兄妹正在爭論，水雲鴻弟兄也由林中走出，與伊氏弟兄同立在眾人身後竹林之下，似在低聲議論，面有怒容，越發不好意思。聽出郁馨想將眾人攔住，由她上前問答。知她最得長老父兄歡心，九大公更是另眼相看，有求必應，本領也比人高。在長一輩前說出話來，大家對她都頗信服，人又溫柔和善，心腸最軟，來時已說：「對方是兩個小孩，勝之不武，不勝為笑。你們和外人交往，與他作對，已犯禁條，再要誤傷好人，如何得了？最好問明來歷，不要動武。如有自己人指點而來，也有理好講。寶劍不是由他手中奪來，就想

取回，必須有個說法，決無伸手硬要之理。如其並無來歷，跟蹤到此，或是你們故意引來，使其犯險上當，更是自己沒有本領，打算借刀殺人，難怪人家。就是看在朋友份上，私心偏袒，至多命其自往蛟穴水洞一試，和伊、水諸人各憑本領取那寶劍。誰能到手，便是誰的。」她和伊氏弟兄不甚投緣，平時見了就躲；郁五舅想為伊茂做媒，始終不敢開口；對水雲鵠，更是一見就生厭恨。看此情勢，莫要反幫外人？今日之事，雖由我和五舅領頭，並把將來責任攬在身上，可是長一輩的幾個高手，多在山亭旁觀，只開頭見敵人年幼貌醜，說笑了幾句，敵人剛一出手，縱往石上，便不再開口。他們都和郁馨最好，內中幾個表姨姑娘，都是得寵的人，稍一同情小賊，立時前功盡棄，還要當眾丟人，對不起好朋友。再看敵人師徒同立石上，笑嘻嘻望著下面，一言不發，大有勝算已操、目中無人之概。怒火越旺，情急氣憤，也未細想，忙縱上去大聲疾呼：「六姨不要多管！由我來問這兩小賊。只要真將未三句真言答出，情願賠罪，自無話說。稍有不合，休想活命！萬一有什禍事，也不要五舅承當，由我一人領罪，與別位叔怕弟兄、姑姨姊妹無干。這廝欺人大甚，就有多大來頭，我們也應和他鬥上一鬥，分個高下，再說別的。誰要膽小，說了不算，請作旁觀好了。」

龍、郁兩家，至交至戚，又同患難，隱居多年，雙方子孫眾多，平時相處均極謙和，從無爭執。龍騰是長曾孫，從小父母鍾愛，未免嬌慣。父母均為公眾之事受過重傷。乃父龍烈並還殘廢，斷去一條胯臂，性又剛烈，只此獨子。乃母已不能再生育，因此兩家老小，對他父子三人格外關心看重，遇事都讓他幾分。龍騰人本忠厚，只喜感情用事，心熱好友，對於尊長弟兄人緣頗好。新近雖和郁文一樣，受了奸人誘惑，常時私自出山，也只混在一起遊蕩，並無過分犯規之事。在外作惡，均是伊氏弟兄背了眾人所為，與他無干。兩家慣例，為了雙方子女後輩太多，少年氣盛，

難免發生嫌隙，互相商計，訂有規條。無論何人，有什爭執，只要對方開口，先發了急，便須忍讓。等事過去，如是細節，便不在理，使其自生愧悔，由旁人和在場的尊長兄姊出面，等他氣平之時加以勸告，本身也自醒悟，前來賠話了事；如其情節稍大，必須處罰，不能隱瞞，也由旁人按照情節輕重大小，去向兩家尊長稟告，按規處罰，或是集眾評判雙方曲直，使其改悔。而另一方遇到這樣的事，當時決不與之正面衝突，否則，就是對方犯了大過，本身也不免於責罰。所以這多年來，兩家弟兄姊妹都是相親相愛，合力同心，從未發生一點仇怨。

郁馨本想大事化小，小事化無，見龍騰已動了真怒，又把真情攬在他的身上，並說鬧出事來，由他一人承當，不與郁文相干，其勢不能再往下說。方才兄妹爭論，郁文也看出黑摩勒胸前玉環隱隱外映。因是一件珍奇之物，覺著敵人所有，與妹子的大小形式全都相同，心中奇怪，悄告妹子，說：「小賊也有一個玉環，好似與你那枚相同。少時我代你得來，配成一對多好？」本是一句無心之言，郁馨心中有病，越發不敢多說。再想：黑摩勒神情如此鎮靜，雖覺那末三句祖宗遺訓，自己尚且不知，何況外人？所說未必可靠。口氣這等拿穩，辛回又肯把自己所贈玉環與他帶在身上，必有極大來歷。祖父和龍家幾位長老，尤其是六公、九公近年時常輪流出外，到家一字不提，又無什人敢問。許是昔年祖宗遺訓所說的事有了指望，將這十六字真言祖訓傳與外人也未可知。龍家大侄既然不通情理，且由他去。真要鬧得不可開交，再由兩個情分最深的姊妹去向七老堂中告發，或是先稟九公也是一樣。

郁馨想罷，便向龍、郁二人笑道：「騰侄不要氣盛。我與來人素昧平生，談不到偏向二字。至於五哥，和你一樣，既重朋友情面管這閒事，也無中途退卻由你一人負過之理。我並不是幫誰，但想，自從外高祖起義未成，又見『南王、北周』（『南王』指滇、緬

交界雲龍山主工人武,『北周』指新疆北天山塔平湖周懷善父子,均是明末忠義烈士,事詳《蠻荒俠隱》、《邊塞英雄譜》、《天山飛俠》諸書)門下雖有不少異人奇士在內,無如伏處南服炎荒和大漠窮邊的深山絕域之區,多麼才智之士,也無法展佈。芙蓉坪朱、白兩家本還有一點希望,不料山中天時地利太好,從上到下,無一不是富足美滿,安樂到了極點。只管日常放言高論,慷慨悲歌,實際上並無深謀遠慮。在山中一住二三十年,只開闢出許多田園湖塘,養了好些遺民,每年救濟許多苦人。為了習於安樂,窮奢極欲,始終惰於進取。雖有幾位前輩劍俠和義烈才智之士,為了小王顧慮太多,手下的人大半看事太難,志氣消沉,也是無可如何。(可見宴安鴆毒,古今一例。凡是造成時勢、眾心歸附的英雄偉人,必須艱苦卓絕,歷盡凶危,由窮困險難中得來。)小王晚年又受了叛賊、梵僧之愚,為了自己無子,日事荒淫,把多年辛苦、艱難締造的一片世外桃源,全都斷送在叛賊之手,身敗名裂,老少全家,幾無倖免。近年雖聽說還有兩個遺孤尚在人間,但是誰也不曾見到。今春九公還往江南訪問了一次,歸來也未提說,不知有無其事?當外高祖棄世以前,看出大勢已去,這才重訂家規,命子孫不許違犯。雖然留下四句祖訓,只作萬一之想。除卻將來遇見時機,除那人天共憤的叛賊而外,只想後輩子孫在此湖心沙洲之上耕織度日,一面讀書習武,以為他年有事之用,平時不許子孫多事;更因沙洲土地不多,又恐引來仇敵,難於安居,向例不許與外人來往。伊氏昆仲乃青笠老人門下,就帶朋友來此,也不能算外人,固然無妨。今將外人引來此地,發生爭鬥,已背家規。來人已將本門信號說出,如何不聽下文,又要動武?來者是客,大家怒火頭上,容易反目。如其真是自己人,發生爭鬥,不論何方勝敗,彼此難堪。我比你們心氣平和一點,故此想代你們向其盤問。如真形跡可疑,事關重大,便我也放他不過。事情還是一樣,不過穩當一點。既有誤會,我就不再開口。你們上前無妨,心中卻要明白,就是拼著犯規受罰,

也要值得，不可鬧得騎虎難下，進退兩難，何苦來呢？」

龍、郁兩人聽她當著敵人如此說法，俱都有氣。郁文再看敵人師徒，始終若無其事，立在石上，靜聽三人問答，面有笑容，想起郁馨所說不是無理，無奈當著朋友無法下台。龍騰更是惡氣難消，見郁馨說完已往山亭上走去，正要開口。

黑摩勒先並不知郁馨便是辛回所說少女，後聽這等說法，又偷空使了一個眼色，忽然想起胸前玉環，暗忖：人家好意，不可辜負。就是想開玩笑，也應點醒在前。見她說完要走，忙喊道：「這位姊姊，尊姓芳名？令兄令侄受了賊黨愚弄，不容分說。來時我有一姓辛的好友再三囑咐，說他們被人蠱惑，執迷不悟，最好尋一明白事理的姊妹告以來意，免得雙方爭執，可能請來一談麼？」

郁馨雖然愛屋及烏，不願來人遇險，但一想到玉環傳家之寶，為感救命之恩送於辛回，既然對我愛重，如何送與外人？心本不快，聞言才知辛回只是以環作證，並非送人，聽口氣，分明辛回令來人拿了玉環，來托自己照應，如何不管？偏巧五哥、大侄和幾個少年弟兄已經受人蠱惑，無法勸阻，早晚恐要把事鬧大，如何是好？聞言轉身，正想答話點醒，請來人把口氣放平和些，稍為忍耐。哪知黑摩勒因見對方氣勢洶洶，又與賊黨同謀，心中有氣，知道水氏弟兄乃芙蓉坪暗中派來的賊黨，二伊已有叛師降敵之意，即此已犯重條，事情無論鬧得多大，到時均有話說，自己已立不敗之地，如何還肯讓人？本來就非真要息事寧人，所以玉環並未取出，只點了一句拉倒。郁馨還當對方代她設想，不肯當眾明說，本已想錯。龍、郁二人年少氣盛，再聽對方一說，越忍不住怒火，把才纔一點顧慮也全忘了乾淨。龍騰首先縱身上前，厲聲喝道：

「小賊休狂！那十六字真言，在場的叔伯弟兄、諸姑姊妹並無幾人知道。說得對時，自無話說，否則我必

將你吊在樹上，用皮鞭活活打死。連想求個痛快，都辦不到了。」

郁馨見他詞色大已強橫，使人難堪，方想：泥人也有土性，何況對方那大名望，如何能夠忍受？心方一驚，猛想起每次七老祭神，龍九公向不在內。此老表面不大管事，過後想起，無論何事，不特瞞他不過，彷彿暗中都有安排。小輩稍為犯過，或是違背他的心意，大小都要吃點苦頭。今日五哥他們所行所為好些不合，他老人家竟會置之不同，先在前門會客，忽然離開，用簫聲把來人引到此地，又自走去，這兩小人，不同敵友，均無此理，好些可疑。莫非他老人家見近來好些子孫受人引誘，越來越不成事體，昨日剛引生人到此，今日索性把二伊的對頭也引了來，並還當著外人說出隱秘的事，膽大妄為已達極點，也許借此警戒，到時再行出面。莫要自尋煩惱，五哥他們不聽良言，非吃苦頭不可！正在擔心。

黑摩勒本不知未三句真言信號如何說法，意欲設詞回答，引得對方激怒不容分說，再行動手，先給他丟個大人，再將青笠老人銅符取出，正想如何翻臉，一面暗中偷覷。忽然瞥見水氏弟兄正在全神貫注聽龍騰說話，面有喜容，越發有了主意。先朝伊、水四人看了一眼，笑道：「你不要發急，我師徒也是吃飯長大的，多大膽子，不會這樣荒唐，明知所追的人不是賊黨，便是將要叛師降賊的惡徒，你們既肯包庇他們，就算瞞著大人行事，多少有點交情，豈能不問青紅皂白、不知底細？憑我師徒兩個頑童，素昧平生，便和捉老鼠一樣到處窮追，冒昧登門，非將寶劍奪回不可？休說我們年小力弱，無什出奇本領，就是得了一點師長傳授，也打不過人多。我們固然不會鬼頭鬼腦，假裝好人來作奸細，但也沒有上門送死，自討無趣之理。至於府上四句祖訓關係何等重大，我就知道，也不能像你那樣荒唐，當著外人肆言無忌。你不是疑心我師徒是奸細麼？萬一被你料對，卻沒本領將我擒住，隨便逃走一個，不問是否芙蓉坪老賊一黨，傳說出去也

是後患。何況人心隔肚皮，就算伊家兩小賊往來日久，現在犯規叛師你們還不知道，那兩個假裝漁人、往來江湖、專作老賊耳目的慣賊都不是你們自己人，昨日才得見面，來歷底細又都知道，你們受人之愚，謬託知己，妄洩機密，此時被他溜走，已是未來隱患，再要把這末三句信號聽了去，逃往老賊那裡討好，你就不怕父母尊長責罰？死後有何面目去見兩家祖宗呢？要我說出來歷容易，請將你們九公和諸長老隨便請來一位，尋一靜處，自然照實奉上。我因你二人氣勢洶洶，不可理喻，明知話一出口便可無事，本來打算說的，繼而一想，那兩個叛師小賊只要把話說明，我固不怕他們飛上天去，你二人就是不分善惡賢愚，想要幫他也辦不到。另外兩賊深淺難知，多少要費點事。萬一你再不知輕重利害，出頭作梗，我師徒二人能有多大本領和這多的人對敵？如被逃脫，固然與我無干，我仍不能不顧大局。頂好照我所說，請來一位長老，由我面告機密，彼此省事，你看如何？」

　　話未說完，伊、水四人首先激怒，加以做賊心虛，聽出敵人口氣拿穩，必是胸有成竹。自己四人，一是青笠老人門下，往來年久；一是平日形跡隱秘，雖是芙蓉坪心腹死黨，平日往來江湖，藉著遊玩山水浮家泛宅以作掩飾，因有老賊年送重金，輕不出手偷盜，江湖上只當兩個隱名異人，不知來歷，偶與老賊所派徒黨相見，也都背人密談，不令人知，主人多半不致生疑。無如事關重大，龍、郁兩家來歷真相已由龍騰自行洩漏，正是老賊多年查訪、不知下落的兩個對頭隱患，再將四句信號得去，立是奇功一件。先還想強忍氣憤，聽敵人說出真情，然後相機行事。後來越聽口風越緊，不特不肯再說，並將弟兄四人的心病當眾指摘，大有密告兩家長老、突然發難、一網打盡之意。眼前這班少年男女人多勢眾，如被看出虛實，反臉為敵，已是難當，再將凡個長老驚動，更是凶多吉少。這一驚真非小可。水氏弟兄仗著一身武功和極好水性，雖然驚疑情虛，還好一些；二伊本就懷著鬼胎，又深

知青笠老人和這兩家長幼人等的厲害，更是心驚膽寒。如非四人都是深沉奸詐，機智過人，幾乎變了臉色。

　　水雲鵠和二伊急怒交加，兩次想要發作，均被水雲鴻暗使眼色止住，故意低聲笑道：「小賊乳毛未干，竟有一張利口。我們不知主人底細，只覺龍、郁諸兄慷慨好友，一見如故，冒昧登門。本想明日回去，並約主人同坐我們小舟去往洞庭一遊，小賊這樣血口噴人，本來事關重大，人心難測，說不得，只好照方才主人的盛意，在此厚擾些日，等到是非判明再起身了。此時且由小賊狂吠，如與計較，小賊明知諸位長老不會見他，更說我們想要殺以滅口了。方才主人又曾說過此間規矩，不是長老有命，外人不能出手。反正小賊多麼狡猾也難逃生，由主人擒他拷問也是一樣，我們何必多事？由他去說好了。」三賊會意，同聲附和，哪知越描越黑。

　　郁馨和兩個至好姊妹本在注意來人言動，想要相機解勸，心中愁急，不曾留意到他們。四賊一說，這班少女何等聰明，一任四賊裝得多好，面上神情終有一點不自然。一經細心查聽，立生疑心，暗忖：這四人果然形跡可疑。黑摩勒雖是他們對頭，難免說得過分。如非知道他們來歷，胸有成竹，不會這樣口氣。至少姓水的來歷不明。郁馨對於伊茂、水雲鵠又是心中厭惡，先有成見，疑念一生，格外留心，忙向同伴四女示意，去往一旁商計，暗中戒備。對於二伊，因是青笠門下，還好一些，對於水氏弟兄，卻是絲毫不肯放鬆，準備稍現破綻，立時下手不提。

　　四賊見敵人只管說得厲害，龍、郁二人反更憤怒，大有一觸即發之勢；旁觀諸人，有的還朝自己這面看上一眼，多半不曾理會；幾個最投機的，反恐自己多心，相機過來勸慰，認為敵人無話可說，有心離開，心中略定；郁馨等幾個本領最高的俠女，對他們注意，一點也不知道。

　　這一面，龍、郁二人始終感情用事，認定青笠老

人法嚴，二伊是他門人，怎敢叛師降敵？水氏弟兄雖是新交，不知底細，但那氣度武功、談吐識見，無一不好，一點不像江湖中人，如何會是賊黨？非但不信對方所說，反當有心狡賴，離間朋友。大怒之下，並未細想，同聲怒罵：「無知小賊！別人是否奸細，與你無干。在場除你兩個小賊，都是我們自己人，不怕洩漏，更不會放你逃走。你既知未三句信號，便非說出不可。否則，我們不客氣了！」

黑摩勒因覺兩家長老都是智勇絕倫，文武雙全，子孫如此任性胡為，哪有不管之理？龍九公的舉動也太不近人情，內中必有原因。再見郁馨連使眼色，暗中示意，分明她和辛回交情甚厚，雖然一人不便違眾，但她自從方才一說，便同了幾個佩劍少女背人耳語，跟著散向四賊身旁，表面不露，暗中卻在注意；不由生出情感，念頭一轉，先前怒火便消去了好些，暗忖：聽郁馨所說，這兩家人既是芙蓉坪老賊之仇，必與諸位師長相識，平日未聽說起，想是關係大大，交情也必深厚。不要只顧一時意氣，做得太過，再被主人識破，怎好意思？不顯一點顏色，心又不甘，正想變計而行，對方又在口出惡言，隨口答道：「你們年紀都比我大，如何不明事理？反正信不信由你。見了你家大人，自有話說。為免洩機，被狗賊套去，想由我口中說出真相，決辦不到！真要當我奸細看待，那也無妨。那四個叛徒賊黨不是立在一旁做賊心虛，面紅耳熱，暗中咬牙切齒，恐被你們看出，假裝鎮靜，恨極我師徒又不敢發作麼？你們不妨叫他過來，不管是一對一或是以多為勝，雙方先打一場試試。你們引鬼入室，還要執迷不悟，只被我擒到一個，不消片刻，包你明白好歹。但我師徒只有兩人，他們卻是四個。我這徒弟跟我日子不久，本領太差，全數生擒恐難辦到，必須防他逃走。我如真是奸細，逃還來不及，哪有固執成見，非將寶劍取回不走，事前還代主人擒殺外賊，自我麻煩之理？你們連這一點都看不出來，還說什麼？你看，除你二位和有限幾人還未醒悟而外，你那別位

弟兄姊妹，不是旁觀者清，多半改了主意，不拿我們當作敵人看待了麼？」

郁文怒喝：「這裡規矩，除對仇敵外賊，向例不容外人動武，何況他們是客。我們兩家的人一向全力同心，豈能受你離間？乖乖束手受擒，免得我們動手，多吃苦頭！」龍騰更是破口大罵，並將身後佩刀拔出，把手一揮，率領幾個同黨少年便要上前。

郁馨在旁看出不妙，黑摩勒又是手無寸鐵，雙方惡鬥已難避免。心方一急，先聽鐵牛怒喝一聲：「放屁！」一把又長又窄、似刀非刀似劍非劍、看去毫不起眼的兵器已先拔出。同時又聽黑摩勒哈哈笑道：「我現在已知師門淵源，如何還肯與你二人一般見識？此時我已改了主意，你兩個不懂事，莫非那四個無恥狗賊只會裝聾作啞，我這等說法，他沒長耳朵，憑著主人兩句門面話，就不敢和我對敵麼？」

郁文怒喝：「上面地窄，你二人只有一條破銅爛鐵，更易吃虧，快滾下來！先不把你當成奸細，各憑拳腳兵器一分高下，免說我們仗勢欺人，以多為勝。反正有人制得你心服口服。再要不知好歹，你那石筍是我們平日練功之所，你決施展不開。我們當你奸細，一擁齊上，就死無葬身之地了。」

郁文原因平日對於郁馨最是信服，兄妹之情又厚，人比龍騰也稍機警，上來雖是一腔怒火，時候一久，連聽妹子和敵人警告提醒，當著朋友眾人，勢成騎虎，少年好勝，雖然不肯輸口，仍同龍騰怒罵叫陣，心中已有顧慮，覺著對頭如無來歷，不會這樣嘴硬，神態自然。又見郁馨立在一旁，愁眉苦眼，屢次暗中示意，越生戒心，一時無法改口，意欲釜底抽薪，先不殺傷來人，等用車輪戰法將人擒住，佔了上風再說。如其形跡可疑，自是理直氣壯，隨意發落；如真有什來歷，問明再放，也可免去丟臉，還不至於惹出事來，故此改了口氣。

龍騰方才被黑摩勒一掌打落，自覺初次出手丟此

大人，心中憤恨，但已試出對頭武功甚高，不是敵手。本想以多為勝，吵了這一陣，看出旁觀多人似為對頭之言所動，沒有方才起勁，有的並在交頭接耳，暗中議論，面有不滿之容。心正憤極，想激眾人一擁齊上，不料郁文如此說法，其勢又不能說他不對。恨到極處，犯了童心，打算蠻來，剛怒喝得一聲：「不管別人，我先要你狗命！」說罷，舉刀正要縱上，忽聽黑摩勒笑道：「冤有頭，債有主。你想和我動手，沒有那麼便當。我先打個樣兒，與你看來。」頭兩句話剛一出口，龍騰人已往上縱去，還未落在石筍之上，一條人影已凌空飛起，同時眼前又是一條人影一晃，身也落在石上，看出那是對頭徒弟鐵牛，耳聽下面連聲嬌叱，急呼：「騰侄且慢，不可動手！」心更有氣，揚手就是一刀。

鐵牛已得師父指教，先又生了一肚皮的悶氣，一見敵人刀到，師父人已飛走，暗罵：你這麻皮最是可惡，不是師父有話在先，休想活命！念頭還未轉完，手中刀已擋上去，鎗琅一聲，斬為兩段。龍騰去勢太猛，不知敵人的刀如此厲害，輕敵太甚，本非受傷不可，幸是為人忠厚，雖然氣極，因見對方一個小孩，不忍殺害，百忙中把刀一偏，想傷敵人左膀，沒有殺人之念，否則鐵牛雖不傷他，驟出不意，非被斷刀誤傷不可！不禁大吃一驚，哪裡還敢交手？仗著家傳輕功，身子一翻，忙往下縱去，耳聽鐵牛哈哈笑道：「麻皮不要害怕，師父說你是自己人，我只防身招架，不會傷你，好好下去吧！」

龍騰聞言，惱羞成怒，越發愧憤。正待另取兵刃回身拚命，耳聽林外連聲怒吼，已有兩人受傷，一個並還倒在地上，不能起立；跟著，自己這面的人已被郁馨等幾個少女止住，不令上前；黑摩勒傷人之後，重又飛起；不由怒火燒心，匆匆向人取了一口寶劍，正不知趕往何方是好，前面形勢忽然起了變化。

原來黑摩勒早就想拿伊、水四人開刀，借此示威，

給這一班少年男女看個榜樣，免得正面動手傷了和氣。先見四賊分成兩起，立在人叢之中，初次對敵，不知對方深淺。近在黃山所學空手入白刃，以少勝多和各種身法手法，好些尚未試過，沒有把握，正在盤算。四賊因被人叫破機密，各自情虛膽怯，表面裝作鎮靜，說了幾句便去一旁空地之上暗中計議，一面查看地勢。被黑摩勒看在眼裡，心想：此時下手最好。前聽人說二伊本領頗高，水氏弟兄更非易與。自己只得一人，上來如不先佔上風，決難應付。想把扎刀帶去，又恐愛徒吃虧，低聲暗告鐵牛：「不到事急，不可出手。你那扎刀我用不慣，無須帶去，你自防身應敵，不可大意。」

鐵牛來時已聽說過，知道師父性情固執。不要那刀，勸說無用。當著許多對頭，又不便多說，急得立在身後不住求告，說：「敵人厲害，師父手無寸鐵，扎刀既不稱手，無論如何，也將師父以前給我的鋼鏢帶去。」黑摩勒見下面敵人均朝自己注視，鐵牛只管絮聒不已，回手抓了一把。鐵牛也不怕痛，仍將鋼鏢朝他手裡亂塞。黑摩勒知他對師忠誠，不忍再抓，暗中接了兩隻，乘著龍、郁二人向上惡罵，口中低喝：「蠢牛不許再鬧！包你無事，有此兩鏢，足夠應用。莫要被人看出，反而不好。」一面將自己前賜鐵牛的兩隻小鋼鏢暗藏手內，面上仍是笑嘻嘻的。一面看準下面形勢，一面發話引逗，算計龍、郁二人必要縱身撲來，對方只一起步，立時下手。

果然話未說完，龍騰已當先縱來。好在早有準備，內家真力先就運足，身子和釘在石上一樣。不等敵人縱到，微微往下一蹲，再往上用力一蹬，立時凌空拔起，口中說話，照準左側面四賊立處飛去。身在空中，頭下腳上，帶著語聲，朝下飛降，還未到地，揚手先是兩鏢，朝伊茂、水雲鵠分頭打去。

四賊雖有一身本領，不知敵人如此大膽，當著許多主人突然發難，事前還在叫陣，沒露口風，說來說

去；加以蹤跡洩漏，未免驚慌，分了好些心神。又因對頭共只兩個小孩，自己這面人多，只要主人不生疑心，休說全體動手，單是自己弟兄四人、也無敗理，何況主人方才說過，外人不能出手。做夢也未想到，對頭會有此一來，來勢又是那麼猛惡神速。等到眾聲吶喊，人已到了頭上。事出意外，並未看清。

水雲鵠最是手狠心黑，以為敵人手無兵刃，身子凌空，無法施展。心想：此是你來尋我，逼我出手，就是違背主人心意，也不能見怪。當此話未說明以前，主人還未生疑，正好殺以滅口。剛把身旁暗器匆匆取下，待要朝上打去。哪知就這時機一瞥、心念微動之間，敵人已先發難。只見亮晶晶兩道寒光由敵人手上發出，當頭打下，來勢又準又急、相隔更近，想要閃避，已自無及。

伊茂更是死星照命，明知當日形勢不妙，聽敵人口氣，好似師父已與他成了一路。心中估輟，一雙色眼，依然不時注在郁馨身上，正在胡思亂想、心神不定，猛瞥見黑摩勒人影飛來，其急如箭。事前因聽主人不許外人出手之言，沒有準備，知道還手不及，忙往旁縱，想要避開來勢再行動手，猛又瞥見一溜寒光在眼前閃了一閃，知道不妙，想避已遲，吃敵人一鏢，由左肩腫下透胸而過，當時鮮血直冒，怒吼一聲，重傷倒地。

水雲鵠總算久經大敵，閃避稍快，受傷不重，也被一鏢打中右膀，將半邊膀骨打碎了些，臂上穿透寸多寬一條裂口，血流不止，奇痛難忍。想想在江湖上橫行多年，初次受此重創，不由急怒交加，強忍痛悲，身子一晃，稍為定神，左手拿了兵刃，便要猛撲上去，同時又聽眾聲喝彩，吵成一片，忙中驚顧。

原來黑摩勒當著眾人，有心賣弄，縱得又高又遠，乘著下撲之勢，先是「魚鷹入水」，頭下腳上，箭一般朝下射去，覷準伊、水二賊，揚手就是兩鏢，分別打傷。眼看離地只有一丈多高，忽把身子往上一翻，

凌空一個轉側，雙足一蹬，猛伸兩掌，往外一分，又化成一個「黃鵠摩空」之勢，往側面飛去。離地三四尺，頭再往上一抬，輕悄悄落在地上，笑嘻嘻神態從容，若無其事。

在場諸人始而感情用事，只聽二伊挑撥蠱惑，還不知道利害輕重。有幾個自己弟兄一領頭，全跟了來，先前雖是多半含有敵意，內中也有不少明白的人，覺著事關重大，不問黑摩勒是否奸細，照龍、郁二人所為，均犯家規，不是兒戲，便在一旁觀看，聲都未出。及見來人小小年紀如此膽勇，又有一身驚人武功，俱都心中讚美。後聽郁馨發話警告，來人又是那等說法，這些少年男女本極聰明，只為首數人騎虎難下，尚未醒悟，連那少年好勝，喜事盲從的二三十人，也都回過味來，漸漸消了故意，生出同情之想。只為兩家弟兄姊妹情感素厚，為首諸人已然怒極，當著外人不便出口，心情已早改變。後見黑摩勒師徒竟有這高本領，龍騰也是小一輩中的能手之一，先被對方一掌打落，二次縱起，又被對方一個形如村童、貌不驚人的徒弟一刀將所用兵器斬為兩段，敗退下來。乃師本領更高，直如一個大飛鳥，上下飛翔，身已凌空下降，那麼猛急之勢，快要到地，連發飛鏢，傷了兩人又復轉身，往旁飛落。這等身法從來少見，何況這點年紀。人心自有公道，由不得紛紛脫口，春雷也似叫起好來。

黑摩勒看出主人敵意已消多半，只為首數人礙於情面無法下台，心更拿穩。一看落處正在郁馨的面前，越發高興，方低聲說得一句「辛大兄托我帶來一物」，郁馨恐他當眾說出，忙使眼色，把纖手微擺，故意喝道：「你們雙方既是不解之仇，你又打傷兩人，還不快去應敵？好在都非本洲之人，暫時破例，先由你們分一勝負也好。」說時，伊華見乃兄重傷倒地，怒發如狂，惡狠狠由後追來。黑摩勒看出郁馨尚有隱情，忙即住口，將頭微點，正要回答，忽聽身後怒喝，知有人追來，忙喊：「這裡人多，那邊打去！今日不將叛徒賊黨全數擒殺，決不甘休！主人如尚看得起這幾

個狗賊，便請旁觀，只不想逃，便非奸細。」話未說完，又是聲隨人起，帶著語聲，平地縱起，朝側向湖濱空地之上曳空而降。

眾人見伊華持刀在前，水雲鶬本也隨後追來，剛一舉步，忽被水雲鴻止住，伸手撕下一片衣襟，由身旁取出藥粉，去往一旁代扎傷處；二人似在低聲說話，神情雖然憤怒，卻都帶有愁急之容，自己受傷不輕，好友又被敵人打倒，已有多人趕往救護；他二人並未朝伊茂看一眼，自往一旁包紮傷處；水雲鶬先前那麼憤怒暴跳，欲與敵人拚命，不知何故，忽然減了許多威勢；旁觀者清，都覺奇怪。伊華已一路急縱飛馳，趕到黑摩勒身後，相去不過三數尺。黑摩勒好似背上生有眼睛，連頭也未回，口中發話，人已飛起，又是一縱八九丈。眾人由不得又紛紛叫起好來。

事有湊巧，黑摩勒落處，正在水氏弟兄身後，回身雙手一攔，笑道：「這裡離湖甚近，你兩個仗著會點水性，想做小泥鰍，由水裡逃走麼？也不想想，你們同來那幾個水賊在烏魚灘前怎麼死的？水裡那兩位比我本事更大，水賊姚五才一照面便回了老家；那麼長大的惡蛟，被那老人家一劍殺死；你兩弟兄如何能夠逃走？你不是和伊老大是朋友麼？他受傷倒地，眼看快死，你們看都不看一眼，越溜越完，索性裝著醫傷，溜到竹林外面，安的什麼心思？如今水陸兩面都有你的道場，主人大概十九明白，就有兩個繃面子死不認錯的，也不相干。你們沒見他們都在袖手旁觀，由我收拾你們，不再上當了麼？乖乖過來，跪倒就擒，還可落個痛快；多費力氣，又逃不走，何苦來呢？光棍一點多好！」

說時，眾少年男女已被郁馨等幾個少女止住，說：「今日之事好些可疑，事關重大，我們不能再講情面，鬧什意氣。此時我們已看出幾分，別的雖還不敢拿定，這師徒兩人卻可由我姊妹擔保，先讓他們分一勝負。無論何人或勝或敗，只一想逃，便是做賊心虛。一切

等請來九公再行查問發落，或是由我們往七老堂，按緊急機密大事敲動雲板，求見請示再作道理。騰侄、五哥和各位兄弟姊妹，只不要放人逃走，千萬不可動手。如其我們把事料差，自向兩輩長老大公領罪，按照家法處置便了。」

這時，除龍騰外，郁文等為首諸人也都有些情虛：發話五少女不是年輩較長，便是本領極高，素得長老歡心，遇事能作兩分主意，照此說法，分明看出破綻，否則決不敢如此拿準。想起黑摩勒所立石笱，本來偏在竹林邊上，伊、水四人先是雜在人叢之中談說靜聽，自從黑摩勒說他們奸細，漸漸由分而合，往旁移動，走向林外一面。未了，放著受傷好友不問，也不朝敵進攻，藉著醫傷，走往林外近湖空地之上。本覺形跡可疑，再看伊華，本是惡狠狠追來報仇，黑摩勒縱向一旁，正要回身追去，因聽眾少女大聲一說，雖然裝未聽見，腳步忽然減慢，神情也頗慌亂，中途瞥見黑、水二人已然動手，忽又捨了敵人，往伊茂身前跑去，大有心虛神氣。聽完前言，全都警覺。內有兩個和龍騰最好的，見他還在暴跳怒吼，想要報仇，忙即上前攔住，告以利害。同時，大家也部分開，繞向兩旁，暗中戒備，同聲附和：「何人要走，便是可疑。四位外客，千萬不可離此而去，以免我們為難，傷了朋友和氣。」

另一面，黑摩勒話未說完，二水全都大怒。水雲鵠想要上前。被水雲鴻使一眼色止住，冷笑道：「小賊休狂，今日有我沒你，少時倒看奸細是誰！血口噴人，妄想離間，有什用處？我們礙著主人規條，不便動手，正愁無法拿你出氣，你這樣取巧賣乖，再好沒有。」說罷，也不取出兵刃，回手脫下長衣，雙手一分，左手平伸，右手挽著一個劍訣，虛搭頭上，朝著黑摩勒冷笑道：「小賊不必多口，我先動手，道我欺小。有什本領，施展出來吧。」

黑摩勒見方才水雲鴻還是咬牙切齒，滿面獰厲之

容，轉眼之間，直似換了一人，立在地上，氣定神閒，又回復了湖口途中船頭獨酌、從容不迫的氣概，如非多了一個架式，看去分明是一個有修養的清秀文士，哪像什麼江洋大盜？再看水雲鵲，傷處已然紮好，立在一旁，雖然目蘊凶光，面上神態也轉安詳，不留心，決看不出是個受過重傷的仇敵。龍、郁等為首幾個少年，正朝二伊身前趕去，看神氣是想向其慰問。郁文和另兩同伴行至中途，忽然被人喚回，只龍騰同了二人走近。雙方問答雖聽不真，伊華應付似頗巧妙。伊茂已由地上掙起，並未曾死，伊華將其扶住。龍騰同了兩個少年男女恰好趕到，相助扶持，正往側面走去。知這四人均是勁敵，面前兩賊更為厲害，如非手快先傷兩人，事尚難料，忙喝：「那兩個叛師的賊，千萬不可放走！我因一人對付四個，嫌他麻煩，所以上來先打傷他兩個。這兩水賊乃芙蓉坪賊黨，關係太大，其勢不能兼顧，你們小心一點！」

　　水雲鴻還未開口，水雲鵠忽然想起一鏢之仇、在旁獰笑一聲，側顧說道：「大哥，小賊上來便乘人不備，用暗器冷箭傷人。這類好刁狡猾的狗賊，和他講什過節理路？」水雲鴻笑道：「我豈不知小賊仗著一點鬼聰明橫行江湖，膽大妄為，專用冷箭傷人，不能容他活命？但他上來便用反問說了許多鬼話，手中又無兵刃。刀槍無眼，就此殺死，難免有人多心。雖然我們弟兄有事在身，到底先將他擒住，當著主人問明真假再走，才可交代。我弟兄對敵，照例先讓敵人三招，不能因你受他暗算壞了規矩，不然我早就動手了。」

　　黑摩勒見他彷彿一個釘子釘在地上，貌相神情雖極文秀，手臂剛勁有力，始終未見絲毫搖動，右手中指和食指一樣長短，指頭平禿，分外光滑。行家眼裡，看出內功極好，嘴雖說得大方，實在不懷好意，聞言笑道：「你兩弟兄不必搗鬼，說什反話？明想用內家重手法將我打死，還要假裝大方，你真小看我和這裡的人了。你不是說照例要讓敵人三招麼？這大便宜了！

不過說話須要算數才好。」說時，水雲鴻知他人小鬼大，武功精純，心雖不耐，依然全神貫注，靜以觀變。水雲鶴卻早忍耐不住，怒喝：「小賊只管絮聒作什？再不出手，我就不客氣了！」

　　黑摩勒原是惜著說話，暗中查看對方神色，準備乘機下手，先將大的打倒，剩下一個受傷的便好對付，免被逃走，又留後患，並想：話已說明，主人當必醒悟。此時想已稟告諸位長老。打算多挨一點時候，等到主人發令斷了四賊逃路，然後動手，免得以一敵四，萬一疏忽，逃走一個便是亂子。好在開頭佔了上風，這不是鬧氣逞能的事，何況寶劍尚在二伊手中，不知放向何處，謹細一點總好。及見對方始終目往己，一絲不懈，知非易與，急切間又看不出他的深淺來路。正打主意，忽聽左側喝罵之聲，鐵牛已和伊華動起手來。心中一急，知道不能再等，立時接口說道：「只要真肯讓我三招，包你送終。說了不算，卻是丟臉。」話未說完，縱身一掌，先朝敵人右手斫去。

　　水雲鴻雖知敵人狡獪，見他一味油腔滑調，遲不出手，看出是想拖延時候。惟恐夜長夢多，雖在著急「，表面卻不露出，沒想到來勢如此神速，並還內行已極。自己門戶大開，敵人不由中部進攻，上來先用一掌來研右手。方才打好的毒計殺手，不特難於施展，並須防到敵人用內家勁功全力斫到，一個敵他不過，反為所傷，這類硬碰硬的打法必有一方吃虧，不由又急又怒，忙將右手劍訣一撤，身子一偏，打算還手，點傷敵人右肋，偏又吃了過於小心的虧。

　　黑摩勒為了自己身太矮小，平日練就好些特別身法，近又學會七禽掌，動起手來，越發靈巧輕快，那一掌本是虛實互用，人又手疾眼快，機警絕倫，並未打算硬碰，上來又將上首避開，由側面進攻、身未落地，見敵人右手撤回，身往側閃，反手朝肋下點到，忙將預先蜷好的右腿，照準敵人手指用力一踹，上面就勢一劈空掌，同時借勁使勁，身子和彈丸一般彈出

兩三丈，落在地上，回頭笑罵道：「水老大真不要臉！你不是說讓我三招麼？為何剛一照面便下毒手？你那銅仙掌還沒學到家呢！」

　　黑摩勒也是膽大輕敵，水氏弟兄本是行家，水大功夫更深，但極深沉精細，臨敵十分謹慎。先前看出敵人練就內家勁功，上來並不敢和他硬拚，只想仗著獨門鐵手指去點敵人要穴。及見黑摩勒出手內行，本來更加驚疑，這一劈空掌卻被試出深淺，知道敵人只是得天獨厚，畢竟年幼，功力尚淺，全仗師長高明，心靈手巧。自己苦練多年，功力要深得多，全力反擊，必無敗理，主人這面更無一人攔得住自己。就是兄弟輕敵疏忽，上來冤枉，先受暗算，只要那幾個長老不出場為敵，也有逃走之望。念頭一轉，心膽立壯，不由現出本相，哈哈笑道：「本來我還不想傷你，打算擒到交與主人發落。如今恨你可惡，我又有事不能久停，將你們兩個小賊除去，我便起身。主人是否多心，只好將來再看真假虛實，暫時也說不得了。」說罷，雙足一點，呼的一聲朝前撲去。

　　水雲鶡本受乃兄指教說：「目前形勢凶險，稍為疏忽便要身敗名裂，休想逃脫。可恨伊氏弟兄，既然答應殺了黑摩勒便取寶劍往投芙蓉坪，對於龍、郁兩家底細，為何首鼠兩端不肯詳說，才致鬧得這樣糟法。你又上來先被小賊暗算，右臂重傷，好些吃虧。雖幸兩家長老近日有事，不肯出動，到底可慮。我們越鎮靜越好，乘著主人疑念不深，為首幾個無知小輩還在意氣用事，你那毒藥暗器尚不能用，由我上前先將小賊殺死，或者還可無事，否則夜長夢多，吉凶難料。」聞言立被提醒，只得強忍憤恨，在旁觀看。先見龍、郁等為首諸人仍和自己一起，只郁馨口氣不妙，看出在場諸人已多生疑，心正不安，又見伊氏弟兄被鐵牛持刀攔住，動起手來。主人始而似因對方年小，不好意思相助，只由伊華一人對敵，伊茂也被旁人扶開。不料鐵牛寶刀厲害，兩個照面便將伊華兵器斬斷，如非功力較深，幾受重傷。龍騰在旁正要接戰，忽然跑

來男女二人，說了兩句，也未聽清，龍騰忽然不戰而退。伊華心中有病，已先乘機逃走，主人反和鐵牛一起隨後追去。越料形勢不妙，一聽乃兄發話追敵，暗忖：憑我弟兄二人的本領水性，便是主人明白過來，反臉為仇，也不在心上。右手雖傷，上藥之後痛已止住，身旁現有好些陰毒暗器，怕他何來？說好便罷，少時逃走，主人如其攔阻，索性殺他一個落花流水，也叫他知道芙蓉坪來人的厲害。

水雲鵠凶心才起，忽聽竹林旁邊好似有人笑道：「我這裡來賊照例有來無去，隨便想逃，哪有這樣便宜的事！」心方一動，猛瞥見敵我雙方形勢已變。同時又聽吶喊之聲，為首五女已率眾少年男女，分三面圍攻上來。想起郁馨上來冷淡，後又幾次發話點醒眾人，反戈為敵，不由由愛生恨。自恃水性過人，乃兄本領更高，打算一不做，二不休，先殺郁馨出氣，順手再傷他兩個。好在離水不遠，只一兩縱便到湖邊，稍見不妙，入水遁走決來得及。殺機一動，立時怒喝：「無恥賤婢，如何反覆無常？今日休想活命！」口中發話，早將身旁暗器鐵羽飛蝗偷偷取出，裝在拐柄之上。準備定當，將身後鐵手拐拿在手裡。因吃了受傷的虧，只剩一隻左手，便不往前迎敵，立定相待。

先覺敵人甚多，手中暗器一發就是十五根，怎樣也能打傷幾個。及至敵人相隔只兩三丈，這才看出，對方雖是三十來個少年男女分頭夾攻，但都暗中排有陣勢。三人一起，作品字形趕來，手中兵器多是橫在前胸，目光注定自己手上，彷彿早知自己要發暗器神情。料非易與，試一用力，右臂傷處依然奇痛難忍，才知吃虧太大，人已殘廢了半邊，不能十分用力，好些手法均難施展。急怒交加之下，正打算先把退路看好，忽然發現左右兩面敵人，離身兩丈全都立定。左側面多了兩個青衣少女，貌相絕美，但是雙眉黑白分列，好似孿生姊妹，方才並未見過，立在最後，似想截斷湖邊逃路。正面來敵，本是郁馨為首，同了幾個少女，人數最少，又都女子，快要臨近，忽由斜刺裡

飛也似跑來兩個白衣女子，都是手持長劍，容光美艷，貌如天人，腳底極快，晃眼便將前面五女追上。身後還有一個小孩，飛馳追來，正是鐵牛。想起前仇，不由怒從心起，冷笑一聲，揚手便將拐柄倒轉，往前一指，那多年精心製造並用毒藥煉成、遇見強敵才裝在鐵拐柄上、從不輕用的鐵羽飛蝗，便和暴雨一般，照準郁馨等五少女打去。

這原是瞬息間事。郁馨等五女看出四賊破綻，本在留心戒備，忽聽人報，說是家中來了幾位遠客，拿著青笠老人的信登門求見，十四妹龍綠萍也自生還。並說伊、水四人均是叛徒賊黨，不可放其逃走，來客也隨後就到。這一喜真非小可，立由五女為首，發出警急信號。這類信號向不輕用，只一發出，便是事情緊急，關係重大，無論何人均須聽命，合力上前。方才水雲鴻又是那等口氣，眾人本已生疑。一聽警號，同時又發現一事，不等五女指點，先照平日練就的陣勢，空出水雲鴻一面，三面合圍而上，各按部位，停在離敵兩丈以外。那離得近的幾個，反倒退了下來，三十來人，差不多分化了六七層。正等為首五女發話，敵人暗器已先發出，日光之下，宛如一蓬光雨。郁馨等為首五女雖是家傳武功，不料敵人暗器一發便是許多，忙舉手中兵器想要招架，水雲鵠第二三批鐵羽飛蝗又相繼發出。驟出意料，眼看難於應付，敵人還在發之不已。

說時遲，那時快！頭髮十五根毒釘剛要近身，五女手中刀劍還未打上，就這時機不容一瞬之間，忽聽一聲清叱，接連兩道寒光，帶了兩條白影，突由側面電也似急飛來，只聽一片叮叮噹噹之聲密如貫珠，同時瞥見面前人影寒光上下飛舞，急切間也分不出是人是劍，敵人三四起暴雨一般的暗器，全被來人寶劍打掉，滿空飛舞，倒激回去，落在地上。緊跟著便見前面又是一條人影，飛鳥沖空，手舞鐵拐，朝湖邊縱去，正是水雲鵠，因見所發毒藥暗器被側面飛來的兩個白衣少女用劍全部打落，反激回來，敵人無一打中，自

己反幾乎受了誤傷，不由大驚，料知凶多吉少，未批暗器剛一出手，立時飛身縱起，想要入水逃走。

水雲鵠也真機警狡猾，方才目光一掃，見那兩個生有鴛鴦黑白眉的少女離水最近，人也只得兩個，不與身旁敵人一起，再見後來兩白衣少女如此厲害，心疑還有不少能手尚未出面，這兩個也必厲害，臨時變計，以進為退。第一縱並不甚遠，先朝左首人叢中縱去，就勢用足全力，持拐一掃。這面龍、郁兩家子弟雖有十多人，本領也都不弱，因一見敵人拐柄上帶有極厲害的暗器，一發許多，難於防禦，未免驚疑。不知水雲鵠暗器只剩一發，不敢輕用，那一拐卻用了八成力。對面兩人用刀一架，手臂皆被震麻，越發心慌，往旁一閃。餘人恐其逃走，正要合圍，殺他一個措手不及，忽聽水邊連聲嬌叱：「此賊暗器有毒，諸位留心他的拐柄！」同時，便有兩人飛來。

水雲鵠看出來人正是生有鴛鴦眉的二女，正合心意，故意把拐柄朝外一指，大喝：「小狗男女納命！」眾人知道厲害，忙向兩旁閃避時，水雲鵠聲隨人起，已然一躍五六丈往湖邊縱去；兩青衣少女恰與側面錯過。雙方勢子都急，二女舉劍一撩未撩中，水雲鵠情急逃命，接連兩縱便到湖邊，等到眾人趕近，已往水中竄去。

二女見狀，急得跳腳，正待互相埋怨，忽聽一人笑道：「他逃不脫！」緊跟著，臨水一株大柳樹後閃出一個瘦矮老人，揚手一掌，朝水面上劈空打去。二女在旁，見老頭的手離開水面至少還有三尺，又是向前打出，相隔少說也在一丈以外，這一掌剛打上去，便聽轟的一聲，湖水群飛，浪花四下急射，立時擊散了一個丈許方圓的大洞。

當地本是淺灘，湖水又清，水雲鵠人影正似一條大的梭魚，箭一般朝前猛竄，吃老頭一掌劈空下擊，恰巧打中，大量湖水一分一合之間，好似受了重傷，身子隨同湖水散處往湖底一沉，帶著餘勢，仍往前面

深水中竄去。這時湖水正在漲潮，突受猛擊，剛陷一個大洞，四面急浪重又合攏，勢甚猛烈。湖面上當時捲起一個大漩渦。水雲鵠本已受了重傷，哪禁得住這等猛烈打擊，人已昏迷，痛暈過去，吃四面浪頭一擁，立即卷退回來，在漩渦中滴溜溜剛轉了兩轉，便被二女取下身邊飛抓套索發將出去，一下抓住，拖了上來。

　　後面追來的少年男女見賊人水逃走，齊聲呼喝。內有兩個性急的，不等脫衣便想縱起，打算入水擒賊。老頭手已發出，同時回手一揮，眾人便覺一股極大的潛力湧將過來，將人擋退，幾乎立足不穩，認出老頭正是方才來訪龍九公、坐在前門吃旱煙的葛衣老人。初次見到這樣奇事，萬分敬佩，正隨二女向前拜見，請問姓名。老頭已先說道：「你們這班娃兒，怎連善惡賢愚都分不清？今日如被賊黨逃走，豈不討厭？還不快起！」隨又轉對二女笑道：「歸告你父，說他這些年來隱居兵書峽暗護遺孤，足可將功贖罪，我已不再怪他。你兩姊妹更是靈慧膽勇，可嘉可愛。只等芙蓉坪事完，可去岳麓後山天音峽尋我好了。你那大伯父雖是出家人，對於朱、白兩家的事也不應置身事外。可傳我命，令其留意。我和這裡主人說上幾句話，也要走了。」

　　那生有鴛鴦眉的二女，正是黃山望雲峰隱居的少年女俠阮菡、阮蓮兩姊妹。因黑摩勒走後，想起先不該放走二賊，心正不安，神乞車衛忽然尋來，無意中說起黑摩勒受賊黨暗算、失劍被擒之事。二女受有父母遺傳，人最義氣，覺著事由自己而起，當時也未明說，車衛一走，久候大姊阮蘭不歸，便追了下來。趕到鐵花塢前，天已將明。正想來時匆忙，久聞三凶厲害，徒黨又多，大白日裡如何下手？又不知黑摩勒是否脫險。方在愁慮，忽然發現六個少年男女在前面山谷之中飛馳，忙掩過去。對方也正發現二女追來，心中生疑，迎上前來。見面之後，認出眉毛有異，互一交談，才知來人正是女俠閃電兒呂不棄，同了男裝好友端木璉和阿婷、江小妹江明姊弟，還有一個少女，

便是卡莫邪所救、自稱封十四妹的少女龍綠萍。

六人先前也是不期而遇，先是江氏姊弟奉了江母和湘江女俠柴素秋、阿婷母女及陳業諸人，隨同由兵書峽往迎江氏母女的唐母唐青瑤，同往兵書峽隱居。行至九華黃山交界，遇一老人，說起黑摩勒被賊黨擒去之事。江氏姊弟首先動了義憤，雖聽說車衛、卡莫邪已往救援，仍不放心，稟明江母，便想追去。阿婷、陳業也要同行，被柴素秋攔住，說：「你二人本領尚還不夠，不比小妹從小練武，家學淵源，前在白雁峰為了婚事與人動手，幾乎吃虧，想起大仇未報、本領尚差，心中悲憤。平日所學多是基本功夫，尋常敵人雖然必勝，真遇強敵便非對手。正命江明代向蕭隱君求教，一面暗往虞堯民後園去尋司空老人求教。第三日夜裡，前師好友白雲老尼忽然尋來，先後不滿十日，便將前師所傳各種武功劍術的真訣全部貫通，功力大進，才知師父昔年專扎根基，除卻一點防身本領，不肯傳以變化分合之妙的深意，近來再加苦練，內外武功均到上乘境界，遇敵就是不勝，也能全身而退。何況司空老人又在暗中隨時指教，家傳寶劍更是斬金斷鐵的利器，雖非靈辰劍之比，尋常兵刃決非其敵，你們二人如何能行？」

正商計間，丐仙呂瑄的門人鄒阿洪忽然趕來，說是奉命尾隨暗中護送已非一日，前途不遠還要發生變故，但是另有一位老前輩暗助，並不妨事。方才令他轉告，說仇敵知道昔年所慮的事不久必要發難，情急萬分，已下密令，命各路同黨，連同身邊好些能手紛紛出動，照他所用陰謀暗算諸家遺孤和一班少年英俠。黑摩勒師徒人單勢孤，命小妹姊弟無須同往兵書峽，可往江西一帶追去，見面之後，不妨合在一起，與老賊派出的人明爭暗鬥。並說還有一位同伴由兵書峽來，說起小孤山青笠老人想見朱、白兩家子孫商一要事，此去正好順路等語。小妹孝母，一聽前途有險，還不放心，正打算事完再去。雙方且談且行，走不多遠，便被幾個老賊得信追來。雙方惡鬥了一陣，金線白泉

忽同乃師湘江老漁袁檀趕來相助，合在一起將敵人除去。袁檀便是阿洪所說前輩異人，小妹等早聽說過，也催眾人起身。只白泉有事，並和鄒阿洪、陳業隨同護送江母，不能同去。小妹姊弟同了阿婷便同起身。

時已天黑，江明為友心熱，仍想便道一探，還未走到鐵花塢，又遇呂不棄同了好友端木璉，因在途中聽兩賊黨談起鐵花塢前兩月由一余善人家中擒來一個落水受傷、被人救起、正要回家的少女，武功頗好，形跡可疑。二人聽出少女武功刀法頗似昔年諸烈士的家法，兩賊黨正在設法拷問真情，去向老賊報功，不由動了義憤，想要將其救出。雙方師門本是深交，見面一談，越發投機，當時聯合，把人分成兩起，去往鐵花塢救人奪劍。

呂、江、端木三人忽然發現入口伏有賊黨，暗中掩往偷聽，得知黑摩勒大鬧鐵花塢之事，跟著便見師徒二人走來。江明、阿婷早在前面分手，另走一路。呂不棄先聽防守二賊說起少女人已重病，芙蓉坪老賊已然得信，斷定諸家遺孤之一，當夜便有人來提走，就要到達，想起義父呂瑄平日所說，料知此女不是朱、白兩家子女，也必為師父好友龍九公一家，所以被擒時先說姓雲，後說姓風，明與「雲龍風虎」隱語相合，最後被三凶聽出破綻，又改說是姓封。照著雙方交誼，無論如何也應將其救走，便告小妹不要露面，好在黑摩勒師徒業已脫險，必能追上，不必忙此一時。隨助黑摩勒師徒毀去火箭信號，將賊殺死，催其起身。匆匆移去賊屍，一同趕往鐵花塢。

一進谷口，便遇車、卞二人帶了龍綠萍走來。車衛說：「三凶和芙蓉坪來的賊黨已受重創。因其另有強敵作對，也是我的熟人，為救綠萍而去，今夜事情正好落在他的身上。雙方見面時把話說明，本定託人護送綠萍回去，你們來得正好。黑摩勒師徒此去十九成功，不必追得太急。此女重病未癒，落水時並受內傷，可將她送往彭郎磯，先尋隱居當地的老前輩向超

然，請其醫治。此人性情古怪，與青笠老人曾有嫌隙，但他和我至好，拿了信去便可化解。事完，由他護送過江，還可免去賊黨侵害。」六人便照所說而行，剛走出不遠，便與阮氏姊妹相遇。男女八人合在一起，一同上路。因有高人指點途向走法，中途又遇青笠老人派來迎接暗護的兩個能手，一個賊黨也未遇上。

到了彭郎磯，向超然竟先得信，因綠萍服藥之後，當日不能見風，端木璉本是女子扮作男裝，師長均與青笠老人不大投機，便和綠萍隨後起身，等小妹廁來，同往小菱洲。先還不知二伊叛師，人已先往小菱洲。黑摩勒師徒也剛追去不久。渡江時節，發現兩個幼童駕一小舟，其行如飛，如似有心賣弄。呂不棄從小生長湘江，水性極好，看出幼童所用是枝鐵槳，心中奇怪。向超然因聽良友之勸，往見老人，釋嫌修好，同在船上，笑說：「這兩幼童必有來歷，不妨試他一試。」呂不棄駕船極快，聞言立時繞往前面，看準來船截江亂流而渡，急駛過去。本要將其攔住問話，江明先因鐵牛倒坐，相隔又遠，不曾看清。這一臨近，轉面側顧，認出鐵牛在內，低喝：「師姊且慢！是自己人。」呂不棄忙將雙槳一扳，剛由來船前面繞過，水流太急，兩船相隔已遠。小妹姊弟見黑摩勒不在船上，本想回舟追回，向、呂二人均說：「二童對面說笑，神態從容，也許黑摩勒人在孤山，二童不是駕舟出遊，便是奉命他往。到後自知，何必多此一舉？」說完仍往孤山駛去。江明因是背向來船，諸女頭有面紗，故此鐵牛不曾看出。見完青笠老人，領了機宜。

次日，老人見二伊未回，料其抗命，本就大怒，同時又聽人報，二伊已與水氏弟兄勾結，同往小菱洲蠱惑龍、郁兩家後輩，並有投賊之意；越發氣憤，親筆寫了一信，命眾人趕往小菱洲去見兩家長老和龍九公，照書行事。小妹等剛到路上，因向超然先回，已先得信，知道眾人就要起身，便令端木璉、龍綠萍駕舟趕來，恰巧中途相遇，同往小菱洲趕去。到時，黑摩勒師徒連同兩家男女少年，均被九公用簫聲引往洲

南竹林隱僻之處，同時發現外客來訪，所以一曲未終人便走去。

九公乃龍家族祖，孤身一人，沒有子孫，表面不大管事，實則本領最高，暗中主持，除洲主龍吳外，以他權力最大，無事不可做主。當日原因近來兩家後輩行止不檢，常犯家規，近並引鬼入室，故意假手外人使知警戒。見過小妹等來人，便令去往洲南竹林擒賊。阮氏姊妹斷定賊黨必由水路逃走，正在防備，因見敵人暗器陰毒，恐眾受傷，趕往相助，差一點沒被逃走。見那老頭不特武功驚人，聽口氣竟是父親尊長，心方一動，忽然想起父親常說的一位太師伯，忙即跪倒，笑說：「你老人家便是昔年湘江投水的大師伯麼？」老頭接口笑道：「你既知道，不必多言，照我所說行事，快到那面去吧。」呂、江諸人也同趕到，聞言未及拜見，老頭已轉身走去。

阮氏姊妹知道此老性情，忙將眾人止住。再往側面一看，水雲鵠雖然受傷被擒，人已半死，黑摩勒那面卻幾乎受了重傷。同時，湖邊有一小快船如飛駛來。船上只有一個中年婦人，全身佩帶有不少刀劍，滿臉殺氣，目射凶光，惡狠狠縱往前面岸上，連船也沒有繫，急喊一聲，便朝水雲鴻面前撲去。忙同趕往，到後一同，才知黑摩勒連勝之餘未免輕敵，不知水氏弟兄均有驚人武功，大的更強。方才連傷兩人，乃是對方大意，見他手無寸鐵，沒想到手中還有兩隻小鋼鏢，那鏢又是異人傳授，百煉精鋼，鋒利無比。硬功多好的人，事前如無防備，也禁不住，何況水雲鵠正想用暗器傷敵，心神已分。自己得勝，全出僥倖，仗著心靈手快，身法靈巧，出其不意，將水雲鴻踹了一腳，就勢飛縱出去，退出老遠，心更得意。倒地之後，方想這一腳少說也有五六百斤力量，休說人的手指，便是一根極粗的樹幹或是石頭，踹上也非碎不可，敵人如何未傷，踏將上去，彈力這等強法？忽聽敵人大聲笑罵，目光到處，瞥見鐵牛已與主人聯合，同追伊華，另一面又有幾個少年男女分頭趕來，為首兩人已先跑

到湖邊，正是望雲峰阮氏姊妹，呂不棄同了江小妹也從右側一面追到，身後還有數人，均是同輩好友，義弟江明也在其內，本是一路，忽又回身往追鐵牛，餘人均離當地不遠，不由喜出望外。高興頭上，竟把才纔所想忘卻，對於敵人所說也未理會。就這目光旁注、心神略分之際，忽聽呼的一聲，敵人已由前面凌空飛來，身在空中，雙手齊張，宛如一隻大老鷹當頭撲到。

　　黑摩勒藝高人膽大，明知敵人厲害，仍想迎敵，剛把雙足用力一點，待要施展七禽掌法，不等敵人下落，就勢反擊，猛聽身後有一老人大喝：「此是飛鷹鐵爪！你功夫不曾到家，硬對不得！」心方一動，人已縱起，雙方相隔還有一兩丈高遠，便覺一股極強烈的壓力，隨同敵人帶起來的疾風，從對面猛襲過來，敵人兩手，鋼鉤也似，已由分而合縮向胸前，快要迎頭抓到。這才看出厲害，心中一驚，忙即施展七禽掌法中「驚燕穿簾」的解數，身隨來勢一偏，往旁側轉，再將雙手一分，身子一挺，「魚躍龍門」，往斜刺裡平躥出去。

　　水雲鴻恨毒黑摩勒，滿擬萬難逃脫毒手，眼看擊中，不死也必重傷，不料對方身手如此靈巧輕快，真和飛鳥一般，比方才兩次縱起動作還要神速。最氣人是上來也曾防到敵人身輕力健，縱躍如飛，容易閃避，並未施展全力，打算看準來勢，然後盤空下擊。及見敵人見此猛力聲勢，非但不逃，反倒迎面飛來，以為此舉正合心意，忙以全力發難，萬想不到會在危機瞬息、千鈞一髮之間居然滑脫。一下撲空，去勢太猛，無法收轉，不由怒火上撞，厲聲大喝：「小賊今日死在臨頭，還想逃麼？」說罷，腳才沾地，重又飛身縱起，轉朝側面飛撲過去。這次因覺敵人身手靈活，格外留意，心正暗罵：「小賊，我已試出你七禽掌，不出我所料，在我這飛鷹十八撲之下，任多狡猾，休想活命！」忽聽有人「哈哈」一笑，百忙中未及細看，正往前撲去。

黑摩勒仗著高人傳授，雖未被他撲中，但已看出厲害，暗忖：這廝一雙鬼手下過苦功，只要正面不被抓中便可無害。正想施展乾坤八掌，看準來勢，地面迎敵，等將對面來勢避過，再行回攻。不料敵人數十年苦功練成獨門絕技，動作快極，剛一沾地，「蜻蜓點水」，重又飛身撲來，眼看全身已在敵人掌風籠罩之下，暗道「不好」，正打算施展乾坤八掌敗中取勝的險招，索性不躲，拼著冒險，用新學的內家劈空掌擋他一下，只能敵住五六成便有勝望，湊巧還可使受重傷。剛把全身真力運在手臂之上，待要往前迎去。說時遲，那時快！一條人影忽由身側竹林中飛出，照準敵人迎去，身子筆直起在空中。雙方還未對面，相隔數尺，來人左手反掌一揮，右手往前一揚，水雲鴻已被凌空打落，幾乎跌倒。認出來人正是龍九公，立時醒悟，忙即上前拜見。

　　九公一面伸手攔住，笑對水雲鴻道：「你不服麼？」水雲鴻朝龍九公看了一眼，忽然失驚道：「我當龍九公是誰，原來是你老人家。這還有什說的！領死便了。」九公笑道：「想你當初本是我好友門下，因你兄弟雲鴿淫凶為惡，到處害人，你也受他連累，逐出師門。兩次被強敵圍困，均是我解救。你曾對我立誓，從此管束兄弟，勉為好人。不料竟會投在芙蓉坪老賊門下，往來江湖，做他耳目爪牙。我早知道你雖投身賊黨，不過平日揮霍已慣，為守當年對我誓言，又不知我是老賊仇敵，你兄弟又在一旁極力慫恿，貪他重金禮聘，苟安一時，並非本心，也未殺害一個善良，所有為惡之事均是你兄弟所為，與你無干。此次來我小菱洲，一則受了老賊多年重禮，以為得人錢財與人消災。你弟再一強勸，同時巧遇伊氏弟兄兩個敗類，兩下合謀，打算殺死黑摩勒，就便探看小菱洲虛實，並將伊氏弟兄引往芙蓉坪，獻那所得寶劍，報答老賊好處。先並不知我是昔年和你師父時常往來的風師叔，這還情有可原，但聽你方纔所說，分明看我龍、郁兩家後輩均是無知無能的少年，生出惡念，公然叫

陣，打算少時得勝逃走，他們一攔，立下毒手，太已目中無人！你弟更是可惡，妄想用他毒藥暗器暗算他們，先被幾個外來女客將鐵羽飛蝗破去，逃時又遭惡報，被我一位老友隔水一掌打昏水內。我料他已受內傷，必難活命。你的罪惡雖然比他較輕，但你來作奸細，當已聽說這裡的規矩。還有你那妻子陳玉娥乃我故人之女，我十五年前兩次救你，俱都看在她的份上。你夫妻平日均在一起，今日怎未同來？現在何處？」

水雲鴻自見九公，便恭立一旁，面帶憂急之容，聞言好似有了生機，躬身答道：「侄女玉娥屢次勸我，說兄弟為惡多端，必有報應，最好和他分開。小侄總覺骨肉之情，又受芙蓉坪多年重禮，恐人見笑，因循至今，兄弟又不聽勸，想起便愁。這次奉了老賊密令，暗害黑摩勒或是生擒回去，玉娥又曾勸阻。無如老賊厲害，常時命人來尋，昨日又派了兩個著名水賊來約下手，迫於情面，只得答應。當其未來以前，剛在湖口附近探出黑摩勒下落，並還見過一面。正想下手，忽遇都陽三友出頭阻止，小侄夫妻便知不妙。無奈勢成騎虎，兄弟和賊黨當面再一激將，無法改口，才在暗中約定，只等殺死黑摩勒，將伊氏弟兄連人帶劍送往芙蓉坪，拿了老賊酬謝，便是兄弟不肯，小侄夫妻也必洗手歸隱。玉娥這類事向不出手，因聽我說只此一回，也帶了幾個同黨，坐了自用快船在後接應，此時如來，必在烏魚灘附近。」還待往下說時，忽然瞥見乃弟昏倒水中，被人拉起，似已傷重身死。正在傷心落淚，又聽婦人哭喊之聲。回頭一看，正是妻子陳玉娥，全身披掛，趕來拚命，另有好些少年男女已由前面沿湖追來。知其天性剛烈，夫妻情厚，當著九公，恐其無禮，忙即轉身，飛步迎上。

黑摩勒和旁立諸人正要追他回來，九公笑說：「他不會逃，最可惡是他兄弟。此人頗有用處，你不妨做個好人。」說時，水雲鴻已先大聲疾呼：「恩人風師叔便是此地諸位長老之一，快些同我上前領罪，不可無禮。」話未說完，玉娥已認出九公立在前面，

丈夫也還未死，忙把身上所插兵刃暗器連皮帶套匆匆取下，一同趕來，撲地便拜，哭喊：「恩叔，侄女情願代夫領死，千萬饒他一命！」九公見他夫妻跪在地上，一個哭喊，一個落淚勸說，爭先求死，面色一沉，喊道：「你們快些起來！我見不慣這樣亂七八糟的瞎吵。就是要死，也要把話說明。這裡的事，你是如何知道？」

玉娥起立，忍淚答道：「侄女該死！先同三個水賊趕來接應，中途發現人蛟惡鬥。三賊自恃水性，又見黑摩勒在船上，貪功心盛，入水窺探，想要乘機下手。後由水鏡中看出三水賊和姚五他們均為敵人所殺，才知暗中還有能手。正往來路逃回，忽然想起丈夫尚在此地，敵人如此厲害，心中不安。觀望了一陣，見那麼厲害的惡蛟竟為敵人所殺，越發害怕。浪平以後打算悄悄掩來，將他弟兄接回，忽一穿黑衣的禿老前輩跳上船來，說起他弟兄凶多吉少。經我再三哭求，才說他是先人老友，覆盆老人也來此地，蛟便是他所殺。由隨身旁取出一塊竹牌，說是當年中條山群英大會，數十位老前輩議定的免死牌，能否趕上卻不一定。侄女得信，心膽皆寒，水性又不甚佳，加急趕來，老遠望見雲鴻被人凌空打落，以為到晚一步，誤了丈夫性命。到時，又見二弟雲鴿打死水內，越發情急。事前原有準備，雲鴻一死，便與敵人拚命，並不知恩叔在此。還望看在先人與那位老人份上，格外開恩，饒他一命。」說罷獻上竹牌，淚流不止。

九公將牌揣起，正色說道：「哪有這樣便宜的事？我乃主人遠族，一向客居在此，雖和我的家一樣，能夠做兩分主，但是這裡對於奸細必殺無赦，就有這面免死牌，也難由我壞了規矩。」玉娥聞言，急得渾身亂抖。

黑摩勒和江小妹見他妻夫情長，心中不忍，知道九公故意做作，同聲急口道：「這位大嫂實在可憐，便她丈夫也非惡人。這裡規令雖嚴，還望老前輩做主，

想什方法救他才好。」水雲鴻聞言，朝二人看了一眼，並未開口，玉娥已朝二人拜道：「你兩位真是好人，如能代向恩叔和各位長老求情，殺身難報。其實這都是他那個禽獸兄弟害他的，他何嘗不知善惡好歹呢？不怕諸位見笑，他骨肉之情太厚。十年前，水老二調戲我兩次，我和他說，他都若無其事，反倒勸我不要與他一般見識，還說什麼別的？」水雲鴻在旁低語道：「你何必如此氣苦？老二醉後無禮不就是一回，次日已向你認錯了麼？當著外人，說他作什？」玉娥氣得哭道：「你這糊塗蟲哪裡曉得！這禽獸第一次不曾如願，被我告發，隔不多天，又用陰謀毒計想要用強，我還幾乎被他所傷。我因見你雖然勸我，表面不說，人卻氣病了好幾天。你雖說是感冒，並非為了此事，我卻明白，恐你痛心，人又氣病，隱忍至今。後來勸你以船為家，便為避這禽獸。我當時受他威逼，與之拚命，臂傷尚在，你當是假的麼？我已看出恩叔憐我身世，也許生機未絕，但見那禽獸一死，你未必不記仇恨，又去從賊。你雖不會忘恩負義，敢於違背恩叔之命，我不說出這些醜事，你仍難免傷心，誰不知家醜不可外揚呢？」說罷，淚流不止，水雲鴻也不住搖頭歎氣。

九公朝玉娥笑道：「多年不見，你還是小時那樣聰明，有此無發老友免死牌，生機並非沒有。第一，須要洗心革面，改邪歸正，然後將功贖罪。但是口說無憑，還要兩個保人。那劍是他沉入蛟穴，也要他代為取出。你只算得一個保人，還有一個是誰呢？」玉娥聞言，驚喜交集，忙即拉了丈夫一同跪謝，朝旁立諸人掃了一眼，方要開口。黑摩勒早得九公暗示，又聽寶劍果在蛟穴之內，越發心定，笑說：「我算一個如何？」九公笑道：「小猴兒不要大大方，他是你的對頭呢！」黑摩勒答道：「我已聽出他夫妻的人品，情願保他，決無後悔。那口寶劍，只有地方，我便能取，也不必請他代勞。那兩個姓伊的叛師小賊，卻是容他不得！」

九公笑罵道：「你這小猴兒實在淘氣。來時分明帶有青笠老人令符，偏不取用，差一點沒鬧出事來。伊氏弟兄得有青笠老人傳授，雖因人品心術不正，老人不放心，未傳本門真訣，但他二人用功極勤，又肯虛心討教，常經黃生指點，武功全部不弱。大的被你打傷，乃是一時疏忽，僥倖成功。這兩人如其合力來攻，你想將他們除去，決非容易。他和我這裡幾個無知後輩交情頗深，小的此時是否逃走，還難說呢！」說時，鐵牛先自趕到，說：「方纔伊華乘機逃走，鐵牛追出不遠，被這裡兩位叔伯攔住，說：『那一帶向例不許外人走近，伊華不會逃走。九大公已然出場，我們已知你師徒不是外人，可速回去，我們自會向他弟兄查問明白，再來便了。』」

　　九公眉頭一皺，一問伊華所去之所，轉對水氏夫婦道：「黑摩勒為人，你夫妻當已知道。難得小小年紀，雖然膽大氣盛，竟能以德報怨。我並非代他賣什情面，只為你妻，故人之女，人又極好，你雖從賊多年，並無大惡，拼擔一點責任格外保全，既然饒你，便不使你難堪。方纔的話想已聽明，你意如何？」

　　水雲鴻淒然答道：「侄兒夫婦蒙恩叔兩次救命之恩，便無今日之事，也必惟命是從、赴湯蹈火在所不辭。以前為了弟兄情厚，明知二弟不肖，終想委曲求全，沒料到如此可惡。今始悔悟，挽救已遲。現蒙恩叔不殺之恩，萬分感激。為免嫌疑，還望恩准侄兒夫婦隨侍恩叔隱居在此。一則免去有人多心，二則老賊見所派來的賊黨，連同侄兒夫婦兄弟三人全數失蹤，必以為死於敵手。好在此次所派賊黨均是水旱兩路的能手，只有三人後來，又為黑老弟等所殺。姚五昔年黃河大盜，洗手之後，形蹤最是隱秘，此次應約而來，連他家裡人都不知道，決不至於走漏風聲。時機一至，恩叔如有使命，或明或暗，均有不少便利，免得離開此間，遇見賊黨，多生枝節，不知可否？還有那口靈辰劍，外人得去必不會用，一個不巧反為所傷，現沉蛟穴泉眼之下，水性稍差決難下去。何況還有三條惡

蚊，均有一丈多長，力大無比，猛惡非常，偏巧水口又被母蛟衝破，無法隔離。這三條惡蛟兇惡長大，又通靈性，放入湖中，久必為害，再想除它，更是艱難。並非小看黑老弟，此事原是孽弟陰謀，弄巧成拙，下有泉眼，多麼艱危，也應由小侄將其取出，奉還原主，才是道理，恩叔以為如何？」

九公笑說：「我深知你為人心性，無須表白。既肯放你，去留任便。黑賢侄尚且信你，何況於我？不過你說的話也頗有理。此時回去，遇見賊黨，必生疑心，多出枝節。在此暫住，將來遇事果有用處。少時我便命人為你夫婦安排住處便了。當初大小四蛟竄入水洞之時，大家本要將其除去。我因昔年看出洞底藏有泉眼，但是石堅口小，洞中水大，更有暗流，不是尋常人力所能開通，雖是本洲一個極大的水利，用處太多，盤算多年，苦無善法，難得有此巧事，想將四蛟馴養訓練，將來借蛟之力開通兩處泉眼，以便利用水力，興建各種水磨、水車灌溉田畝。後見大的一條初來時，蛟尾已被斬斷，藏伏水底，尚還老實，等到蛟尾重生，漸漸野性難馴，常在洞中發威怒吼，亂竄亂迸，便恐出事，想要殺以除害。後見小蛟靈巧解意，殺母留子，於理不合，我和諸位長老又給它吃過兩次苦頭，居然安靜了些，方止前念。上月見小蛟成長大快，都是雄體，比大的還要猛烈狡猾。兩家後輩年幼無知，均喜調蛟為戲。中有一蛟突發野性，縱身出水，一尾掃上，洞壁上面崖石竟被打裂一大片。如非我事前準備周密，人立之處均有退路，加上好些防禦之物，必有三人被蛟打死。他們都喜那蛟，恐我除害，並未告訴。我已看出天生惡物難於制服，每當兩家後輩前往調弄，老蛟必在鐵閘之外怒吼作勢，與小蛟鳴聲相應，似在一旁指點，生了殺人凶心。當初原恐除它不易，稍一疏忽便毀水洞奇景，又想借它之力開那泉眼；今日才知這東西端的凶狡非常，竟欲用水磨功夫攻穿兩條水道，泉眼也被開出兩丈多深一個洞穴，想由地底逃竄出去，然後興風作浪，引了湖水，倒灌報仇，

心機更深。為防被人看出，只一有人在旁，必由一蛟將水攪渾，以為掩蔽，幸而泉眼石質堅厚，攻穿大難，否則還要發生洪水急流，此洲雖然未必全部掩沒，水洞奇景必為所毀。此時泉眼被它開得正好，兩條水道也未穿透洞外，老蛟已死，除它恰是一舉兩得。那口靈辰劍如在手內，殺它極易，偏又被你兄弟沉入泉眼之下。水力猛得出奇，便那寶劍也在裡面翻滾，並未沉底。今早我已看過，洞中三蛟本就猛惡，老蛟一去，越發激怒，終日在內奔騰跳擲，凶威大發，不是上次想用長尾打人，掃在鐵欄鉤刺之上，將皮鱗傷了好些，吃過大虧，四壁上面水洞奇景，必被毀去無疑。洞中惡浪如山，水氣籠罩全洞，形勢十分險惡。黑賢侄固是看事太易，你也不知厲害。覆盆老人不走還有法想，否則各位長老現正有事，我雖能夠下去，一人要敵三條惡蛟，又要先將寶劍取上，出其不意將蛟殺死，豈非難極？這不比你弟兄二人，在惡蛟野性未發之前，一面由同去諸人將兩小蛟引開，老蛟和另一小蛟又防被人看破，守住兩條水道，不來為敵，將劍投入泉眼，立時縱上，自然無事，你當是容易的麼？」

　　說時，龍綠萍同了江明正走過來，朝九公行禮之後，因見九公和水、黑三人正在問答，只朝黑摩勒喊了一聲，便在一旁靜聽。阮氏姊妹不知何故，見完九公使自離開，去了一會，忽又匆匆趕回，朝呂不棄、端木璉和小妹姊弟、龍綠萍五人偷偷使一眼色，引往一旁說了幾句，便同往洲西沿湖走去，黑摩勒先未留意，及聽九公說得取劍之事那麼凶險，聽口氣暫時無望，似要等到諸位長老事完一同下手，想起武夷之行，心中一急，想和小妹、江明、呂不棄等商量，回頭一看，只有阿婷在側，幾乎走光，忙問諸人何往。

　　阿婷笑答：「方纔十四妹說，阮家姊妹因覆盆老人難得見到，別時又曾暗中示意，欲往求教，到此不多一會，便同走去。呂姊姊因和端木二姊備有一口好劍，欲往水中一試。跟著便見阮家姊妹走來，將他們都喊走了。」

陳玉娥始而驚喜過度，後又滿臉愁容，她因取劍之事在旁憂急，忽然在旁脫口說道：「方纔來時，曾聽禿老前輩說他和覆盆老人湖中殺蛟原出無心。因有約會，一到小菱洲便要起身，此時必已走去。但我到前，湖中遙望，曾見二位姊妹所用寶劍寒光如電，必非尋常，如能借來一用，再由恩叔大力相助，同往水中殺蛟取劍，許能成功。」黑摩勒立被二女提醒，暗忖：呂不棄已是劍俠中人，同來男裝女子英氣逼人，也是他們一流人物，便是小姊妹弟，新近也各得有一口好劍，如何忘卻？

方要開口，九公笑道：「今日來的幾個少年男女，多半帶有寶刀寶劍，我豈不知？一則他們未必精通水性，有劍無人，仍是無用。泉眼水力大大，蛟有三條，我向不願借人東西，就帶你二人下去，仍是難於兼顧。阮家姊妹既與老人相見，必有除蛟取劍之策。這位老友，也真奇人，先是堅持要走，後見他在湖邊出現，將水老二一掌打死，人便不見；只說已走，不料行前又將阮家二女引去。此時我才想起，二女是他本門中的後輩，人又那麼靈慧，怪不得另眼相看，格外憐愛。他們必是聽說蛟太猛惡，黑賢侄膽大好勝，故此不令先知，現在想已下手。你們不妨同去一看，得有老人指教，成功無疑。你們只作旁觀，無故不要出手便了。」

水氏夫婦首先拜謝應諾，黑摩勒師徒也自心定。雙方又各禮見，互致歉意，見九公已走，便同起身。兩家少年男女本都在旁靜聽，聞言爭先引路，陪著四人，一路說笑，往水洞趕去。

洞在洲西盡頭一座形似菱角尖的石洞之中，前端大片礁石突出湖中，危崖十餘丈，上下峭立，近水一半終年波濤沖激，浪花飛舞，聲如雷轟，形勢奇險。靠裡一面峰頂缺口上掛著一條瀑布，凌空飛墜，到了半山，再順山腰斜坡朝下疾駛，直至山腳廣溪之中，然後分成許多支流，環繞縱橫於全洲田野之間。登高

遙望，宛如一條條的銀練縱橫交錯，將大片綠野青原分別界破，疏林花樹之中，時有水光閃動，人家、水田又都那麼整齊清麗。眾人還未走到，全都叫起好來。

水洞便在山的中部，入口是一圓洞，方廣數丈，氣象雄偉。隱聞水聲澎湃，人聲吶喊，雜以幾聲牛鳴一般的怒吼，知道江、呂諸人已在動手斬蛟，忙趕進去一看，洞中地勢越發高大，右面便是來路瀑布所在，左首似已通往湖中。前後共分兩層，洞頂鍾乳流蘇，高低下垂，映著水光和落山斜陽，五色閃變，光怪陸離，甚是美觀。全洞皆水，深約十餘丈，水色甚清，本無際地，經過主人匠心巧思，就著兩邊崖壁上的奇石，開出兩條走廊，高低蜿蜒，環繞前後兩洞。外面各建有一列朱漆鐵欄，高僅兩尺，粗如人臂，堅固非常，凡是離水較低之處，地勢均寬得多，後面並有洞穴退路，崖旁附設各種刀輪鉤叉，均有機簧，隨時可以發動。最寬之處，竟有三四丈方圓，彷彿一片臨水的平台，上面還種著不少花草，並有石榻、石凳之類以供坐臥，形勢絕佳。這時因外洞水口已被母蛟衝塌，三條惡蛟均被鐵閘隔斷在內層洞裡，泉眼本在洞的中心，水已被蛟攪渾，只見中心水面之下，和開了鍋一般，水花突突，往上冒起，水上湧起兩尺來高一個水包。呂不棄、端木璉、江小妹和阮菌、阮蓮姊妹人已不在，只龍綠萍、江明同了十多個少年男女，立在兩崖朱欄之內，各持兵刃暗器，吶喊助威，互相戒備。洞底駭波起伏，惡浪驚飛，打在四面崖石之上，雪花山崩，發為巨響。人聲水聲連成一片，空洞回音，震得谷應山搖，耳鳴目眩，甚是驚人。眾人定睛往下一看，只見兩黑兩白四條人影，同了三條一丈多長的惡蛟影子，正在水中往來追逐，惡鬥方酣。

江明等三人一見黑摩勒等趕來，忙即迎上，說：「初意原想出其不意將蛟殺死，再由阮家姊妹入穴取劍，不料到時，惡蛟正在發威。後來才知伊華見九公出場，知道大勢已去，凶多吉少，便向平日相好的幾個弟兄再三求告，說：『我一時無知，受人之愚，因

聽人說水氏弟兄異人奇士，好意結交，不料全是賊黨。引鬼入室，自知罪大，恐難活命。諸位弟兄均知我以前並非惡人，還望念在平日交好情義，放我一條生路，感恩不盡。』當伊茂受傷時，龍、郁諸人本就覺著水氏弟兄如是深交，同在患難之中，不應如此冷淡。伊華平日嘴甜，本來交厚，有了偏袒，聞言自更相信，見他說得可憐，不由激動義氣。龍騰性更剛愎，本覺伊華此舉全是想得那口寶劍，弄巧成拙，為人所累，先還以為他是青笠門下，就是犯過也有理可說，眾人再代求情，至多受責，不致送命。等將鐵牛遣走，才聽人說二伊犯了師規；黑摩勒帶有老人銅符，只一取出，便須低首受刑，已無生理；後來諸遠客又持有老人致九公的親筆書信，請其就地正法；想起雙方交情，老大不忍。伊華再一哭求，說：『長兄重傷，命必不保，我再為人所殺，老母無人奉養。死不瞑目。』龍騰聞言，越發激動義憤，暗忖：我今日反正難免受責，索性以朋友錯到底，拼受一場重責放他逃走，以見朋友義氣。這時，幾個明白一點的，不是少年好事，見當日來了許多有本領的外客，又有前輩異人突然出現，欲往見識，便因伊華悲泣求告，沒有骨頭，心中厭鄙，又恐龍、郁諸少年不好意思，多半避開，誰也不曾想到伊華到此地步還想逃走。龍騰暗中查看，同追諸人，因伊華先前滿口說好話並無逃意，多半走開，剩下八人均是與二伊有交、方才出場的為首諸人，心中一喜，故意拿話試探，並加激將。眾人全是年輕面熟，雖知此舉必受重責，一則不好意思作梗，又見龍騰慷慨激昂，情願獨任其咎，不要眾人受累，只求不要為難，越發內愧，各自點頭默認，無一異議。因伊華水性不佳，難走遠路，又要避開前面，事有湊巧，洲上船塢正在洲西附近，地勢也極隱僻，由此坐船逃走，急切間對頭絕難看出，就被發現，已然逃遠，追趕不上。正往前走，哪知伊華心大陰險，死裡逃生，剛有一線生機，又想報復，假說：『小弟已累騰弟受過，何苦再把大家饒上？既然容我逃走，不必再跟多人。諸位最好請回，還可代向仇人支吾凡句。為防萬一，由騰

弟送我上船好了。』眾人本就膽怯情虛，聞言正合心意，便各回身，到了水洞附近。伊華四顧無人追來，忽說：『我與黑摩勒仇深如海，我走以後，寶劍取回，想起痛心。方才聽水雲鵲說沉劍泉眼，深不可測。先並不知，後才發現水力大猛，寶劍被它托住，不曾下墜。須將水眼稍為弄破一條裂口，洩了水力，劍才下沉。多大本領，也難取上。並說惡蛟也想攻破泉眼逃走，稍一激怒，便有指望。請容我前往一試，使他落個空歡喜，稍為出氣也好。』龍騰雖是激於義氣，人並不蠢，聞言不以為然，力勸不可。伊華知他不是自己敵手，假說：『一看就走，依你如何？』龍騰面熟，只得答應。哪知一到水洞，伊華便連發飛鏢和蒺藜刺，打傷了一隻蛟眼。三蛟在水底鬧了半日，剛退一點火性，忽見昨日入水藏劍、傷它母蛟的對頭，又有兩個前來，本就激怒，再一受傷，凶威大發，上下亂竄，把下半崖石打裂了好幾片，聲勢猛惡已極。龍騰大怒，向其質問。伊華知他一時受愚，少時明白過來仍是仇敵，龍騰性暴，詞色又太難堪，不由惱羞成怒，頓起凶心。知道船塢熟路，無人看守，冷不防回手一拳，把龍騰打翻下去，轉身就逃。龍騰驟出不意，幾乎落水為蛟所殺，幸而未養蛟前常在水洞遊戲，地勢極熟，落處離水又高，急中生智，一把抓住壁間一塊拳頭大小的崖石，懸身其上，才未送命。但那崖壁前突下縮，長滿苔蘚，其滑如油，急切間翻不上來，眼看惡蛟紛紛躥上，最近時離開腳底不過兩尺，情勢萬分危急，呂、江諸人忽然趕到。呂不棄、端木璉首先下水將蛟引開，阮蓮才用套索將其懸上。龍騰急怒交加，心中愧忿，也未明言，紅著一張臉，拔刀便往外跑。綠萍想起伊華不見，心中生疑，趕往追問，才知就裡。經此一來，不能再照預計。小妹和阮氏妹妹看出惡蛟厲害狡猾，只在水底惡鬥，不肯再上，暗器難再打傷，內中一蛟並將水眼盤住，便同入水相助，已有二蛟受傷，但是所噴水彈厲害，身子又長，轉側靈巧，不能由側面去斬蛟頭。此時下面又多了阮家姊妹，水性雖然較差，聽說要取那劍，非她們不可。」

黑摩勒正聽之間，回顧水雲鴻正將外衣脫下，現出貼身水衣。待要入水相助，忽見水上浮起一片鮮血，剛被浪花打散，一條長大黑影，哞的一聲怒吼，猛躥上來。江、黑二人看出是條惡蛟，後尾已被人斬斷了一節，來勢極猛，立處較低，已快對面，蛟力也盡，待要下落。江明知黑摩勒手無寸鐵，忙即挺身上前，揚手一劍，方覺掃中一點，忽聽刺的一聲，那蛟猛張血盆大口，接連兩個海碗大的水彈猛噴出來，又是一聲怒吼，頭頸之間，箭一般射出一股血水。同立諸人驟不及防，鬧得遍身灑了好些血點。蛟身立時下沉。

　　原來鐵牛見人蛟惡鬥好玩，手持扎刀蹲在二人前面，正想自己水性不佳，否則，入水殺蛟多麼好玩，可恨那蛟偏不上來，否則也好試它一下。心念才動，蛟已躥上。因是早有準備，隔著鐵欄，一刀刺去。那蛟負痛躥上，想殺上面的人出氣，沒想到鐵欄內還伏有一個敵人，仇敵不曾撲中，反被一刀刺中要害，咚的一聲大震，沉落水底。

　　黑摩勒見蛟厲害，方覺取劍不是容易，一道寒虹其疾如電，忽然穿波而起，斜飛上來，後面帶著冷熒熒丈許長一道芒尾，似要往外飛去，認出正是自己的靈辰劍，一時情急，也忘了離身兩尺便是數十丈方圓的一片大水，仗著師傳捉劍之法，一聲急喊，飛身縱去，就空中把劍接住。那劍到了主人手內，芒尾立時縮短了些。

　　黑摩勒寶劍到手，心中一喜，身也下落，瞥見腳底水光，耳聽眾聲喝彩疾呼，忽然警覺，知道收勢不及，下面還有惡蛟，索性往水裡落去。眼看離水不過三尺，腳底惡浪如山，正朝上面打到，方想看清形勢下手，目光到處，瞥見兩條人影由水中躥出，施展登萍渡水的輕功踏波而馳，似要往旁縱上；認出阮家姊妹，一個手上並還拿著劍匣；二女身後突又湧起丈多高的急浪，當頭一根黑柱，正是惡蛟昂頭水上，緊緊追來；連忙就勢將劍一揮，耳聽二女連聲嬌叱。回顧

二女，手中拿著兩粒亮晶晶的東西，一手拿著暗器，欲發又止，重往水中鑽去；蛟頭也被自己斬斷，連同後面殘屍，依舊朝前猛竄，餘力甚強，叭的一聲，分別撞在崖壁之上，將崖石打碎了兩大片，相繼墜落水中，自己也往水裡沉去。劍太厲害，恐傷自己人，水又大渾，正在提氣輕身，踏水朝下注視，忽聽連聲水響，接連幾條人影，各帶著一條水浪往上躥去，為首二人還各提著一個蛟頭，正是呂不棄和江小妹，阮氏姊妹尾隨在後，手裡仍拿著先前所見發光之物。這才看出，二女所到之處，頭前的水便往旁分開，好生奇怪。惡蛟已死，寶劍也得到手，除四面洞壁被蛟尾打碎了好些，別無傷損，賓主雙方均極欣慰。黑摩勒忙即踏水，縱上岸去。

郁馨等五女已早趕到，正和綠萍互說前事，悲喜交集。見大功告成，洞中浪還未平，上下滿是水跡，在場諸人多半週身水濕；入水殺蛟的諸少年男女，只呂、江二人身上套有水衣，餘者都和落湯雞一般；水中還浮沉著三條蛟屍，腥血四濺，忙引來客，去往前面更衣，自己人也去換了衣服，準備歡宴。

正往外走，鐵牛悄告黑摩勒說：「伊氏弟兄尚未擒到。歸見青笠老人，如何交代？」綠萍在旁聽說，接口笑道：「伊大傷重難行，被人扶到房中，聽說伊二逃走並在水洞行兇之事，知難活命，怒吼一聲，便自急死。伊二逃走不遠，遇見斜對面駛來一隻小船，上有二人，一名丁立，一名丁建，將其截住，爭鬥起來，被來人將船弄翻。伊二水性不濟，現已被擒。丁氏弟兄準備將他押往小孤山治罪，後來龍騰追去，說明前事，本想將人要回，丁氏弟兄固執不肯，只得聽之，仍在對面沙灘等候黑兄師徒，事完同行，可惜方才銅符黑兄不曾取出，否則伊二不必歸受家法，已難活命了。」

鐵牛聞言，便要往船塢一面跑去。黑摩勒知道主人禁忌頗多，忙喊：「你不知這裡規矩，不要亂跑！」

眾人笑說：「無妨。這裡都是自己人，黑兄來歷已傳遍全洲，只管隨意走動。」黑摩勒回顧阮氏姊姊週身濕透，知其為了自己千里遠來，心甚不安，忙即道謝，并問覆盆老人何往，阮菡笑道：「不是這位老人家，黑兄的劍能否取回還不一定呢。」

黑摩勒一問，才知老人前殺母蛟，得了幾粒蛟珠。中有兩粒能夠避水，拿在手內，五尺方圓以內，多大浪頭也難近身。因知洞內諸人，只呂、江兩女水性最好，並各有一口好劍，呂不棄劍術更高，但是蛟有三條，到了急時，難免竄入泉眼之內，將劍撞沉到底，取它更難，必須加上兩人相助，將蛟引離泉眼，分別除去，再用飛抓將劍抓上。二女本領雖高，水性不佳。」近在黃山久居，不似以前隨師時，門外便有大瀑布和深溪急流可以練習。老人來時，無意中得此兩粒蛟珠，恰好用上。走時將二女引去，授以機宜，令告呂、江、端木諸人，同往下手。小妹姊弟知道黑摩勒好勝心性，恐其同往犯險，故未告知，打算事完再說。

到後一看，三蛟正發凶威，五人入水與鬥，那蛟看出厲害，分據泉眼和母蛟所開水道，出沒無常，向人猛攻，口中水團和炮彈一般，連珠噴出，力大無窮，五人竟難近身。後來阮氏姊妹將蛟珠取出，在手上晃動，三蛟一見，果然追來。五女早有準備，左右亂斫，三蛟受傷，負痛回竄，內中一條倒退太猛，全身竄入泉眼之下。二女惟恐將劍撞入泉眼深處，忙即趕去。不料下面水力太猛，蛟尾微動，一下掃在劍柄之上，那劍立時出匣，蛟尾竟被斬斷了半節。那蛟負痛，朝上猛躥，吃鐵牛無意中一刀刺中要害，死於水內。

寶劍先是隨同飛出泉眼，劍匣也被水力衝起，同在水中飛舞。二女恐有失閃，忙搶上前。阮蓮剛剛搶到，覺著手中一震，因聽老人說過此劍厲害，心中大驚。瞥見蛟屍下沉，下面一蛟為呂不棄寶劍所傷，負痛旁竄，恰被死蛟攔腰壓下，受驚四顧，瞥見阮蓮一

手拿著劍匣和自用的劍，一手握著那粒蛟珠，忙即發威追來。阮蓮一見大驚，隨手一揮，不料那劍神物利器，不曾用慣，用力太猛，蛟未殺死，寶劍卻被震脫，帶著一條丈許的芒尾往上飛去，惡蛟也被驚退。另一蛟受不住江小妹、端木璉二女夾攻，也正往旁竄來，瞥見珠光，立時掉頭急退。二女看出那蛟情急拚命，難與力敵，心想：波浪太大，水性又不如人，上半身雖有寶珠避水，下半仍在水中，好些不便，何不用這蛟珠將它引往岸上試試？念頭一轉，一聲招呼，便往水上躥去。那蛟連受重傷，怒發如狂，見人逃走，如何能容？忙即伸頭出水，箭一般朝前躥去。二女正在施展輕功凌波飛馳，見蛟來勢太快，正要回身抵敵，黑摩勒恰正飛身縱起將劍收回，跟手一劍將蛟殺死。

　　端木璉看出二女危急，回身來援，瞥見蛟已被殺，屍身下落，打得水面上波濤洶湧，宛如山立，正要去往水底相助殺蛟，底下還有一條，被呂、江二女傷了好幾劍，但都不重，激得野性大發，猛惡已極，在水底往來翻騰，動作如飛，四面的水平添許多壓力，排山倒海朝人湧到，二女那麼好的水性，竟難近身。後被呂不棄由惡浪中乘機竄入，一劍刺中蛟腹。那蛟正待情急反噬，端木璉恰巧趕到，忙將身旁飛梭連珠打去，又傷了兩處要害。那蛟兩面受敵，神志昏亂，回頭想咬，被呂、江二女雙雙趕上，左右夾攻，合力殺死。

　　水雲鴻平日性傲，先見黑摩勒小小年紀如此本領，已自驚奇，又見諸少年男女英俠殺蛟時這等英勇膽智，水性武功無一不好，越發讚佩，方幸自己慢了一步，被綠萍止住，不曾入水，否則三蛟如此兇猛，比起昨日野性未發之時厲害十倍，就是帶有寶刀寶劍也難成功，稍一疏忽，不死必受重傷，豈不丟人？

　　黑摩勒聽他讚不絕口，笑道：「水兄不必太謙，你那飛鷹鐵爪並非尋常。不是龍九公出場得早，小弟恐還要吃大虧呢！」水雲鴻面上一紅道：「黑老弟不

知底細，你那七禽掌實比我所學高明得多，想是初學日淺，內家真力勁功火候未成，尚難發揮它的妙用。否則，七禽掌正是飛鷹手的剋星，神拳祖師錢應泰便是此中高手，後為北天山大俠狄遁老前輩所敗，便是掌法受制之故。我先看出老弟身法與之相似，曾生戒心，上來不敢輕自出手便由於此。我那掌法專以氣勝，練時由虛而實，講究人在空中一經全力施為，方圓十丈之內的敵人便在掌風籠罩之下，無論逃往何方必被抓中，非死即傷。雖頗厲害，比起七禽、乾坤兩種掌法虛實相生，行若無事，輕重收發，無不由心，卻差得多。方纔我還奇怪，老弟得天獨厚，又蒙許多名家傳授指點，既然將它學會用以對敵，手法身法無不相同，為何真力真氣有而不發揮？真要遇見行家強敵，一個不巧，還許吃虧，莫非只憑天資和本身根基，初學不久麼？」黑摩勒笑答：「水兄眼力真好。我這兩種掌法，近在黃山才蒙各位師長連各種劍訣一齊傳授。小弟貪多嚼不爛，共總學了不過幾天，一直無暇用功。和水兄對敵尚是第二次出手，遇見你這樣高手，自然就不行了。」

水氏夫婦同聲驚道：「我們還當老弟至少也用過一半年功呢。不料全憑記憶之力和本身根基扎得好，全無實學，真個從來未有之奇。照此說來，愚夫妻雖然不知七禽掌法之妙，道理當是一樣，對於內家真力真氣，也曾下過一點功夫。如能多留兩三日，或是少時將飛鷹爪法當眾獻醜，老弟聰明絕頂，一點就透，日後稍為用功，便可隨意發揮，不知尊意如何？」黑摩勒見他夫妻意誠，心想：前在黃山，各位師長所說雖與相同，多得一點指教也好。便說：「我急於起身，水兄好意，極願領教，可否今日就請指點如何？」

水雲鴻剛一應諾，江明便說：「來時聽說，葛師仗著靈警機智和一身驚人武功，在芙蓉坪隨意戲弄群賊，目中無人，老賊並還奉如上賓。第三日他一掌將那數尺方圓的一塊黑鐵石擊成粉碎，嘲笑了賊黨幾句，次日便不辭而別，賊巢虛實被他得了不少。老賊那麼

狡猾，初走兩日，還拿不準他的敵友來意，近始有些警覺，仍是將信將疑。現在人已離開芙蓉坪，黑哥哥寶劍已得，可是要尋他去麼？」黑摩勒知道江明復仇心切，現已得知殺父仇人下落，恐其涉險，小妹又在一旁暗使眼色，便說：「芙蓉坪危機四伏，老賊防備周密，形勢萬分凶險。現奉葛師之命，去往武夷尋一異人，以為將來殺賊報仇之備。你既無事，我們同去如何？」

江明答說：「湘江老漁袁檀，曾命我和姊姊尋你一路，同在外面歷練，索性現在出門誘敵，多傷他的黨羽，就便藉著機會，將盜賊惡人多去一個是一個。後見青笠老人也是這等說法，但命大家不要聚在一起，此時也不可往芙蓉坪犯險，平日吃虧，幹事無濟。並說以前幾位前輩異人，因老賊近年越發倒行逆施，無惡不作，昔年遺民先烈的家屬，不是被他殘殺，便被驅逐，留下的人都成了他的農奴，受盡剝削虐待，日在水火之中。那麼肥美富足的土地和錦繡一般的桃源樂土，簡直成了地獄。就不為報亡友之仇，這類盤踞山中的惡霸土皇帝，也容他不得！你們暗中必有高明人照應，無須多慮。兵書峽只可每隔三四五月回去一次，不必在彼久留，等語，來時已商定我和黑哥哥做一路了。」

黑摩勒先聽綠萍說過大概，再問江明母子何處相遇，才知江明、童興同了唐樞、素玉兩小兄妹，由兵書峽起身，往迎江母。走到路上，便遇見北山會上逃出來的賊黨，金家六虎中的大虎金剛、二虎金強、五虎金彪、六虎金豹和由北山逃出、在谷口外遇見仇敵、斷去一臂的三虎金康，狹路相逢，打得正急。先是陳業同了好友蒲紅、莫淮，因隨江母同行，與惡道降龍子無心相遇，動起手來。湘江女俠柴素秋正助唐母苦戰惡道師徒，隔山忽然傳來一聲長嘯，將惡道師徒驚走。逃時又被柴素秋用明月塊將惡徒打傷，惡道也未回鬥，只將惡徒挾起，說了幾句狠話，越山逃去。江母心疑前途還有敵人，命三小兄弟朝前探路，互相接

應,以防萬一,巧遇江、童等諸小兄妹,兩下合力將五虎打敗。柴素秋和唐母由後趕來,當時截住,一齊除去。跟著,大俠彭謙、凌風一同走來,將童興、蒲紅、莫准三人帶走。再走不遠,便遇鄒阿洪和袁檀、白泉三人,底下的事均與綠萍所說相同。

龍、郁兩家少年男女,見來客均有一身驚人武功,都想結交,一聽不久要走,正在同聲挽留,鐵牛忽然拿了衣包跑來。師徒二人先去一旁換了濕衣,再同追上。眾人見他師徒貌相醜怪,神態滑稽,再換上這身奇怪裝束,江明又請二人戴上面具與眾觀看,說起以前對敵經過,全都好笑,讚佩不止。不多一會同到龍家,盛筵早已擺好,天也到了黃昏時節。

黑摩勒見龍騰、郁文和方才為首諸少年俱都不見,先以為這幾個動手的人年輕面嫩,不好意思,後問綠萍,才知為首九人自知犯了家規,欲在七老堂前小房之中待罪,現在辦理伊茂喪葬之事,故未入席。再問九公住在何處,可否求見。綠萍答說:「九公住在洲西另一崖洞之中。當地臨湖,石多土少,最是荒僻,九公無事,連自己人也難得見到。少時命人問候一聲,有事自會前來,無須往見。」黑摩勒只得罷了。賓主多人暢飲說笑,相見恨晚,高興非常。中間想起丁氏弟兄尚在船上,命人往請。一會歸報,說:「要看守伊華,不敢離開,師命專為迎送黑師叔,未令上岸,不敢違背,敬謝主人盛意,並請原諒。」主人只得命人送了許多酒食前去。吃完,又請水雲鴻夫婦去往湖邊空地,施展飛鷹十八撲手法。水氏夫婦人甚忠實,知無不言,不特盡心指點,兩家子弟紛紛求學,也都應允。黑摩勒暗中留意,見他果有獨到之處,自己又得了好些妙用,才知多聞多見,均有進益。各位師長個個高明,尚且如此,由此越發虛心,隨時留意不提。

水雲鴻練完之後,黑摩勒經眾請求,也將兩種掌法,就著方纔所得演習了一遍。眾人紛紛喝彩,掌聲如雷。水雲鴻見他經過自己一說,當時便有進益,知

是天才，越發驚奇。跟著，阮氏姊妹又令鐵牛取出扎刀，藉著演習為由，加以指點。眾人才知那是剛柔烏金扎，乃昔年寒山諸老故物，削鐵如泥。龍騰、伊茂不知來歷，驟出意料，一個又是心慌情虛，自然難敵。水雲鴻骨肉情長，知道兄弟和伊茂已然換好衣服，停屍待殮，幾次想往憑棺哭奠，因賓主雙方均在練武，高興頭上，不便走開，愛妻陳玉娥知他心意，又在暗中勸止，後來還是幾個主人見他雖然隨眾說笑，面上時現悲苦之容，知為乃弟而發，方始分人領去。陳玉娥恨極這禽獸兄弟，不肯同往，水雲鴻也未勉強。黑摩勒推說了氏弟兄尚在守候，意欲先行。小妹見眾再三挽留，從旁代勸，並說：「葛師今已離開芙蓉坪，何必忙著起身？如因都陽三友新交，不好意思令了氏兄弟久候，不妨令其先行。好在我們有船在此，後走無妨。」主人也說：「這裡快船甚多，隨便應用，並還無須送還。」

黑摩勒生平不喜婦女，獨對小妹最是敬重，呂不棄女中劍俠，也極佩服，又見主人情意殷殷，只得謝諾。主人大喜，又在湖邊設下坐席，拿出許多果點酒看，連同湖中新打起來的魚蝦，一同賞月。這一會直到子夜將盡，方始送客安眠。

水雲鴻夫妻以後要在洲上久居，另有住處。丁氏弟兄也經黑摩勒師徒親往通知，請其先行，並謝他師徒盛意。伊華綁在船艙之內，甚是狼狽，被擒之後，始終未出一句惡言，一味哀求苦告，說是伯父老南極，多年威名，人最義俠，弟兄二人只此一條根，乃父兩面神魔伊商已死敵人之手，伯父老南極和各位師長老前輩多半相識，就是不能放他，也望保全一二，代向師父青笠老人說兩句好話，見了黑摩勒，也是這一套，並說：「寶劍得自賊黨手中，這樣神物利器，誰見了也不捨得還人，只為一念之貪，鬧得弟兄二人身敗名裂。因知黑兄來歷，本領高強，不敢相抗，方始勾結龍、郁兩家好友相助抵敵。水氏弟兄和諸賊黨，實是巧遇，想要利用，並非甘心叛逆。如真從賊，當地離

芙蓉坪不過千里之遙，早已逃往，何必將劍沉入蛟穴？現在才知黑兄帶有家師銅令符，如早取出，也早俯首聽命，沒有此事，家兄也不至於慘死。還望看在彼此同輩，小弟老母在堂，格外恩憐才好。」

黑摩勒素來服軟，方要開口，丁建氣道：「師叔不要聽他鬼話！這兩兄弟常時背師作惡，家師久意想要除他，均因青笠老人性情古怪，恐其多心，又生枝節。難得自尋死路，再好沒有。師叔如將銅符先行取出，他必想逃，不等送往小孤山，我們已將他結果了。這廝一肚皮的壞水，千萬不可理他！請想，師叔是他殺兄之仇，他會忘個乾淨，反而滿口乞憐，說盡好話，這還像個人麼？我們早已想好主意，此去路上，他只敢稍出花樣，我們一舉手，先把他腳筋毀去，放乖一點，是他便宜。天已不早，我們連夜開船，將他送往小孤山，不等師叔同行了。」黑摩勒還未及答，鐵牛急喊：「師父快看！這廝真不是好人，嘴裡說好話，暗中咬牙切齒。二位哥哥路上留意才好。」丁建笑答：「無妨。我知他那一套，不怕飛上天去。師叔師弟，請回去吧。」

二人謝別走回，在湖邊和主人談了一陣，想起芙蓉坪賊黨既已出動，定必源源而來，昨日水賊雖然殺光，後來的賊尋水氏弟兄不見，必生疑心，也許尚在湖口一帶探問。水氏弟兄在此往來多年，船又易認，一問即知，莫要路上生出事來。心方懸念船已走遠，又想伊華和昨夜群賊新交，後來賊黨均不相識，丁氏弟兄精明強於，水性本領無一不高，遇上必能應付，心念微動，也就罷了。談到夜深，便由主人引往安眠，連日奔波，睡得甚香。

醒來日色已高，主人早來看過兩次，因看水雲鴻面上，龍騰、郁文等又念朋友之情，將兩具死屍分別禮葬，並在湖邊搭棚設祭，賓主雙方均往行禮，已然先去。黑摩勒師徒忙即趕往，到了湖邊，雲鴻正在臨水哭奠，並向賓主雙方答謝。兩家主人均把男女諸小

俠奉若上賓，另在賓館備有盛筵，祭完之後，先陪來客遊覽全洲，並往水氏夫婦新居觀看。

鐵牛見那地方乃是三間精舍，建在昨日所去水洞前面臨湖峰腰之上，面對萬頃汪洋，側顧小菱洲全景，齊收眼底。當初原是洲上夏日納涼並作守望之用的一所亭館，兩明一暗，房舍高大，軒窗洞啟，形勢特佳，主人說是九公昨日親自指定。鐵牛因愛那地方風景雄奇壯麗，只管留戀，不捨就走。江明見眾人已由屋內相繼走出，鐵牛還在面湖呆著，笑問：「你看什麼？」

鐵牛笑答：「師叔，這地方真好。你看前面，一大片水，無邊無岸，直到天邊，只遠近水面上浮著幾處沙灘石礁，又有那多水鳥飛來飛去。水是這樣碧綠，清得可以見底，山腳下的波浪打在礁石上，彷彿好幾十丈雪花飛舞翻滾，一陣接一陣，沒有個完。風聲水聲連成一片，比湖口鎮上人家奏樂還要好聽得多。再看後面，到處青山綠野，水田竹舍，花林柳陰之中，隱隱約約現出許多長橋曲水，亭閣樓台。最難得是，不論房舍田園、往來男女，都是那麼乾淨整齊，真比畫兒上還要好看得多。遠看近看，各有各的妙處，叫人不捨離開，我還想多看一會。好在師父飯後起身，請各位師長伯叔先走，我隨後再跟去吧。」

江明笑道：「你師父前和我說，你樣樣都好，就是從小生長鄉村，土氣太重。想不到前後從師沒有多少日月，居然大變本來面目，說出話來竟然大有詩意。這天地間的自然美景，非細心人不能盡情領略。你在南明山習武時，可曾讀書識字麼？」鐵牛笑答：「那位無髮老人對我實在太好，每練功夫，他必在旁指點，只一有空，必要教我讀書和做人處世的道理。至今想起，還在感激。可惜昨日途中相遇，不肯上船相見，否則，像師叔這樣好人，他必喜歡。」忽聽小妹、黑摩勒仰頭向上，同呼「明弟」。江明一看，眾人已全走往峰下，三五為群，一同往前走去，知道龍、郁兩家前後分請，當日席設郁家，東西相隔頗遠，黑摩勒

堅持吃後要走，沒有多少耽擱，恐姊姊還有話說，忙即趕去。

　　鐵牛看了看眾人去路，又往前面眺望。面對湖光，耳聽濤聲，華日麗空，清風吹袂，正覺心清神爽，暢快非常，忽然瞥見昨日丁氏弟兄藏舟的蘆灘後面，水面上似有半截黑影冒了一冒，當時捲起一個漩渦，跟著又起了一條水線，往側面駛去，其行甚急，箭一般駛出七八丈，忽然不見。這時風平浪靜，立處礁石下面雖是波濤澎湃，雪浪千重，湖心一帶卻是波光雲影，上下同清，日光之下，水平如鏡，偶然閃動起億萬銀鱗，但是波紋極細，一眼望到天邊，沒有絲毫異狀，湖水突被激動，看得逼真，只相隔太遠，黑影起落極快，鐵牛沒看出那是什麼東西。昨日聽說湖中江豬甚多，又有不少大魚，那黑影必是這一類水族。同時想起好友盤庚尚在盼望回去相見，師父忙著起身，歸途是否往小孤山一行？還有陶公祠那位辛師伯和那名叫郁馨的女師伯頗有交情，他借與師父的角形玉環，師父並未轉交，昨日未聽說起，莫要忘了。正在尋思，前面又有一處湖水起了激動，現出水線，和方纔所見相似，只是相隔更遠，隱現更快，一點不曾看清。方想這東西不論是魚還是江豬、水蟒，身量必不在小，忽聽身後女子笑呼：「賢姪怎還未走？可要裡面坐上一會，吃杯茶麼？」回看正是新移居的女主人陳玉娥，忙即回身恭答：「這地方太好，我想多看一會再往郁家吃酒，也要走了。」玉娥笑說：「我因昨夜新來，還要稍為佈置，沒有同去。現事已完，我和你一路走吧。」

　　鐵牛知她武功甚高，並有家傳絕技，週身能發許多暗器，安心求教，忙即應了。到了路上，正想設法詢問，玉娥忽然笑道：「你師徒真乃天生奇人。這等難師難弟，我還第一次見到，難得你那幾位師伯叔也都這樣年輕。你小小年紀，從師不久有此成就，已是奇事，人又這樣忠厚。我夫妻蒙你師父作保，以德報怨，心頗感激，無以為報。令師劍俠高弟，我更無法

補益。你年尚幼，功力還未到家，此次隨師遠遊，到處都是強敵，途中難免遇到惡人，令師本領雖高，恐難兼顧；膽又太大，對方人多，你便容易吃虧。我武功雖然不如令師，但是家傳暗器尚能以少勝多，本想傳授，連那幾種暗器一齊奉送，無奈昨夜今朝均有多人一路，高明在前，不敢獻醜。難得有此機會，你如願意，此時隨我回到峰上，我先傳你手法，你再將我昨日所帶那幾種暗器拿去，閒中無事，常時練習。照你昨日那樣手法和聰明，只要用上個把月的功，便可得心應手，你看如何？」

鐵牛聞言，大喜拜謝，笑問：「我都拿去，師伯遇敵就不再用麼？這只拿兩樣吧。」玉娥笑道：「我夫妻隱居在此，無人得知，平日不肯樹敵，無什仇家。就是老賊知道，派人尋來，彼時事必鬧明，有諸位長老和兩家弟兄姊妹，也不怕他。」

鐵牛道：「我方才查看地勢，全洲只有這裡最為偏僻。二位師伯住的地方如此明顯，洲上好地方不知多少，九大公單選此地與二位師伯居住，必有深意，莫要借此誘敵？師伯把所有暗器全數賜我，萬一有事，豈不吃虧？我此時越想越疑心，覺著這裡東南北三面，外人都不易於偷進，正面石堤埠頭，看似門戶大開、沙灘好上，但有大片樹林可以設伏，又是中段最窄之處，隨便派上兩人防守，有了警兆，一聲暗號，兩頭夾攻，敵人多大本領也難逃走。惟獨這水洞附近多是石地，田園人家全都隔遠，對面又有幾處沙灘石礁便於藏伏，敵人如來，必在半夜三更由此上岸，事太可慮。隨便什麼暗器均可仿造，師伯只要傳我用法，畫上幾個圖樣，便可稟明師父，托人打造。現成的仍請師伯留用，我不要了。」玉娥笑道：「你真聰明仔細，心地更好，越是這樣，我越傳你。有九大公和諸位長老在此，賊黨多大膽子也不敢來，來也送死，只管放心拿去。」

玉娥原和鐵牛中途折轉，且談且走。到了峰上，

鐵牛聽她連說帶笑，聲音頗高，和先前輕言細語迥不相同，彷彿高興已極。事前說好同到屋內傳授，忽又令在門前空地上等候，方覺這位師伯人倒極好，此時神態失常，也許昨日救夫情急，受了刺激尚未復原之故，當時也未理會，仍朝湖上眺望，見湖波浩渺，一碧無際，方才大魚水線已不再見。

　　等了一會，玉娥帶了各種暗器走出，瑲瑲連聲，灑了一地，高聲笑說：「賢侄休要看輕這些東西，此是我家傳獨門暗器，名為七煞追魂、連環奪命，共是七種：飛刀、飛叉、飛鏢、飛彈、飛弩、飛梭和一套鬼頭釘。內有兩種是暗的，藏在袖子裡面和膝蓋之上，一由時後倒發出去，一是只一抬腿便可發出。下余五種均在頭上和肩背等處，只有刀、鏢由手發出，端的厲害無比。先父發明之後，見這暗器太凶，雖只用過一次，不料一時疏忽，被一個自己人偷學了去，後又自不小心，傳與山東路上一個姓張的大盜，難免用以為惡，晚年無子，必是報應，常時想起悔恨。傳我時節，再三囑咐不許妄用，並有兩種最厲害的也未傳授。如非看出你師徒正直光明，我也不敢冒失。這七種暗器均有機簧，用皮帶綁在身上，搭配極巧，用時把胸前鋼簧一扳，立可施為，再把身後皮套戴在頭上，每種必有一件立起。看去彷彿七種小刀、小叉、梭鏢之類釘在頭上身上，其實此是先父當年的幌子，表示明人不做暗事，不是真遇強仇大敵，性命關頭，決不現出，晚年出門，已不肯帶。我因見你初次出道，前途難免遇到凶險，特意傳授。至於我夫妻本身，只管放心，拿去好了。」

　　鐵牛再三堅辭，玉娥執意相贈，後又使一眼色，力言「無妨」。鐵牛料有用意，剛開口想問便被止住，只得罷了。玉娥便在面湖空地之上，先將暗器對準山石上所指目標連演習了兩次，相隔五丈之內百發百中，演完朝四面看了一看，笑說：「天已不早，主人恐已等急，用法想已看明，到了路上，再對你細說口訣和那手勁大小吧。」鐵牛本恐師父等候，連聲喜諾。玉

娥便將皮帶暗器與他綁好，先說一些閒話，離湖半里方始轉入正題，盡心傳授，又令鐵牛照她所說演習，用沿途草樹山石作準頭，一路打去。鐵牛初學時，見那暗器湊在一起約有六七十件，皮帶有好幾根，加上一些鋼條機簧，綁帶身上，頗覺不慣，稍一慌亂便發不出去，心正慚愧，後來每發一樣，玉娥便說一樣，平日收發暗器，曾下苦功，又有根底，走了一里來路，漸漸明白輕重快慢、得心應手、互相連結之妙，有了準頭，越發高興用心起來。

　　玉娥見他靈巧聰明，稍為一教就會，笑說：「照你這樣好的根基天賦，再把我所說記住，如肯用心，連一月光陰都用不到，便可隨意發揮，百發百中了。你看，這些暗器都是百煉精鋼製成，連大帶小六七十件，最小的雖只寸許，如換尋常鋼鐵，加上皮帶機簧，少說也有好幾十斤，哪有這樣靈巧鋒利？你想仿造，如何能行？萬一被壞人偷去，照樣打造，豈不又是後患？」鐵牛只得依言收謝，並問：「方纔師伯眨眼，什麼意思？」玉娥笑道：「我嫌你煩，不肯聽話。我向來說到必做，免你多口，並無他意。前途已有人家水田，你週身刀叉鏢箭，一路亂打，被人看見，不說我們是瘋子，也必當我們賣弄逞能。好在你已記全，知道用法，收起了吧。」鐵牛一看，前面不遠果有人家，又把裝卸還原之法演了兩遍，便見江明同一主人家的幼童遠遠跑來。玉娥不願被人看見，忙將暗器裝入原有皮袋之內，用布包好，交與鐵牛收下。

　　一會，雙方對面，問知主人久候二人不去，命人來催。江明最愛鐵牛，也跟了來。四人一同急走，到了郁家，尚未入席，鐵牛忙尋黑摩勒，暗中稟告。江小妹姊弟，在旁聽見，俱都代他歡喜，三人因玉娥不願人知，正要尋她暗中道謝，忽見玉娥把水雲鴻引往一旁，背人低語，面有憂色，恐有背人之事，便未過去。水氏夫妻忽又往尋郁馨、綠萍諸少女，密談了一陣，方轉笑容走來。當著多人，不便明言，只由小妹代向玉娥暗中致謝，并問可有什事。玉娥低聲笑說：

「事情不大，好在賢妹今日不走，晚來再談吧。」黑摩勒師徒聽小妹歸告，忙著起身，也未在意，跟著入席。郁家因是隔夜準備，格外豐盛，郁家幾位尊長也出陪坐，情意殷殷。吃完，黑、江師徒三人正要起身，九公忽命人說：「江明不可同行，尚有話說。送完黑摩勒師徒，速往一談，眾人也無須乎遠送。」這才送到郁家門前湖岸為止。

阮氏姊妹本想就此回山，呂、江二女和主人再三挽留多住幾日。阮菌一想，下山時留有書信，中途又有人往兵書峽去，父親知道有這多能人同路，也必放心。又和小妹等一見如故，經眾一勸，心便活動，不特打消前念，反想和小妹、阿婷一起，索性在外面歷練些時，再同回往兵書峽拜見江母、唐母，然後回山。如能同住兵書峽，更是快事。

諸女俠在小菱洲被主人連挽留了三四日，方始分別起身不提。黑摩勒師徒二人到了路上，見主人所備快船形似遊艇，頗為寬大，設備齊全，操舟的共是兩人，也是主人遠親，水性極好，一路說笑，頗不寂寞。歸途又遇逆風，半夜才到湖口。黑摩勒方想：此時船必難雇，不如往玄真觀尋井孤雲和郡陽三友師徒諸人道謝，並問辛氏弟兄來歷，是否兩人均在小孤山，以便便道往訪。哪知到前片刻忽又變天，下起雨來。鎮上繁華，人家燈光尚未全熄。正待轉往偏僻之處停泊，隱聞後面打槳之聲。操舟兩人均是行家，奉有密令，到前見湖上風雨交加，天又夜深，除卻鎮上稀落落有些昏燈，在煙霧冥濛中閃動隱現而外，湖濱一帶黑沉沉的，連個漁燈都見不到，知道風雨深宵，行人絕跡，船燈未滅，只將窗板推上。一聽來船跟在後面，方告黑、鐵二人留意，忽聽船前水響，一條黑影已躥上船來。

鐵牛手按扎刀正往前縱，黑摩勒眼快，看出來人正是丁建，剛一把拉住，低喝：「是自己人！」丁建已縱進艙來，向四人禮見，匆匆說道：「芙蓉坪老賊

手下賊黨，現已來了不少。日前曾用飛書傳牌傳令水旱各路黨羽，說是朱、白諸家遺孤已在黃山一帶發現，以前所聞一絲不假，只更厲害，人數也多出好些，年紀不大，武功全都不弱，並有好些異人明幫暗助，內有好幾個同黨無心相遇，反為所傷。近日又接兩處急報：一是黑摩勒和幾個不知姓名、隱在一旁、出沒無常的強敵，在鐵花塢大鬧，邱氏三凶師徒多人，連同芙蓉坪派去提人的同黨多受了傷，結果被他傷了許多人，燒去二十多間糧倉，三凶前擒一個假稱姓封，實是所疑遺孤之一的少女，也被暗中盜了一同逃走；一是黃山比劍已完，好些相識的同黨異人傷亡殆盡，敵人方面公然聲言：老賊夢想多年的至寶金髓已落他們之手，不日便由乾坤八掌陶元曜同了兩個有力同道至交，在始信峰頂設爐煉劍，開石取寶，只等寶刀寶劍煉成，便由諸家遺孤同往芙蓉坪手刃親仇，奪回舊業。老賊得信，又驚又怒，坐立不安，無奈幾個會劍術的同黨多半死在黃山諸老輩劍俠手下，只有兩人不知去向。陶、婁諸老雖說只令諸家遺孤自往報仇，仍守當年和小王所說『你不悔過歸正，我們從此不再登門』之言，到時不會親往芙蓉坪出手，但是善者不來，來者不善，來人又均得有金髓煉成的寶刀、寶劍，如無把握，怎會冒此奇險？當時召集同黨連夜商計。一面加緊戒備，多設埋伏，一面傳令各路同黨，照著近日黃山傳來的急報所說諸家遺孤的年貌、姓名、裝束、人數，四處查訪，如有發現，能夠暗殺最好，否則便在暗中尾隨。一面用飛書傳知遠近同黨趕來下手，同時夾攻，每殺一人，立得萬金重賞，一面又將有力同黨相繼派出。因聽黑摩勒師徒近在湖口一帶出現，前日有一賊黨又在江中見一快船，內有幾個少年男女，和一身材高大的老人同船飛駛，形跡可疑，與朱、白兩家遺孤面貌相似，本想跟去，一則對方船快，追趕不上，同船老人又是隱居彭郎磯多年、出名難惹的老怪物向超然，惟恐弄巧成拙，被其看破，人又太單，不曾跟去。因見這班敵人隨身未帶行李，蹤跡必在彭郎磯與湖口之間，便向老賊和眾同黨分頭送信。昨夜

來賊不見水氏弟兄與先來同黨蹤跡，後在無心中尋到水賊姚五家裡，問出前夜有兩老友來訪，次早帶了幾個徒弟駕舟同出，說是去往湖口，應昨日老友之約，也許還要去往湖心深處，也未說出何事和一定去處，僅說當日必回，由此一去不歸。今早去往湖口訪問，遇一相識多年的漁人，說是姚五昨日清早曾由當地經過，與水氏弟兄的船同往湖中開去，雙方還在船頭說話，似是熟人，但那船上只有一個中年婦人和兩個面生壯漢，水氏弟兄並不在內。隔不一會，姚五便開往前面，船行極快，轉眼開出老遠，水家船卻落在後面，兩船同一方向，只是一快一慢，漸漸失蹤。這時天只剛亮，那漁人是由前面沙灘上搖來，雙方相隔只三四丈。姚五師徒平日假裝善人，湖邊漁人多半相識，由斜對面開過時雙方還曾招呼，等到湖口鎮前快在靠岸，忽見一條『浪裡鑽』由鎮旁野岸開來。船上四人，兩大兩小，因正泊岸，不曾看清面目。後見那船開到鎮前忽然把船一偏，船便加快，其急如箭，晃眼便剩了一點黑影。再看去路，正是前兩船所去一面。那一帶湖面最闊，水深浪大，過去三十多里，連沙灘淺灘多是少見，一眼望出去看不見一點陸地，越往前水勢越險。湖底暗礁甚多，自來無風三尺浪，稍為變天便是波浪滔天，水霧蒸騰，時有大群江豬、水蟒興風作浪，向船猛撲，以前又出過兩條惡蛟，平日最是荒涼，向無客船來往，就有由此經過的，也都在邊界上繞道而行，一個不巧仍難免於出事，沉船傷人。多大膽子的漁人，明知那裡魚多也不敢去，至多在附近沙灘旁邊張網，風色稍差立即趕回。這先後三條快船，不知何故走成一條直線，料是一路的人有什急事，只猜不出那大一片水、無人去的所在，怎會前往？萬一遇見惡蛟，豈不送命？便在暗中留意。這三條船竟是一去不回，姚家去的人料已出事，當時趕回，各駕小舟，在方圓數十里內搜尋前兩船的下落。到了鎮上再尋漁人，一問去路途向，忽又改口，別的都對，只所說方向一偏一正，微有不同。尋了半日並無蹤影，忽然發現半段惡蛟屍首順水浮來，均料姚五受人之托去往湖中斬

蛟，也許送了性命。跟著又發現幾具浮屍，果有姚五師徒在內，中有一人便是前日來訪姚五的老友，雙腿已斷，傷處留有齒痕，似被惡蛟咬斷。早聽傳說，蛟是兩條，必是眾人合力殺了一條，本人也為蛟所殺，只得抬回安葬，現在正辦喪事，日內開吊等情。來的那幾個賊黨均極精明機智，先也當是死於蛟口，後往鎮上尋到漁人，仔細查訪姚五所去之處離陸地多遠，水中有無大的沙洲和有人家居住的陸地。那漁人早來受人警告，雖未說出小菱洲所在，因性忠厚，答話稍一支吾，賊黨已自生疑。再一想到水氏弟兄失蹤未回，浮屍之中也無此二人在內，失蹤賊黨尚多，不止此數。兩條船就是被蛟打沉，人蛟屍首既然漂來，破船總應有一點蹤跡，如何船板也未見到一塊？最可疑是後去那條小船，據漁人說快得出奇，船上兩個小孩，一個精瘦，與傳說中黑摩勒形貌相似，內中必有原因。還有那蛟後半段屍身已如此長大，當眾漁人由水中鉤上時，曾用刀斧亂斫，那蛟皮鱗堅厚，費了許多人力均未斬斷，後來尋到蛟腹下面裂口，才將蛟皮剝下。斬此惡蛟決非容易，如在水中，恐連近身都難，齊中斬斷已是奇事，蛟腹下面這長一條裂口，明是刀劍割破，多好水性武功的人也辦不到。後又發現大片傷處，這樣刀斧不傷、堅韌無比的皮鱗，竟會被人在當中割去一大片內皮，卻將外層鱗甲留下，越想越奇怪。想起來時聽說，黑摩勒在金華北山得了一口靈辰劍，他那徒弟鐵牛又有一口寶刀，乃寒山諸老遺物，這兩件兵器均是至寶奇珍，斷鐵如泥，蛟雖猛惡，終經不起這類神物利器，只要斫上仍難免死，也許連人帶蛟均是仇敵師徒所殺。商量了一陣，都覺所料極是。來賊又多，立即分頭行事，由幾個精通水性的能手入湖查探，餘人因在臨江酒樓問出日前有一貌相醜怪的幼童前往獨酌，由一姓風的漁人代為還賬，水雲鵠並與同飲，雙方好似素不相識等語，越發斷定敵人必回湖口無疑，便在當地埋伏守候，一面命人飛書告急，通知遠近各路同黨前來應援，人數甚多，無一弱者。鄱陽三友早已料到，事前又得到信息，暫時不便出面，便由龐曾

扮作漁人,去往前面沙灘等候。恰巧我弟兄船到,忙將人換過,由龐曾親自押送伊華往小孤山,交與青笠老人處置。我弟兄坐了漁船回轉,夜來賊黨到得越多,如非這場風雨,難免遇上。我弟兄奉了師命在當地接應,已候多時,方才發現船來,斷定不會再有別人。現奉師命,請黑摩勒師徒急速過船,連夜趕往小孤山。小菱洲來船也當時開走,不要停留。」

黑摩勒師徒雖覺丁建言之過甚,自己奔走江湖,連經奇險,屢遇大敵,均未敗過,此行雖受敵人暗算,兩次被擒,結果仍以本身之力出險,何況靈辰劍已然取回,賊黨人數雖多,何足為慮?便把想去尋訪鄱陽三友和井孤雲玄真觀主師徒來意說出。丁建勸說:「師叔所說雖然有理,如論賊黨,休說師叔,便小侄也不會怕他。只為三位師長均說老賊惡貫已盈,伏誅在即,敵人黨羽眾多,必須分別除去,多去一個,人民便少一害,不可上來做得太凶,以免敵黨存有戒心,膽怯逃避,將來死灰復燃,又留禍根。近日一舉去了他好些爪牙,現又派出大批賊黨,如與動手,萬一互有傷亡固是不值,如其全勝,老賊連急帶怕,定必大舉而來。他平日曾用心機,勾結了幾個厲害人物,雖然不在芙蓉坪居住,都承過老賊的情,真到不可開交時老賊前往求助,多半不好意思拒絕。這班人都不好惹,各有驚人本領,但已隱退多年,井非好惡一流,出來助賊全是迫於情面,不是本心,一旦遇上,我們恐難免有人吃虧。師叔這口靈辰劍,更須防人生心偷劫,不先引出,要免許多枝節,此次諸老前輩命諸家遺孤在外走動,便為誘敵之故。上來使老賊不痛不癢,只管急怒愁慮,無可如何,這面多是一班少年英俠,至多暗護,均不出手,其勢不便小題大做,將平日結交的那些老人請出相助;就是往請,那班老人見這面都是一些後起少年,自覺勝之不武,不勝為笑,也必不肯輕易出來。等黃山陶太師伯開石取寶,將金髓煉成寶刀寶劍,然後同往芙蓉坪,一舉成功,豈不是好?還有湖口水陸要衝,五方雜處,商民人家甚多,一旦

殺傷多人,難於善後。賊黨再如無恥,去與官府勾結,更易興出大獄,連累許多良民受害。故請師叔當夜起身,到了小孤山再作計較。井師伯今早已回黃山,三位師長雖然未定,此時不知何往,風雨夜深,非到天明難於往尋,師叔還是走吧。」黑摩勒聞言,仔細一想,果然有理,暗付:此地居民太多,投鼠忌器,早晚賊黨被我遇上,休想逃脫一個!便即答應。

丁立原扮作由外新回的漁船,尾隨在後,丁建到時,早令將船開往湖中,離岸已遠。說定之後,往水中一鑽,船上四人便照所說方向開去。兩船剛並一起,丁建便由隔船探頭招呼。黑摩勒師徒已早準備,忙帶衣包,縱將過去。兩船立時分開,各走各路。

黑摩勒師徒見那漁船,外面多是漁網、漁鉤、籃簍之類,艙中卻甚整潔舒適,並有兩榻相對,船篷之下還罩有一層油布,滴水不進,方覺鄱陽三友用心周密,盛情可感,遙聞湖口埠頭上吹哨之聲。鐵牛將船上小窗推開一看,來路岸上忽有三盞燈光閃動飛馳,岸前兩條快船正要離岸開走,船上燈已點起,昏燈映處,人影連閃,紛紛由上縱落,有的手上似還拿有兵器,知是賊黨驚覺,由後追來,方喊:「師父快看!狗強盜追來了。」眼前一暗,燈光忽滅,耳聽丁建說道:「賊黨許是發現我們船上燈光,看出破綻,已快追來。且喜此時風雨越大,湖中浪惡,離岸已遠,此船又是特製,比前日的船還要堅固輕快,燈光一隱,便不易於發現。事前又早防到,先朝直開,到了前面,然後轉彎。賊黨上來,定必照直追趕。不被發現自然省事;真要被他看出,就勢引往小孤山,由青笠老人對付他們也好。現在船已轉向側面,你那一面當風,快將小窗關上,以防漏雨。」話未說完,忽又聽打槳之聲。

丁建側耳一聽,忙取兵器,縱往船頭。黑摩勒師徒也想冒雨跟出,電光閃處,猛瞥見一條小「浪裡鑽」,由去路一面斜刺裡箭一般急,朝著自己的船猛

李善基 / Sanji Lee

衝過來,眼看就要撞上。

正文 第一三回 勝跡記千年 後樂先憂 名言不朽 黑風飛萬丈 窮山暗谷 奇險連經

前文黑摩勒師徒船到湖口，又遇風雨，時正深夜，快要攏岸，丁建忽由水中躥上船來，說奉師命，請黑摩勒速換所駕漁舟趕往小孤山，免遇岸上埋伏的群賊，引起兇殺。黑摩勒一聽師父七指神偷葛鷹已到黃山，正和乾坤八掌陶元曜開石取寶，分在始信、文筆兩峰絕頂鑄煉刀劍，心中驚喜，意欲先往黃山見師，再往武夷山尋那異人，當時也未明言。剛一換船，便見湖口鎮上燈光人影閃動飛馳，並有多人坐了兩船追來，料知蹤跡已被賊黨發現。四人正在商計應付，忽聽打槳之聲，由斜刺裡飛也似駛來一條小「浪裡鑽」，電閃光中還未看清，兩船已然隔近。那小船本由橫裡駛來，快要撞上，忽聽浪花微響，來船已然側轉，附在四人船旁，一同前駛。

丁建為人機警，先疑來了敵人，本在準備，仗著練就目力，一雙夜眼，暗影中看出來勢不像賊黨一面，忙即止步，立在船頭，暗中戒備。方要開口詢問，來船已先低喝：「黑老弟師徒可在船內？」黑摩勒劍已拔出，一聽口音甚熟，同時，劍光閃處，瞥見對面船上，立著一個身穿水衣的少年，果是黃生，不由喜出望外，忙答：「小弟在此，黃兄船小，過來再談如何？」話未說完，丁、黃二人同聲低喝：「決將寶劍收起！以防敵黨發現。」黑摩勒也自警覺，剛將寶劍回匣，雙方入艙，匆匆禮見。

鐵牛聽說盤庚同來，尚在小船之上，想要過去。黃生攔道：「不必太忙。此時風狂雨大，波浪猛惡，前途已轉順風，快將船帆拉起，一同前進。空中電光連閃，敵人也許不曾看出老弟劍光，你們各自開船，我把話說完，還要走一趟呢。方纔我師徒正往回開，忽然發現你們船上燈光隱隱外映，心想此時怎會有船

開來?彼時風雨不大,愚兄目力尚好,還能看見,正在船頭遙望,船上燈光忽隱,隔不一會,便見賊黨發了兩支流星信號,越料來船多半賊黨之敵。跟著便見賊黨拿了風雨燈搶著上船,對準你們方才來路追趕。同時發現你們船是兩條,已然分開。我身邊帶有小菱洲特製水鏡,本可望遠,無奈雨大天黑,看不清楚。正不知尋哪一條船好,空中忽有電光連閃,這才看出內有一條是往小菱洲一面繞去,你們這條船好似與我同路,想是為避賊船,多繞了一點水路。想起來時龐曾兄所說,料你師徒多半是在船上,否則也必不是外人。盤庚又用小菱洲所贈聽筒,聽出鐵牛在喊師父,越知不差,忙即趕來。我今夜曾與風大兄相遇,得知賊黨人多,內中大有能者。最可慮是我們殺傷太多,這班賊黨有什羞恥!迫於無奈,就許利用老賊財勢,勾動官府,添出許多麻煩。事鬧太大,連累無辜商民受害,一個不巧,興出大獄,使宮廷多生疑忌,留下後患,將來諸家遺孤報仇之後,仍難安身。黃山諸老前輩已寫好一封向老賊的警告信,上有『你不狐假虎威勾引官府,以陰謀暴力使無辜人民受累受害,我們便不出動,只在一旁主持公道;如其卑鄙無恥,狐假虎威,興出大獄,連累良民遭殃,自己造孽,便容你不得!我們定必聯合日前一班老友登門問罪,舉手之間,你便全數滅亡,連想和仇人一決勝敗都是無望』等語,但因令師葛老前輩,和神乞車老前輩、中條七煞中的查二先生說了幾句笑話,說:『芙蓉坪你們當它虎穴龍潭,我仍當作無人之境。此時雙方僅有一點小接觸,老賊為人我已深知,雖極好惡,不到萬分情急,仍想繃點面子。自己不行,去向狗官乞憐,除卻丟人,多害無辜,又傷不到敵人,這類下作的事,暫時尚不至於如此無恥。這封信目前還用不著,等我們刀劍煉成,仍由我親身往投便了。』鄱陽三友因這信尚未發出,均主避實擊虛,去重就輕,或是由師叔等一班同輩弟兄姊妹出頭下手,使其顧此失彼,手忙腳亂。再分別設法,剪去他的爪牙,即以其人之道,還治其人之身,豈非絕妙?昨今兩日,來賊太多,並有

幾個能手在內，老弟本領雖高，也犯不上為他們多費力氣。不過這些賊黨實太驕狂，我師徒二人本來不想多事，因見老弟蹤跡已被發現，就是閃避得好，一個不巧，仍難於被他看出，水中動手固然不怕，這大風雨，動起手來也很費事。正好一舉兩便，由我駕了原船，先給他一點警告，出一點氣，就便將賊引開。你們各自加急前進，我去去就來。」

黑摩勒見他要走，忙問：「伊華想已讓押到小孤山，青笠老人如何處治？」黃生方答：「我不為這廝，還不會來呢！」忽聽窗外彈指之聲。兩船本是並肩而行，相隔甚近，黃生忙說：「盤庚在敲船窗，必有事故。他帶有水鏡聽筒，許是發現敵黨追來。我看看去。」鐵牛急於要見盤庚，也想同往。黃生攔道：「外面風雨大大，波濤洶湧，天又深黑，你去不得。」黑摩勒聽出外面風狂浪猛，雷聲隆隆，響個不住，忙把鐵牛喊住。黃生匆匆說完，已拉開風門，朝丁氏弟兄打一手勢，令其加速急行，匆匆縱出，一閃不見。

鐵牛探頭外望，瞥見一條小船影子，船後只一小人，正由船前掠過，其急如飛，狂風暴雨中，微聞打槳之聲，晃眼無跡，黃生似已入水，不在上面，心想這兩師徒不特武功甚高，水性更是驚人，將來遇見機會，非將水性練好不可，免得離開陸地就要吃虧。

丁建見門已關，鐵牛仍在滿船亂看，想要尋找縫隙。兄長一人操舟，尚須相助，稍有警兆，還要分人下水，免被賊黨湧上船來，當夜風雨太大，波濤險惡，賊黨人多，兩小師徒水性不佳，不是對手，吃他的虧，惟恐鐵牛等人走後，又開船艙，雖有油簾遮蔽，燈光難免外映，便將兩個竹筒交與鐵牛，說：「此是水鏡聽筒，乃小菱洲特製，昨日發現水氏弟兄船上也有此物，本來不知用法，後來我在小菱洲對面荒礁之上等候師叔同行，忽然發現水大之妻駕船趕來，想因她丈夫被師叔們打敗，打算拚命，遍身都是暗器插滿。隔了一會，忽見所乘空船往回路隨流漂去，被大哥無心

發現，忙由水中追上將其截住，尋到這兩竹筒。剛在查看它的用處，覆盆老人忽由水中縱上，說要借船一用。跟著又見你說的那位無發老人，由側面無人沙洲上踏水來會，向我指點了幾句，便同開船走去，只將這兩個竹筒留下，以備應用。我們曾經試過，水鏡雖有用處，須在天氣好時才能看遠；聽筒卻極靈巧，如非今夜大風雷雨，水聲大鬧，多遠都能聽出。此時外面昏黑異常，不是對面，便在近處也看不出一點形跡，開窗無用，反而鬧得滿船水濕。我這船上開有四個小孔，你將兩筒插在上面，一聽一看。小的一根沒有鏡頭，內有兩層薄膜，只要留心細聽，就是風浪雷雨太大，人在一二十丈之內說話和來船走動之聲，也能聽出幾分。我要幫助大哥划船，也許還要入水推舟，以便走快一些，不能在此奉陪。師弟最好只作旁觀，莫使燈光外映，免得賊黨偷偷掩來，變出非常，吃他的虧。內有一個使千斤錘的力大無窮，所用明月流星雖不一定名副其實，少說也有六七百斤。船在三丈以內，被他舞動，甩將過來，多大的船也被打成粉碎。就是將他殺死，這長一段水路如何走法？將來陸地相遇，再用你那扎刀斬斷錘上鐵鏈，將他殺死，豈不省事得多？」

　　黑摩勒忙問：「大力金剛鄭天雄也來了麼？」丁建答道：「正是此人。他和洛陽三傑至好，都是出了名的天生蠻力。上次北山會上，他因有事不曾趕到，後聽三傑被簡二先生孤身空手凌空撞落，把一世英名喪盡，恨到極點。恰巧賊黨有人與之交好，互相利用，欲報前仇，專和北山會上我們這面的老少英俠作對，他四人以前本在黃河兩岸往來出沒，號稱三傑一雄。他覺著北山赴會自己雖未在場，三傑均是他的至交至戚，既不好意思再在原處稱雄，剩他一人也是無趣。前數日方始同來江西，隱居九江附近，打算待機而動。就不能尋簡二先生本人報仇，好歹殺上幾個有名望的對頭，稍爭一點顏面再行出頭，今早才由賊黨將其接來。」還待往下說時，忽聽舟後叩壁之聲，忙說：

「師叔稍等，家兄喊我，許有什事，去去就來。」說罷，便往後艄趕去。

黑摩勒師徒坐在船內，對著一盞油燈，耳聽外面風聲雨聲越來越猛，雜以雷鳴浪吼，聲更洪烈。那船彷彿走得極快，孤舟一葉，沖風破浪，行駛在萬頃狂濤之上，時起時落，顛簸不停。船頂懸的那盞風雨燈也跟著東搖西晃，光影幢幢。船上杯盤等零星用具已全收起，只剩兩邊榻上的枕頭，不時滾動。黃生、丁建一去不來，也不知外面是何光景。鐵牛連用兩筒查聽窺看，先聽不出絲毫異兆，水鏡筒外面更是一片漆黑，除卻偶有電光一閃，瞥見風狂雨大，駭浪山飛而外，哪看得見一點敵人影子，多大本領，處此境地，無法施展。正在心煩氣悶，忽聽前船頭上好似有了響動，因是風浪相搏，轟轟發發，聒耳欲聾，先未聽清。鐵牛手握扎刀，正待朝前掩去，黑摩勒忙喝：「鐵牛且慢！莫是我們有人受傷，你先不要走出，待我看來。」說罷，剛往外走，忽聽外面有人低喝：「師叔，是我。師弟快來幫我一幫，這位丁二哥受傷了。」

鐵牛聽出盤庚口音，連忙追出。黑摩勒一聽丁建受傷，不由大怒，也忙趕去。剛到船頭，瞥見船板上伏倒一人，盤庚立在一旁，正由身旁取出一個火筒，一晃便亮。鐵牛忙喊：「師兄，你不怕賊黨看見麼？」盤庚答說：「賊黨已被師父引遠，這大風雨，決看不見。我已累極，請代將丁二哥扶了進去。」黑摩勒見盤庚穿著一身雨衣，立在大風雨中，說話不住喘氣。船頭上的雨水，似瀑布一般四外飛流，如非那船製造精巧，四面均有水道，窗前並有擋水隔斷將雨水擋住，又是順風，中艙早已被水灌滿。聞言知道丁建傷勢不輕，不顧說話，忙同鐵牛趕上，搭了進去。

剛把人放向榻上，盤庚也由外走進，關好艙門，便聽後艄丁立詢問傷勢如何。黑摩勒見丁建人正醒轉，正向外面噴水，待要坐起，燈光之下，面白如紙，已無人色，恐丁立不放心，方答：「無妨，人已醒轉。」

盤庚在旁接口道：「丁大哥放心。我們吃了人少的虧。先是師父和我駕船把賊引開，我躲在一旁，只由師父一人上前誘敵，準備萬一賊黨太多，索性丟了小船，我也入水，給賊黨一個厲害，把那水性好的去掉幾個，挫了他們銳氣，便同回來，不料丁二哥會由水底趕來。這時天太昏黑，水中對敵好些不便。師父身旁帶有水裡用的驪龍珠水燈，先入水四賊不知厲害，望見水中燈光人影，追將過去，被師父連傷三人，賊黨才知厲害，風浪雷雨又大，不敢冒失，已然改攻為守。丁二哥初來不知就裡，黑暗中見賊黨大多，船有兩條，意欲由船底穿洞，將其打沉。沒想到賊黨因見敵人厲害，早有防備，船底伏了兩個能手，內中一賊持有特製鐵絲網套，目力水性俱都頗強。二哥上來沒有看出，等到警覺水底有賊，正要迎敵，已中詭計，被賊網住，空有一身本領，無法施展。那賊看出二哥本領高強，恐其難制，人剛入網，立即收緊。本非全身勒死，痛暈淹死不可，幸而師父由側面看出，見賊黨已先上船，正在收網往上提人，箭一般趕將過去，揚手兩支梭鏢，先將旁立兩賊打傷，人也跟蹤趕到。乘著對方驚呼忙亂之際，救人心切，左手一鉤先將那賊刺傷，鉤落水裡，再用前次借與師叔備而未用的那柄匕首，一下將賊首斬斷，連人帶網一齊搶走。我在船上正等得心焦，遙望賊船燈光亂閃，人語喧嘩，心中疑慮，趕往偷看。望見水中流星，知是師父龍眼燈光，恰巧迎上。師父探頭出水，說：『賊黨甚多，為了吃虧太大，全都情急痛恨，現正由後追來。我雖不怕他們，丁二昏迷未醒，又在水內，離船頗遠，卻是可慮。你來得正好，小船無須再顧，可速將他送往船上。他雖未受重傷，但被鐵網緊勒了一下，痛極昏迷，灌了不少湖水，此時無法救醒，必須將他背在身上，頭出水面，踏水而渡。我如將賊黨全數打退，立來接應。』說時原是邊說邊逃；二哥身上鐵網已被師父用刀挑斷，托在手上，一面急駛，一面朝下控水，並將自己水套取下，將頭罩住。走了一段，遙望賊船已分兩路追來。恐被發現，又恐看出此船去路，我們手上

托著一人，半身出水，沖風冒雨，踏波而駛，自然要慢得多。一個不巧，被賊黨水中追來，丁二哥未醒，如何應付？只得將人交我，照師父所說，往這一面追來，師父便朝賊船迎去。二哥身長，我人大小，如在好天也還無妨，偏又遇到這樣風浪雷雨，本就吃力，你們的船又快，相隔已遠，二哥腹中有水，就是面有水套，頭在水上，這樣大的雨勢和浪頭，水仍不免灌進，他又失去知覺，多好水性也無用處，似此波浪滔天、無邊無岸的茫茫大水，船追不上，時候一久，豈不淹死？心裡一急，上來用力大猛，等趕出三四里，人便疲乏。久不見師父來，越發惶急，勉強拼性命往前急追，一口氣又趕了兩三里。正急得我要哭，不料無意之中出水換氣，忽然發現前面水面上有一點亮光。先還拿不準是否你們的船，重又拚命趕來，且喜相隔不遠，接連兩躥居然趕上，果然不差，但是力已用盡，忙將二哥推送上船。我手搭船邊，又被此船拖出一段，方始稍微緩氣，縱了上來。惟恐師弟當是敵人，萬一誤傷，先喊了一聲，此時才知那亮光乃師弟插在窗孔中的水鏡透出。幸而賊船離遠，少說也在十里之外，否則豈不被他看破？方才小燈便是師父特製、又名驪龍珠的龍目燈。如非夜深風雨，賊船已遠，怎會點燃？二哥只是多吃了一點湖水，現已吐出，大家放心好了。」

說時，丁建兩次坐起，均被黑摩勒止住。丁建氣道：「這班水賊不用真實本領對敵，卻以詭計傷人。雖是我自不小心，對敵之際強存弱亡，說不上別的，但是此仇非報不可！」盤庚接口道：「你那對頭已被師父鉤落水中，斷去一手一足，就是不死，也差不多了。二哥何必這大氣？」

丁建笑道：「還忘了向老弟道謝呢！我先沒打算去追賊船，後因久候令師不至，前往探看，發現賊船燈光，跟蹤趕去。到時，見群賊不敢下水，各用暗器朝下亂打，心中有氣，打算穿過賊船。不料船底伏有兩賊，一個在前誘敵，剛一交手，便是敗退，我往前

一追，立被暗中埋伏的鐵網罩住。被擒無妨，勝敗常事，不該欺人太甚，一面下毒手收網，嘴裡還說好些便宜話，實在令人惡氣難消！黃師叔多大本領，也只一人。賊黨詭計多端，此時未歸，好些可慮。就是我此時精神不濟，難於往助，也須有個接應。我意欲去往後面駕船，由家兄前往一探，將他接應回來，你看如何？」丁立兄弟關心，早在後面靜聽，聞言首先接口說道：「二弟受黃師叔救命之恩，萬難坐視！你快來代我駕船，我就趕去好了。」

盤庚方說：「無須，師父以一敵眾，如在平日，自然吃虧，今夜卻沾了天氣的光。他不特得有師祖真傳，目力極好，身邊又帶有兩件好兵器和水燈驪龍珠，有好些便宜。賊黨初來，不知這裡地勢、水力強弱和我們的虛實，水中不比陸地，誰看得最遠誰就佔上風，先下水四賊本領都不弱，雙方動手，不過幾個照面，便被師父連用手法刺傷了三個，賊黨多半膽寒，連下水都不敢。此時不歸，必是師父想將那使流星大鐵錘的一個除去，尚未得手；再不，便是想將賊船引遠一點。二位哥哥不必多慮，再等一會。如仍不回，由我趕去便了。」黑摩勒師徒也不放心，均想同去，索性把船開回，與賊黨決一存亡。

盤庚早料眾人必要激動義憤回舟相助，正在力勸，外面風雨也漸漸小了下來，忽聽打槳之聲由聽筒內隱隱傳出。盤庚拿起，靜心一聽，忽然喜道：「師父來了。」鐵牛連忙將筒要過，邊聽邊問道：「後面果然有人划船追來，怎知是你師父？你那小船不是丟掉了麼？」盤庚笑道：「詳情我尚不知。船上雙槳乃是鐵製，師父划船之聲一聽即知。」說罷，槳聲越近，盤庚忙趕出去。

黑摩勒師徒知道賊船已遠，不會被人發現，推窗一看，船已靠近，耳聽黃生和丁立相對問答，盤庚急又跑進，將門關好。跟著便見黃生由船後推門走入，身上水衣已全脫下，先和眾人招呼，又對盤庚道：

「今日真難為你。我先恐你年幼力弱,追趕不上,這一帶都是無邊大水,沒有一點陸地,萬一中途力盡,將人丟下,如何是好?我在水中往來出沒了好幾次,好容易將兩條賊船引遠,並借他們所發暗器回敵,打傷了兩人。最後賊黨發話,說:『你並非我們所追仇敵,為何出頭作對?今夜風雨太大,雙方不便交手,是好漢,留下名字地頭,說明來歷,等到天晴,約好日期,決一勝負。』我不願給師父找麻煩,答曰:『姓黃,路過此地,因見你們驕狂兇惡,心中有氣,給你們嘗點味道。真要尋我,隨時均可遇上。我那來歷姓名就道出來,你們也未必能夠知道,問它做什?』又罵了他們幾句,便自回轉。本想由水裡趕來,那隻小船無人駕駛,正被風浪打來打去,隨水漂流,被我無心發現。覺著今日黃昏雖與賊黨相遇,那是漁人打扮,現在對敵,穿了水衣,你又不在一起,面貌並未被他看出,何必留此痕跡?又想我和賊黨在水中爭鬥時久,也有一點力乏,萬一你在中途氣力不濟,有此一船,省事得多,於是坐船趕來。不料船中無人,積滿雨水,急切間無暇收拾,走起來要慢好些,費了許多力氣方始趕到。且喜無人受傷,丁二弟只受了一點虛驚,並無妨事。此雨不久便住,風力卻大,乘著順風趕往孤山,天明不久便可到達,我們走吧。」

丁建謝了救命之恩,力請把稱呼改過。黃生自覺年輕,先還不肯,後見黑摩勒也在一旁勸說,只得應了。丁建又將船中所備酒食取出請用,盤庚、鐵牛也在一旁相助,將積水打掃乾淨。雨勢越小,順風揚帆,船行極快,一路無事。

二丁均想早到,一同下手,並勸船中師徒四人各自安眠。四人本來一見投機,二次相見,交情更厚,兩人一邊,橫在榻上,越談越有興,哪裡還睡得著?中間黑摩勒想起伊華,便問黃生:「到了小孤山,如何處治?」

黃生笑答:「我只顧和你談說黃山比劍之事,沒

顧得說到這廝。我不為他，還不會來呢。」隨說，伊華到了路上，先向龐曾哀求，說他老母在堂，兄長慘死，如何可憐，苦求給他一線生路。龐曾在都陽三友中人最忠厚，性又豪爽，雖有先人之見，知道二伊好惡凶狡，但聽他說得可憐，未免有些活動，後又故意試他兩次，並將綁索解去。哪知伊華狡獪已極，知道龐曾試他心跡，始而假裝不知，不肯露出絲毫逃意。後聽龐曾示意令逃，反倒哭訴，說他身受師門厚恩，決無二心，雖因一念之貪鑄成大惜，又不合看錯了人，與賊黨結交，如今自知罪重，悔恨無及。便不被人擒住，也必回山待罪，聽憑恩師發落。無如犯規大大，二位丁師兄聽了對頭讒言，不容分說。到了小孤山，師父性剛疾惡，押送的人專說好話尚難倖免，再要火上添油，命必不保，為此膽寒。至於中途逃走，就是此去必死，也決不敢做此叛逆之事，只望老前輩到時多說兩句好話。弟子家敗人亡，偷生無趣，惟求暫寬一時之罰，等弟子奉母歸西，辦完大事，再行領死，便感恩不盡等語。一面又將以前所行所為全部供出，毫不掩飾，暗中露出許多事都是乃兄主動，或是迫於旁人情面，無可如何。雖然為惡，並非本心，所有罪惡，卻願由他一人承當。

龐曾漸被哄信，見他少年英俊，人更聰明，身世孤苦也系實情，覺著人誰無過，少年無知好勝，鑄成大錯，悔之無及，原是常情。對談一久，不由起了同情之想，雖不便當時放他，本意將人送到小孤山，交與黃生，立即回轉，並不想與青笠老人見面。因想免他一死，竟往面見老人代為說情。心腸太直，以為這廝情有可原，老人銅令符黑摩勒並未當面取出，不算抗命，雖與賊黨相交，並未洩漏機密，劍沉蛟穴，沒有取走，也無帶劍投賊的真實形跡，從小便在師門，老人又受老友重托，只要把話說明，必蒙原宥，斷定能說得通，事前把話說得滿了一點。

哪知老人早看出二伊弟兄心術不端，執意不允，答話又太剛直。龐曾向來說到必做，老人雖是前輩高

人，雙方師門無什淵源。翻陽三友雖小一輩，但已成名多年，本領又高，向來不肯服低。先覺老人有點倚老賣老，神態高傲，心已不快，再見對方一點不留情面，非將伊華處死不可，不由心生憤怒，便說：「老前輩家法嚴正，令人可佩，我一外人，本來不應多口。因覺人誰無過，伊華先雖少年無知，犯了罪惡，但我知他有好些事均出不得已，情有可原，事後悔恨已極，所說也極坦白，想起他身世孤苦，又在門下多年，多少總有一點師徒情分，為此不嫌冒失，請念在老友份上，乃母現只一子，饒他一命，許其改過自新。不料老前輩執法如山，沒有絲毫情面，我也無顏再代求說。不過此人就是背師作惡，你老人家並未派人擒他回來治罪，黑摩勒雖有一面銅符，也未取出，如非我那兩個門人將其截住，早已逃走。如真逃往芙蓉坪投賊，老前輩就想清理門戶，恐也不是容易呢。」

　　黃生在旁，不知老人別有用意，見賓主雙方爭論，辭色不善，龐曾性傲，聽了一面之詞，語多譏刺，惟恐雙方鬧僵，正想開口，老人已哈哈笑道：「老弟人真忠厚，竟被小畜生花言巧語說動了麼？這個無妨，逆徒是你帶來，仍由你將他帶回原處，或是中途放掉，均由你便。在此兩日之內，如不自行歸來聽我發落，不論逃到天涯海角、虎穴龍潭之中，至多一月，我必有人將他擒回，行我家法，你自請吧。」龐曾也非尋常人物，先是氣憤頭上口不擇言，及聽老人如此回答，方覺自己失言，方纔所說大無禮貌；又見伊華始而跪地悲哭，滿口認罪，神情十分可憐；後聽雙方爭執，表面一言不發，暗中卻有欣喜之容，知已受愚，越發後悔。話已說僵，無法改口，轉問伊華：「你意如何？」伊華方幸龐曾負氣，已受利用，不料薑是老的辣，受愚不過一時，竟還有此一問，當時一呆。想了又想，勉強答道：「弟子蒙恩師暫時寬容，且等兩日之後，辦完老母身後之事，再來領罪便了。」

　　龐曾見老人說完已一笑走開，只黃生一人在旁，伊華答話吞吐，神態奸猾，雖以老母借口，面上並無

悲感之容，冷笑道：「我弟兄三人一向扶弱抑強，除惡務盡。似你弟兄以前行為，早已難逃公道。起初也防青笠老前輩多心，隱忍至今，不料仍為你將老人得罪。休看我代你求情，只此兩日期限，你如真能洗心革面，改惡歸善，就是為你受老人怪罪，也必以全力再為求說，委曲保全。如有絲毫惡念，就是老人大量寬容，或是假手於我，放你逃生，我弟兄三人也饒你不得。」伊華自是極力分辯，因恨黃生師徒幫助外人，始終不曾招呼。

龐曾也不理他，說是要在當地訪友，令其自往船中等候，以為伊華形跡可疑，必要乘機逃走，故意在山上訪友，談了好些時，方始回船。一看伊華睡得正香，料知這廝狡獪，在未送到原處以前，只一離開，必被老人擒去，不敢妄逃，想借此表示悔過是真，並無他意，並可借此養好精神，補足連日睡眠，以為逃走之計。正在留神查看，想要開船，伊華忽在夢中哭喊親娘，醒來又是一套花言巧語，求龐曾將他帶往湖口，以便回家見母，假說弟兄二人奉命他出，免使老母傷心等語。因在船上時久，話早想好，裝得極像，騙得龐曾又是將信將疑。因其幾次未逃，途中仔細觀查，除和老人爭論時神色不定外，並無其他可疑之處，路上言動甚是恭謹，彷彿強忍悲苦神氣，所去之處又是常時往來的湖口，不由把先前疑念去了一些。途中設詞試探，伊華也真機警，看出龐曾生疑，一任如何說法，始終咬定牙關，不露絲毫口風，並說師父厲害，萬難逃走，無論如何，須在兩日之內趕回待罪，否則，被他擒回，死得更慘。只是期限太短，又在孤山耽擱半日，到家能否把老母后事辦完還不敢定，真來不及，也是無法等語，說時淚隨聲下，悲泣不止。龐曾雖生憐憫，還未十分相信，一直送到他家，並在暗中查看。親眼見到伊華見母時假裝一臉笑容，推說師命遠出，向一異人學武求教，以為將來報仇之計，大哥奉命先走，抽空回家送信，請母勿念。一面便去鎮上，托兩老年人照料乃母，哭訴真情。龐曾不知他當地同黨甚

多，上岸時已有暗號發出，有人暗中窺探，以為是真，急於想尋龐曾商量，匆匆走去。

伊華原知龐曾必要暗中窺探，許多均是做作，準備人一離開，便即棄母而逃，只為天性多疑，作賊情虛，到時天已昏黑，因恐龐曾未走，同黨粗心，不曾看準，雖接同黨暗號說人已走，仍不放心，做得過火了些。另一面，黃生明白老人看在老友面上，表面要正家法，實則看出龐曾忠厚，故意激將，想給伊華一線生機。伊華如仍俯首待罪，哭求不去，固不致死，賓主雙方也好落場，就是真個母子情深，情急心亂，只在兩日之內趕回，也有活命之望。想起同門多年，意欲相機挽救，帶了盤庚暗中跟來。先和龐曾一樣，也被哄信，正要出面明言點醒，忽然發現有心作偽，便在暗中窺探下去，果然看出破綻。覺著伊華既然以母為重，當此兩日之內，便是生死關頭，應和乃母多聚些時，為何一到便在外面尋人，一直未回，背人時節，毫無悲苦之容？心更生疑。跟著便聽伊華暗告同黨說：「老頭子聽了外人讒言，毫無師徒之情。兄長已死敵手，自己全仗應變機警，暫逃毒手。好在芙蓉坪人山口號已聽人說過，期限共只二日，老頭子素來強做，話已出口，兩日期限未滿，決不至於出手。只那姓龐的，又想做好人，又怕惹事，反覆無常，實在可恨，如知我走，定要作對。且喜被我哄信，現已離開。自來夜長夢多，他還有兩個師兄弟，好些門人，均是能手，回去一說，難免生疑。我已決計不再回家見母，由此起身，先走水路，往芙蓉坪趕去。路上恐被對頭識破，可代我尋一大竹箱來，我便藏在其內，裝著貨物，由你們坐船同往，先到湖口停上一夜，天明再走。敵人就是疑心，必當我孤身一人由旱路繞道逃走，抉不料如此大膽，會在湖口停船過夜。」

那兩同黨本是兩個山貨商人，父母早死，年輕好武，又喜酒色。伊氏弟兄知其家財富有，早就留心，去年見二人與人打架，上前相助，轉敗為勝，由此結為至交。黃生本就聽說，經此一來，叛師投賊之事已

全敗露，知其良心已喪，無可救藥，同時又探出二伊在當地還曾暗殺良民，霸佔人家妻女，許多惡跡。因師父向來說了算數，不滿兩日限期，如將伊華擒回，反受處分。勸是沒法再勸，不由把來時為友熱念全數冰消，暗忖：伊華投往芙蓉坪，好些機密均要洩漏。有心通知鄱陽三友，又恐師父見怪。只得歎了一口氣，回到船上，打算連夜趕回，將所聞之事享告師父。乘這一夜工夫，只師父有一句話，仍可勉力追上。剛到湖口鎮上，便遇風虯同了辛回走來。雙方雖是初見，辛回卻認得黃生，同到船上談了一陣。黃生恐對方當他師父派來，並未提到伊華之事，滿擬二人必要談起，哪知始終未提，只說黑摩勒當夜必到和賊黨到人甚多，多半能手等情。三人談了一陣，便自分手。開船不久，忽遇風雨，正想起風虯前後所說，對於伊華之事彷彿有了準備，只未明言，忽見船上燈光，料是黑摩勒趕來，回舟探問，果然不差。

　　黑摩勒聽完，得知賊黨虛實和內中幾個厲害人物，以前曾聽司空老人說過，想不到這班極惡窮凶均是老賊一黨，回憶前聞，也頗驚心，怪不得鄱陽三友那樣高人，連黃生也同聲攔阻。師徒四人一路說笑，時光易過，不覺天色有了明意，雨早停止，風力甚大。船行大江之中，急如奔馬。耳聽丁氏弟兄在後船上笑說：「天都亮了，師叔師弟談了一夜，也未安眠。小孤山就在前面，可要出來看看江景？」

　　四人推篷出望，東方曉日已由天水相連之處現出大半輪紅影，照得千里江流俱成紅色，光芒萬丈，水面上波濤滾滾，直到天邊閃耀起億萬片金鱗。新雨之後，天色澄弄，深藍色的晴空，只有幾點疏星略微隱現。除日邊孤懸著兩片朝霞，點綴得一輪紅日分外壯麗而外，萬里長空青湛湛的，更不見絲毫雲影。江波浩蕩，一片空明，只兩岸陸地露出一列黑線，越顯得波瀾壯闊，上下同清，天水鮮明，一碧無際。為了昨宵雷雨太大，好些往來客船都在覓地避風，尚未開行，偶見一兩條漁船，孤舟一葉，漂浮在驚濤駭浪之中，

看去十分渺小。再走一段，日輪離水而起，前途水天空際，漸有帆影，三五出現。再一回顧，後面來路更多，或遠或近，前後雖有三四十面風帆，在這又闊又大的大江之中，看去仍覺稀落落，相去遠甚。遙望前面小孤山，凌波拔起，獨峙中流，彷彿一座翠塔浮在水上，上面草木蔥籠，蒼翠如染，時見紅牆綠瓦，樓閣迴廊，高低錯落，參差掩映於疏林高樹之中。遠望過去，水是那麼綠，山是那麼青，江波浩浩，風帆點點，朝霞紅日，朗照晴空，翠螺靈峰，浮沉水上，真個氣象萬千，美景無限，不禁互相讚妙，叫起好來。

黃生笑道：「老弟想是初次到此，雖然連去帶來，天氣一好一壞，陰晴異態，你都看到，但是孤山勝概還只見到一斑，沒有盡情領略。休說春和景明，盛夏雷雨，江楓落葉，風雪歸帆，四時之景各有不同，便是江磯垂釣，輕舟泛月，臨江濯足，小樓聽雨，以及一日夜間的風雨晦明，陰晴百變，也各有各的妙處，真覺范希文《岳陽樓記》一記，號稱千古絕唱，也只說了一個大概。有許多妙處，決非文人一支筆所能形容的呢。」

鐵牛忙問：「黃師伯，聽說岳陽樓在洞庭湖對岸岳州城上。范希文是什麼人，也是一位劍俠老前輩麼？」黑摩勒笑罵：「蠢牛，叫你少說話，偏多開口！你和平日對付敵人那樣小心多好。什麼也不知道，偏要多問，也不怕丟人。你聽黃師伯口氣，那是現在的人麼？」

黃生看了黑摩勒一眼，笑道：「這難怪他，人生本領知識原從學與問得來，學是學習，問是請教，不學不問，不是永不知道了麼？本該虛心才好。休說鐵牛，便是老弟，為了習武太勤，出道又早，對於文事，未必有暇學習，問問何妨？我們自己人，他又是小輩，不知道的原應留心。文章之事，就說無多實用，像這一類古今名賢，他的出身來歷和那有關世道人心的名言至論，多知道一點，使人加強救世濟人之志，豈不

更好?」

隨對鐵牛道:「此是宋仁宗時名臣賢相,名叫范仲淹。雖然時代不同,他流傳千古的那兩句話,卻是當政人的不易之論。那兩句活就是方纔所說他代滕子京所做《岳陽樓記》上的,叫作『先天下之憂而憂,後天下之樂而樂』。他那意思是說:以前當政的,我去代他執政,看見民生疾苦,必須由辛苦艱難中領導改革。想把人民的痛苦去掉,必須先由自己吃苦耐勞,勤勉奮鬥,領頭做起。假使把自己和人民分成兩起,休說只圖自己享受,漠不關心,便是法良意美,善政流風,照此做去,日子一久,必有功效。將來雖也能使人民轉為安樂,但當改革之際。暫時自然不易顯出功效,甚而增加人民困苦都在意中。自己如以為已對人民用了苦心,盡了責任,我為他們這樣費心費力,理應得到酬報,稍微享樂,無關大雅,卻不知道這等用心害處太大。一則,人民知識賢愚不等。譬如久病的人,多半習於苟安,喜逸惡勞,積重難返。如有人對他說,你這病象太深,必須走上兩三百里路,吃上多少苦藥,才能轉危為安,身子強壯。他對來人定必懷疑怨煩,輕則忠言逆耳,暗中偷懶自誤,重則以德為怨。決想不到照此下去病象日深,非死不可,難關一過,立入康強安樂之境。領導的人如能以身作則,使其聞風興起,覺著都是一樣人,何況當道大官,哪有現成福不享、專一吃苦費力之理?可見良藥苦口,勞作興家,先苦後甜,必是真的。哪怕上來疑慮,久了也必感悟,再要做出一點成效,越發互相感奮,群策群力,多麼艱難困苦的過程,也無不完成之理。等到人民都登樂土,大家快活,我再享受安樂,不特人民沒有話說,我那享受也能永久。這等做法,未成以前自是任勞任怨,不知要費多少心力,經過多少艱苦困難才能成功,但等苦去甜來,卻是有樂無憂。不說為人,便是為已,前半雖是辛苦艱難,後面全是快樂自在的光陰,也比一人享受,萬夫切齒,一面高樓大廈,美妾嬌妻,奢侈豪華,日夜荒淫,一面卻在天人

共憤之下，患得患失，惟恐富貴不能長保，權勢一去，身敗名裂，稍有風聲鶴唳，心魂皆悸，坐立不安，清夜捫心，無以自解的民賊，實要聰明上算得多。這位姓范的，真是一個絕頂聰明的人。我們一旦得志，固應學他榜樣，而不得志時，更要各憑本身能力智慧，謀生之外，幫助別人。天底下不論多麼艱苦困難的環境，只要努力奮鬥，總能克服。尤人怨天固無用處，失望苟安也均自誤。事業不論大小，均須勤勉力行，不可鬆懈，只將心力用到，自然水到渠成，人非衣食不生，但不能說自己飽食暖衣無憂無慮便算一世，須要盡量發揮他的智能，推己及人，使受他幫助的人越多越好，才不在本身具有的才力智慧。這些前賢的嘉言懿行，不學不問，如何得知？像我們這樣行俠仗義，除暴安良，固然也是扶助弱小、救濟孤寒的壯舉快事，如以大體來論，也是時代使然，局面尚小。真要人人安樂，法令開明，在上者治理有方，一般人民都能自勉自勵、克儉克勤，各以勞力智慧謀求生活，守法奉公，親愛互助，以自己所長補他人之所短，共同度那太平安樂歲月，根本可以做到沒有壞人。就有一二害群之馬，公私兩面都不容其存在，更無不平之事發生，要我們這些俠客何用呢？」

　　黑摩勒等道：「我們因見貪官污吏、土豪惡霸到處橫行，欺凌善良，實在看不過去，由不得就要多事，況又加上芙蓉坪這段血海奇冤，諸家遺孤不是好友就是同門，外人知道此事尚且奮臂切齒，何況是自己人？為此日常往來江湖，與這班罪惡滔天的惡賊大盜拚鬥，終年沖風冒雨，歷盡艱危，稍一疏忽便有性命之憂。所行雖然大快人心，生活實多艱苦，哪似黃兄這樣一舟容與出沒煙波、漁村隱居悠然自得的有趣得多？休說像你方纔所說那樣祥和、安樂太平景象，只把芙蓉坪這個民賊大害除去，助諸家遺孤重返故鄉，我也約上幾個同道，在西南諸省尋一山水清幽之處，開闢一些田畝，將兩位師長迎接了來，自在其中田漁畜牧；凡是孤苦無告的窮人，我都盡量收容，使其分耕力作，

同度苦樂勞逸相對的安樂歲月,不是好麼?」

　　三人正說笑間,小孤山江邊漁村相去已只兩三丈。盤庚不等到達,首先縱上岸去將船繫好。遙望磯頭柳蔭之下,青笠老人正在垂釣。時當清晨,沿江漁人正在忙著上市,漁船紛紛出動。四人見岸上人多,便把腳步放緩,朝側走去,見了老人,分別禮拜。黑摩勒先把銅符繳上,黃生也將湖口之行一一稟告。

　　老人聽完笑道:「你隨我多年,怎會不知我的心意,白跑這一趟冤枉路作什?伊家兩個小畜生何等詭詐機警,小的一個更是刁猾。龐曾偌大年紀,不擇賢愚,正好叫他找點麻煩。你當小畜生真個在湖口要住一夜,你不遇見黑摩勒師徒,與賊黨動手耽擱,再沒有這場大風雨,你回來請命再去擒賊,便能追上麼?那兩個同黨的船還未搖到湖口,竹箱中人已早掉包了。不過鄱陽三友也非弱者,何況龐曾只是一時負氣受愚,已早明白,當著我面把話說僵,無法改口罷了。他在途中,就是小賊又用花言巧語,也決不會盡去疑念,輕易放他逃走。還有風蝟何等精明,一聽便知龐曾把事做錯,決不放手使小賊逃走,丟他弟兄的臉。小賊詭計多端,他已看出我有委曲求全之念,只要束身歸罪,並非沒有生路,偏要喪心病狂去投老賊。明知這三人不是好惹,還敢犯此奇險,當有幾分自信。如無這場大風雷雨,就被逃脫也在意中。當初我便看出兩個小畜生狼子野心,生具惡根,不肯收容,迫於老友情面,又想這兩少年雖是好惡一流,在我門下年久,也許能夠變化氣質,如不收容,投在別的壞人門下,定必無惡不作。教好兩個惡人,無異多積好些善功,這才收為記名弟子,打算十年之後,看他本性是否能改,再行正式收徒。近年見他們本領漸大,時刻都在留心考查,連試了好幾次。上來還好,我正高興,不料江山易改,本性難移,由去年起,便常時在外,背我為惡。因他們對我還甚敬畏,此次兵書峽之行,又無別人可派,打算再試一次,等他們出門歸來再行警戒。我這裡還未發作,他們已做出許多犯規之事。我

因他們天性凶狠，恐其借口濫殺，早有嚴令：在外走動，不奉師命，對方就是盜賊惡人，除非無故侵犯，為了防身，迫不得已，也不許其出手。黃山殺賊由於奪劍而起，對方並未犯他，連犯貪、殺兩條，已是不容，又用假話欺騙師長，不告而去，並與賊黨勾結。照我家規，本難免死。昨日被人擒送來此，我仍念在師徒多年，他母以前雖是著名女飛賊，洗手多年，未犯舊惡，長子已死，只此一子，意欲給他一線生機。當時只要稍有天良，伏罪悔過，或是真想見母一面，辦理後事，在此兩日期內自行投到，我必乘機改口，稍加責罰，予以自新之路。最可恨是他明看出我的心意，但因這麼一來不特失去我的信心，以後必要嚴加管束，不能為所欲為。知我說到算數，藉著和來人幾句氣話，恨不能當時飛走，只在走前說了兩句到期歸來的門面話，毫無悔罪之念。我見小賊無可救藥，方始斷念，但我話已出口，不滿兩日決不下手擒他。小賊自恃一點鬼聰明，以為當地去芙蓉坪，以他水性本領，當日便可趕到。在此兩日之內，我就明知他往投賊，也必不會擒他。剩下鄱陽三友，必能瞞過。他以前不知這三人的底細，昨日才知一個大概，哪曉得人家的厲害，結果仍是自投死路，要你操什麼心呢？」

黃生面上一紅，笑問：「師父明察秋毫，伊華自無幸免，但是昨夜那大雷雨風浪，對面不能見人，伊華逃走，正是機會，如何會於他不利呢？」老人笑道：「我近十五年來，越發不願多事。你是我衣缽傳人，在未盡得我的真傳以前，輕易不許離我五百里外。好些話未對你說。大小孤山，上下流經千里之內，原有好些異人奇士，他們隱居多年，難得顯露行藏。你知道的人不多，又讀了幾年書，心更善良溫和。以前連鄱陽三友的名姓都只偶然聽說，不知人在何處，如何知他們深淺？他三人算起來雖比我晚一輩，年紀均不在小，當初又是青城派末一代開山門的弟子。目前老一輩中人物，對他三人均極客氣，極少以前輩尊長自居。我和他師父無什交往，你昨日還覺來人表面謙和，

口氣強做，心中不滿。其實人家還算是客氣的哩，便是分庭抗禮，也說不出他什麼短處。我因都陽三友心性為人無一不好，這多年來從未走差一步，風虯對人更是謙和，爐火純青，可嘉可佩。只龐曾一人性太剛直，有意給他一個難題。事後想起，還覺人家好意，不應對他用心思。我想風虯為人表面謙退，內裡仍極好勝，崔崗更好面子，知道此事，決不丟臉，他三人必以全力出動，也許先放一步，索性等到小賊過了兩日業已趕往芙蓉坪、快要投賊之時，再行下手都不一定。此事我已有了算計，大約小賊此時想投芙蓉坪決無如此容易。昨夜你在湖口遇見風虯，又聽他門人說『師長他出，不與黑摩勒相見』，必與此事有關。到時你只拿我銅符，前往等候便了。」

黑摩勒想起丁氏兄弟不曾跟來，上岸時也無話說，不知船開沒有，正在偏頭外望，忽聽老人哈哈笑道：「真個難師難弟！歸告令師，小賊如逃，必在四五日後。昨夜大風雷雨，雖然不敢冒險，臨時變計，累他們撲了個空，人卻成了網中之魚。真要擒他，手到擒來。我昨日和你二師伯所說乃是戲言，請勿介意。」

黑摩勒見老人說時，目光注定前面水上，定睛一看，離水兩丈以下似有一條黑影，先在水中不動，老人話未說完，忽似水蛇一般躥上岸來，正是丁立，穿著一身水衣，到了岸上，便朝老人面前跪下，連說：「弟子無禮。因想拜見老前輩，來時衣履不周，前面人多，不便同來，意欲稍微瞻望顏色便走，改日專程拜見，並非師長之意，望乞恕罪。」

老人笑說：「年輕人原應隨時留心，何況師長正在和人打賭之時，怎會怪你？歸告令師伯，過剛則折，他人太好，易上小人的當。如不嫌我昨日對他不客氣，就此罷手，由我過了限期，在此一月之內擒回小賊，清理門戶，免得他們清閒歲月，為此奔波。」丁立恭答：「老前輩雖是好意，但是三位師長一向疾惡如仇，伊華只敢忘恩背信，二師伯既受好人之愚，向老前輩

領了指教，斷無畏難罷手、再使老前輩操心之理。這番盛意定必轉告，事情仍由二師伯效勞到底便了。」老人笑道：「由你，這樣也好，到時看事行事罷。」丁立重又禮拜告退，並向黑黃諸人辭別，仍往水中躥去。只見水花微動，聲息全無，人水又深，晃眼無蹤。

釣磯偏在漁村一角隱僻之處，楊柳千行，風景清幽，村中漁人均敬老人，知他喜靜，平日無事輕易不肯往見，故此丁立去來並無人知。老人轉對黃生道：「你看見麼？他的門人都是這樣，連一句話都不肯讓人。我的來歷他都知道，如無幾分自信，怎敢代師回覆？他明是帶了聽筒，想由水底探我口氣，被我看破，索性求見。來去如此從容有禮，不是師父教得好，單會一點武功水性，能這樣麼？你切不可小看人家，將來代我清理門戶，還須格外留意呢！」黃生恭敬應諾。

老人隨對黑摩勒說：「昨日得信，令師葛鷹雖已到了黃山，但是武夷山所尋那人關係重要。此老天性孤僻，不通人情，別號甚多，不對他的心思，連面都見不到，至今無人知他真實姓名。令師雖和他相識，也未必知他底細，所居之處是一孤峰絕頂，乃武夷諸峰最高之處，終年雲霧瀰漫，罡風狂烈，常人上去都難，休說尋他。此人一出，就未必親自動手，也可將那幾個最厲害的老頭子鎮住，使其知難而退，我們去的人少卻許多凶險。最好早日起身，先將此人尋到，照令師所說，上來與之交友，不要明言來意，等他開口，方能如願。此老和你一樣，天賦異稟，不是常人，只年紀多了好幾倍。萬一話不投機，不可勉強，急速回山，另打主意。一則老賊早已情急，恐要先發制人；二則黃山開石取寶，日前參與鬥劍的諸老前輩十九回山，至多只有一二人在旁相助；老賊善用陰謀，所結交的能手又多，難免命人暗中破壞，也須有人在旁守護，以免煉劍的人心無二用，難於兼顧，一個不巧，前功盡棄，不特冤枉，也太可惜。白泉日內必來，如過今日未到，你就走吧。」

黑摩勒本意先往黃山見師，再由當地起身，聞言心正盤算。盤庚本立老人身後，忽似發現什事，如飛跑去，探頭一看，原來一條小船剛剛開到，那船看去小得可憐，只有一人操舟橫江而來，別無異處。盤庚上前和來人說了兩句話便自跑回。黃生笑喊：「師父！陶空竹怎會命人來此？莫非老賊現在就發動了麼？」老人方答：「沒有這快。」盤庚已趕到面前，呈上一信。

　　老人看完，對黑摩勒道：「昨夜那些賊黨，因在風雨之中輕敵大意，明知浪大，妄恃水性，想要追敵，被黃生用驪龍珠發光誘敵，冒著奇險，連傷數賊，越發仇大，不肯甘休。本還想往這一帶搜尋你師徒蹤跡，被我兩個師侄知道，用疑兵之計將其引開，使其趕往別處，將人分散，以便分別除害容易一些。他們原是好意，不料內中兩起恰巧與你同路，不論是回黃山或去武夷，均難免遇上。這還不說同時得信，賊黨中也有一人與武夷山那人相識，已由老賊派了兩個武功極好而又機警的死黨與那賊同往，相機結納。此老最喜感情用事，平日隱居深山，雖不與人交往，但是去的兩個老賊心機極巧，又知此老脾氣，就許談投了機，雖不至於出山助賊，萬一先入為主，事前答應了人家，來個兩不偏向，將來豈不要添許多危機？最好趕在前面，或是將此三賊除去，方為上策。我知你們小輩弟兄一見如故，不捨分離，想要聚上一半日，這都不必，起身越早越好。為防再遇賊黨，耽擱時機，不必再經湖口，可由彭澤去路擇那小徑，多走山路，繞將過去。到了福建邵武東北，龍樟集旁有一山村。那怪老人每隔些時必往村中小飲。賣酒的是一姓林的老頭，與之相識，能夠在彼打聽蹤跡或是遇上，再妙沒有。否則便由當地入山，去往所居黑風頂尋訪。這樣走法雖快得多，中間卻要經過盤蛇谷一處奇險，路既難走，谷中更多毒蛇猛獸和極厲害的瘴氣。好在你身邊帶有雄精至寶，可以防禦，蟲蟒不敢近身。我命黃生送你渡江，就上路吧。」

黑摩勒聞言，只得中止前念。黃生師徒的船本在昨日大船之後一同帶回，黑摩勒行時想起玉環要還辛回，別了老人，抽空又往陶公祠去尋辛氏弟兄。到後一看，竹樓門已關上，辛氏弟兄全都不在，便托黃生代交，一同走出。先由孤山坐船，渡過長江，到了彭澤縣，雙方分手。因料老人命這等走法必有用意，便照所說途向走去，一路無事。

　　師徒二人腳底都快，所行又是山僻小徑，無什人煙，便於急馳，次日中午便走到江西、福建兩省交界深山之中。因為乾糧等物已在來路準備，並還買了兩件衣物，連尖都不用打，忙著趕路，除卻途中飲食，極少停留。前行山勢越險，二人打算抄近，看見前面有一橫嶺。入山以前，早向山民打聽，如由嶺上橫斷過去，要近二百來里路。也未細問嶺上面的形勢，以為當地已是武夷山脈起點之處，只要方向不差便能走到，匆匆趕上。到頂一看，那嶺又高又峻，上下都是叢林灌木，野草荊棘，好些地方連個插足之處都沒有。嶺那面形勢更是險惡，地比來路更要低下。一眼望過去，亂山雜沓，四無人煙，時見各種蟲蛇由深草裡竄起，向旁逃去，料是毒蛇猛獸出沒之區。身有黃精，毒蟲聞風遠避，藝高人膽大，也未在意，各用輕身功夫，一路攀援縱躍，朝下飛馳。

　　剛到半山之上，先聽遠處傳來一聲怪吼，鐵牛笑問：「這是什麼東西？吼得如此難聽，和打破鼓一樣。」黑摩勒說：「這樣吼聲從未聽過，決不是虎豹等尋常野獸，想必厲害，你留點心才好。」鐵牛笑道：「多麼厲害的東西，也經不起我們這一刀一劍。」黑摩勒道：「胡說！自來無人深山最易藏伏惡物。天底下怪事甚多，連我尚少經歷，何況於你。上次我往黃山，路過一座古廟，前往投宿。不料廟中養有兩條大蟒，為了說差一句話，主人激我與蟒爭鬥，差一點沒有送了性命，用的便是這口靈辰劍。我得這粒黃精寶珠，便為主人恐我與蟒狹路相遇，想要報仇之故，你當是兒戲的麼？」（黑摩勒、江明、童興三人古寺鬥

蟒，巧遇吳嵐，轉禍為福，得到一粒雄精珠經過，事詳《雲海爭奇記》。）鐵牛喜道：「師父那日說往黃山始信峰途中連遇奇事，沒有說完便遇別人打岔。那粒雄精寶珠我還未見過呢。」黑摩勒便將前事說出。鐵牛越聽越高興，笑說：「好師父，我肚皮餓了。難得旁邊有片石巖甚是乾淨，我們坐一會，吃點東西再走吧。」黑摩勒知他想聽下文，笑罵：「蠢牛！明明想聽我說斗蟒，假裝肚皮餓，你那鬼心思，當我不知道麼？」鐵牛涎臉笑道：「聽完再走，省得前途耽擱也是一樣，還長見識，不是好麼？」黑摩勒笑說：「這是你師父丟人之事，你也愛聽？幸而對方都是自己人，否則我和那蟒早已同歸於盡了。」邊說邊和鐵牛去往半山巖上坐定，一面重說前事。

　　鐵牛也將乾糧酒肉取出，師徒二人邊吃邊談。黑摩勒也將雄精丸取出，與鐵牛觀看，正說此寶妙用，忽見下面山谷中有一小蓬煙氣往上升起，話也恰好說完。鐵牛笑道：「師父說下面都是荒山野地，至少這一片好幾百里方圓沒有人家，下面山谷中不是有人在煮飯麼？」黑摩勒仔細一看，低聲說道：「說你蠢牛，你還不信。人家燒飯的炊煙是這樣的麼？你看那煙一蓬直上，到頂方始分散，和正月裡花炮一樣；今日山風頗大，中途並不折斷，好些怪處。再說此時過午不久，也不是人家燒飯的時候。我們遠看，自覺煙氣不大，你再近前試試。以我看來，多半下有毒蟒和不知名的猛獸一類。那地方正當去路，我們過時還要小心，不可驚動才好。」鐵牛忽然驚道：「師父說得不差，果然遠方看東西要小得多。照此說法，那邊坡上走的人，恐比我們要大好幾倍呢。」

　　黑摩勒忙問：「人在哪裡？」隨向鐵牛手指之處一看，對面是一滿生樹木的小山，相隔約有兩三里路。此時正由林中走出一人，全身赤裸，只腰問圍著一片獸皮，赤著雙腳，手裡拿著一根似槍非槍的兵器，背上插著十幾根沒有翎毛的長箭。照著遠近來比，那人不特形態雄壯，身高少說也在一丈以上，先由樹林中

低頭走出，朝前面山谷中望了一望，忽然拔步趕去。那麼高大的人，走起路來又輕又快，一縱就是好幾丈。山谷相隔原有好幾里，山路崎嶇，野草矮樹又多，看去極為難走，那人好似輕車熟路，晃眼便被走出老遠，不禁驚奇，忙拉鐵牛一同臥倒，不令發現。方想這野人如何這樣高大，那冒黑煙的所在不知何物，尋去作什？忽聽又是一聲怒吼，與方纔所聞相似，再往大人去路一看，已由側面山坡馳下，看神氣是往冒黑煙的山谷中跑去，快要到達，忽然停了一停，拔下身後長箭，方始把腳步放慢，一路東張西望，掩了過去。谷口地勢較低，又有大片樹林遮蔽，人影接連隱現了兩次便不再見，諒已走進谷中。

師徒二人俱都年輕好奇，好在要由當地經過，意欲繞往一看。略一商量，便由半山之上斜繞過去，打算繞往谷口一面，看清形勢，入谷探看。哪知越往前樹林越多，密層層看不到一點地面，同時瞥見那黑煙先是一蓬接一蓬往上噴去，自從大人入谷之後忽然收去，更不再現。隱聞獸蹄踏地之聲密如擂鼓，震撼山野。料知野獸必不在少，不到谷中決看不出。略看地勢，便往下跑。

師徒二人同一心理，都想看看那是什麼東西，只顧早到，加急飛馳。等到下嶺，。走往谷口一帶，黑摩勒到底在外日久，有點經驗，見那地方，前面大片森林，黑壓壓不見天日，如非先在嶺上看好形勢，決看不出前面藏有一條山谷，耳聽蹄聲踏地，勢更猛烈震耳。正走之間，忽又瞥見酒杯大小兩點綠光，帶著一條螢光閃閃兩三丈長的黑影，由前面樹上猛掣轉來，飛一般穿枝而去。跟著便聽窸窣亂響，剛看出那是一條蟠在樹上的毒蛇大蟒，又見同樣帶光的黑影，樹上地上紛紛驚竄，有五六條之多，暗林之中立時起了騷動，奇腥撲鼻。這才覺出危機四伏，如無避毒寶珠在身，別的不說，就這許多毒蛇大蟒定必群起來攻，也是危險。忙把鐵牛拉住，不令離遠，各將刀劍拔出，藉著劍上亮光照路，看清形勢，試探前進。走了一段，

方想：由上望下，由嶺前入谷，不過三四里路，走了這一段，如何未到？前途不遠，忽有日光下漏，忙趕過去一看。

原來那條山谷十分深險，除卻谷口前半，都是千百年古木森林遮蔽，地勢又極寬大，不將樹林走完決難看出那是山谷入口。谷中路徑有寬有窄，前半和中部一帶，一面危崖壁立，直上千百丈，一面多是肢陀起伏，高低綿亙不斷，與大人來路相連。再往前去，儘是石崖，草木不生，形勢分外高險，中間還有大片空地。石崖到此突然中斷，形如一個彎曲殘缺的大丁字，在斜對面轉角上是片峭崖，為谷中危崖最高之處，陽光全被遮住，光景昏暗，甚是陰森。壁下有一狹長形的深潭，由林前不遠處起，長約十丈，寬約一半，水面上好些水泡。還未出林，便聞到一股腥氣。壁上山石磊砢，離地六七丈橫有一大條平崖，長約二三十丈，寬約兩丈。壁上兩洞，一大一小。方纔所聞獸蹄之聲已早停止，只聽獸息咻咻，為數甚多，但被右邊崖角擋住，看不出來。因料大人和怪蛇必在丁字一直的轉角空地之上，也未仔細朝那兩旁崖上細看，便由林內繞往右崖角，藉著一塊山石探頭往外一看，目光到處，剛發現右首大片空地上，伏著好些水牛一般大小的犀首象身之物，約有七八十隻，各自蹲伏在地，瞪著一雙拳大凶睛，仰頭向上注視，口中不住喘息，大人並不在內。忽聽頭上有人大喝：「那兩個小娃兒不要命麼？林中那多大蟒，你們是怎麼來的？還不快些抓住這條山籐上來，就活不成了。」聲如洪鐘，甚是震耳。話未說完，先是呼的一聲，一條四五尺長的白影，也有碗口粗細，由頭上飛過，朝左崖之上射去。嗒嚓一聲，崖石好似碎了一大片，那東西也由崖上滾落下面深潭之中，打得水花四濺，乃是一根四五寸粗，五尺來長，一頭尖的堅木。同時崖頂又有一條黑影，怪蟒也似由上飛落。二人忙即縱身回顧。

原來離地五六丈的半崖危石之上，立著方纔所見大人，竟比常人高出一倍以上，比湖口董家祠靈官廟

所遇惡道董天樂還要高大得多，年紀又輕，看去不過二十來歲，頭髮打成一結，盤在頭上，背上插著好些方才打向對崖的堅木，手持一根兩丈來長的木槍，也是一頭尖，打磨得又滑又亮，彷彿一支特產的樹木所製，腰間雖然插有一把朴刀，因人太長大，看去和常人所插匕首一樣，獨立半崖危石之上，威風凜凜，宛如天神，由上飛落黑影，乃是一條長的山籐，似想叫二人快援上去，外表形貌雖極威猛，神態口氣不似凶野一流。當時以為是指那群猛獸而言，黑摩勒方想：這樣大的野人，如能收服，倒有一點意思。因方才來時，看見崖上雖有兩洞，並無別的異兆，正想師徒合力將那猛獸殺掉幾個，給他看看顏色，忽聽鐵牛驚呼：「師父快看！那面崖上是什麼東西，這等難看？」同時又聽大人在上高聲疾呼，呼呼連聲，有兩支木箭由頭上飛過，往對崖打去。這次山石並未碎裂，山風過處，猛覺奇腥撲鼻。鐵牛縱得較遠，忽喊「頭昏」，身子一晃，似要暈倒。大人連聲怒喝：「小娃兒不聽好話，非死不可！我無法再救你們，只好代你報仇。今日不殺怪物，我不回去了。」

　　話未說完，黑摩勒目光到處，已然發現對崖洞壁之上伏著一個怪物，通體作墨綠色。先是連頭帶尾盤作一堆，約有一兩丈方圓，由下仰望，彷彿一大塊苔蘚斑駁的山石，這時頭尾腳爪剛剛往外舒展開來。那東西似蛇非蛇，前半身一個形似圓筒的怪頭，通體墨綠，尾生鱗甲，前頭一張又長又深的筒形怪嘴卻是比血還紅，頻頻伸縮顫動，看去吸力極強。口中時有黑煙，水泡一般冒起，皮甚堅韌有力，自頸以下，生著百十根尺許長的倒鬚刺，腳爪好似不在少處，但不長大，極像蜈蚣的腳，但只有尺許來長，一根根鋼鉤也似，單是前小半段便有六七對，動作卻不甚快，還未完全舒開，只後面露出三尺來長一段形似蠍鉤的怪尾。大人所發兩支樹幹般粗的木箭，相繼均被怪物前爪抱住。那粗約尺許的前半身忽然暴漲兩倍，沙沙連聲，那麼粗長的木箭竟被撕成粉碎。猛想起所噴毒氣便是

方纔所見黑煙，這樣高崖，竟能過頂，此時上下相隔才十多丈，被它一口毒氣噴上，豈能活命，不禁大驚，忙將鐵牛拉住，取出雄精寶珠，朝鐵牛頭面上滾了一滾。

鐵牛本來心中煩惡，快要昏倒，被寶珠在頭上一滾，當時清醒復原，精神立振。黑摩勒不知人立下風，那粒寶珠又有絲囊裝好，隔著兩層衣服，鐵牛立得稍遠，又在前面，毒氣順風吹來，自難發揮它的功效。先頗驚惶憂急，恐怪物凶毒，寶珠無用，就是寶劍厲害，似此奇毒，如何能當？及見鐵牛復原極快，才稍放心。因見大人似因二人必死，已不再警告呼喊，連發兩箭，被怪物接去，也不再有動作。急切間未暇往上回顧，只將寶劍握緊，藏在身後，嚴命鐵牛不要離遠，一手拿著寶珠，全神注定對崖，暗想除害之策，並防萬一。

見那怪物全身逐漸伸開，這才看出後半共是三個身子，形如一柄三尖叉，當中一尾獨長，並有倒鉤，和蠍尾相同。蜈蚣腳並不甚多，只前半身有八九對，左右兩條長身軟綿綿的彷彿沒有骨頭，拖在地上，累得全身也欠靈活，不似上半身夭矯自如，剛勁多力，身旁還有好些紫綠色的膏汁。這一走動，才看出身下還有兩具死獸，形態與崖下所見相同，血肉已被怪物吸盡，只剩皮包骨頭，癱在地上。怪物上來緩緩移動甚是從容，明見對崖立有敵人，下面還有兩個小人和大群野獸，好似不曾在意。先用前段蜈蚣腳將那死獸輕輕抓住，朝外一甩，撲通連響，直落崖下水潭之中。然後回轉身來，作之字形，連彎幾彎，凌空斜起，昂向前面，屈頸低頭，將那深陷肉內的一雙碧瞳怪眼注定對面那群野獸，口中一條喇叭形的怪舌吞吐不休，那黑煙也一團接一團由口邊噴出，但不甚遠。

二人剛看出怪物後半身始終未動，彷彿護痛神氣，忽聽身後崖上一聲怒吼，跟著又「噫」了一聲，然後喝道：「這事奇怪！你們怎會未死？一會怪物就要下

來，休說被它抓住，聞到一點毒氣也難活命。這些猛惡多力，心性靈巧，和他勢不兩立的象犀，又有我在一旁相助，人和猛獸都服過避毒的藥草，用盡方法，惡鬥了多少日，並還知道它的習性，尚且無奈它何，何況你們兩個小娃兒！乘它凶威未發以前，快些上來。要是方才毒氣被風吹走，沒有上身，或者還能活命，再要不知死活利害，就來不及了！」

黑摩勒聽出大人實是好意，仰面笑道：「我們不怕，這樣凶毒之物既然遇上，非將它除去不可！聽你這樣為難，更要幫你的忙了。承你好心照顧，叫我的徒弟上去如何？」鐵牛忙道：「我和師父一起，不願上去，師父不說寶珠只有一粒，不能離開麼？」

黑摩勒一想，鐵牛離開，果然可慮。這野人心腸雖好，看他所用兵器，都是樹木所製，如何能殺怪物？稍一疏忽便要中毒。這東西不似別的蛇蟒，看見寶珠並未避退，能否制它固不可知，看鐵牛好得那快，自己也只初來，聞到一點腥氣，後將寶珠取出便無所覺，只要應付得法，當不至於中毒，手中又有這口寶劍，能除此害也未可知，何必再令鐵牛離開？便朝上面說道：「我那徒弟不願上去，我兩師徒決死不了，請放心吧。」大人心直口快，見兩幼童毫不領他好心，又知怪物吃飽之後醉眠了些時，已要發作，這次來勢更猛，自己下去又太危險，氣得跳腳，大罵二人不知好歹，非死不可，黑摩勒見他天真，暗中好笑。

二人身大矮小，又有山石蔽遮，怪物心貪凶狠，先只注定前面美味，不曾把兩小人放在眼裡，雙方這一問答，立被警覺。本就恨極大人，但又無奈他何，以為這兩小人必是大人一路，意欲殺以洩憤，再尋那群犀象晦氣。因下半身受傷太重，行動不便，下時必須蓄好勢子，又恐大人乘機暗算，事前好些準備。發難雖遲，一出卻是快極，箭一般向前躥去，從無虛發。黑摩勒自不知道，見怪物前身向外斜出，低頭下視，等了這一會仍不下來，相隔又高又遠，毒氣太重，其

勢不能用鏢去打，正和大人說笑，瞥見怪物前半身本己彎成一個篆寫的「弓」字，忽然往回一縮，擠成一堆，二目凶光閃閃，注定自己這面，全身又在顫動，和先前用腳爪撕裂大木箭一樣，方告鐵牛：「怪物恐要突然衝來，小心戒備。」耳聽崖上厲聲大喝：「怪物就朝你們衝來，它那毒眼看到哪裡，不論飛禽走獸，休想活命！後面那些像犀看似兇猛，並不傷人，還不快逃過去！藉著雙方惡鬥急速逃走，只頭一下不被毒爪撲中，或者還能逃生。再不聽話，少時下來，我便要打你們了！」黑摩勒心想：這野人的心真好，只管怒罵發急，仍在一旁大聲疾呼，想我二人出險，真個可愛。一面覷準怪物來勢，隨口答道：「你這大個子怎不明白？照你所說，我如逃走不及，已為怪物所殺，你打我們兩個死人有什意思？」

話未說完，那怪物原極靈警，初次見到這樣小人，本覺奇怪，正打算生吞一個，再抱上一個，索性吃完再向犀群中擇肥而噬，忽聽大人怒吼，兩小人卻是神態從容，毫不驚慌。這等現象，不論人和獸從所未見。這類猛惡凶毒之物最是靈巧多疑，對方越鎮靜，它也越發小心，始而恨不能一下便把對方生吞下去，細一注視，竟為二人神態所懾，生出疑慮，如非吃了上風的虧，沒有聞到雄精那股香味，就許縮退都不一定了。

大人見怪物已運足全力，待要朝前猛衝，不知何故還未發動。下面兩小人神態口氣又是那麼從容不迫，也自奇怪。低頭細看，二人身後各拿著一刀一劍，刀像一根鐵條，還不起眼，那劍宛如一泓秋水，已是少見之物，最奇是劍尖上還放出一條芒尾，比電還亮，想是恐被怪物看出，人立石旁，卻將寶劍倒垂在後，用石遮住，人手稍動，劍芒便閃爍不停，時長時矮。忽然想起昔年所遇異人也有一口奇怪的劍，雖與此劍不同，威力大得驚人，暗忖：只有生命之物，全都怕死，何況兩個小娃兒，豈有一點點年紀，前有怪物，後有猛獸，一點不在心上之理？心念一動，立時改口說道：「你們這樣膽大，又帶有奇怪寶劍，莫非有人

指教，特意來此除害的麼？真要有此本領，再好沒有。但要留神，這東西週身皮肉比鐵還硬，刀斧不進，更有許多短腳，被它抓上，萬無生理。口中吸力最強，多麼大的野獸，被它吸住，轉眼只剩一副皮骨。它只後半身還未長成氣候，左右兩身是它累贅，容易受傷，什麼東西都禁不住。但那中間身後的鉤尾巴，雖是它的全身要害之一，如能斬斷，要去掉它好些凶威，偏又奇毒無比，靈活異常，我費了多日心力，只將它當作翅膀的左右兩身打傷，不能隨意飛騰，稍微用力縱跳便作奇痛，想要將尾鉤除去，仍是不行。這些像犀，專為和它拚命，決不傷人，你們能幫我除它最妙，否則快往犀群後面逃走，也許能保活命。這東西又凶又饞，每次忍痛躥下，至多撲上兩次，稍微得手便要縮回，頭兩下不被撲中，就無害了。說得容易，事大艱難危險，越小心越好。」

　　黑摩勒先見那群野獸兇猛長大，本恐前後受敵，又覺雙方惡鬥將要開始，不便撩撥，本有顧忌，後見所有象犀都以全神注定崖上，一動不動，對人直如未見，才稍放心。聞言越發心定，知道大人已不再存輕視之念，心更關切，方脫口說了一聲：「你這野人真好。」忽聽破鼓也似一聲厲嘯，緊跟著呼的一聲，怪物全身彷彿弩箭脫弦一般，一條暗綠色的長大影子，帶著大股又勁又急的腥氣，已由對面崖上猛射過來，

　　來勢神速，迥出意料，耳聽大人在上怒吼：「往旁逃！」一條條的木箭長影正由頭上飛過，朝前打去。同時又聽群獸哞哞怒吼，各將四蹄踏地奔騰，宛如萬鼓齊擂，山鳴谷應，聲勢驚人。

　　說時遲，那時快！就這瞬息之間，怪物已由相隔十多丈的崖上飛射過來，離頭也只兩丈高遠。照那來勢，多快身法也難逃走。這一對面，越覺形態醜惡，令人可怖。那圓筒形的怪嘴，血盆也似正張開來，露出一圈又尖又密的利齒，其細如釘，其白如銀，當中一根喇叭形的紅舌吞吐不休。前半身的蜈蚣腳已全張開，後半三條長身交叉一起，中間尾鉤不住揮動，凌

空飛降，宛如一條長虹，端的猛惡已極。

　　黑摩勒看出不妙，忙喝：「鐵牛快逃！」聲才出口，心裡一急，身往旁縱。正想用劍朝上撩去，猛想起左手雄精珠尚未發出，何不試它一試？就這危機一發之際，念頭還未轉完，左手發出寶珠，右手寶劍往上一揮。百忙中瞥著眼前一花，怪物身子彷彿連閃兩閃，臨時掉轉，改了方向。一道寒光過處，劍已斫空，只見大蓬黃煙四下飛射，寶珠正往下落，怪物並未撲來。落地回顧，不禁吃了一驚，耳聽萬蹄踏地之聲更急，塵沙滾滾中，大群像犀已爭先奔騰而來，朝那怪物撲去，鐵牛正由側面縱過。瞥見寶珠下落，就勢一把抓住，縱落身旁，忙喊鐵牛：「到那面去，我不怕他了！」聲隨人起，又是一劍，縱身往上揮去。

　　原來那怪物是近視眼，十丈以外便看不甚真。先見兩個小人立在對崖之下，那致他死命的剋星雄精寶珠，外有絲囊，並未看出。雖見小人身後光影閃動，敵人不應如此鎮靜，心生疑慮，無如性太凶殘，又極貪嘴，等了一會，看不出別的動靜，耳聽仇敵又在怒吼說笑，不由激發凶野之性，立照原計，先朝二人躥去。快要臨近，忽然聞到一股香味。物性各有克制，本已警覺不妙，同時瞥見敵人手上持有制它之物和靈辰劍的寒光，心中大驚。偏生去勢大急，後身先又受傷，本是負傷前來，猛然收轉決辦不到。急怒交加之下，耳聽仇人又在崖上怒吼，連發木箭打來，越發勾動前仇，忿怒如狂。仗著機警靈巧，心中恨毒，竟連痛也不顧，突將交搭中間的左右兩條長身，忍住奇痛舒展開來，猛將頭一抬，照準崖上仇人凌空躥去。

　　黑摩勒因見來勢太猛，忙往旁竄，不曾想到怪物忽然捨近求遠，改下為上，勢又如此神速，等到看出，怪物已快撲到崖上。耳聽大人驚慌怒吼，知道不妙，忙即揮劍趕去，略一停頓，勢已無及。總算大人命不該絕，那群像犀都有靈性，因為首兩隻大犀前月為怪物所殺，由此拚命報復，雙方成了死仇，每日隨同大

人來此拚命,不到黃昏日落,怪物吃飽藏入潭底,只管死亡相繼,決不退去。日子一久,無形中受了訓練,怪物動作習性均所深知,本在下面排開陣勢,想激怪物下來拚鬥,一見朝人撲去,齊聲怒吼,紛紛追縱過來,當前兩犀見怪物本是由上下躥,兩條盤搭身上的受傷身子忽然鬆開,全身作一弧形,略一騰挪閃動,忽又朝上撲去,此舉正合心意,如何肯放?各自一聲怒吼,猛力往上躥去,一邊一個,恰將左右兩條長身抓住。

怪物原是凶性大發,忘了預計左右兩身舒開以後雖然加了力量,但是傷處奇痛,還未撲到崖上,已由不得垂了下來,再被這重有千斤的象犀抓住,越發痛不可當。怒極心昏,不顧再傷仇敵,電一般猛將全身側轉,回頭便要反噬。不料這些像犀都是天性剛烈,拚死而來,哪裡還顧性命?抓住以後更不放鬆,右邊一隻瞥見怪物回頭撲到,前排蜈蚣腳已快抓到身上,明知必死,不特沒有鬆開,反而抓得更緊,猛張大口,拚命咬去。怪物痛極,一聲慘叫,隨同全身下落之勢,連爪帶嘴剛撲向右犀身上,左邊一隻象犀也如法炮製,連咬帶抓,兩條怪身晃眼血肉淋漓。怪物正痛得連聲慘哼,想把右犀殺死,再殺左犀,就這將落未落,快要到地,轉眼之間,黑摩勒已由犀牛群中縱將過來,揚手一劍,將怪物攔腰斬斷。劍光強烈,用力太猛,芒尾掃中之處,連崖石也被斫折了一大片。怪物如非瞥見寒虹電掣,膽怯驚竄,差一點把長嘴連頭斬斷。

黑摩勒看出怪物性長猛惡,雖已被斬為兩段,前半身往斜刺裡躥去,後面沒有長身累贅,反更靈活,只管慘嗥,似未曾死。想要追去,將頭斬下,因見大群像犀已似潮水一般湧來,齊朝怪物斷身撲去,連抓帶咬,亂成一堆。怪身好似仍有靈性,兩丈來長一段縮在地上,當中蠍尾長鉤仍在上下揮動。雖是由快而慢,其力已衰,像犀又撲得大猛,已有兩隻受傷,中毒倒地,路也全被擋住。黑摩勒惟恐誤傷犀群,方想由旁繞過,忽聽崖上大人急呼:「好兄弟留意!我已

中毒。怪物兇惡已極，稍微緩氣，必要報仇。先不要去惹它，等我稍停下來，一同除它。此時它後半身已去，雖然不會再飛，所噴黑煙凶毒無比，誰也無法近身，必須擒住，用火燒死，才能除害。」說罷，連聲急嘯。下面犀群好似聞得警告，有了戒心，一面抓咬不停，各將身子旋轉，注定前面，忽然分頭竄去。因是身太重大，腿又極粗，走起路來蹄聲如雷，震動山谷，崖上大人雖在急叫，並未聽清，風力又大，犀群一奔，塵霧飛揚，湧起好兒丈高下。

怪物逃出之後，便盤在斜對面崖角空地之上，用那圓形長嘴銜住斷處傷口，連成三個圓圈，疊在一起，全身抖得更加厲害，彷彿痛極神氣。黑摩勒因方才一劍湊巧，得手容易，心膽大壯，並未放在眼裡，犀群再把路攔住，當時沒有過去，一點不知怪物的厲害，雖被斬成兩段，靈性尚在，比前反更凶毒，及見犀群狂奔，四外飛竄，大人又在上面急喊，心中一動。因見塵霧飛揚，比前更多，隨風撲來，對面不能見人，心中厭惡，方想往旁避開，等稍平息，然後上前去殺怪物，猛瞥見前面塵霧影中，有兩點綠光飛星電射，悄沒聲迎面馳來，知是怪物一雙凶睛，忙把寶劍一橫，打算避開正面，將頭斬下。

哪知怪物復仇心切，這次來勢，比起方纔，更快更準，又是情極恨毒，專一拚命，沒有別的顧忌，身還未到，腹中丹毒之氣，已化為一團團的黑色氣泡，連珠噴出，其激若箭，又有極濃厚的塵霧迷目，除怪物一雙凶睛外，別的都未看清。等到臨近，離身已只兩三丈，剛看出綠光後面帶著兩丈來長一條黑影直射過來，前段一個紅圈有黑氣噴出，猛想起雄精寶珠不在手內，毒氣太重，噴中頭臉，必死無救。情知不妙，一聲大喝，不顧再殺怪物，將手中劍舞起一片寒光，護住面門，慌不迭往斜刺裡飛身縱去。耳聽頭上大聲急叫，又是一條黑影自頂飛落。百忙中還未看清，怪物早防到敵人縱避，身子微微一拱，立時偏頭追來。人還未曾立穩，怪物已快衝到，離人不過丈許，同時

一股黑氣似瀑布一般激射過來。黑摩勒連忙舞劍一擋，迎面衝來的毒氣雖被沖碎，不曾上身，仍有一點透進。當時聞到一股奇腥，頭腦昏眩，瞥見怪物已隨大股腥風衝到，離頭不過數尺，急怒交加之下，把心一橫，奮起神威，用足全力，一劍朝前斫去。

這原是瞬息間事。黑摩勒劍剛斫出，便覺頭昏身軟，心中作惡，似要暈倒，方想：我命休矣！微聞有人怒吼，好似大人和鐵牛的聲音，危機瞬息中也未聽清，只覺眼前起了一片黃雲，鼻中聞到一股異香，神志微微一清，頭腦昏痛減少大半。怪物前段兩點綠光忽然掉轉，往側飛去。劍上芒尾連閃中，彷彿斫中了些，身子也被身側的人抱住，除卻眼花頭暈看不甚真，人已不致昏倒。緊跟著便聽鐵牛哭喊「師父」，並用一粒圓珠在頭面上亂滾，香氣越濃，頭腦清涼，毛孔齊開，心中煩惡立止，知是那粒雄精寶珠。人也清醒過來，忙問：「怪物何在？」鐵牛答說：「已被大個子捉住吊起。」回頭一看，怪物果被一條長索，將那生有倒刺的長頸套住，凌空吊在崖上。兩丈多長的前半身，又斷去四尺來長一段，想是來勢大猛，被劍斬斷以後，激射出去老遠，纏在一株大樹之上，尚未落地，灑了一路腥血。怪物仍然未死，只被劍上芒尾掃中之處腥血狼藉，流之不已，下面還吊著一隻大象犀，身於不住掙扎搖晃，急得連聲怒吼，無如連受重傷，血流太多，後半身已斷，威力大減，下面又吊著千多斤重的象犀，將身扯直，頭上那條長索又是籐筋、生麻所制，粗如人臂，強韌已極，如何能夠掙脫？

一問經過，原來鐵牛嫌塵沙太多，見怪物已被斬斷，頭和傷處縮在一起，痛得亂抖，以為必死，並未放在心上。因聽師父說雄精專能克制毒物，出手便是一蓬黃煙，打算打它一下試試。正由塵霧中跑出，打算繞往怪物身前，忽然發現怪物不見。回頭一看，怪物已似箭一般照準師父衝去。獸群剛散，塵沙迷茫，尚還未定。只見師父往旁縱起，手舞劍光，口中大喝，好似有些慌亂，怪物正由霧影中追到，相隔不過丈許，

心中一急，揚手便將寶珠朝前打去。事情湊巧，怪物毒氣也剛噴出，寶珠遇毒立生反應，一團黃煙剛剛爆散。怪物如被寶珠打中，本來死得更快，只為大人早有準備，一見黑摩勒不聽招呼，怪物已猛衝過來，救人心急，恰將事前準備好的套索凌空甩落，雙方同時發動。

怪物雖是天性凶毒，自知早晚必死，敵人手有克制之寶，情急暴怒，仍想拚命尋仇，同歸於盡。無奈物性相剋，強不過去。正下毒口，忽然聞到雄精異香，再不見機，當時便要昏死，剛把頭往旁一側，打算逃避，大人索套已凌空飛落，一下套個結實，頭頸一帶又有倒須鉤刺，如何能夠脫身，知道崖下還有仇人，方想就勢上躥，將下半身朝上掃去，不料對方早有防備，頭剛套住，往前一拉，下面象犀也紛紛怒吼，搶縱過來。內中一隻最大的，奮身一縱便將後面抓住。本來皮滑如油，刀斧不傷，就是抓到也要滑脫，也是惡滿數盡，黑摩勒那一劍，雖因人將昏倒，手軟刀弱，未看清來勢，前段怪身再被套住，往上拉去，沒有砍中怪頭，但是劍上芒尾太長，後半身仍被斬斷了好幾尺，剛用本身元氣封好的傷口又被斬斷，用力之際血流過多，減了力氣，傷口附近又被劍芒掃中，去了兩片皮肉，像犀恰好抓在上面，深嵌入骨，自掙不脫，只管凌空亂搖，上下顫動，急怒如狂，無可奈何。

大人先已中了一點毒氣，剛嚼吃了許多草藥，知道怪物凶毒，未死以前越發難制，此是雙方存亡關頭，不能並立，勢太凶險，忙將套索一頭繫在石角之上，縱了下來。這一對面，越顯高大，黑摩勒師徒人又大小，立在一起，彷彿一個巨靈同了兩個侏儒，相差遠甚。大人見黑摩勒人已復原，拿著那口帶有芒尾的寶劍，笑嘻嘻望著自己，方才怒氣已全去盡，笑問：「你們兩個哪裡來的？這樣厲害，也不怕毒。那發黃煙的是什麼東西？這條毒蟲好似怕它，給我看看好麼？」黑摩勒已將寶珠要過，笑說：「你這大個子倒有玩意，先不要忙，等我殺死毒蟲，再和你說如何？」

大人笑道：「那毒蟲本應火燒才能殺死。我已用了不少心思，它都不肯上套。如今吊在那裡，早晚把血流光，活不成了。」黑摩勒道：「這樣等到幾時？我一上去便可將他殺死，你看好了。」說罷，不等回答，雙足一點，便朝那三四丈高的山崖上縱去。

大人已看出二人本領，心中驚奇，笑問鐵牛：「你師父本事真大！你如不能縱上，那邊有路，但是難走，我縱不了那樣高，抱你同上好麼？」鐵牛看出師父想將大人收服，有心賣弄，故意怒道：「你做我師弟還差不多，如何反來抱我？借你墊個腳吧。」說罷，便往大人身上縱去。鐵牛土音未退，大人也沒聽清所說，見他縱身撲來，只當要抱，方說：「你縱得太高了。」手剛往前一伸，想將人抱住。鐵牛身法絕快，已到了大人肩上，雙腳一點，就勢便往崖上縱去。大人一手抱空，覺著眼前人影一晃，肩頭被人微微一踏，人已不見。仰頭再看，鐵牛已隨笑聲到了崖上，師徒二人正指自己說笑，才知故意戲弄，心中有氣，便由側面險徑大步跨縱，攀援上去。正要發作，黑摩勒見他怒氣沖沖，笑說：「大個子先不要急，等我殺這毒蟲。」

這時怪物懸身崖下，相隔不過六七尺，一聽人聲，越發暴怒，口中毒氣一團接一團往上噴來。大人一到，便將崖上所留藥草製成的藥餅搶在手裡，退立在後，未及發話，二人上來已先試出，只將寶珠拿在面前，便有黃煙冒出。下面毒氣越重，異香越濃，老遠便自散開，絲毫不會沾身，連一點腥氣都聞不到，心更拿穩。見大人驚慌後退，怒容漸斂，笑說：「你不要怕，這東西傷我不了，不先將它弄死，那只象犀並不害人，同歸於盡豈不可憐？」說罷，拾起崖上原有的索頭，將珠囊繫好，探頭向外，追將下去。

說也奇怪，怪物先是大張血口，狂噴毒氣，長舌如電，吞吐不休，週身亂顫亂擺，拚命掙扎，看去兇惡已極，寶珠剛一下落，還未挨近，所噴毒煙，首先

隨同寶珠所發黃煙紛紛消散,怪物毒口立閉,一顆怪頭左閃右避,抖得更急,彷彿怕極神氣。等到寶珠輕輕落向頭前,怪身便由快而慢停了顫動,怪頭低垂,週身綿軟,被象犀吊得筆直,一動不動,似已死去。黑摩勒知其伎倆已窮,笑令大人將下面象犀喊開,免得誤傷。這時下面犀群全都趕來,圍成一個大圈,朝上吼嘯。大人一喊,紛紛遠避,下面吊的一條也自縱落,似已中毒,走出不遠便倒在地上。

大人見狀,連說:「你們真有本事,我救那象犀去,回來請你吃好東西。」黑摩勒見他拿了藥餅要走,忙道:「你不要走,我會救它,你那爛草未必有用。」說時,一把未抓住,大人已連縱帶跳飛趕下去。覺著力氣甚大,暗自驚奇,忙將寶珠收回,揚手一劍,將怪頭連身斬成兩片,連索墜落。再看大人,趕到象犀面前,正用藥餅往口亂塞,像犀已痛得亂抖,口張不開,相隔約有六七丈,大喝:「你這大個子怎不聽話?」聲隨人起,凌空飛縱過去,還未到地,暗用內家真力,揚手一掌推去。大人手已沾了毒汁,覺著手臂麻癢難忍,還未在意,聞聲起立,瞥見一條黑影急如飛鳥,凌空飛來,心方驚奇,猛覺一股又勁又急的壓力猛衝過來,幾乎立腳不穩,身方往旁一偏。黑摩勒本來不要傷他,有心示威,右手劈空掌已自收回,就勢盤空左手一掌,叭的一聲打了大人一嘴巴。

大人不料對方有此一來,自來山中,第一次挨打,覺著臉上痛得發辣,不禁大怒,伸手就抓,黑摩勒已由身旁飛落。一想對方年小,又幫我殺了毒蟲,萬一打成重傷,太不過意。也許來勢大急,事出無心,這樣好的小娃兒,無故怎會打我?急得手指黑摩勒,連說:「你,你,你為何打我?」黑摩勒連理也未理,自用寶珠去往象犀身上滾轉。鐵牛也隨後趕到,接口笑說:「打你還是好的呢!不是這樣,一個大個子徒弟,如何管教得來?」這幾句話大人卻聽明白,二次又要發作,忽然看出寶珠所到之處,時有黃煙冒起,同時又聞到一股香味,覺著心清神爽。方要開口,黑

摩勒忽持寶珠轉身說道：「你也中毒了麼？否則怎有黃煙朝你手臂上飛去？我代你醫，快蹲下來。」再看象犀，就這幾句話的工夫，竟會起立，朝黑摩勒搖頭擺尾，連聲低嘯；嘴本腫成了紫黑色，眼睛通紅，已全消退。

大人久在山中，能通獸語，知毒已盡，越發信服，又覺右手臂痛癢難當，知是真情，依言蹲下，寶珠滾過，立轉清涼，大喜問道：「這是什麼東西？比我那草藥靈效得多。」黑摩勒將珠提過，正色喝問：「你這大個子叫什名字？怎會生得如此高大？家中可有什人？」說時，和鐵牛使一眼色，抽空將人皮面具戴上。大人抬頭一看，對面兩小人面貌忽變，眼皮甚厚，面無人色，灰森森的不似生人，想起對方本領驚人，出於意外，心中生疑，嚇了一跳，連忙立起，喝道：「你兩個到底是人是鬼，怎會變了樣子？」鐵牛怒道：「放屁！這是師父。你敢口中無禮，說他像鬼？」說罷，縱身就是一拳。

大人一不留心，前胸中了一拳，覺著對方人小力大，比方纔那一掌還痛得多，當時激怒，伸手便抓。鐵牛早已防到，一拳打中，早借勁使勁，橫躥出去兩三丈，落在地上，笑說：「休看你生得又高又大，想和我打，還不行呢！我師父愛你大得好玩，想收你做個徒弟。乖乖跪下拜師，免得吃苦。」大人怒極，將寶珠丟與黑摩勒，拔步就追。鐵牛身法靈巧，縱躍輕快，大人幾次追上，猛撲上去，全部落空，反被鐵牛時前時後，時左時右，連踢帶打，挨了好幾下，偶然還伸雙手，搖頭晃腦，做出許多怪相。大人初次吃虧，哪經得這樣引逗？氣得暴跳如雷，往來亂撲，口中怒罵不已，一下也未撲中。

黑摩勒見狀，哈哈大笑，連喊：「蠢牛，手輕一點！這大個子人還不差，等我問完來歷再說，不要打了。」鐵牛一面縱跳閃避，抽空就打上一下，回口答道：「師父不要疼他，我不給他一點厲害，怎肯心服，

做我師弟呢?」黑摩勒喝道:「放屁!人家年紀比你大得多,他肯不肯做我徒弟還不一定呢。」大人聞言,先是又急又氣,時候一久,接連吃虧,看出厲害,忽一轉念,捨了鐵牛,朝黑摩勒跑來,近前說道:「你也不管你那跳蚤樣的徒弟,無緣無故這樣欺人。」鐵牛以為大人力竭智窮,心中得意,也走了過來,笑說:「你肯做我師弟,我就不打你。」大人苦笑道:「有話好說,為何動手?」說罷,蹲了下去,似想住手對談。經此一來,連黑摩勒也當大人老實,打不過人不願再打,見他貌相威武,一身紫銅色的皮膚,兩臂虯筋外凸,看去力大異常,蹲在地下還比二人高出一倍,神態甚是天真,都覺有趣,便都走近前去。

大人先說姓熊名猛,乃是四川農家之子。幼喪父母,與人牧羊,羊為蟒所殺,主人終日打罵。不堪虐待,去尋那蟒拚命,不料被蟒纏在樹上。情急無計,仗著有點力氣,上來先將蟒的七寸掐緊,雖未被蟒咬殺,知道人力沒有蟒大,早晚送命,下半身又被勒得奇痛難忍,情急拚命,用頭抵緊蟒的下巴,張嘴便咬,無意中將蟒頸咬破,手中板斧已先失落,只得拚命吸那蟒血。人蟒相持了一個多時辰,忽遇一相識樵夫,將蟒斬斷,救了下來。人也吸了一肚皮蟒血,昏死過去,經那樵夫背了回去。田主見他週身腥血,剛剛醒轉,不但不為醫治,反把樵夫大罵一頓,令其拖回山中丟掉。樵夫無法,只得背往自己家中,山中無處延醫,又無財力,見人未死,只不能動,代他脫了衣服,放在地上,每日餵些湯粥,打算過上數日,好了再說。

熊猛先是時昏時醒,週身酸痛,到了第二日夜裡,忽然週身腫脹,號叫不休,第三日早起,忽然發狂跳起,奔入山中,亂跳亂蹦,滿地大滾。田主當他瘋人,始而想要救他,均因力大無比,縱躍如飛,同去佃工因他平日為人忠厚,又是十一二歲的小孩,不忍真的下手,放其逃去。隔了一年,忽在山中出現,竟比尋常還要高大。後來才知,所殺並非大蟒,乃是一條兩棲的七星毒鱔,乃大力強身特效靈藥,最是珍奇。只

要身長五尺以上，將血取出吃上一點，多麼衰弱的身子，不消多日便轉強健。這一條長達丈許，效力自然更大。熊猛無意之中把鱔血吸下許多，本應全身脹裂而死，只為田主一追，因禍得福。人又週身太熱，脹得難過，神志已昏，一不小心，墮在一處深水溝內。熊猛不知那水寒毒無比，以毒攻毒，水邊毒草也極有用，同是救星，覺著清涼爽快，不捨離開，便在下面覓地臥倒，餓來吃些野草，常去水中連飲帶浴。過了幾天，除身子微微發脹而外，精神百倍。臨水一照，身已長大了許多。因嫌下面昏暗，覓路援上，尋一山洞棲身，將前失板斧尋到，每日打些野獸，掘些山糧，生吃度日。本極自在，不料第二年，想往前山尋那樵夫，被村人發現，喊了回來。

　　田主見他氣力比前大了十倍不止，便尋了去，令其賠羊，否則須作十年長工。熊猛不知自己力大身強，無人能制，積威之下不敢不聽。田主見他一人要做二三十人的事，先頗高興，後見他越長越大，吃得更多，又打算盤，一面命他耕田、挑水、斫柴、負重，一面限制他的食量，每頓只吃兩碗粗糧，衣不蔽體。把舊長工辭了十多個，使其一人兼任，稍有不合，揚鞭就打。熊猛每日過著牛馬生活，還要受饑受寒，實在餓得難受，藉著斫柴之便，掘山糧草根生吃下去。被田主知道，恐其增加飯量，還要打罵，雖然傷心憤恨，還不知道反抗，勉強忍耐了一年。也是田主壓迫太甚，隆冬風雪，迫令入山斫柴。熊猛為掘山糧充饑，回來稍晚，斫的柴又不夠數，田主持鞭亂打。熊猛著了一身破單衣褲，人已凍僵，多好身體也禁不住，一時氣極，還手一擋，本無傷人之念，不料用力之猛，竟將田主反撞出去，一個不巧，跌在石磨角上，腦裂而死。田主家人甚多，如何能容？紛紛哭喊咒罵，掄了刀槍趕上前去，要將熊猛捉住用火燒死，為田主抵命。熊猛失手傷人本已害怕，逃時一慌，又將門框撞倒，打在火盆之上，著起火來，越發心膽皆寒。先尋樵夫求救，樵夫說：「你闖這樣大禍，如何救你？你去年是

李善基 / Sanji Lee

哪裡來的，忘記了麼？」

一句話把熊猛提醒，立往山中奔去。先還想在後山隱藏，天晴以後，遙望有許多人紛紛尋來，並有平日最怕的官府差役在內，嚇得轉身就逃，在山中亡命飛馳。不知逃了多少天，方來本山覓一山洞住下。頭兩年風聲鶴唳，見人就逃，後遇一人送了他一些食用之物，新近才在山中拾了幾件兵器。但是入山以後身更長大，尋常刀劍太不稱手，所用長槍手箭，均是山中堅木仿造。那毒蟲不知名字，前兩月才在當地出現，每日殺生甚多。附近樹林中有一群像犀，因在山中住久，這些犀群又是前遇那人所養，每隔些時來取一次犀黃，為犀治病，無心相識，結了朋友，因此和犀群熟識。人獸相處頗好，閒中無事，常同出遊。上月，為首母犀為毒蟲所殺，這類象犀頗有靈性，最是護群義氣，日尋毒蟲拚命。熊猛看出毒蟲厲害和那許多短處，想了許多方法，新近才將後半兩身打成重傷。前遇那人名叫蘇同，草藥乃他所留，能解百毒。帶了藥餅走路，差一點的蟲蟒遇上多半避開。本身也有一件奇事，自從服了鱔血，死裡逃生之後，從未被蟲蛇咬過。當地蟲蟒頗多，偶然無心遇上，也都溜走，從不近身，故此往來如若。

鐵牛愛聽故事，早聽出神，相隔甚近，熊猛隨說二人刀劍奇怪，先把黑摩勒的劍連鞘要過，又把鐵牛的刀拿去，一同比看。黑摩勒正告以此劍厲害，外人手裡不可拔出，以防受傷。熊猛忽然「哈哈」一笑，將刀劍並在一手，口說：「我試試看，能丟多遠？」揚手一甩。鐵牛方問：「這做什麼？」聲才出口，猛覺身上一緊，師徒二人已被熊猛一手一個抓住，凌空舉了起來，口中喝道：「你兩個鬼娃兒，快快討饒還可活命，否則一下就把你們抓死！」鐵牛氣得大罵：「該死的野人，少時要你好看！」一面暗用真力，想要掙脫，一面用手腳亂打亂踢。無奈對方知他手腳厲害，攔腰一把抓緊，仰面朝天，難於反擊。就這樣熊猛手背也被鐵牛腳後跟踢得生疼，怒喝：「你這小黑

鬼更不是東西，非先叫你吃點苦頭不可！」鐵牛方覺腰一緊，熊猛的手鋼鉤也似，忽聽一聲怒吼手便鬆開，連忙就勢反身一挺，朝前躥去。落地回看，熊猛身子一晃，幾乎跌倒，師父雙手正抓住熊猛的手腕，筆直釘在上面。再看熊猛，和廟中神像一樣，晃了一晃便不再動。

原來熊猛要劍時，黑摩勒已看出他神情可疑，跟著伸手來抓，心想：我正覺無緣無故不便伸手，這樣再好沒有。故意把身子一偏，任其抓起，乘著他和鐵牛對罵，暗用內家真力，反手三指朝熊猛脈門上釘了一下。熊猛立覺半身酸麻，手臂無力，剛一鬆開，黑摩勒就勢單手扣緊脈門，再用左手照準熊猛右肩穴點去，立被點中，不能轉動。然後雙手併攏，兩腳朝天，釘在熊猛手腕之上，笑嘻嘻說道：「你人太高，下面說話費事，就在這裡和你說吧。休看你身長力大，和我動手還差得遠呢。我從小專會淘氣鬧鬼，你如何能行？如肯拜我為師，還能活命，否則你被我定在這裡，日子一久，餓也餓死，快說實話，我就放你。」

熊猛被點了軟穴，又酸又麻，萬分難過，心雖氣極，迫於無奈，只得答道：「你用什方法害人？放我復原還可商量，否則寧死不服。」黑摩勒笑道：「先放你也行，不拜師由你，不服卻不行。」說罷將手一鬆，落時，就勢朝熊猛肩脅上軟筋用力扭了一下。熊猛猛覺奇酸透骨，大叫一聲，手腳立時復原，痛苦全無，瞥見鐵牛取回刀劍，剛跑過來，心想：這兩個小人如此厲害，刀劍到手，更非其敵。只得氣憤憤說道：「我不願拜小娃兒做師父，交個朋友不也好麼？強逼拜師，我口裡答應心中不服，有什麼意思？你們哪裡來的，臉上如此難看？」黑摩勒故意逗他，朝鐵牛把嘴一努，笑說：「你說得有理，那旁有人來了。」

熊猛回顧無人，再看對面，二人已將面具取下，現出本來面目，越發驚奇，念頭一轉，回身便往前面空地上跑去，其行如飛。黑摩勒大喝：「你往哪裡

走？」話還未說完呢，聲隨人起，由熊猛頭上越過，落向前面，攔住去路。熊猛急怒交加，把心一橫，伸手就打，猛覺眼前人影一晃，一掌打空，脅下微微一麻，人又不能轉動，跟著便見對頭從容走到前面，笑說：「你當真不願做我的徒弟麼？」熊猛不禁氣極心橫，怒道：「你那寶劍厲害，將我殺死好了！」

黑摩勒知他性情剛烈，正要換一方法，解開再說，忽見鐵牛跑來，喊道：「這大個子沒有眼力，當初我拜師時，跪前跪後，說了多少好話才得如願。師父剛一見面，便將你看中，你還不知好歹，真個混蛋！這大個子，帶你上路，又多累贅，我們趕路又急，就是師父還想要你，我也不要你這蠢人做師弟了。」黑摩勒一想，前途尚有急事，如何為此久留？立止前念，笑說：「此言有理，你這樣無知蠢人，我也不要你了。」說罷，伸手解了穴道，招呼鐵牛，轉身就走。剛來到路林邊，忽聽熊猛喊道：「你們姓什麼，往哪裡去，怎不說呢？這一帶我路最熟，方纔你幫我忙，去掉我們一個大害，我代你們領路，也算報答。」

黑摩勒先想不理，回來走過再說，聽到末句，轉身笑問：「我往邵武龍樟集和盤蛇谷、黑風頂這一帶去，你知道麼？」熊猛連追帶喊道：「你們且慢，前兩處地方不知何處，盤蛇谷我曾兩次來去，我那養象犀的朋友就住在那裡。黑風頂向無人跡，罡風又大。這兩處地方向來無人敢走，照我走法要近得多。你去作什，莫非峰頂上那怪人你認得麼？」二人聞言心動，忙同回身。熊猛說：「林中蛇蟒太多，不如另走一路。」二人力言「無妨」，仍是穿林而過。

到了林外去路山坡之上，熊猛說起，蘇同和一姓蕭的好友隱居盤蛇谷盡頭峰下，今春想帶熊猛尋一異人拜師，未說出名姓，到後卻不再提。問他何故，蘇同回答：「此事看你福緣，不能強求，對方如看得中，自會尋來。」熊猛第二次臨走以前，見一怪老人在半山以上行走，當日罡風最大，誰也不敢上去，老人看

去走得不快,轉眼已是老高。心中奇怪,一時好奇,趕將上去,離峰頂還有數十丈,風力越猛,逼得氣透不轉,老人在前,已不知去向。實在支持不住,退了下來。歸和蘇同一說,蘇、蕭二人便搖頭歎息,命其第二日回來,至今不知何故。

黑摩勒一聽,忽然想起前聽江明說,蘇半瓢之侄便叫蘇同,前在天目山,曾與乃師陶元曜和狄遁無心相遇,怎會隱居在此?料有原因,再問別的,熊猛卻不知道,只得罷了。熊猛本感二人助他除那毒蟲,二人一走,氣便消退,本想請到所居洞內,吃了東西,親送起身。黑摩勒因想事關機密,帶此大人上路,好些不便,只將途向仔細問明,便即分手。

雙方先前還在相打,走時不知何故,俱都戀戀不捨。經熊猛一說,才知先前所行,便是往盤蛇谷的一條岔道,照此走去,前行不遠,由一暗谷中穿進,也可走上正路,但要難走得多,曲徑迴環,內中歧路大小百數十條,稍一疏忽便要走迷,進退兩難。如照先前走法,不是誤走這條險徑,便要連越崇山峻嶺,橫斷過去,表面上似比繞山而行要近好些,如以上下攀援計算,並近不了多少。只有熊猛所說,又近又好走,雖然中有兩段須由盤蛇谷中部橫斷過去,有百來里幽谷險徑,並有黑風獸群之險,但那大群猛獸藏伏谷中森林之內,出來飲水,經過當地,均有一定時候。黑風固然厲害,只要避開子、午二時也可無事,路卻近上兩三倍。二人先向土人問路,雙方言語不通,一時疏忽,沒問仔細,不是遇見熊猛,差一點多走好些冤枉路,還要遇上許多險難。這次格外留意,熊猛人又熱誠,說得極為詳細,二人走出老遠,尚立山頭遙望,知其天真誠厚,越發喜他,只惜趕路心急,無暇收服。

鐵牛笑說:「師父如何這樣愛他?真要收這徒弟,外人看去,不顯得師父更小了麼?」黑摩勒喝道:「蠢牛!你曉得什麼?此人本極忠厚,容易上人的當,如被壞人收去,學會武功,無人能敵,豈不又是後患?

再說這樣強健多力、有用之人,任其老死山中也太可惜。如不將他制服,帶到外面,萬一犯了野性,難免闖禍。我大一半是想成全他,你當我全是為了好玩麼?」鐵牛笑說:「我也愛他,不過我是師父第一個徒弟,他長得高便做師兄,我卻不幹。師父不說從師要論入門先後,不論年紀麼?」黑摩勒本想說他幾句,繼想起前與周平結交,對方年長,自己強要為兄之事,不禁好笑,喝道:「到時再說,快走!」

正文 第一四回 長嘯月中來 豕突狼奔驚獸陣 高人今不在 花團錦簇隱幽居

二人一路飛馳，把熊猛所說開頭由盤蛇谷穿行的曲徑走完，上了正路。一看沿途形勢，果然不差，知未走錯，算計這等走法，芙蓉坪賊黨必難趕在前面。自己正愁黑風頂荒山深谷，杳無人跡，地大山高，這樣怪人如何與之親近？難得巧遇熊猛，得知蘇同在彼隱居。以前雖未見過，彼此師長多半相識，談起來總算自己人。姓蕭的不知是誰，想必也非外人。聽熊猛口氣，這兩人好似想把熊猛引到怪老人的門下，沒有如願，此老來歷必知幾分，湊巧還許就是此老門下都不一定，否則這類寒荒偏僻、蛇獸瘴毒之區，住在那裡作什？心想早到，沿途又多深林草莽，峭壁危崖，幽深昏暗，瘴氣甚多，風景無可流連，走得比前更快，不消三日，便到盤蛇谷的中部。

時已午後，山深谷險，高崖蔽日，那一帶又是石山，先恨草木太多，到此卻是寸草不生。只見兩崖交覆，奇石撐空，谷徑雖有四五丈寬大，並不算窄，但因兩崖太高，崖頂又多前傾，上下壁立，天光全被擋住，顯得景物分外陰森，死氣沉沉。走了好幾里，偶然發現一兩支山籐，龍蛇也似盤在崖石之上，更見不到一個生物。一眼望過去，多是黑色石崖，又高又深，只頭頂上現出一線天光，蜿蜒如帶，映現空中。時見片片白雲由上飛過，語聲稍大，空谷傳聲，立起回音，半晌不絕，彷彿前後暗影中藏有不少怪物，聽人說笑，齊起應答。又當黃昏將近之際，頹陽不照，悲風四起。

走著走著，忽見前面轉角滴溜溜起了一股旋風，晃眼裹成一個丈許數尺大小的灰影，帶著噓噓悲嘯之聲，急轉而來。崖間奇石槎枒，高低錯落，矗立兩崖暗影之中，奇形怪狀，高大獰惡，彷彿好些大小惡鬼猛獸張牙舞爪，就要凌空撲來。風聲又是那麼淒厲刺

耳，耳目所及，直非人境。鐵牛忽然問道：「師父你看，這條山谷又長又暗，既說從無人跡，地面如何這樣平坦，路中心也不見有沙石堆積？方才見有兩叢野草，似被什麼東西踏平一樣。熊猛曾說這一帶常有大群野獸往來，過時山谷全被填滿，來勢萬分猛惡，前仆後繼，無人能擋，必須事前避躲。入口以前，天已不早，兩崖又高又陡，縱不上去，連個抓撈之處都極少，莫要無心遇上，才討厭呢。」

　　說時，黑摩勒瞥見前面一片兩尺方圓墜石似被踏得粉碎，聞言立被提醒，一想此時正是黃昏獸群出沒之際，山形如此險惡高峻，便是自己能用內功踏壁飛行，這類獸群過時一味低頭前躥，不管死活，誰也擋它不住，鐵牛豈不危險？心念一動，勢無後退之理，只得加急前馳，想把那一帶險地衝出，一面留神查看前途兩崖形勢，如有上落寄身之處，索性停下，等獸群過去再走。

　　又趕了半里來路，忽然看出崖上漸有山藤凌空搖曳，崖縫中並有好些樹木挺生。崖高風大，雖是一些小樹，大都鐵干虯蟠，剛勁有力，只離地太高，無法縱上。總算前途藤樹越多，內有幾枝盤松粗達尺許，最低的離地才得三四丈，鐵牛就縱不上，自己先上，也可想法。下面並有一塊丈許高的奇石，本是一片整壁，不知何年崩落。如由石上縱起，便鐵牛也可將那松樹抓住，一同縱到石上，互商進退。覺著前途尚無動靜，大約再有十來里便可走完，以二人的腳力，不消片刻便可衝出，省得藏身暗谷之中氣悶難耐，又恐前途沒有這樣好的地方，萬一出谷以前遇到獸群衝來無法閃避，雖有寶刀寶劍，這類不怕死的野獸也殺不完，被它撞上，休想活命。

　　黑摩勒本想停下，等獸群過去再走，鐵牛初次出門，不曾見到獸群過時的厲害，知道師父身輕如燕，決可無害，多高險的山崖也能上去，全是為了自己，想起兵書峽行時之言，不好意思，以為刀劍厲害，那

麼厲害的三身毒蟲尚且殺死，何況野獸，加以走了一段長路，口渴非常，想要趕出谷去尋點水吃，力言：「這多野獸，走起路來何等聲勢！空谷傳聲，老遠便可聽出，臨時覓地躲避也來得及。方纔還有一點風聲，如今靜得絲毫聲息皆無，可見還沒有來。十來里路一晃跑出，何苦在此受罪？」黑摩勒一想，這裡稍微大聲說話便有回音，何況大隊獸群連跑帶叫，老遠立可警覺，早點跑出果然也好。

剛剛縱落，朝前飛馳，走出才十來丈，忽聽頭上樹枝微微一響。這時光景越暗，只覺近頂一帶籐樹甚多，也未看出是何樹木，聞聲仰望，瞥見一物下墜。鐵牛接過一看，乃是一個碗大的桃子，口渴之際，正用得著，忙喊「師父」，將桃遞過。上面又有兩桃飛落。仰望黑陰陰的，先當桃熟自落，二人分吃，又甜又香，汁水更多。方惜大高，無法上去，還想再吃兩個。黑摩勒畢竟閱歷較多，心思又細，瞥見鐵牛手中的桃帶有一點枝葉，忙取一看，上面並有爪痕和折斷之跡，桃也不曾熟透，料有原因，方喝：「鐵牛留意！此桃並非自落，上面還有東西。」忽聽颼颼連聲，數十枚山桃已似暴雨一般打下，中間並還夾有一些小石塊。

黑摩勒一見為數這多，便知不妙，抬頭一看，瞥見樹影中明星也似現出數十百點金光，閃爍不停，並有一條條似人非人、週身毛茸茸的東西，在樹上崖上探頭怒吼，用桃和碎石朝下亂打，但又不是猩猩猿猴一類野獸。見鐵牛貪吃，還在搶吃桃子，一面朝上跳罵，恐受石塊誤傷，想起來路石崖上有崖凹可以暫避，心裡卻想衝將過去，剛喊得一聲「鐵牛」，忽聽前面異聲大作，驚天動地，潮湧而來，緊跟著又聞得幾聲獸吼。崖上那些怪獸也同時厲聲吼嘯起來。前後相應，震耳欲聾。這才聽出崖頂怪獸由當地起直到前面竟有不少，不禁大驚，忙拉鐵牛一同退回。

剛到石上立定，便見最前面黑壓壓來了一片急浪，

中雜千百點藍色星光,由遠而近猛衝過來。獸蹄踏地,宛如萬馬奔騰,震得山搖地撼,來勢比前見象犀還要猛惡得多。上面山桃已不再打下,吼嘯之聲卻比先前更甚。二人也真膽大,明知立處山石高只丈許,並不避入崖凹,仍在外面窺看,一面拔出刀劍以防萬一。對面獸群也越來越近。黑摩勒本還防到野獸越石而過,想好退路,及見獸群是由為首幾隻大的率領在前,其餘好似擠在一堆,並不分散,也未見它縱起,不知前途地勢較窄,到了寬處便要分開,以為無妨,心想深山之中真有奇觀。當頭幾隻大的野獸,長達一丈以上,已低頭猛奔,由石旁猛躥過去。看出當地谷徑最寬,獸群隨同大的朝前猛衝,越往後為數越多,已漸往旁散開,不似方才擠在一起。

　　說時遲,那時快!下面獸浪已由石旁箭一般衝過了好幾十隻。目光到處,瞥見後來獸群越分越寬,內有兩隻正對山石狂衝過來,看神氣似要由石上衝過,這一面石形又是一片斜坡,方覺不妙。當空忽有大片山石暴雨一般朝下打落,獸群只管怒吼如狂,並不停留,來勢反更猛烈。同時瞥見當頭那兩隻大的,各把四足一蹬,箭一般縱起,迎面衝到,喊聲「不好」,百忙中手拉鐵牛用力縱起。隨手把劍一揮,劍上芒尾掃處,寒虹電掣,當前一隻猛獸已被斬成大小兩半,因是來勢大猛,依舊由石上越過,狂躥出一兩丈,方始滾跌地上;另一隻也被劍芒掃中,削去一片。二人身剛落地,後面野獸又有三四隻相繼衝來。黑摩勒知道厲害,方才幾乎亂了步數,不顧用劍再砍,二次又拉鐵牛一同用力往頭上松樹枝上縱去。腳才離地,三四隻水牛般大的猛獸已由腳底衝過,稍差須臾,便非撞上不可。

　　黑摩勒到了上面,才想起縱得太慌,一手要顧鐵牛,劍未回匣,一不留心將樹斬斷,落將下去便難活命,正想施展身法,用腳將樹勾住,鐵牛急喊:「師父放手!」另一手忙將樹幹抓住。黑摩勒立時就勢往裡一翻一撲,一同到了樹上,探頭往下一看,腳底大

隊獸群萬頭攢動，正和狂潮一般朝前猛衝，方才兩隻死獸早被同類踏扁，靠壁一邊，均由石上飛躥過去，聲勢驚人，從所未見。崖頂吼嘯之聲也更猛厲，大小亂石照準獸群一路亂打，有的似還往前追去。獸群始終不曾回顧，激得塵霧高湧，滾滾飛揚。整條山谷，轉眼成了一條霧河，波濤洶湧，土氣迷茫，除那獸群奔馳吼嘯之聲震耳欲聾，暗霧影中大隊黑影與魯目所發大片藍光隱現飛動而外，已看不見是何形態。晃眼之間，前後兩路都被佈滿，約有個把時辰方始過完，少說也有好幾千隻。最厲害的是大隊獸群狼奔豕突，亡命一般向前猛躥，始終不曾回顧停留。上面怪獸所發石塊大小都有，只管暴雨一般打下，理都不理。石塊最小的也有拳頭般大，打在獸背之上，聲如擂鼓，竟似不曾受傷。只初開頭，有兩三隻被大石打成重傷，口中怒吼，往前一躥，剛一跌倒地上，便被同類由身上狂衝過去，稍微慘嗥得幾聲便被踏扁。後隊催著前隊，爭先猛躥，直似瘋了一樣，便是鐵人，當頭遇上，也被踏成鐵餅，萬無幸理，才知熊猛別時再三告誡，千萬不可在黃昏以前通過之言並非虛語。想起前事方自心驚，互相慶幸。

　　下面塵霧尚還未消，仍捲起一條灰龍，緊隨獸群之後風馳湧去，又聽頭上籐樹亂響，跟著便見無數條黃白影子紛紛凌空縱落，內有幾條並由壁上援崖而下，動作輕快，和壁虎一樣，有的竟由身旁閃過。二人見那東西似猴非猴，有的比人還高，獅面金睛，利齒森列，身後一條長尾，身子和人差不多，手掌甚大，看去剛勁多力。知道此物比剛過去的獸群還要厲害，想要縱下，無奈上下都是，為數甚多，腳底已有百多個縱落。心方一驚，忽有一個最大的由身旁經過，朝著二人張開一張闊嘴吼了兩聲，二目凶光外射，比前幾個還要高大猛惡。

　　鐵牛誤認它不懷好意，持刀要斫。黑摩勒看出這類猛獸從所未見，決非尋常，但是惹它不得，一見鐵牛舉刀要刺，忽然想起這東西雖極獰惡，俱都由旁縱

落，似無敵意，如何先去惹它？忙把鐵牛的手拉住。身旁怪獸也只在壁上向人看了兩眼，便自縱落。正在埋怨鐵牛冒失，忽聽下面怒吼，那獅面猿身之物好似先有準備，為首一個到了地上，兩臂一揮，吼嘯了兩聲，便同朝前馳去，動作如飛，晃眼追上前面獸群。跟著便聽野獸吼嘯連聲，由遠而近，料是雙方惡鬥，獸群往回追來，再往下面定睛一看，腳底圍著山石還有十多個，各將凶睛注定二人，臂爪連揮，正在紛紛吼嘯，守候不去，也不知是何用意。天又昏黑下來，如非東面崖頂較高，夕陽反射，下面景物已看不見，心想：此非善地，就此下去，難免與這類怪獸撞上。一生誤會，雙方眾寡懸殊，這類凶野靈巧之物，上下危崖如履平地，為數太多，多大本領也非其敵。就是刀劍鋒利，至多殺死幾個，仇恨更深，定必上下夾攻，死迫不捨，如何能當？正想縱往前面樹上，相機縱落試上一試，怪獸已退了回來。再往回路一看，大群怪獸一路歡嘯，由幾個大的領頭，紛紛退回，中雜前過猛獸號叫之聲，塵霧滾滾中，轉眼臨近。

　　原來三四隻獅面猿身的怪獸做一起，分別把才纔過去的猛獸倒拖回來，到了腳底，這才看清，前過猛獸乃是一種特產的野豬，差不多和水牛般大，前面兩根獠牙長伸尺許，雪也似白，一雙豬眼有拳頭大小，形態猛惡已極。每隻身上都有一個怪獸抱在背上，前爪勒緊豬的頭頸，兩條後爪將豬腹緊緊箍住，再由一個抱在豬的腹下，用頭抵緊豬的下巴，後爪緊勒豬身，前爪似已抓入豬腹以內，鮮血淋漓，灑了一地。另兩怪獸，一個在前，手握大石，亂打豬頭；一個手握一根粗的樹幹，朝那血盆大口中亂杵，邊打邊走，歡嘯不已。還有的拉住豬的後腿，將其側臥，倒拖而來，至少也是三個怪獸收拾一隻。就這不多一會，竟被大群怪獸弄死了七八十隻，多半還在掙命，無奈怪獸力大靈巧，毫無用處，慘嗥之聲震動山谷。前面那多野豬見同類被仇敵擒殺這多，直如未覺。這些落後的野豬雖然要小得多，也有千斤上下，身上再抱著兩個同

類怪獸，竟能倒拖回來，走得如此快法，力氣之大可想而知。經此一來，越生戒心，又有鐵牛同路，好些顧忌，正在招呼「不可動手」，為首怪獸忽然吼叫了幾聲，野豬立被大群怪獸拖走。剩下二三十個，一齊朝上仰望，雙臂連揮，吼嘯不已，看神氣似想二人下去。黑摩勒方一遲疑，為首一個先自發威怒吼，下余同類一齊應和，紛紛作勢，待要朝上縱來。

　　黑摩勒看出不妙，再不下去，被它縱上，應付更難，再說人在樹上也難施展，心想：這東西好似先禮後兵，否則這高一點地方，當時便可將人抓下，雖在示威，並未撲來，也許無什惡意。略一盤算，忙告鐵牛：「不聽招呼，千萬不可動手！我先縱下，你再隨後跟來，相機應付。這東西又多又凶，動作神速，力大無窮。雖有刀劍防身，仍是冒失不得。」說完，為想顯露靈辰劍的威力，看準下落之處，先向下面搖手大叫，學它的樣。怪獸似通人意，果然不再縱起。黑摩勒越料對方未存敵念，只不知要人下去為了何事。經此一來，心中略定，便把內家真力運足，藉著樹幹彈力，身子向前微探，雙腿用力，往前面斜縱出八九丈高下。到了空中，再施七禽掌身法和內家輕功，一面盤空覓地飛降，一面把手中長劍一揮，照準右側身旁不遠的崖石小樹上掃去。用力奇猛，劍上芒尾暴漲，寒虹如電，照耀崖谷，只聽喀嚓亂響，跟著又是轟隆兩聲大震，劍芒所到之處，崖石籐樹紛紛碎裂，殘枝斷干連同大片碎石下落如雨，內有兩塊突出的怪石也被劍斬斷，隨同落地。人和飛鳥一般，盤空而下，帶著手上一條寒電，端的壯觀、威風已極。

　　那群怪魯見人不往下跳，反倒飛身向上，當要逃走，同聲吼嘯，正要追來，想不到對方如此厲害，全都嚇了一跳，紛紛驚叫，往後縱退。有的並還一躍十來丈，往崖壁上縱去，見人落地，為首怪獸又在連聲長嘯，方始縱回原處。黑摩勒看出怪獸膽怯，心中越定，一面把手中劍隨意亂揮，芒尾伸縮之間，崖石紛紛碎裂，火雨星飛，一面招呼鐵牛，令其縱下，一面

迎了回去。鐵牛剛一落地，二人會合，為首怪獸見同類驚竄，彷彿怒極，不住吼嘯。群獸本已縱出二三十丈，只為首怪獸仍立原處未動，聞聲重又如飛趕回，環立一起，朝著二人吼嘯，前爪亂舞，相隔約有三丈，把來路擋住，也不近前。

　　二人方覺脫身有望，如其為難，只用寶劍將其逼住，仍可走出，到了谷外空地，沒有這兩面危崖、上下受敵便好得多。忽聽身後遠遠獸吼，回頭一看，方才拖走野豬的獸群本已走遠，不見蹤影，似因為首怪獸發令，紛紛趕回，蜂擁而來，快得出奇，一路連縱帶跳，暗影中看去，宛如千點金光，星丸跳擲，晃眼便自臨近。為首怪獸又是一聲長嘯，忽然同時立定，相隔也在四五丈間，前後兩路全被隔斷，去路一面更多十倍不止，有的手上還拿著一件兩尺來長的兵器，定睛一看，正是新拔下的豬牙。

　　黑摩勒看不出是何心意，知道不宜動手，忙命鐵牛背對背立定，以防萬一，手指前面喝道：「我們去往黑風頂尋人，並不傷害你們，何苦將路隔斷？此劍厲害，想已看見，我本不難硬衝過去，但見你們只和野豬為仇，並不害人，惟恐誤傷，和你好說。如有靈性，明白我的意思，快些散開，否則，我二人的刀劍，便是鐵身也要斬斷，無故送死，豈不冤枉。」說罷，又命鐵牛將先斫落的兩三尺大一塊崖石一刀斬斷，並將寶劍舞動，連說帶比。為首怪獸也是連叫帶比，反又伸出兩臂，作出抱持之勢，並將身旁小獸抱起，走了兩步再行放下。黑摩勒看出怪獸想將自己抱走，又好氣又好笑，說：「這個不勞照顧，我們自己會走，只請放我過去好了。」怪獸見二人不肯答應，好似情急，不住亂跳。下余獸群本是前後擋住，不進不退，忽然同聲悲嘯起來，跟著又比了好些手勢，二人俱都不解。雙方都有顧忌，一方不敢進逼，一方也不敢動強硬衝過去。

　　相持了一陣，殘陽早已落山，疏星滿天，谷中光

景越發昏黑。怪獸首先不耐，一聲急嘯，便有幾十個試探著往身前走來。黑摩勒恐它動強，長此相持終非了局，大喝：「你們不聽良言，再如攔阻，我要動手了！」說罷，將劍朝空一掃。為首怪獸立發急嘯，獸群也慌不迭往後倒退。黑摩勒本來不想傷它，見它一逃，正合心意，暗忖：這類怪獸頗有靈性，既不敢和我硬拚，何不用劍逼住，緩緩前進？念頭一轉，立與鐵牛對掉，一面用劍威嚇，往前走去。哪知剛一轉身，為首怪獸首先吹嘯，前面獸群立時奔避，中有一多半並往兩邊崖上縱起，等人一過再縱下來。轉眼後面怪獸越來越多，前面所剩無幾，不時回顧，更不停留攔阻，隨聽頭上風生，連忙往旁閃避。側面仰望，正是為首怪獸，凌空十餘丈飛越過去，到了前面落下，向二人將手連招，邊走邊往回看，好似引路一般。一問鐵牛，說後面獸群有好幾百，均在交頭接耳，低聲歡嘯。仔細一想，忽然明白過來，大聲笑道：「你們想引我二人出去，並非有心為難麼？」為首怪獸將頭連點。黑摩勒覺著好玩，又起童心，笑問：「黑風頂，你們認得麼？」怪獸仍和方才一樣，只管引路，並不回答。黑摩勒一想，這東西多靈也是畜生，如何能知地名？且隨它去，看所行之路是否與我相同，再作計較，忙喝：「你既不知，還不快走？」說罷，招呼鐵牛不必再顧後面，一同往前飛馳。怪獸見二人走快，立率前面獸群飛奔。

　　二人一看，前後獸群分成兩起，自己夾在當中，一同前馳，彷彿這許多猛獸均由自己為首指揮，越發高興，暗忖：可惜人獸言語不通，好些俱不明白，否則，這樣猛惡力大的東西如能收服，將來用以開荒，豈不比牛馬有用得多？如遇仇敵，也難近身。他們執意要我同去，不知何事？這裡離黑風頂只有二百多里山路，如其同路，必與那位怪老人有關，湊巧就是老人所養都不一定。越想越有理，只顧朝前飛馳。一晃出谷，地勢忽然開展，大半環月輪已升出林梢，明輝如畫，山容也頗雄麗。遙望前途，一座高峰孤立雲表，

巨靈也似，天色甚好，看得甚真。人獸途向又是相同，越以為事出有因，否則，這樣猛惡的東西，老人不加收服，如何許其存在？一路急馳，一晃又是三十多里山路。

　　走著走著，忽又走入一條山谷之內，二人知那山谷乃是盤蛇谷的另一支路，路程已走七八。如由龍樟集那面通行，雖不用時斷時續由谷中妓路取道，此出彼入，稍不留意，走在螺絲彎裡，兩面均是參天峭壁，中通一線羊腸，左旋右轉，往來曲折，道路密如蛛網，人困其中，急切間決走不出，一個不巧，遇到子午黑風休想活命。但這前面一段也有好幾條岔道，必須尋到第四條岔道走進，再由一條崖縫中穿出，方可直走黑風頂。因聽熊猛說，內中幾條岔道都是彎曲狹窄，並有野草灌木遮蔽，難於辨認，容易錯過，崖縫又深又險，只容一人勉強通行，像熊猛那樣大人，有的地方還要踏壁攀援方得側身而過，忙令鐵牛小心，追隨怪獸同進。前段地勢也頗寬廣，兩崖比來路還要高險，月光正照谷中，前行不遠，草木漸多，路也時寬時窄，每過一處岔道，怪獸定必回顧，似防二人走錯神氣。

　　黑摩勒先未留意，連過兩處岔道，忽然想起山縫大小，獸群通行艱難，莫要所去之路與我不同，豈不又生枝節？便留了心。過了第三條路口，前行不遠，瞥見為首怪獸又在三丈之外立定回顧。鐵牛首先警覺，仔細一看，左邊叢莽中隱有一條路口，因那地方形勢隱僻，並有奇石和草樹遮沒，不留心幾乎錯過，同時看出怪獸另有去處，與所行之路相反，知被警覺定必攔止，忙喊：「師父！左邊現一路口，須防怪獸作梗。」

　　黑摩勒回頭一看，果與熊猛所說相似，因那一帶光景黑暗，草樹又多，先未看出，再見怪獸已然立定，搖手急嘯，意似不令走進。知其非攔不可，心想：「這東西雖無惡意，雙方路徑不同，當地往黑風頂已要折轉，它還沒有止境。如是老人所養怪獸也還罷了，

否則，各位師長命我言動均要機密，到了那裡，先和老人設法親近，帶了這多怪獸豈非不便？要是同路，自會跟來，何不試它一試？」念頭一轉，笑說：「我們要去黑風頂拜見一位老前輩，既非同路，只好先走。你如有事，等我回來再說吧。」說時目光故意看住前面，避開入口，往前走了幾步，一面留心對方神色。

　　哪知怪獸竟通人言，聽到末兩句忽然著起急來，一聲急叫，便有十幾個怪獸由身後趕來，看神氣想將入口擋住。二人機警，動作又快，話未說完，早往裡面縱去。獸群當時一陣大亂，前後兩路一齊撲來，無奈路口寬只數尺，又有崖石草樹遮蔽阻路，雙方相隔又在三丈以外，怪獸趕到，人已縱進。

　　二人更不怠慢，一面急馳，一面尋那夾縫出路。黑摩勒手持寶劍斷後，見獸群追來，大聲喝道：「我們言語不通，不知你的用意，自家又有急事。先以為你們是在近處有事，方始同來。走了這遠，還不見到，不能再為你耽擱。如真有事相求，我們事完，自會尋你。再要攔止作梗，我一動手，你們就難活命了。」話未說完，獸群似知寶劍厲害，不敢近逼，相隔仍在三四丈外，入口一帶已被擠滿，由為首的領頭同聲號叫，聲甚哀厲，與方才怒吼不同。越知有事求助，苦於詞不達意，暗忖：這樣多而猛惡的通靈怪獸，有何為難之事求我？照此形勢，老人必非它的主人，否則不會求到外人身上，那事也必艱難凶險。正想再問幾句，忽聽崖頂悲嘯，原來怪獸不能過來，後面的已由前面援崖而上，仍想把二人夾在當中，萬一情急，逼得太緊，自己又不忍殺它，豈不麻煩？心方尋思，鐵牛低語，說：「夾縫已然尋到，不知是否。」轉臉一看，身旁不遠果有一條生滿野草的裂縫，寬只三尺，又深又黑。剛要走進，獸群好似早已料到，哀鳴更急，幾個大的竟和人一樣，咧開大嘴號哭起來。

　　鐵牛心中不忍，方喝：「你們到底有何為難之事，又不會說人話，我們去了再來，不是一樣？」忽聽遙

空中傳來一聲清嘯，宛如驚鳳和鳴，由天半飛落，半晌不絕。來處甚高，二人聽出是人的嘯聲，心正驚奇。前後上下的獸群忽然同聲鳴嘯，與之相應，一齊仰頭向上，不再顧及二人，為首的一個又朝二人手舞足蹈，連聲低嘯，朝方才去路指了又指。黑摩勒笑道：「我知你那事情是在那面，我向來說話算數，只將那位老前輩尋到，定必回來幫助你們好了。」怪獸好似為難，但又無法神氣，又叫了幾聲，方始垂頭喪氣轉身走去。隨聽上下獸群奔騰縱躍，風沙四起，晃眼都盡，一個也未留下，只為首的低著頭不住回顧。二人因裡面太黑，不似外面還有一點月光，又恐對方所求不遂，發了凶野之性，拚命來撲，無法行走，再縱上面，用石亂打，更是難當，同立口內向外張望，不料退得如此容易，知與方才嘯聲有關，疑是黑風頂老人所發。雖覺方向不同，當時不曾聽清，也未在意，見怪獸臨去回頭，神情沮喪，又覺可憐，忙喊：「你只管放心。不問如何，我們歸途必來尋你。」怪獸方始歡嘯而去。

　　二人想起好笑，決計歸途往尋，看它到底為了何事，一面藉著劍光照路前行。走出不遠，崖縫越窄，路也越難走，崎嶇不平，有的地方僅容尋常一人通過，轉側都難，並向一旁偏斜，不能直走。先還望見頭上有一線天光，後來好似走在暗弄之中，天色早已不見。如非身小輕靈，所帶刀劍又是神物利器，既可照路，遇到荊棘籐蔓一揮而斷，稍差一點的人休想過去。難怪方才怪獸不敢由崖頂繞往前面攔阻，熊猛那大的人，以前兩次通行，真不知如何能夠往來。師徒二人在夾縫中曲曲彎彎走了八九里，方始脫身出去、雖有一身本領，也鬧了一身冷汗。到了外面，又是一片曠野森林。

　　鐵牛笑道：「這盤蛇谷斷斷落落，並不連在一起，走完一條又是一條，越走越難，真個討厭！總算快到，前途還有一小段便是那姓蘇的住處，不知風景如何。」黑摩勒道：「你哪知道，我在來路登高查看，此谷大體像一個人字形，我們走的是另一頭。因谷中到處深

溝絕壑，天生奇險，歧路又多，近黑風頂這一帶像一株珊瑚樹枝，中有好些谷口必須橫斷過去，出了這口，又進那口，才可抄近，免得遇險阻路，走錯途向，越繞越遠。如由龍樟集那邊來，便是葛師祖所說的路，難走之路更多，要遠兩三倍。我們所走這些谷徑，看似分開，實則都是谷中岔道歧路，一頭分裂向外，只中間有一兩處谷口，內裡仍是連成一體，不知道的人如何走法？景物如此荒涼幽險，這位老前輩偏在這裡隱居，尋他決非容易。附近住的兩人如與相識，再要是自己人，那就好了。」

二人邊談邊走，到處都是千年以上森林，峰嶺甚多，又無路徑，幾次把路走錯，再繞回來。共總百多里的山地，二人走得又快，竟走了大半夜還未到達。途中也未尋到水源，雖有兩處水潭，又黑又深，時見水草中蛇蟲驚竄，不敢取飲，幸而方才未吃完的桃子，被鐵牛包了幾個，一路縱躍奔馳，雖已擠碎，尚可解渴。月光又明，只半夜裡遇上一次狂風，猛烈異常，飛沙走石，吹得林木蕭蕭，聲如潮湧，約有個把時辰方始平息。再看前面高峰近頂之處，已是陰雲佈滿，月光照上去，雲邊多幻作了烏金色，峰頂早看不見，均覺此行奇險，與熊猛所說相同，只子夜黑風威力不過如此。快到天明，方將末段谷口尋到，走了進去，方知先前路仍走錯，繞了老遠一段。由此去往峰腳還有二三十里，路已平整，地勢寬大，一面高崖排空，一面深溝大壑，並有好些肢陀，草木甚稀，高峰就在前面，不似來路一段時隱時現，極易辨認。連走了兩三日夜，後半又經奇險，均覺疲乏，仰望天色，已是月落參橫，東方漸有明意，便尋山石坐下。歇息片時，天已大亮，重又上路。晨霧甚濃，山風陣陣，景物甚是荒涼，均想尋到蘇同再作打算，一口氣趕了二十多里。

正走之間，前面高峰忽被山崖擋住，遙望前面，有一小山。山並不高，半山坡上似有大片平地，一片蒼綠，映著剛升起來的朝陽，其碧如染。由上到下甚

是清潔。並有一條小溪，清波㶁㶁，環山而流，景甚幽靜，沿途少見，料有人居，忙趕過去。到後一看，原來山上林木乃是一種特產的榕樹。這類樹木福建境內最多，生具特性，極易生長，樹枝沾地，重又生根，往往一枝大樹，不消多年，蔓延出去，蔭蔽數十畝，彷彿好些樹林叢生一起，實則本是一株，濃蔭如幄，只見林木交鍺，互相蟠結，半山以上全被佈滿，想似經過人工。內中並有出入之路，樹根底下還種有兩行花草。晨霧已消，日光穿林而入，清蔭滿地，閃動起萬點銀鱗，濃翠撲人，沾衣欲染，花香陣陣，沁人心脾，時聞好鳥嬌鳴，飛舞往來綠蔭之中，穿梭也似。

　　二人在荒山中奔馳多日，第一次見到這好地方，不由心神皆爽，讚賞不置。因想主人必在林中居住，穿行了一陣，不見房舍，喊了兩聲「蘇大哥可在這裡」，也無回音。心方奇怪，忽然發現來路左側有一片空地，當中有一花堆，榕蔭之下放有石凳石几和一些火爐茶具之類，榕林也快繞完。忙穿過去一看，原來主人就著四外密列的樹幹，加上一種籐蔓，編結為牆，再用籐蔓花草編成屋頂，當中建成兩三丈方圓、一丈多高一所屋宇。內裡隔成兩間，再在四面牆上開出圓形和葫蘆形的窗和內戶，屋中另設門板開關，但都未用。編製極巧，交接之處雖有鐵箍束緊，生意未絕，外層再附生著許多香草野花，越發別開生面，通體新鮮，宛如大片綠氈四外包住，上面繡著無數奇花，五色繽紛，娟娟搖曳，美觀已極。內裡再用樹木齊中切斷，結成地板，以避濕氣。床榻几案、人家用具無一不備，人卻不見一個。那榕樹花籐所結小屋，前面留出一片空地，通到溪旁，景更清麗。臨溪也有一些石凳，以供坐臥，並有兩株不知名的花樹，花大如碗，一株淡紅，一株雪白，花開正繁。那花形似千葉蓮花，清馨撲鼻。二人以為主人他出，必在近處，少時還要回轉，不便私人人家，便去花下石凳坐候。

　　等了一陣，不見人回，腹中飢渴，便將來路所備乾糧肉脯取出對吃。鐵牛笑說：「我說道路太長，山

中沒有買處，想多買一點，師父偏說累贅，不令多帶。如今所剩無多，至多明天，便沒有吃的，怎麼辦呢？」黑摩勒笑罵：「蠢牛！你只貪嘴，也不想想有多麻煩？我先打算由龍樟集走，自然不須多帶。中途改路，所行均是荒山無人之境，誰曉得呢？」鐵牛忽然驚道：「師父，我想主人未必在此。方才過來時，我見屋中用具雖然齊全，也有爐灶，但不像近日有人用過。來時天才剛亮，主人有事外出，必要燒水煮飯，怎麼連點爐灰都沒有？我再看看去。」說罷往裡便跑。一會回來，手裡拿著一張紙條，說在窗前小桌子上尋到。

黑摩勒接過一看，上寫「久候不至，不知病體可曾復原？昨日壺師已往龍樟，弟欲再往一求，並托林老代為關說，就便往漳州訪友，歸來當在一月之後：兄如先回，請勿他去，因壺師近日常來林外飲酒，意思頗好，食糧用具仍藏原處洞中，請兄自取」等語，下面寫了「同啟」二字，知是蘇同所留，並知老人已往龍樟集。初意這等走法可以早到好幾天，不料欲速不達，反而錯過。如走原路，雖然要遠得多，老人卻可遇上，悔已無及。照留字日期，老人走才兩三天，依了鐵牛，既然到此，索性去往黑風頂老人所居看上一次再走。黑摩勒覺著峰高天半，上下艱難，老人不在，徒勞跋涉，事又緊急，已耽擱了好幾天，食糧將完，當時起身，照青笠老人所說途嚮往龍樟集趕去，至多次日便可到達。此行雖然撲空，一算程期，和走原路差不多少，許能趕在賊黨前面，立催起身，匆匆將紙條放還原處，又親自走去一看，主人實已遠離，也未睡眠，重又起身。

由當地往龍樟集，另走一路，無須穿越谷口，歧路雖多，但有葛鷹所說途向里程和青笠師徒所開路單，只要留心避開螺絲峽一帶險徑，別的地方山路雖極難走，憑二人的功力，也不在心上。黑摩勒先恐鐵牛不耐勞乏，後見精力甚強，心便放下，決計趕到龍樟集，尋見老人下落再作打算。哪知走出數十里，方覺崖高谷深，地勢越低，山形險惡，忽聽身後來路異聲大作，

淒厲刺耳。開頭聲音尚小，越往前聲越洪厲，先似秋潮初起，商剱始發，跟著波濤澎湃，萬籟怒號，彷彿遠處起了海嘯，就要襲來光景。谷徑蜿蜒，曲折甚多，這時已繞向黑風頂側面，中間連經數十處岔道，方向早變。先看後面，雖是天色沉黑，還看得見一點山形，後來異聲越轉洪厲，由遠而近，彷彿到了身後。回頭一看，來路已成了一片漆黑，大量烏雲彷彿天塌也似，鋪天蓋地狂湧而來，相隔至多十來里路。前面天色仍是清明，日光正照頭上，那一帶山谷漸闊，陽光普照之下，一前一後彷彿兩個世界。

二人忽然想起天已午時，必是子、午二時的黑風發作，快要掩來，方覺烏雲來勢如此神速，怎會靜得沒有一絲風意，路邊花草也未見有搖動？猛覺一股熱力其大無比，由身後襲來。回頭一看，那又濃又黑的風氣已將山谷填滿，相隔只有一二里，地面上的熱氣已被激動，狂湧過來，晃眼便被迫上，不禁大驚。黑摩勒首喊：「不好！鐵牛還不快逃！」師徒二人立時腳底加勁，連縱帶跳，如飛往前馳去。大量墨雲便追在後面，所到之處，上下一片烏黑，只聽悲風怒號，淒厲振耳，漸漸化為轟轟發發之聲，山搖地動，墨雲黑氣之中更有無數火星亂爆。知是黑風捲來的沙石互相摩擦所致，一個逃避不及被它衝倒，休說立足不住，不死必傷。

二人亡命飛馳，沿途均是參天峭壁，連個避風的崖凹洞穴都沒有，人的腳力，無論輕功多好，也決沒有風快。眼看危機一發，轉眼便被黑風捲起，身後熱力越來越強，並不似風，壓力大得出奇，就想停步也辦不到。百忙中回顧，那由天到地的墨雲黑影，帶著億萬點火星，排山倒海一般，已快當頭壓下，將人吞去，離身僅有半里來路。心正驚慌，猛瞥見前側面有一崖角突出，往裡凹進，妙在與崖平列，與來勢相順，絕好避風所在，料知此外更無生路，互相一聲驚呼，一同往裡躥去。

剛一到達，瞥見中有一洞頗深，心中一喜，後面的黑風墨雲已疾逾奔馬，由旁邊狂湧而過，眼前立成了一片濃黑，除那濃黑暗影中的億萬火星，隨同風勢滾滾飛舞，明滅萬變，勢如潮湧而外，伸手不辨五指，哪還看得見別的物事？總算五行有救，那洞深藏山崖橫壁之內，洞口正對風的去路，光景一樣黑暗，只管厲聲呼嘯，震撼山谷，彷彿天翻地覆，整座崖洞就要崩塌，風卻一點吹不上身，照此情勢，自難上路。先還以為那風每日子、午二時往來谷中，不過個把時辰當可過完，哪知悲風厲嘯越來越猛，空自心焦，毫無停止之意。二人日夜奔馳，精力早疲，年輕好勝，勇於任事，走在路上還不覺得，坐定之後，見風老不止，漸漸生出倦意，所坐山石又頗寬平，隔不多時，鐵牛首先睡熟。黑摩勒憐他連日辛勞，沒有喊他，坐在旁邊等了一會，心裡一煩，也跟著沉沉睡去。

　　二人這一睡竟睡了不少時候，醒來瞥見洞外天光，出去一看，斜陽反照對面崖頂，知時不早，心想連日太累，本打算在路上覓地安眠，明早趕到，先睡些時也好。風勢早過，地上到處都是崩崖裂石、殘枝斷樹。因已看到過黑風厲害，必須在子夜以前趕出黑風往來的一段谷徑，或在事前尋到避風所在，才可無害。精力已復，上來便跑，那山谷時寬時窄，時高時下，歧路甚多，難走已極。中間還走錯了一條路，費了好些事，才尋到原轉角處。所遇奇險甚多，均仗練就輕功，師徒合力，方始渡過。走到天黑，一算途程，共總走了一百來里，從來無此慢法，前途再要這樣，加上兩日也走不到。雖然憂急，無計可施，最可慮是童山禿崖綿亙不斷，不特鳥獸山糧無從獵取，連水也見不到一滴，所帶食物勉強只夠一頓，當夜如尋不到飲食之物，明早還好，再往前去便有飢渴之憂。想了一想，無計可施，只得腳底加快，把剩下來的乾糧留為後用，忍著飢渴，加急飛馳，一面還要留心把路走錯，煩勞已極。

　　天黑之後，路更難行，既恐走迷，又要算計時光，

先覓避風之所。不料趕了一段，忽然降起霧來，雖有寶劍可以照路，將身前雲霧盪開，沒有星月，天時早晚如何分辨？勉強在雲霧中趕了一段，想起來路所遇黑風的威勢，不敢冒失，正用劍光沿途照看，尋找山洞。鐵牛偶一回顧，瞥見身後有一二十點黃色星光閃動，忙喊：「師父！你看那是什麼？」同時，前面也有同樣星光出現。黑摩勒料知不是什麼好東西，忙令鐵牛小心戒備，一橫手中劍，大喝一聲，待要迎上，猛想起來路所遇獅面猿身的怪獸，目光與此相同。心中一動，便聽獸吼，一呼百應，上下前後都是，聲震山裂，疑是自己失約，被它發現追來，大聲喝道：「我二人並非避你，故意繞路，實是身有急事，不久還要回來。你們久居此山，當知地理，如通人言，可代覓一山洞，以防黑風傷人，再覓一點乾柴，等我把火點起，見面再說。此時大霧，你們不要近身，免為寶劍誤傷，彼此不便。」

　　鐵牛在旁想起前事，剛喊：「你那桃子，還有沒有？」怪獸忽然連聲低嘯，後面幾百點星光立時繞路趕上前去，聚在一起，往前面暗影中退去，一閃不見，只剩一個仍立原處。知是為首的怪獸，來意不惡已可想見，同時想起老人既已先走，夾縫中所聞長嘯何人所發？怪獸如此靈慧，昨日聞聲急退，必與那人相識。此時光景昏暗，又有黑風之險，看神氣似無傷人之念，以前又答應過它，索性隨它同去，先尋到避風之所，再用手勢和它探詢底細，也許認得老人都在意中。主意打定，喝問道：「我身有要事，不能久停。你如有事求我，須在天明以前，否則只好事完歸來再代你辦。天亮就要起身，你卻不要難過。」怪獸立時歡嘯，試探著走近前來。二人早看出怪獸只是有求於人，並無惡念，如有萬一，正好擒賊擒王，將為首的除去。暗中戒備，表面卻作從容，不去理它。怪獸見二人沒有喝止，越發歡喜，連聲低嘯，到了身前立定。劍光照處，見怪獸手指前面連比，作勢欲行，知是引路，便同前進。

人獸都走得快，約有一里多路，轉入一條狹長山谷之中，接連幾個轉折，方恐把路走迷，地勢忽然降低，由一斜坡跑下。方覺地方寬大，是片花樹森列的平野，忽聽水聲潺潺，前面暗影中似有火光閃動。過去一看，火光越亮，前面現出一座山洞，洞甚高大，當中生著一堆柴火，跟著便聽一股急風，帶著四點金星、兩條黑影由身旁急馳入洞，一看乃是兩隻怪獸，各用雙臂托著半片死野豬。

　　二人剛一走進，群獸立時紛紛歡嘯起來，將路讓開。二人見那山洞甚是高大，怪獸共有二三百個，比昨日所見少了許多，隱聞洞後哀號之聲，知道對方能通人言，並還靈巧已極，方才隨便說了兩句，想弄一點柴火，以便對比，就這一會工夫，不特把火升起，並還把死豬肉尋來請客。鐵牛正覺腹饑，先用刀割了一片，將皮削去，用刀挑起，放在火上去烤，不多一會便自烤熟，當時焦香四流，看去又鮮又肥。黑摩勒正用樹枝挑起一大片，想要去烤，打算吃完再問，見獸群十九避開，只為首一個立在上風一面，笑問：「這熟的比生吃好得多，可要嘗點？」怪獸咧著大嘴，將頭一搖，見樹枝被火引燃，黑摩勒恐污寶劍正忙著在換新的，便低叫了兩聲，立有兩怪獸往後洞跑去。轉眼奔回，拿來一柄斷的鐵槍、一把鋼刀，上已生銹。

　　黑摩勒剛一接過，又有幾個怪獸由洞外奔入，雙手捧著好些桃子，方纔所說居然全數辦到，越發心喜，疑慮全消。看出怪獸不肯吃葷，並還厭那燒肉香味，心想：這東西如此靈巧，善通人意，以前必與人常在一起，否則不會這樣。所求的事決非容易。自己吃了人家，不好意思就走。此時，黑風尚無動靜，離天亮還早，它的吼聲一句也不懂，還要耐心試探，連比帶說，不如早點問明，也好下手。便和鐵牛邊吃邊向怪獸連問活帶比手勢。後來試出，鐵牛說話土音太多，還差一點；黑摩勒因隨司空老人奔走數年，師長多半川、陝和北方諸省口音，土音已變，人又靈巧，所說的話，怪獸更是句句通曉，並不十分費事。

二人雖不通獸語，但由手勢中間出此洞甚大，前後兩層，並有好些石室，本是怪獸藏聚之處，後洞並有兩人在內久居，現已他去。怪獸似為那兩人制服，同住洞內，日常服役，甚是相安，因此能通人言。本來只在當地聚居，采吃山果草根和樹上嫩葉為生，十分快樂。那兩人未走以前，向不許其遠出，只有一黃衣人常時來訪，此外並無外人登門，那兩人走後，中有幾個怪獸靜極思動，出外遊玩，發現昨日崖頂背風一面有不少桃樹，桃子甚是肥大，告知同類，常往采吃，無心中遇到大群野豬衝過。

這類怪獸天性威猛，力大無窮，先想和豬硬鬥，無奈這類野豬雖無怪獸靈巧，惟更猛惡合群，一經性發，不論前面刀山火海，照樣猛衝過去，前仆後繼，不死不止，而且無論遇見什麼東西，只是生物，定必狂衝合圍，將其咬死，撕成粉碎才罷；又喜用樹根磨那兩隻獠牙，殘忍無比。吃飽無事，便拿草木晦氣，任性踐踏傷害。差一點的小樹，被它一咬就斷，兇惡非常。山中果樹被它糟蹋了不少，因此恨極，遇上必鬥。但都是三五隻一起，加以遠出不久，不知底細和豬的習性，第一次遇到這樣大群野豬，哪知厲害？當頭十幾個雖將野豬傷了幾隻，本身也被衝倒，逃得慢的兩個竟被踏扁，逃得快的也有兩個受了重傷。如非縱躍輕靈，上下崖壁如走平地，一個休想逃脫。後來看出野豬共有好幾千隻，每當黃昏將近，傾巢出動，去往飲水，由谷中經過時，和潮水一般，休說人和別的獸類，便是一座小山，也被沖塌。這才看出厲害，知道野豬大群猛躥時，直似瘋了一般，一味向前狂衝，永不顧到後面。正面遇敵，分明送死，至多拼得一兩隻，同歸於盡，於是改為伏在崖頂之上，先用石塊朝下亂打，等它走過再追上去，由兩三個對付一隻，將那落後的豬群殺上一二十隻，拖了回來，打算釜底抽薪，由少而多，緩緩除去。日子一多，雙方仇怨越深。

這日又有幾十個怪獸出外採果，忽遇大群野豬尋來。知道來勢厲害，那一帶地方又是大片果林平野，

野豬太多，來勢猛惡，難於力敵，惟恐引狼入室，又不敢引往自己洞內，只得分頭回竄，落荒逃走，數十畝方圓一片果林全被摧殘。雙方互有傷亡，野豬太多，地勢不利，只管縱得又高又遠，照樣難免死傷，一被迫上便同歸於盡，不死不休。內有十幾隻落荒逃走，微一疏忽，竟往洞後一面逃來。這時洞中怪獸聞得嘯聲已全趕出，後洞口外隔著一條絕壑，逃的怪獸共有五六十個。本意洞這面是片危崖，要高得多，相隔太遠，雖縱不過去，可由壑底援崖而上，仇敵決難飛渡；如往下躥，便是送死。剛一縱落，豬群也自趕到。

這次豬群雖多，來路地方寬大，雙方途中惡鬥，多半分開，不似谷中飛馳在一起。為首十幾隻大豬又在前面，隔得頗遠，追到對岸，知難飛越，見同來已有七八隻躥落壑底，進退兩難，正在怒吼慘嗥，忙即收勢，回身怒吼，一面往旁側轉。這些野豬均有特性，照例隨同進退，大豬一轉身，立和潮水一般退去，下面怪獸，就此上來也可無事，因見對岸縱落的幾隻野豬都極長大兇猛，只有兩隻跌傷，尚在拚命嗥叫，下余六隻仗著皮堅肉厚，受傷不重，反倒因此激怒，怒吼衝來。連經惡鬥，知道豬的特性，想要引其自行撞死，故意立在崖壁下面，作勢引逗。

這幾隻本是豬群中最兇惡的大豬，望見仇敵立在對面，本就眼紅，再經激逗，內中一隻剛繞過下面石堆，到了平處，亡命一般猛躥過來。怪獸看準來勢，往旁一閃，叭的一聲大震，崖石竟被撞裂了一片，豬也撞昏過去。別的怪獸覺著有趣，一同學樣。余豬也同怒吼衝來，偏又不知改換方法，一味低頭作勢，運足全力向前猛衝，相繼撞得昏頭轉向，跌爬在地，仇敵一個也未撞倒，仍是猛衝不已，稍一醒轉重又前撲，只聽轟隆叭嚓連聲大震，碎石星飛，散落如雨。豬的來勢依然猛惡，內有兩隻頭已撞破，反更激烈。崖上怪獸也自趕回，正在上下歡嘯，引逗野豬自殺，興高采烈。下面崖石連經猛烈衝撞，已現裂紋。未了四豬齊撞，一聲大震，忽然崩塌了丈多圓一片。內裡剛現

一洞，忽由裡面躥出一條大毒蟲，長達好幾丈。

六豬前後已有五隻撞昏過去，一隻活的，連同剛醒二豬，首被毒蟲前爪搭住，口中毒氣連噴不已。下面二十多個怪獸，只有小半逃上崖來，餘者四個中毒倒地，被那形似大蟒的毒蟲殺死，還有十幾個逃往旁邊原有小洞之內。由此下面終日毒氣飛揚，沾上必死。那十幾個怪獸伏著的崖下小洞深而曲折，毒蟲未朝洞中噴毒，後半身不知何故不肯出來。雖未送命，想逃上來卻是萬難。後才看出，毒蟲吃飽必要醉臥，便捉了兩隻野豬拋將下去，等其醉眠，援壁逃上。無奈崖壁太高，剛逃一半，被毒蟲警覺，仰頭一口毒氣，便自昏跌下去送了性命。底下不敢再上，只得每日採些果子山糧，冒險往洞中投去。總算毒蟲只上半身躥出，相隔十丈以外，看它口中毒氣一噴，立時逃走還來得及，才得苟延至今。日前為首怪獸往尋黃衣人求救，請將怪物除去。好容易將人尋到，始而不肯，說是此時無法可想，前夜忽然自己尋來，取出一小塊黃藥，上有香氣，命眾怪獸留意，日內如其遇到兩個小人走過，身有同樣香氣透出，向其求救，便可如願。

昨日眾怪獸正伏崖上，見下面有兩人走過，知道野豬就要衝過，恐為所殺，先用桃子擲下，連聲吼嘯，意在警告，令其避開。為首怪獸忽然趕到，二人已趕往樹上，急於想殺野豬，並未親見，不曾想起。後來下時，方覺二人身材矮小，與黃衣人所說相同，又聞到那股香氣，好生驚喜。事完，想把二人引來洞中除害，無奈雙方言語不通，二人心有疑忌，中途逃走。那條夾縫無法通行，又怕那口寶劍，恐生誤會。正在愁急哀求，忽聽黃衣人嘯聲，令其速退。趕去一問，說來人有事，不要太急，不久還要路過。方纔正在盼望，忽聽谷中守候的同類來報，發現霧中劍光，忙即尋來，務請將此毒蟲除去。

黑摩勒師徒連問帶比，經過一兩個時辰才將前情問知一個大概，對獸語也明白了些。黑風已早過去，

聽去似由來路湧過，洞前一帶並無狂風吹動，以為地勢較低之故，想起來路所殺毒蟲，天氣如此昏黑，難於下手，也看不見，如何前往查看？旁邊遙立的怪獸好似有什警兆，忽然紛紛往洞外躥去。為首怪獸側耳一聽，立時連聲急嘯，也往外跑。二人看出有異，忙握刀劍起立，待要出看，先去怪獸已紛紛跑回。隨聽離洞不遠有兩少女呼喝之聲，雜以獸嘯。靜心一聽，來人正是江小妹姊弟，阮氏姊妹好似也在其內，不禁大喜。要知前書所說重要關節，以及江氏姊弟追趕黑摩勒許多驚險新奇情節，均在下文發表，請讀者注意為幸。

正文 第一五回 遠水碧連空 甫學冥鴻逃矰繳 斜陽紅欲暮 忽驚鳴鏑渡流星

前文黑摩勒師徒因往黑風頂尋訪蘇同不見，發現所留紙條，得知老人已走，只得又往回路追去。

趕到半夜，正恐又有黑風之險，獅面猿身的怪獸忽然尋來，將二人引往一處山洞之中。正用手勢連比帶問，問出後洞崖下藏有一條形似蟒蛇的大毒蟲。怪獸經一黃衣人指點，聞出黑摩勒身有雄精異香，向其求助，想將毒蟲除去。人獸言語不通，只知一個大概。黑摩勒方想：毒蟲似蛇非蛇，照怪獸所比手勢，好似初遇大人熊猛時所殺毒蟲與之同類，忽見群獸紛紛奔出，隱聞男女呼喝之聲由遠而近。聽出是江小妹姊弟口音，想起江明本來說好同路，小菱洲上船以前，郁馨、龍綠萍忽由後面追來，和小妹姊弟低聲說了幾句，江明便說：「龍九公要和我見上一面，留住一日，隨後追來，或等二人歸途再與相會。」並說：「此行不宜人多，就要同去，也分兩起。」於是改在小孤山等候，當日如不追來，便先起身。江明因聽黑摩勒打算先回黃山，心意未定，不以為然，分手時節又說：「你如回山去見葛師，我便和姊姊先走一路，不去小孤山了。」當時忙著上路，也未說定，江明便被綠萍喊去。想不到此時他會尋來，阮家姊妹也在其內。不是賊黨人多厲害，有人指點趕來應援，便是江氏姊弟以為自己已去黃山，意欲來此拜見那位怪老人，不禁驚喜交集。因還雜有怪獸吼聲，恐有誤傷，忙即飛縱趕出，大呼：「大姊、明弟不可動手！它們並不傷人。」剛到洞外，便見為首怪獸兩點目光迎面馳來，後面三四條寒光閃動飛馳之中現出四條人影，為首一個已先應聲歡呼：「是黑哥哥麼？」怪獸已由側面繞到身後，想似知道來的是自己人，也在歡嘯不已。

雙方會面以後，江氏姊弟果與阮菡、阮蓮同來，

相見驚喜，同到洞內。一問來意，才知二人走後，江明也被九公喊出，告以葛鷹和青笠老人均不知武夷怪人底細。黑摩勒雖想回山，見了青笠老人，必被勸止。但他二人此行恐難如願，人又任性，至多將人尋到，未必能夠投機。江明同去反而誤事。那異人隱居黑風頂風穴之上，覆盆老人與之至交，九公昔年也曾相識，最好由江氏姊弟單走一路，自往尋他，明言悲苦身世，求其相助，就是未忘先人昔年嫌隙，也當看在這幾家孤兒可憐的遭遇，加以援手。到時，只要能夠忍氣，十九如願，比黑摩勒師徒容易得多。不過此老性情奇特，所行所為往往出乎情理之外。黑摩勒師徒雖然少年氣盛不肯服低，但極機警，膽更大得出奇，就許一言之合將他打動，不特不念前隙，反而出山相助均在意中。此舉雖是希望極少，此老一向各論各事，行事莫測，如其投機，事更好辦，因此聽其自去，不曾攔阻。萬一途中相遇，最好各走一面，雙管齊下，比較穩妥。免得一個不成便自絕望，或因下手稍遲，被仇敵想到，命人尋去，又多枝節。

江氏姊弟因覺事關重要，次日便由小菱洲起身。阮氏姊妹人最義氣，又和小妹一見投緣，拜了同盟姊妹，知道諸家遺孤，只他姊弟二人老賊看得最重，必欲殺之為快，賊黨人多勢眾，一旦遇上難免吃虧，執意同往。小妹謹細，見她們意誠，不便堅拒，去向九公請示。九公說是同行無妨，又指點了一些機宜，便同起身。行時，郁馨恐四人途中遇險，又將伊氏弟兄前贈龍、郁諸人的家傳易容丹送了幾粒，並將阮家姊妹每人一條白眉染黑，方送上路。小妹見龍、郁兩家姊妹都是一見如故，如非九公不許，都恨不得全跟了去；呂不棄、端木璉只在旁邊微笑，毫無表示，所說都不相干；阿婷兩次開口想要同走，均被勸止，後來阿婷也不再提，覺著雙方至交姊妹，以二女的為人，不應這等淡漠，心中一動，又想：呂不棄從小出道，機智絕倫，長於料事，必是知道此行不宜人多，不願說那空話，也就罷了。

四人因受九公指教，送黑摩勒的那條船恰巧趕回，說起湖口來了許多厲害賊黨，也許要往小菱洲尋來。為防狹路相逢，仍由原船送走，避開湖口一面，改由都陽湖邊起身，由九宮山中取道繞往武夷，照九公所說山中小路，由盤蛇谷中部穿出，轉往黑風頂。這樣走法，乃昔年諸長老往來武夷捷徑，比青笠老人所說近而好走。山路雖極險僻，四人均有一身極好輕功，並不相干，只龍樟集九公不曾提致。四人形貌年紀雖易使敵生疑，仗著駕船的二人地理極熟，泊處是一臨江山村，地最荒涼，共只七八戶人家，食糧早已備好，無須耽擱，衣履又極樸素，上岸毫未停留，由村旁繞過，便即覓路入山。上來一個人也未遇上，途程早經九公開好，極為詳細，沿途均有一定住處，多半山洞巖穴。只有兩處行經兩山交界，一是古廟，一是山民所居荒村，也只打尖歇息，代九公向廟中道士送信，並未住下。不似黑摩勒日夜急趕，曉行夜宿，也頗從容。沿途地勢雖險，風景頗有佳處，一路觀賞而行。因不知賊黨已有人去，路上又未遇一可疑之人，心中無事，反覺此行不虛，好些佳趣，誰也沒有倦容。

　　這日走入武夷山深處，算計前途還有二百多里便是盤蛇谷險徑，離黑風頂已不在遠。沿途風景更好，山花滿地，古木參天，萬壑松風與飛瀑流泉匯成一片清籟，到處樹色泉聲，觀賞不盡。正在指點煙嵐雲樹、白石清泉向前趕去，心中高興，阮蓮笑說：「這裡風景極好，今日未明起身，多趕了不少路。九公行前又曾吩咐，說這條路只有兩三處地勢寬平，風景頗好，下余不是窮山惡水，瘴病之區，便是危崖峭壁，鳥道羊腸，中間如遇人家廟宇，這等荒野之區，也都可疑，不是什麼好路道，最好不要錯過他說的那幾處寄宿之地。好在天色尚早，今夜宿處又是一座荒崖，連個洞都沒有。據說那一帶形勢險惡，遍地野草荊棘，早到沒什意思，又不宜於夜間行路，我們第一次遇到這好地方，何不多遊玩一會，算準時候再走？趕到前途正好日落，用完飲食分班安眠，仍是天明以前。乘著曉

風殘月起身，明日便可走進盤蛇谷，豈不也好？」

小妹為人謹細，原因這末兩站形勢最險，又是盤蛇谷中部人口，且喜路上未遇敵人，事情順手，意欲在黃昏前早點趕到前途最難走的小盤谷，登高四望，看好形勢，明日起身。一聽這等說法，不便拒絕，自己也愛那一片山水，便在當地停了下來，把腳步放慢，一路遊山玩水，緩步前行。有時發現左近風景佳處，並還乘興繞回，流連片時再走。大家都在高興頭上，竟忘時間早晚。

後來小妹見日色偏西，路才走了二三十里，因在途中兩三次繞越，已把九公所開途向走偏許多，前途還有百餘里山路方到小盤谷宿處，這點路程雖不在大家心上，一口氣便可趕到，初次前往，山路奇險，九公既命照他所說行止，並在路單上註明，必有原因，忙告眾人快走。依了江明，逕由當地起身，不必繞回九公所開原路，阮氏姊妹同聲附和。小妹惟恐山路曲折，再走錯路，耽延時候，知道眾人愛那一帶地方的泉石花樹，不捨離開，打算就勢遊玩過去。阮菌並說：「身旁帶有五色流星，這一帶地勢只當中隔著一條長嶺，又不甚高，反正沿嶺而行，一正一背相去不遠。此時日色初斜，到處香光浮動，山光晴翠撲人眉宇，風景比方纔還好得多。一樣的走法，不過稍微偏了一點，怎麼都趕得上，何苦走那山陰荒涼之地？姊姊如不放心，不妨分作兩路，萬一把路走錯，這五色流星乃家父由兵書峽帶回，不論日夜均可應用。我們現以前面小峰為限，萬一把路走錯，發上一個，立可趕去，至多翻山費點力氣，也不相干。」

這一路上，小妹看出江明和阮菌最是投機，心想：兄弟為人原重溫和，臉皮甚薄，和黑摩勒一樣，不慣與女子說笑同行，又是異相，二人不知怎會投機，許是前緣？自己家世單寒，母親上次見面，便令暗中物色，為兄弟尋一佳偶。因覺兄弟年紀尚幼，大仇未報，又當求學之時，無心及此。老年人抱孫心切，不便明

言，口中答應，並未向人提起，難得有此機緣。萬一因長路同行，日久情深，豈不了卻一椿心事？這半日工夫，看出阮菡對於兄弟頗為關切，大家都非世俗兒女，言笑自如，毫無嫌忌，二人越來越投機，不知不覺走在一起，自己和阮蓮反倒常落在後，心方盤算：回山稟明老母，稍探女方口氣，便向她父求婚。聞言心中一動，立將流星接過，說：「這樣也好，看看何人先到？」說罷要走。

　　阮菡性情剛直，說到必做，先因小妹忙著上路，已爭論了兩次，又和江明投緣、情厚，只顧幫他說話，本想強著小妹同行，沒料到幾句戲言小妹信以為真，竟要分路同行，話已出口，不願收回，又有點不好意思，笑說：「大姊真要自走一路麼？大自日裡怎會走迷？還是同我們一路的好。分開來走多氣悶呢。」小妹見她辭色天真，笑說：「共總不過十多里山路，憑我們的腳程，轉眼便可會合，真要不行，登高一望便能看見。我是因為九公再三叮囑要照他的路走，我已答應在先，越是背後越要照辦，又恐萬一他有什用意，無心錯過，故想回往山陰原路再往前進，並無他意。」
　　阮菡不便再說，朝妹子看了一眼。

　　阮蓮本覺小妹一人獨走於理不合，又見阮菡看她，似想令其與小妹作伴，江明在旁欲言又止，面有為難之容，心中一動，忽想起姊妹二人從小形影不離，近一二日，姊姊不知何故變了常態，專喜和江明說笑同行，不是走前就是落後，無形中成了一對，對方起居飲食也頗關切。先因江明乃蕭隱君門下高弟、衣缽傳人，人又極好，知無不言，有時向其求教，就有奉命不許洩漏的真訣，總是不等開口，言明在先，辭色十分誠懇，毫無虛假。姊姊和他親近，許是有心求教，互相研討，也未在意。後來漸覺二人老是並肩同行，笑語親密，遇到好山好水風景佳處，只要一個開口指說，定必一同趕去，對於自家姊妹雖也一同招呼，不知怎的神氣不同，彷彿二人彼此之間格外注重，心已奇怪，正在暗中留意查看，忽聽小妹說要想另走，江

明不與一路，乃姊又朝自己使眼色，忽然醒悟，忙笑說道：「這風景不過如此，我陪大姊走一路。你們嘴強，莫趕不到，把路走錯才丟人呢。」說罷拉了小妹，笑說：「我們還要翻過嶺去，大姊快走，莫追他們不上。」

江明和阮菡一樣，雖是自然愛好，天真無邪，未存別念，無形中卻種下愛根，生出一種牽引之力，見小妹獨走一路，本想跟去，又覺阮菡因為自己愛看山景，幫著說話，把事鬧僵，再要姊弟同行，未免把厚薄親疏分得大顯，也辜負她的好意，姊姊一人獨行，心又不安，正打不起主意，難得阮蓮自願作伴，再好沒有，知道乃姊性情溫和，與阮氏姊妹同盟骨肉之交，並非負氣，素來不善敷衍，話到口邊，又復收回，後見小妹走時望著自己，滿面笑容，似極高興，也不知為了何事，正在呆望尋思，忽聽阮菡笑說：「呆子！你姊姊已走，想跟去麼？不要因我為難呢！」江明脫口答道：「我姊姊為人極好，就我要去，也必命我奉陪，怎會使二姊一人上路？何況你是幫我說話，我再不知好歹，丟你一人，太沒良心了。至多只走十多里便可會合，這好風景，落得乘便看將過去。姊姊已有三姊作伴，我陪二姊，四個人分成兩對，倒也公平，我們走吧。」

江明原是無心之言，阮菡畢竟心細得多，忽想起小妹人最溫和，共總這點路，至交姊妹，更不會為了一言之失因而見怪，執意另走一路，已是可疑；妹子素有花癖，這樣好的山色花光自必喜愛，方才向她使眼色，原令代勸小妹不要分開，一言未發，反與同行。平日形影不離的妹子，就說不好意思令小妹獨走，勸她不住，也應令江明跟去才對，不應如此。前後一想，忽然有些警覺，再見江明炯炯雙瞳注定自己，口氣神情又是那麼親切，不由面上一紅，又羞又急，其勢又不便追去，心中有氣無從發洩，剛朝江明嬌嗔說了一句：「都是你！」又覺對方為人忠實，自己近日言動疏忽，被人家生出誤會，如何怪他？忙又把話收住，

暗中好笑起來。

江明見她星波微瞬，彷彿生氣，忽又皓齒嫣然，顯出一點笑容，玉頰紅生，似嗔似喜，斜陽芳草之中，人面花光相與掩映，更顯得風神窈窕，容光美艷，由不得心生喜愛，忙笑問道：「都是小弟什麼？」阮菡無言可答，嬌嗔道：「你這呆子，我不與你多說了。還不快走！如能趕到她們前面，迎上前去，省得大姊三妹說嘴。我以後對你，還要⋯⋯」江明見她話未說完忽然止住，好生不解，便問：「還要什麼？」

阮菡知道話又說錯，以為江明故意追問，不由氣道：「你管我呢！我還要什麼？我還要恨你！」江明急切間沒有會過意來，慌道：「她們自己走去，與我無干。我恐二姊單走，不大放心，又恐寂寞，不特沒有跟去，連話都未說，路上並無開罪之處，二姊為何恨我？」阮菡見他驚慌發急，才知不是故意，心中一軟，又想不起說什話好，佯嗔道：「你得罪我的地方多呢！此時懶得多說，以後只要聽話，還可商量，否則，非恨你不可！」說到末句，又覺內中好些語病，心情頗亂，連風景也無心看，連聲催走。

江明人本聰明，見她時喜時嗔，詞不達意，使人難解，本是並肩說笑，從容同行，說完前言更不開口，忽然低頭急走，臉更紅得嬌艷，頓失常度。細一回憶，也自有些明白，由不得身上發熱，臉上發燒。略一定神，趕將上去，一同急走，誰也不再開口。阮菡暗中偷覷，見他先是茫無頭緒，除恐自己生氣發急外別無他意，忽似有什警覺，由此不再發問。雖然由後追來，相並同行，比起以前隔遠了三四尺，臉漲通紅，低頭同走，神態甚是端重，越覺方才冤枉了他，但又無話可說，由此誰也不再說笑，阮菡還在暗中不時偷看對方神色。

江明明白乃姊和阮蓮心意之後，惟恐阮菡誤會怪他，連頭也不敢抬，無奈情芽正在怒生，難於強制，何況是為恐怕對方生氣而起，越是有意矜持越是難耐。

心上人又同一路，近在身旁，雖不敢向人再看，對方娉婷倩影老是橫亙心頭，沿途花樹雖多，俱都無心觀賞。走了一段，想起前事，心亂如麻，正不知如何是好。阮菡見他老不開口，也不再看自己，不禁有些疑心，忍不住問道：「你怪我麼？」江明早就不耐，聞言把頭一側，二人目光恰好相對，見阮菡面有笑容，不禁喜道：「姊姊不怪我了麼？」阮菡想和他說「以後形跡上不要親近」，但又不好意思出口，念頭一轉，抿嘴笑道：「你聽我話，自然不會怪你。現在不要多說，快些趕路，去追她們要緊！」說罷不俟答言，連催快走，二人於是重又和好起來。

　　阮菡回顧，路已走了一多半，山形彎曲，中段好似離開原路越遠，旁邊山嶺已早不見。先還恐把路走迷，正在商計登高尋路，忽然峰迴路轉，往左面一條生滿蘭蕙的山谷繞出，方纔所說小峰居然在望，相隔預約之處只兩三里路，出谷就是。前面並無流星放起，料知小妹、阮蓮尚未到達。江明見跑得太急，途中風景又是那麼幽美，所行山谷，到處奇石森列，松竹蒼蒼，晴翠撲人，秀潤欲流；山崖不高，但都蒼苔肥鮮，雜以各種草花，宛如錦繡，一邊還有一條小溪，幽蘭佳蕙，叢生山巔水涯、石隙崖坡之間，娟娟搖曳，芬芳滿目，斜陽影裡分外鮮妍，又有這麼一個知心佳侶並肩同行，如行畫圖之中，清麗絕人，越看越愛，忍不住說道：「姊姊走慢一些。你看這裡空山無人，水流花放，風景比前更好。我們只顧低頭趕路，一點不加領略，實在可惜。這樣走馬看花，豈不使空谷幽芳笑我俗氣麼？」

　　阮菡原意小妹、阮蓮對她有了誤會，心中愧急，先恨不能當時趕到才稱心意，繼一想：我們都非世俗兒女，只要心地光明，有什嫌疑可避？這人年紀比我還小一兩歲，人又天真正直，彼此投機，人之常情，同走一路，有什相干？此時多疏遠她們也看不見。反正我有主意，明弟也不是那樣人，她們多心氣人，以後對明弟如其疏遠，反顯得我情虛怕人，好些不便。

不如仍和往日一樣，行所無事，是非久而自明。索性放大方些，免得明弟難過，不知如何是好。本在尋思，聞言笑答：「大姊、三妹比我們多翻一個山嶺。方才登高遙望，只覺山路曲折，又有幾條歧徑，惟恐走錯。大姊固執成見，我們也拚命急趕，想不到小峰近在前面，比預料少了好幾里，她們決不會搶在前面，否則流星必已放起。這好風景不加賞玩，真使山靈笑人。好在只有裡把路就到小峰前面會合之處，我們就是後到，也差不了多少。你既愛看，我們慢慢走過去也好。」

少年男女，情愛天真發於自然，光明純潔，每經一次波折，無形中必更增加好些情愛，形跡上也必更轉親密。外人眼裡彷彿異樣，自己卻一點也不知道。當地風景又好，上來以為前途不遠，轉眼可到，多在谷中觀賞一陣並不妨事。後來指點幽芳，徘徊松竹之間，越說笑越有趣，漸由緩步徐行變為流連光景，不捨離去。二人都是同一心理，覺著這好風景難得遇到，索性望見流星火花趕去不遲，再把小妹等引來，大家同游更妙。只顧樂而忘去，天色早晚全都忘記。末了走到離谷只七八丈的危崖之下，當地花樹更多，風景更好，谷口小峰又偏在右側小妹、阮蓮由左面山徑上馳來必由之路，斷定過時彼此均可望見，索性同往崖前臨溪一株上有許多寄生蘭蕙和各種女蘿香草的盤松之下，尋一原有山石，並肩坐下，互相說笑起來。

這時斜陽已快落山。因那一帶谷徑東西直對，地又寬平，晚景殘光正由二人身後照來，映得谷中花樹溪流齊幻霞輝。別處地方已是山風蕭蕭，暝色慾暮，當地卻在斜陽返照之中依舊光明，香草離離，時送清馨，景更幽美。二人正談得有興頭上，阮菡一眼瞥見兩條人影映在水中，已快成了一體，兩頭交並，相隔不過寸許，忽然警覺，暗忖：近日和江明常在一起說笑同行，已易使人疑心，方才路上還想和他以後疏遠一點，如何反更親近起來？心中一驚，忙即回頭，江明雖同並坐石上，坐處相隔還有尺許，並不十分接近，

只是一雙英光炯炯的眼睛注在自己臉上，滿面笑容，彷彿高興已極；方才業已試過，知其心性純正，只是彼此投緣，老願常在一起，別無他念，這等親密情景，外人不知，難免疑心，無奈自己方才叫他同坐，又談了好一會，并無絲毫錯處，不能怪人，不知說什話好；惟恐有人走來，剛一起立，猛瞥見身後夕陽已然落山，只剩一角殘紅尚未沉沒，谷中山石花草映成了一片暗紅色，前途已是暗沉沉的，大半輪明月業已掛向峰腰喬松之上，天空中已有三兩點疏星隱現，分明天已不早。如非當日天光晴美，稍有雲霧便是暮色昏茫，離夜不遠。想起前途還有百多里才能趕到小盤谷，小妹決不會如此荒疏，到了前面小峰毫不等候，也不來尋，便自上路。這一驚真非小可，心裡一急，忙將連珠流星取出兩支最大的向空發去，接連兩串五色火花，似火箭一般，帶著輕雷之聲，朝小峰那面衝霄直上，斜射過去。暮色蒼茫中，宛如兩條小火龍，飛得又高又遠，到了雲邊才始消滅。

江明早已陶醉在水色山光、花香鬢影之中，急切問還未想到別的，見阮菡忽然驚慌起立，連發流星，笑說：「這流星真做得好，姊姊她們許還未到，二姊為何驚慌？」阮菡氣道：「你還說呢！平日看你何等聰明心細，今日會這樣糊塗，只顧貪玩，連時間早晚都不知道。你知我們在此耽擱了多少時候麼？我們剛來此地時，太陽還有老高，就這三四里路看花說笑，竟去了一兩個時辰。憑我們的腳程，這一點路不同如何走法，也往來它個好幾次。我們還說無心耽擱，大姊、三妹她們理應早到，為何不見，也無信號發出？這連珠流星乃兵書峽特製，多少年來從未用過。去年除夕，爹爹拿了許多回來，與我們當花炮玩。我想將來也許要用，留了一半，沒有放完。這次出門，為防萬一姊妹走失，帶了十幾支。就是我們談話出神沒有看見，聲音也聽得出，如何毫無動靜？她二人又極細心，如到前面，必要尋來，斷無不顧而去之理。此事奇怪，莫要她們途中遇敵，那才糟呢！」說時，二人

已同起身，邊說邊往前飛跑。

江明也被提醒，憂疑二女安危，又驚又急，同時想起以前聽師父說，凡是名山大川、風景清麗之區，多有高人隱士隱居，或是盜賊惡人潛伏其中。這一帶風景之好從未見過，尤其這條山谷，所有花草泉石都似有人常時整理，清潔異常，不似別的荒山雖也有那極好風景之區，大多帶點荒野氣象，不是落葉飄蕭，殘花滿地，便是草莽縱橫，灰塵堆積，乾淨地方極少。就是遇到繁花盛開，綠潮如海，沙明水淨，景物清華，最清麗乾淨的所在，多少總有一點蕪亂之跡，與此迥不相同。照此情勢，就許有什異人奇士在此隱居。對方如是壞人固然不妙，再要與強敵一黨，更是凶多吉少。越想越急，連罵自己粗心大意，依了二姊，不在當地停留，也許趕上，就是她們遇見敵人，也可應援，何至於此？

阮菡見他愁急非常，不忍嗔怪，改口勸道：「你不要急，休說大姊為人，便是蓮妹也不會便有凶險。你以為不見流星事更可慮，我此時想起大姊何等謹細，三妹也頗機警，如遇強仇大敵，狹路相逢，定必先發流星警告，將我們引去，怎會這等清靜？空山傳音，有人動手喊殺，老遠都能聽見，何況相隔只是一條山嶺，多少總可聽出。一路之上聲息全無，在谷中耽延了這些時，也未發現有人尋來。她們途中雖然一定有事，照我看法，還是平安的居多，否則她二人武功俱都不弱，大姊新近得到一口好劍之後，又經高人傳授，學成劍術，以前根基更扎得好，限於天賦，真力固是稍差，遇見強敵，上來如不能勝，鬥久難免力弱。但她所說多半自謙。日前途中無事，我們三姊妹同習越女劍法，她那內家真力並不算小，尤其師傳越女、猿公交互為用的二十六式連環劍變化無窮，稍差一點和不知底的敵人，不等使完已早送命。就是真力稍差也不妨事，何況是她自己疑心，專拿兩位師長來比，並非真的如此。哪有遇敵不勝，憑她二人的輕功腳程，連警號都發不出之理？倒是你說這裡風景好得奇怪，

必定有人隱居的話料得不差,也許遇見什人,被其留住,情不可卻,途中有了耽擱;又有別的顧忌,不便妄發警號。她們決不會自行上路,我們只照來路迎去,多留點心,就不遇上,也必能夠發現,放心好了。」

幾句話的工夫,二人已跑出谷口,到了小峰前面。一看形勢,來去兩路野草甚深,並無刀劍斫折之痕,忙往來路回趕。眼看天色黑了下來,初升起來的明月本不甚亮,又被山崖擋住,前面黑沉沉的,遍地灌木,野草叢生,有的地方,不用刀劍開路簡直不能通行。江明雖聽阮菡勸慰,心終愁急,知道敵黨凶險,內中又有迷香等毒藥,二女身旁雖經車、卡二人和黑摩勒前後送了兩種解藥,萬一行路疏忽,驟出不意被人迷倒,如何是好?路又如此難走,一時情急,瞥見身旁不遠橫著一片崖坡,草木比較少些,忙喊:「二姊,快到這裡來!」說罷,施展輕功,逕由灌木叢中,用草上飛的身法蹈枝而渡,接連兩縱便到了側面坡上。

阮菡跟蹤在後,方說:「明弟不要太慌。前途難料,天色昏黑,留神忙中有錯。萬一伏有對頭,豈不是糟?」話未說完,忽聽一聲輕雷由下而上,一串紅綠二色的火星直射高空,朝小峰那一面飛去,正是平安信號,不禁大喜,忙照火星出現之處越崖而過,往下面山徑中馳去。下面地勢也是叢莽怒生,甚是難走,二人急於尋到小妹、阮蓮,一面縱高跳遠,如飛前進,遇到草多之處,用刀開路,一面又取一支流星朝前放去。

江明從小隨師,生長黃山,輕功最好,所練踏雪無痕,草上飛的功夫,比黑摩勒功力還要較深,阮菡自跟不上。見當地草莽太多,地勢崎嶇,高低不一,時有溪流、山溝阻路,天太昏黑,江明進得太猛,恐其失足跌倒,落溝遇險,忙喊:「明弟等我一路,不要這等心慌!我們路又不熟,跌倒怎好?她二人已有下落,人又平安無事,今夜大半不能趕到地頭,忙它作什?」

江明正往前面飛縱，聞言想起阮菡只比自己大了一兩歲，又是少女，初次出門，這樣昏黑難走的路，如何將她丟下，忙即收勢。因是提氣輕身、「蜻蜓點水」身法，藉著劍上餘光，看好前面落腳之處，不問山石樹枝，飛身其上，雙腳稍微一沾重又縱起，有時黑暗中一腳落空，踏在野麻荊棘之上，只要腳底一虛，立用內家輕功、師傅絕技，身子往前一躥，雙手一分，把真氣往上一提，凌空旋轉，仍能往前飛縱出去，稍有著落便可縱起，但是停留不得。又知那一帶野草最多，一不留神便要踏空，惟恐下有污泥，百忙中瞥見左側有一片隆起，就勢把身子一偏，由橫裡飛縱過去，落地一看，竟是大堆山石，剛剛立定，笑答：「二姊留心，這裡草多，我真太冒失了。」忽然發現前面橫著一大條黑影，不見一點樹枝，似有一片空地。還未看清，身後一亮，回顧一條人影，帶著一團銀光，已凌空飛落，由斜刺裡縱將過來。

　　原來阮菡正追之間，忽然想起覆盆老人賜有一粒蛟珠，大如雞卵，用以照路，二十步內光明如晝。因上路時江小妹說，這顆夜明珠隨便顯露容易生事，勾引盜賊惡人搶奪，特意做一絲囊裝好，再用雙層黑絹包在外面，藏在身旁一直不曾取用；空山無人，二女既在前面無事，正好照路前進，隨手取出。剛把外層黑絹袋去掉，取出絲囊，眼前立時大放光明，宛如一團微泛青色的銀光托在手上，妙在那麼亮的一團光華，看去一點也不射眼眩目，心中一喜，見江明已向一石堆上縱落，珠光一照，看得更清，踏著沿途灌木小樹，飛縱過去。

　　二人相見，正要埋怨，珠光朗照之中，江明忽然看出前面黑影乃是一條又寬又深的大壑，離盡頭相連之處還有二三十丈。因兩崖地勢成一斜坡，草樹繁茂，天太昏黑，崖邊又有許多較高的灌木，如照先前那樣輕身縱躍，一味急進，必從那排灌木之上縱去。大壑隱在前面，不是方才往旁一縱，急切間決不知道下面隱有一條絕壑。憑自己的目力，到了崖邊即便看出，

驟出不意，人已前縱，十九無法收勢，定必一落千丈，墜入壑底，多好本領輕功也無幸理。想起母親、姊姊平日勸誡之言，心裡一寒，忙對阮菡道：「小弟真個粗心大意，沒有二姊招呼，再縱兩縱，連命都沒有了。」

阮菡見他滿臉感愧之容，再看前面形勢如此奇險，不由膽寒，江明已在賠話，暗幸之餘也就不忍怪他，笑道：「你往日也頗謹細，今天怎會變得又蠢又粗心？這大一個人，以後還要常在外面走動，如其無人作伴，我真代你不放心呢！」江明接口答道：「我有二姊一路隨時管教指點，還怕什麼？」阮菡心中一動，見江明正朝前面查看地勢，知是無心之言，故意氣道：「你近日不像以前老實，又無人教你，哪裡學來的油腔滑調？我說的是將來，不是現在，莫非我跟你一輩子，永不離開？」說完，覺著內有語病，臉方一紅。江明本想說：「永不離開才好，我真捨不得你。」剛脫口說了「永不」兩字，猛然警覺，少年男女，黑夜荒山無人之際，這等說法易生誤會，話到口邊，忙即止住，再往深處一想，心方微蕩，臉漲通紅。

阮菡見他欲言又止，神態不似平日自然，嬌嗔道：「你永不什麼？」江明看出阮菡珠光人面相映成輝，秀目含威似有怒容，越發慌道：「我是說，永，永，永不這樣冒失。二姊不要生氣。」阮菡見狀，知他本心不是這等說法，又好氣又好笑，道：「你以後說話舉動都要留神，老實點好。只管惹我生氣，從此休想理你。也不知好好一個人怎會變得這樣，莫非和黑師兄剛見一面，就把他的油腔滑調都學了來？你看你方纔那樣忙法，這一說話，又不走了。方纔如不是你中途說要看花，不是早追上她們了麼？差一點沒有把命送掉，還在貪玩呢！」

江明還未及答，又有一串流星由左側面飛起，這才看清來勢。先前急於要追上二女，趕奔了一程，無暇判別，走得太忙，又未看準方向，已然走歪了些。

不是流星再起，不但冒險，還要把路走錯，忙照流星飛起之處轉身趕去。剛走出二三十丈，便將那一帶滿生草莽灌木的野地走完。前面山清水秀，花木泉流到處都是，雖沒有山陽一帶風景清麗，卻也不是尋常荒山野景。月光也漸高起，現將出來。沿途景物，沒有珠光映照，已能看出。江明說：「此珠太亮，這裡必有人家。姊姊她們不知何故不曾迎來？看所發流星，就未走遠離開，也必停在原處。莫要本來無事，為了珠光大明，多生枝節。月光已明，能夠看出路徑形勢，二姊將它收起吧。」

阮菡笑答：「有理，果然聽話。細心一點，不像方才冒失，這樣才好。」說時，剛把絹袋取出將珠藏起，猛瞥見流星起處，前面樹林之中忽然大放光明，定睛一看，正是同樣珠光，遠方看去，分外明輝朗耀，把那一帶樹林都映成了銀色。只不見二女迎來，好似停在林中不曾移動。覺著二女不應在途中耽擱這久，所發流星紅綠二色，本是回答平安的信號，方才谷中所發必已見到，第二次帶有黃色火星，催令速往，當然急於見面。回走已好幾里，離開原路頗遠，快要繞往日間改道的嶺陽一面山水風景佳處，這粒珠光也必老遠望見，為何隔了這些時不見迎來，又將妹子身邊那粒蛟珠取出對照，想催自己決去，並恐暗中走迷之意？她二人定在林中不走，必有原因。

越想越覺奇怪，不約而同生了疑心。估計途程還有兩三里路，略一商量，料定二女途中必有事故，否則不應谷中流星發出好些時，走了一大段方始得到回答。二女本往小峰一面會合，反往回路退走，又停在前面林中不動，連催快去，分明不能離開荒山深谷。無事便罷，如有變故或受強敵圍攻，決非小可。也許被困在彼，或是敵人雖被打退，卻有一人受了重傷不能上路，在彼待援。心中愁急，又恐還有敵人伏伺，不敢大意。剛一避開正面，發現旁有小溪，忙縱過去，藉著沿途樹林遮蔽，施展輕功，腳底加快，輕悄悄掩將過去，一面留神朝前注視。

不多一會,便見三條人影朝方才來路照直迎去,其行如飛,三人兩高一矮,均是男子,身旁也各帶有兵器。方料不妙,三人走到半路忽然分開,一個並將身後寶劍拔出,朝來路小峰一面急馳而去,看去地勢頗熟,比自己方纔所走要近得多。一個到了先取蛟珠的亂石附近,也將兵器取出,另一手朝腰間摸了一摸,似還取有暗器,跟著人影一晃便不再見。還有一個矮子,上來手中便持著兩道寒光,似刀非刀,走得最快,輕功似不在江明以下,凌空一躍便是十來丈,先在後面出現,晃眼之間追過二人,把手中刀一揮,人便趕往前面,到了來路草莽之上,毫不擇路,帶著那兩條寒光,星飛電躍,逕由灌木枝上飛馳過去,疾如飛鳥,再一轉眼,便將大片草莽越過,往今早來路馳去,也是一閃不見,好似作品字形,分成三面埋伏。

二人心想:方纔曾取珠光照路,對方必已看出下落,也許連人都被望見,如何來路不曾遇上,也未搜尋,只一個埋伏在亂石堆附近,另二人反倒分開,彷彿只知敵人要來,想要分頭埋伏,並未發現自己神氣。好生不解。因已看出林中有敵,看那身法,無一弱者,又均男子,越料小妹等被困林內,所用流星寶珠也許已落敵手,想將自己引去,並非二人所發。正驚疑問,前面珠光忽隱、相隔也只十多丈那地方是大片花林,花開甚繁,有兩三處火光隱隱透出,並有人影閃動,月光更明。那花形似玉蘭,但是較小,滿樹皆是,月光之下白如玉雪。後倚崇山,前有清溪,除卻來路一片草莽灌木,肢陀荒野而外,遠近峰巒矗列,奇峰怪石,盤松修竹到處都是。山風過處,時起清吹,暗香疏影,花月交輝,更顯得夜景清麗,山水雄奇。

二人心中憂疑,雖覺沿途景物甚好,與日間所見,又是一種情趣,也無心情觀賞。林旁立著大小好幾幢怪石,朵雲拔地,虎躍猿蹲,飛鳥盤空,重台疊秀,都只兩三丈高大,小的宛如新重解籜,高還不到一丈,但均瘦硬雄奇,孔竅玲瓏,意態靈動,形勢奇絕,一面背著月光,正好藏伏;剛輕悄悄掩到一處上有籐花

下垂的小峰後面，想往林中窺探好了虛實再掩將過去，忽聽一男子口音說道：「姊姊、世妹不必憂急。陳二兄雖說他途中遇到你們對頭，一則相隔尚遠，就是你們四位途中耽擱，這條路向無外人往來，我在此山住了四五年，主人住得更久，因為地方偏僻，隱藏亂山深處，無論來人如何走法，均不會由此經過。途中岔道又多，就是來過的人稍微疏忽，把來路那幾條入口要道差過一點，也走不到這裡。諸位姊妹如非有人指點，開有路單地圖，休想到此，何況這些不知底細的賊黨。方纔還恐令弟、令姊尋你們不到，趕往前途，姊姊又難起身追去，彼此相左，難免驚疑愁慮。後由二哥前往追趕，看出野草甚深，不似有人走過，照情理又不應走得太遠，姊姊又說到了小峰必要等候，這兩條去路以外別無途徑，只得趕回。歸途經過谷口，不見有人在內行走，以為是在嶺南把路走偏，無意之中走往余家，也未入谷細看，想往嶺南一間。半途發現流星信號，看出人在小峰一面，快要尋來，這才趕回送信。三妹知道，又連發流星，久候未來，正在盤算遠近，勸二位姊姊不要擔心。後有人來，說在途中見有兩次流星，一東一西飛揚空中。一處似由這裡發出，知我從無此物，還在奇怪，到後和我一說，這才想起方才風力太大，小峰一面和芳蘭谷一帶地勢最低，又有大片山峰擋住，再被逆風一吹，怎能看見？果然不多一會便見二姊明珠放光，連人影都能看出，三姊也將寶珠取出，引其前來。後見珠光忽隱，忽然想起光華太亮，萬一賊黨由附近山上經過，豈不引鬼入室？才請收起，並請陳二兄等三位迎上前去，三面埋伏瞭望，以防萬一。前面二位兄姊此時不見尋到，也許因為二位姊姊不曾去往約會之地，雖發信號、明珠，人卻不見，生了疑心，初來地理不熟，難免走慢一點。我想他們就是繞路掩來，未與陳兄等遇上，也快來了。三妹不信，不妨出林一看，喊上兩聲必有回音，放心好了。」

二人聞言心中略寬。因未聽到小妹、阮蓮語聲，

還不敢冒失走進。聽完，阮菡拉住江明，剛把手一搖，令其稍停，等二女有無回答，相機進退，隨聽阮蓮答道：「我料也是如此。我這位姊姊，姊弟二人雖然骨肉情厚，但知李兄俠腸高義，焉有不信之理？她這面容愁苦，想是藥性發作，並非因為方纔所說。家姊珠光連人都已看見，我又取珠對照，斷無不來之理。就是人地生疏，事出意外，也耽擱不了多少時候。再等一會不來，我再出去喊她吧。」隨聽小妹呻吟說道：「我想賊黨如此厲害，人數又多，就是主人本領高強，二位妹子和舍弟也能應付一二，將其打敗，可是一有漏網，賊黨人多，必來尋仇。我們已對不起李兄了。主人隱居在這樣好的名山福地，自耕自食，遠隔塵世，何等安樂自在！再為我們從此多事，越發使我同心不安。我並沒有不放心，他二人也許已來林外，想要窺探明白才行走進，轉眼必到，三妹不要去吧。」

　　二人在外，先聽阮蓮答話，心方一喜，後來聽出小妹竟似受了重傷，難怪不曾迎來，全都大驚。勉強聽完，江明首先情急，急喊一聲「姊姊」，當先趕進，阮菡也忙跟在後面。剛到前面花林深處，便見林中心現出兩畝許方圓一片空地。左首一幢竹樓，上下兩間，門窗洞啟，看去形似一座雙層涼亭。樓前花松環列，並有一片池塘與溪流相通，內種荷花。花樹下面放著幾件石凳、石桌和竹榻等用具，石上還有茶爐、酒杯等物事。樓旁兩株大花樹下，用厚布結成一條懸床，上設枕褥，小妹臥在其上，離地三四尺，身上蓋有一條薄被，看去十分溫軟舒適。前面花枝上還吊著兩盞明燈，燈光花影之下，照見小妹面容微微有點浮腫，秀眉緊皺，似頗痛苦，語聲微弱，呼吸不勻，有被蓋住，也看不出傷在何處，瞥見二人趕到，似甚驚喜，只喊得一聲「二妹、明弟」便喘不上氣來。阮蓮坐在床前竹椅之上，似未受傷。對面一張竹榻，上臥一個中等身材的少年，剛剛坐起，身上被頭還未全去，彷彿有病神氣。

　　江明、阮菡見狀全都愁急，一同趕過，剛喊了一

聲「姊姊」，小妹一面回應，頭對阮蓮一點。阮蓮已早起立，連忙攔道：「姊姊、明弟不必驚疑，大姊並未受傷，乃是因禍得福。初到時我太粗心，把主人費了好幾年心力才得到的靈藥平空糟掉，如非機緣湊巧，更要叫我羞死，那才對不起人呢。先和李六哥見面，再說經過吧。」說時，那姓李的少年也自起立，走了過來。二人見他身材不高，貌相卻極英俊，辭色謙和，由阮蓮分別引見。因主人也是剛剛服藥，藥性快要發作，須有半夜痛苦，先備好的軟床懸榻已被小妹初來時佔去，主人執意相讓，自臥竹榻，正等藥性發作，見有外客，起來招呼。樓中還有一個隨同照料的矮子，原在準備酒食，也忙趕出，一同強勸主人安臥，方始互談經過。

正文 第一六回 無計托微波 一往癡情投大藥 孤身懸絕壁 千重彩霧湧明珠

原來江小妹同了阮蓮，一半是因龍九公行時再三叮囑，不問途中如何艱難危險、有無事故，必須照著路單地圖而行，不可改變；一半是見江明、阮菌近日形跡親密，似已發生情愛，均想成就這段好姻緣，故意避開，另走一路，好使二人親近一點，以為異日求婚之計。以為山徑崎嶇，只隔一條長嶺，翻越過去，走不多遠便可尋見原路。過嶺一看，才知中間阻隔甚多，明見原路相隔不遠，就在前面，等人趕到，不是絕壑前橫，無法飛渡，便是中隔危峰峭壁，難於攀援。想由來路繞回，一則太遠，又恐二人先到，久候不至，心焦驚疑，只得隨地繞越，一路查看形勢，上下攀援，相機前進，於是越繞越遠。費了許多心力，好容易才繞到正路，仔細一看，離開先前去往嶺南的岔道只兩三里，二女想起好笑。

小妹見阮蓮性情比乃姊還要聰明溫婉，連說「難姊難妹」，讚不絕口。阮氏姊妹本對小妹姊弟愛重，親同骨肉，無話不談。小妹看出阮蓮和自己一樣心思，正想設詞探詢乃姊對於兄弟背後言論，托她作合，忽然瞥見左側面一條幽谷之中彩光隱隱，映著斜陽，奇麗奪目。初走長路深山，都無什麼經歷，因見那谷地勢頗低，形如口袋，並無通路，內裡奇花盛開，偏在一旁，相隔不遠，二女又均愛花，阮蓮首先提議，說雲霞怎會起自谷底，初次看見，又有許多從未見到的奇花，欲往便道一觀。小妹正有事托她，自己是大姊，耽擱不多時候，一看就走，未便拒絕，便同了去。

剛到谷口，忽然聞到一股桂花香味，甚是濃烈，方說「好香」，忽然想起南方深山大澤之中常有各種瘴氣，其毒無比，這片彩霞下面都是污泥，浮懸谷底，離地甚低，與尋常山川出雲、晚霞流輝迥不相同，谷

中形勢低濕污穢，偏生著許多奇怪的花，莫要中了瘴毒？心念才動，便覺有些頭暈，急喊：「三妹快退！此是毒瘴。」

　　阮蓮身有蛟珠，中毒雖然不重，但也覺著頭有點暈，同時瞥見谷中蛇虺伏竄，為數甚多，那些奇花，遠看十分美艷，這一臨近，多半根干醜惡，無什生意，並有父親說過的好些毒菌在內，聞言大驚，忙往後退，小妹已自暈倒，身軟如綿，立腳不住，這一驚真非小可，忙伸雙手抱起，情急萬分，忘了向前，反往回跑，心慌意亂，不覺把路走錯，岔入歧途。當時進退兩難不知如何是好，一看手上所捧小妹，人已週身火熱，昏迷不醒，面色卻比桃花還要鮮艷。心正悲苦，忽聽左側山腰上有人急呼：「你那同伴想是中了瘴毒，至多六七個時辰必死無救。我朋友家中制有解藥，不消多時便可痊癒。此時毒氣甚重，你切不可挨近她的頭，須防傳染。恐怕你也中毒，也許較輕，再要染了病人口中毒氣，一同昏倒，我只一人，身又有病，今日正要服藥，勢難兼顧。你們都是年輕女子，許多不便，最好將人托遠一點。」

　　阮蓮回顧，乃是一個英俊少年，邊喊邊跑，腳底甚快，轉眼已到二女身前，一面說話，一面朝二女面上細看，說完笑道：「還好，你和她同在一起，你又抱了病人走了這遠，居然沒有昏倒，只稍微中了一點毒氣，真乃幸事。如能支持，快些隨我走吧。」阮蓮早已頭昏眼花，四肢無力，只是神志未迷，此時托著小妹，覺著重有千斤，不能再進，急難之中，見那少年辭色溫雅，甚是誠懇，似頗正派，心中一喜，又聽說毒氣如此厲害，少女天真，脫口說道：「這位大哥真好，請你幫我一幫，我再也支持不住了。」說罷，雙手發軟，朝前一撲。

　　少年躲避不及，又知形勢危急，惟恐跌倒，雙手一伸便接了過去，覺著觸手之處溫軟異常，猛想起對方是個少女，如何捧抱人家？雙手已將小妹捧住，同

時，阮蓮整個身子也隨同雙手往前撲到。這一來越發不能鬆手，忽一轉念，事在危急，這樣好的兩個少女，眼看危在頃刻，事貴從權，救人要緊，不應再有嫌疑，忙將小妹捧好，急喊：「這位姊姊仔細！」

　　阮蓮總算中毒尚輕，身雖疲軟，頭昏心跳，還能勉強行走，不過抱了小妹，情急心慌，拚命奔馳，力已用盡，加以不知厲害，見小妹週身火熱人事不醒，不時用嘴去親前額，試驗寒熱，兩頭相隔太近，又染了一點毒氣，先還強提著氣，掙扎前進，見有好心人來，心雖略寬，說了兩句話氣便散了好些，當時手中一軟，驚慌中惟恐把小妹跌傷，也忘了對面是個少年男子，等到把人接過，忽然想起已自無及，本身跟著朝前撲去，也快暈倒，只覺兩眼直冒金星，兩腿軟得發抖，心裡一急，雙手扶在小妹身上，晃了兩晃，方始立定。略一定神，忙看對面少年雙手平伸，雖將小妹頭頸腿腕托住，並未挨近身上，滿臉愁急之容，神態甚是莊重，心想：這人真好，事已至此，救人要緊，好在無人看見，且隨他去，等人救醒再說。

　　心方尋思，少年見她立定，面上微轉喜容，苦笑道：「小弟也在病中，不能太多用力，雖有朋友住在嶺南，相隔頗遠，只好把病人送到我那養病之處，再往取藥，比較省力。姊姊如能勉強走動，扶著病人緩步走去才好呢。」阮蓮忙道：「我姊妹誤中瘴毒，多蒙尊兄相救，感謝不盡，無不遵命。」說罷，仍由少年捧著小妹，阮蓮扶著小妹，側身前行，一同走去。

　　阮蓮暗中留意，見少年捧著小妹，老是伸向前面，手臂從未往回彎過一次，看去腳底堅實，精力頗強，方才偏說不能多用力，好生不解。先還當他恐染瘴毒，後來看出對方始終小心捧住，一面還要照顧自己，除偶然查看病人面色外，目不斜視，神態莊重而又誠懇，越知對方少年老成，心更放定，無奈頭昏眼花，又不願男子扶抱，只得勉強掙扎，一步拖一步隨同走去，行約一里多路，越發吃力，方要探詢路還有多少遠，

少年面色越來越紅，人也由一山谷小徑之中穿出，眼前豁然開朗，現出大片花林奇景，耳聽少年笑說：「到了！方纔我真愁急，惟恐中途只有一人力竭，就有救星也都艱險，居然走到，真乃運氣。前面便是荒居小樓，本有一人照料，偏又有事他出，請到林中暫時安臥，等我取了藥來，不消兩三個時辰，便痊癒了。」說時，已同走往林內。

阮蓮見林中繁花盛開，白如玉雪，中心空地上建有一幢小樓，樹上懸著一張軟床，對面還有竹榻、竹椅、石凳用具，旁邊並有荷池、小溪，境絕清麗。當時只覺頭昏腿軟，行動艱難，只是心裡明白。少年先把阮蓮送往對面竹榻，請其臥倒，再把小妹捧往樹下懸床之上放落，代她蓋上被頭，又取一被代阮蓮蓋好。阮蓮也實支持不住，只得聽之。

少年隨往竹椅上坐下，將眼閉好，似在調神運氣，隔不一會，面上紅色漸退，依然面如冠玉，方去樓中取了兩粒藥丸，端了碗水，請阮蓮吃了一粒，將另一粒放在小妹口中，朝口內灌了點水，轉身笑道：「此是小弟平日救急所服，專能定神止痛，服後病人必要醒轉，身上熱痛也可稍減，想解瘴毒卻是不能。此類解毒靈藥乃我好友陳二兄所制，本來這裡還有一點，今早被我同伴帶去，只好由我往取。這裡終年沒有外人來往，我去之後，如有一身材矮小的少年回來，可將前事告知。那人年紀比我小幾歲，名叫童一亨，我名李玉琪、如其口乾，石桌上放有涼開水，並煮得有茶，但須重燒。取藥要緊，往返還有十來里，不及奉陪，我先去了。」

阮蓮見玉琪端水送藥，甚是謹細，自己伸手去接，立即放下，毫不冒失，後為小妹餵藥更是小心，先用竹筷將嘴撥開，把丸藥輕輕放落，再拿起水壺灌了一點，雙手始終不曾沾身，心想：江家姊姊貌美如仙，人又溫柔謙和，無論是誰，一見就愛，不捨與之離開，我們女子尚且如此愛她，何況男子。以前為了婚姻之

事，還鬧過兩次亂子，至今仇恨未消。此人少年英俊，竟會如此老成，所居深山之中，風景這樣好法，定是一位隱居山中的高人。方才見他腳底頗有功夫，人也並非弱者，快到以前並未見他吃力，雙目黑白分明，英氣內斂，分明內功頗有根底，不知何故面色忽轉通紅，到後閉目調神方始復原，又是獨居在此，所說的病想必是真，不知怎會不能用力？有心詢問，偏是中氣不濟，聞言剛說「多謝尊兄」，主人已匆匆走去。

　　阮蓮雖是年輕，從小便受高人指教，後來萬里尋親，姊妹二人往來江湖，頗有經歷；隱居望雲峰後，又聽父親和大姊阮蘭常時指點，人更細心機警，雖在急難之中巧遇救星，非此沒有活路，對於李玉琪仍極留心觀察。初服藥時，剛想起人心難測，大姊生得大美，萍水相逢，人還不曾看準，如何隨便吃人的藥？心方一動，猛覺滿口清香，那藥見水就化，又細又鬆，甘中帶苦，已隨口嚥下，當時覺著胸頭一涼，頭腦清爽了好些，這才認定對方真是好人，心中感激。見人已走，側顧石桌上，果然放有幾件壺碗等飲食用具，旁邊石條上還有兩個大小風爐，大的火已熄滅，小爐上面放著一個三腳陶壺，形式奇特，從所未見。歇了這一會，精力稍復，身仍疲軟，懶得言動，幾次想往對面查看小妹病狀，均因頭抬不起，空自發急，無力起身。

　　不料小妹到時，人漸有點清醒，李玉琪走時所說全都聽去，心裡發急，只不知怎會到了人家床上。因料阮蓮同在一起，必已中毒，難於走動，便在床上閉目靜養，隔了一陣，心中煩渴已極，週身火熱，萬分難耐，還不知服藥之後已然稍好，否則再隔片時人便發狂，痛苦更甚，忍不住呻吟了一聲。

　　阮蓮此時人已稍好，加以胸有蛟珠，毒氣不曾深入，如非上來不知底細妙用，隔著一層絹袋，當時取出固可無害，便是初中毒時，用珠在小妹頭上滾過幾遍，再用雙手搓上一陣，也可痊癒，就這樣時候一久，

所染的毒也被蛟珠緩緩吸收了去，那粒九藥又有清心健神、止痛減熱之功，漸漸好了許多，只還不曾復原而已。阮蓮自不知道，正在閉目養神，盼望李玉琪取藥早回，剛把心神安定，忽聽小妹呻吟，關心大過，一時情急，頓忘病體，口裡喊得一聲「姊姊」，人便坐起。百忙中覺著熱退身輕，只力氣尚差，不曾完全復原，已和好人差不多，知是藥丸之力，不禁大喜，又聽小妹醒轉，以為和她一樣，好生高興。忙趕過去一看，小妹不特未癒，週身反更熱得燙人，臉也有些浮腫，一雙明如秋水的眼睛半睜半閉，顏如桃花，頭上披著幾縷秀髮，映著陽光越發嬌艷，人雖醒轉，翠眉深鎖，面容十分愁苦，最奇是身軟如綿，人和癱了一般，細一撫摸，不禁傷心，流下淚來。

　　小妹想要勸她，口張不開，強挣著說了一個「水」字。阮蓮想起李玉琪行時所說病人醒來恐要飲水之言，忙將石桌上所放涼開水取來，與她餵下。水剩不多，小妹兩三口便吃完，面有喜容，彷彿舒服了些。阮蓮見她不夠，意似還要，趕往桌上一看，還有半壺涼茶，茶葉大得出奇，從所未見，不知那是武夷山絕頂所產，共只十幾株，散在絕頂無人之處，最為珍貴。玉琪走時匆忙，未說詳細，阮蓮又在頭昏腦暈之際，沒有聽清，只知有茶，不知是在哪裡，陶壺又小，再想起主人曾有當日眼藥之言，見壺中茶葉共只兩大片，剪成十幾小塊，怎麼看也像兩片奇怪樹葉剪碎，絕不是茶。惟恐弄錯，轉身一看，見火爐上那只形制奇特似壺非壺的陶器，內中竟有大半壺水，顏色淡紅，隱聞清香，本想放在另一爐上燒熱端去，小妹又在呻吟，以為壺中必是冷茶，端了起來，先嘗了一點，覺著又苦又澀，雖不像茶，味甚甘芳，初入口卻是苦極，心想：許是當地特產山茶，溪水甚清，大姊病人，不應吃生水，我雖口渴，還能忍耐，茶又大苦，不合口味，不如送與大姊吃完再說，如無多餘，我飲溪水也是一樣，笑問：「姊姊，開水已完。茶水尚多，可要熱過再吃？」

　　小妹此時口渴如焚，想吃涼的，又挣了一個「不」

字。阮蓮見她說話吃力，頭現青筋，笑說：「姊姊不要開口，我知道了。這茶倒香，就是太苦，吃過才能回甘，你先吃點試試，」說罷提壺便餵，嘴對嘴，緩緩代她灌下。小妹吃得甚香，面上常現喜容，表示舒服，直到吃完，忽又說了一個「你」字，便將雙目閉上，胸頭不住喘息。

阮蓮見她喫茶之後，愁苦面容好了一點，忙說：「姊姊不要管我。不知怎的，我的毒氣輕得多，還抱你走了一程，現已差不多復原。只管放心養病，等主人回來，吃藥就好。這裡溪水甚清，爐火現成，不要管我，靜養好了。」說完，覺著口渴已止，便不再取水來飲，將椅子端過，守在小妹旁邊，細說經過。因恐害羞著急，只將被外人捧來之事隱起。說完，又談了一陣舊話，主人還未回轉。心正盼望，猛覺身上有些發脹，血脈皆張，有異尋常，手腳也有些發軟，惟恐毒氣又發，萬一暈倒，恐小妹著急，推說想睡一會，便去對面榻上睡下，施展內功，運用真氣流行全身，覺著漸漸無事，人也復原，便坐起來。往看小妹，居然睡著，似比方才好了一點，心方稍慰。偶一回顧，林旁似有人影一閃。

正待轉身出林探看，忽見一人如飛跑來，手中拿著兩個小葫蘆，見面便說：「我名陳實，乃李玉琪至交。他在此養病已有數年，上月才將所用靈藥尋到，製煉成功，化成藥湯，準備今日服用。不料為救你們，用了點力，急於救人，又跑了一段急路，趕到我家，人便不能行動。他又不放心你們，固執同來，仍在這裡服藥，此時人在後面，因恐你們等得心焦，催我先來。此藥專治瘴毒，其效如神，服後只要一兩個時辰，便可將毒去淨，養上半日，就和好人一樣。」說罷，便令阮蓮喊醒小妹，將葫蘆中藥對嘴灌下。阮蓮見那來人也是中等身材，年比主人稍長，也是一個美少年，人更秀氣，忙即稱謝，將葫蘆中藥，如法與小妹服下。

陳實忽然驚道：「他說共有二人中毒，均是女子，

我配了兩份藥來，還有病人，如何不見？」阮蓮方答：「我中毒較輕，蒙李兄給我一丸藥，吃完人便好了許多，今已復原。」話未說完，陳實一眼瞥見石桌上所放三耳陶器，趕過一看，面色驟變，忙問：「這裡面的湯藥，姑娘可曾看見有人動過？」阮蓮一聽便知大錯，又愧又急，當時粉面通紅，方說：「那是藥麼？」李玉琪已被兩人搭了進來，看來意是往樓中走去，一見竹榻空在那裡，忙又放落。陳實滿面愁容，趕將過去，將搭送的人遣走，便和主人低聲密語。

　　阮蓮知道方才粗心，把主人的藥當茶糟掉，再一側耳細聽，才知那藥十分珍奇難得。主人得有多年奇疾，病在心腹之間，雖是文武全材，內外功都到上乘境界，無奈有力難使，稍微用力人便病倒，並還越來越重，眠食不安。後經異人指點，說非千年黃精和各種靈藥煉成的三陽大力丹不能醫治復原。這類靈藥均極難得，幸有幾個好友將他接來山中一同隱居，並在花林之中建了一所樓房與之養病，一面分頭四出，到處物色，費了好幾年工夫，均未配全。前月聽說終南山中有一前輩異人藏有這種靈丹，如能得到成藥，還可免去九蒸九曬許多煩勞，已由一個姓畢的和姓歸的同門好友趕往求取。走了一月，病勢越重，正在愁急，另一好友恰在無意之中將最關主要的千年黃精得到，在花林露天之下，費了好些心力，連丸藥都來不及配製，剛將精華提煉成水，準備當夜服下以求速愈，不料走時匆忙忘了告知，被阮蓮誤當茶水與小妹服下。經此一來，病人毒去以後雖要多受一夜苦痛，但是此藥靈效無比，最能強心明目，輕身益氣，服得又多，人好之後，不特延年益壽，從此病毒不侵，並還平添極大神力。小妹固是因禍得福，主人卻是危險已極，加以當日救人又用了力，至多還有數日活命。阮蓮最難過是主人好心救人反受其害，一點也不在意，反而強勸陳實不要介意，莫被病人聽見，語聲極低，如非陳實為友情急，聲音稍高，一句也聽不出，不禁愧憤交集。

阮蓮正在無地自容，小妹耳目最靈，也差不多全聽了去，急得顫聲連呼「三妹」。阮蓮心更難過，剛走過去，忽聽玉琪笑道：「死生有命，小弟為人尚堪自信，決不至於真有凶險。二哥高義，萬分感激，還望照我所說，明日送她二位上路，只求那位姊姊行時與我一見便了。」

　　陳實還未及答，忽聽樹後接口道：「恭喜琪弟！天緣湊巧，大力丹已蒙寇老前輩賜了三粒。我方才趕到，見你不在林中，卻有兩位女客，心還驚疑，不料全是自己人。軟床上那位賢妹，正是上次我們所說改姓為江的那位師妹。歸途又蒙砂師聽你病在心腹賜你一粒小還丹。兩樣靈藥同時服用，正好卻病延年，福壽康強，比我們自煉湯藥功效更大。救的又是自己人，真乃大喜之事。等這位江師妹玉體復原，再作詳談吧。」說時，早由樹後轉出兩人，一高一矮，年約三四十歲。內中一個，正是方纔所見人影，是個矮子，身子比江明差不多高，但是短小精悍，動作輕快，雙目神光外射，英氣逼人。

　　二女聞言，喜出望外。矮子隨對陳實道：「方纔來時，因見內有生人，不知底細，在外偷聽。只知病人姓江，後聽說起此來用意，才知來歷。因病人不曾開口，雖知這位姑娘是她姊妹，未聽說起名姓，二哥、琪弟可知道麼？」

　　阮蓮見來人都在對面榻前紛紛說笑，興高采烈，自己方才做錯了事，不是主人五行有救，幾乎誤了人家性命，自覺慚愧，僅在那裡，正不知如何是好，聞言，料那來人必與父親師長有點淵源。對方只在樹後偷聽了幾句，自己不過把由黃山起身、與小妹姊弟同行之事隨便談了幾句，竟會知道小妹來歷，斷定不是外人，這幾人的氣度談吐又都光明義氣，由不得心生感愧，連忙就勢走過，笑道：「真對不起。小妹一時荒疏，幾乎鑄成大錯，幸而吉人天相，二位兄長為友義氣，竟將秦嶺三公和吵大師的靈丹靈藥討來。大力

丹我尚不知，吵大師的小還丹曾聽家父說起，妙用無窮，珍貴已極。二位兄長尊姓大名可能見告麼？」矮子笑答：「我知二位，決非外人，愚兄歸福，此是三兄畢定，賢妹尊姓芳名？師長何人？家居何處？可是江師妹同門姊妹麼？」

阮蓮見陳、畢二人也同起立，隨同說笑，神態親切，李玉琪更是滿面喜容，笑答：「小妹阮蓮，家住黃山望雲峰。大家姊阮蘭，乃天台山拈花大師門下。二家姊阮菡和小妹同胞雙生，從小喪母，蒙義母峨眉山白老姑撫養，剛到黃山隱居不久。」陳、畢、歸三人同聲喜道：「你就是太白先生阮師伯膝下的世妹麼？我等同門弟兄五人，都是雙清老人門下，只大師兄余一在此隱居，我四人剛來不久。先恩師歸真已十年了。」阮蓮一聽對方正是父親常時提起的平生至交周雲從夫妻的門人，難怪江家姊弟身世來歷俱都知道，越發高興。

玉琪方告陳實：「童一亨原說黃昏回來，此時未到，無人煮飯。余大哥不在家。來時匆忙，忘了提起。最好請歸四哥辛苦一趟，到余家喊兩個人來，代為準備。」忽又趕來一人，正是童一亨，身量比歸福稍微胖點，年紀卻輕，神態有點慌張，見面便說：「今早出山，中途遇見兩人形跡可疑。暗中窺聽，竟是芙蓉坪賊黨，說要上黑風頂去尋那老怪物，因有同伴未到，恐將路走錯，正往回走。聽口氣，彷彿要在這一帶經過。這裡向無外人足跡，如被無心發現，雖未必能知我們底細，終是討厭。隔了這半天，可有人來過麼？」說時看見二女，面容一驚，接口說道：「二賊還曾提起諸家遺孤近在小孤山江中出現，內有兩個少女，雙眉一黑一白左右分列，這兩位女客怎會來此？」歸福笑道：「七弟就是這樣毛包。我和三哥早知道了，還沒顧得說呢。你快幫六哥煮飯去吧，這兩位世妹少時還要吃呢。」童一亨匆匆走去。

阮蓮忙道：「小妹眉毛正是一黑一白，由小菱洲

起身時方始染黑,並且家姊和江大姊的令弟江明也在一起,因在嶺南分手,把路走錯,中毒遇救,蒙李六哥引來此地,詳情還未及說。想不到賊黨耳目眾多,我們蹤跡竟被發現。如今家姊、明弟尚在前面,天已將近黃昏,不知他們人在何方。我早留心,始終未聽響箭流星飛過,想必走遠。賊黨就要來此,實在可慮。我意欲請諸位兄長同往尋找,不知可否?」玉琪等四人忙即問明來意經過,玉琪方說:「三妹不可離開,須要照料病人,以免不便。我請三位兄長分途前往迎接,就便查探敵人蹤跡如何?」

歸福笑道:「六弟之言有理。我已有了打算,可命七弟多備酒食款待嘉賓,我們去了。」說完,三人匆匆走去。到了林外,分成兩路。陳實往尋阮菡、江明,連走兩條必由之路,均未發現,先疑無意之中走往余家,因那芳蘭谷長只兩里,一眼可以望過,不知二人坐在溪旁,臨水清談,被山石擋住,以為人行谷中,斷無不見之理,並又未入內細看,匆匆走過。快要到達,先遇歸福,說敵人並無蹤影,天已昏黑,計算途程,也該到達,意欲另走一路,被余一命人追回,正埋怨陳實疏忽,沒有遠出探看,忽然發現一串流星帶著輕雷之聲,在側面空中飛過,人也快到林內。

阮蓮聽得一點響聲,但未看出,見了二人,聽完前情,想取流星回應,也放一支引其前來。余一忽又命人趕來,畢定也同走回,說是方才回家,得知救人之事,因有前輩尊客來訪,不能親來探病,命人趕來,看李玉琪服藥也未,童一亨可曾回轉,二女瘴毒是否解去,中途發現流星火箭,先已聽人說起,有好些賊黨能手要由當地經過,心頗生疑,到後一問,得知底細,便勸阮蓮不可再放,以防引賊上門,說罷走去。來人也是玉琪之友,但非同門,人甚謹慎,阮蓮不便再發。

人去以後,玉琪見阮蓮與小妹低聲耳語,似頗愁慮,陳實等三人又奉余一之命,暫停片刻,吃點東西,

月光一上,便要往前途探敵,不能再去,惟恐二女心急,笑說:「這位老兄也大小心。賊黨不來,山高路險,決看不見;如真由此經過,便不放火箭,也難免於生事。三妹只管照發,有諸位兄長在此,賊黨尋來,正好除害,怕他作什?」歸福笑道:「此言有理。我們每日除了種地就是種花,正閒得沒事做呢,賊黨自投死路,再好沒有。我看令姊他們來路正是這一面,不久必到,給他們一個信號,免得天黑把路走錯。」

阮蓮巴不得將流星發出,聞言越覺主人真好,忙取流星向空發去。小妹人也漸漸恢復神志,前後經過個把時辰,所中瘴毒已解多半,燒已減退,只是身軟無力,言動艱難,黃精等藥性又漸發作,週身筋肉脹痛,覺著氣血流行甚急,雖然難耐,但比方才毒氣未解時要好得多。第一支流星剛發不久,忽然腹痛欲裂,知要走動,又羞又急,勉強提氣,急呼:「三妹快來!」阮蓮早知玉琪暗命童一亨在樓內準備木盆、草紙,又燒了一壺熱水,聞聲會意,隨聽玉琪急呼:「七弟,快些出來!」又喊:「三妹,應用諸物都已備齊。請將大姊抱進,再取熱水應用,只要把毒打下,便是好人。就是多吃了黃精等藥湯,上來有些疲倦,氣血不調,到了半夜自會好轉。」話未說完,阮蓮看出小妹頭上直冒冷汗,手腳冰涼,腹中咕嚕亂響,面容苦痛,當著男子還想強忍,不願前往,知其決難忍受,忙即低聲說道:「這位李六哥志誠正直,樓中無人,患難之中拘什小節?你我又非世俗兒女。」邊說邊將雙手伸往小妹身下,將人捧起,匆匆往裡走進。

樓下明暗兩間,內裡還有一個小套間,似是主人沐浴之所。另一小門可通樓後,燈已點上,窗也關好,室中放有一個木桶,提手已新被刀削平,桶前還放有一把椅子,上面兩個枕頭,旁邊一個大木盆,中有小半盆冷水。阮蓮暗忖:這姓童的看去毛包,心思卻細,一個男人家,難為他想得這樣周到。再看手中、草紙,一切解手沐浴用具,除便桶是用水桶臨時改制而外,無一不備,桶邊上還放有一圈舊布,心中好笑。剛把

小妹被頭去掉，人還未放到桶上，忽聽小妹急喊「不好」，已是行動開來，下半身到處淋漓，奇臭難聞，羞得小妹顫聲急呼：「這怎麼好！」阮蓮笑說：「自家姊妹，這有何妨？大姊解完手就可洗乾淨，好在還有後門，又有溪水，包你不會被人看出。反正不弄乾淨也沒法勞動人家，有什相干？」小妹又羞又急，無可奈何，只得聽之。

　　阮蓮一則姊妹情厚，又想事由自己看花而起，即此心已難安，如何再避污穢？忙把小妹下衣脫去，放在桶上，且喜上衣沒有沾染，天又溫暖，方說：「這位姓童的心思真細，如無這把椅子和枕頭可以伏在上面，我還沒法離開呢。」忽然想起小妹常說終身奉母，不再嫁人，今日為想作成兄弟婚姻，執意分路，才被男子抱走一段。看主人對她這樣好法，自生重病，將多年心力尋來的靈藥失去，毫不難過，反恐對方聽去，於心不安。方才留心查看，好似全神貫注在大姊身上，目光老是注向一人，當靈藥初失，畢、歸二人未來以前，並有行時要見一面之言，對於自身安危，全未放在心上，分明心生愛好。只他為人正直，言行辭色俱都莊重，不易看出，又不肯冒失，作那非分之想而已。像大姊這樣人，誰見都愛，也是難怪。大姊今日九死一生，因禍得福，全是此人之力，又被抱了一路，萬一一見鍾情，如何堅拒？照她平日心志，豈非弄巧成拙，反累自己打破成見？心正好笑。

　　小妹大瀉了一陣，覺著腹中輕快，奇痛已止，只是腥穢難聞，見她立在面前照應，好生過意不去，人又力軟氣短，低喊：「三妹，請快取水，容我自己來洗，真太對不起你了。」阮蓮見她燈光之下，臉色重由灰白轉成紅色，知毒已盡，忙將小妹雙手連身伏倒枕上，試了一試，笑說：「不是小妹看花，你還不致受這罪呢。坐穩一點，我取熱水就來。這裡無人走進，放心好了。」說罷，探頭往小窗外一看，離後門不遠有一深溝，山泉到此分成兩路，一條沿溪而流，一條作人字形，順著山石直瀉溝中，珠飛雪灑，水霧蒸騰，

斜月昏茫中看得甚真，少時收拾起來，連溪水也不至於污穢。心中一喜，匆匆趕出，問知阮、江二人雖然未到，空中方才卻有火星微閃，並有輕雷之聲，陳實等三人因往外面有事，恰巧望見，想必就要尋來，越發欣慰，忙提熱水走進。

剛服侍小妹洗滌乾淨，忽然想起天氣溫暖，為圖省便，四人共只兩個衣包，別時因小妹還要翻山，上下比較費力，全被江明拿去。下衣已污，沒有換的，想了想，只得先把屋中打掃乾淨，將便桶浴盆拿往後門外面匆匆沖洗乾淨，將桶盆放在瀑布下面，任其沖刷，再將下衣絞乾，就在外面樹上晾好，趕進房內。小妹已急得要哭，人又疲倦，不能走動。阮蓮再三勸慰，仍用被頭將小妹包好，捧到外面軟床之上。見童、陳等四人已全不在，玉琪將面朝裡，知其有心迴避，暗告小妹，也覺這些少年男子真個難得。

阮蓮先去林外放了一支流星，回來正將遇救經過錦上添花，說得主人好上加好，小妹自然感動。跟著便見陳實等四人由外走回，說：「方纔去往花林深處同用酒飯，因見世妹有事，又忙起身探賊防敵，故未招呼。酒食已準備好，本想請世妹一人先用，來時忽見前面大放光明，仔細一看，光中現出一男一女，好似令姊、明弟，相隔不遠，不久必要尋到，等他二人到後，同用也好。」阮蓮聞言，忙往外跑，忽然想起身有寶珠，何不對照？剛一取出，畢定回顧身後大放光明，先當二人走來，後見阮蓮也有一粒寶珠，問知覆盆老人殺蛟所得，正在讚美，玉琪忽令童一亨來說：「先聽前面珠光照耀，還沒想到這等亮法。三妹並未出林，這樣茂盛的花樹，珠光照揚上騰，臥處一帶已是光明如畫，遠看定必更亮。先未在意，因聽江家姊姊連聲警告，恐被來賊發現，特命轉告三妹，速將寶珠收起。幷請陳實等三人急速起身，去往前途查看，遇見阮、江二人，也請其收珠速來。」

正說之間，前面珠光忽隱，阮蓮也忙將珠收起，

回到林內。等了一陣，正在談說經過，玉琪也轉過身來，由童一亨去準備酒食，將先用碗筷洗淨備用，一面和二女問答談話，並勸小妹閉目靜養，下去還有一點難受，但非痛苦，他也如此，過了今夜，人便復原，井有驚人神力。二女聽他辭色誠懇周到，十分關切，人又那麼正直聰明，氣度高雅，不覺投機，彷彿良友重逢，並非萍水之交。玉琪因陳實等三人去了好一會，阮、江二人還未見到，恐阮蓮腹饑，便問：「三妹，可要先用一點食物？」

二女聞言，心中驚疑，正在商量令阮蓮出林呼喊，阮、江二人已然趕到，走了進來。先見小妹病勢不輕，以為受了重傷，二人全都傷心愁急，趕到身旁，剛在哭問，阮蓮忙把因禍得福經過詳細說出，小妹被玉琪抱來之事仍未明言。阮菡心細，方要追問，阮蓮忙使眼色止住，又講：「前聽覆盆老大公說，蛟珠不但避水、夜明，並能去毒，想不到這樣靈效。早知如此，看花以前將它取出，大姊怎會吃這大虧？幸而因禍得福，不是這樣，怎會與李六哥和諸位世哥相見，結為患難之交？先不知賊黨要往黑風頂去尋壺公老人，也由這條路走。他們人多，事出意料，早晚必要遇上，一不小心，便受暗算。今有諸位世哥相助，如能就此除去，豈非快事？否則因我一念之錯，貪著奇花，闖此大禍，以後拿什麼臉見明弟和老伯母呢！」

阮菡料知中間還有隱情，不便追問，正說：「人生遇合，都是前緣。」童一亨已將酒菜擺好，來請人座，並說：「床鋪被褥，少時有人送來。因江大姊不便移動，須睡軟床，又要露宿，六哥也是一樣。諸位姊妹和江賢弟均須在此住上一夜。方纔已托來人帶信，許因六哥所用軟床還要現制，須用雙層厚布，並有一個網將人綁住，方兔藥性發作將人滾落地下，力氣又大，難於制服。雖然未必會失去知覺，但是藥力太大，不可不防，所以都要堅牢，不然早送來了。余大哥本定今夜來此照料，因有前輩遠客新來，不能離開，又知畢、歸二兄已回，終有一人留下，我又回轉，他多

半不來了。江大姊是女子，我們男子不便招呼，子夜以前，還要吃點東西，我已備好，請二位姊妹和明弟早點吃完，萬一賊黨尋來，也好殺他一個痛快。」四人見他生得又矮又醜，不似歸福那樣精靈，說起話來指手畫腳，搖頭晃腦，和黑摩勒的徒弟鐵牛一樣滑稽，側顧玉琪，又自坐起，似想陪客。阮蓮知他不宜勞動，忙即勸住，稱謝不已。玉琪只得應了。

三人剛一坐定，阮蓮偷覷玉琪常朝小妹偷看，面色似喜似憂，似想心事，中間又把童一亨喊去耳語，聲音甚低，彷彿聽到「江家姊姊服藥太多，可將那粒丸藥放在粥內，更見靈效，并免少時藥性大發，難免受苦」。一亨意似不捨，說：「此藥共只一粒，如何送人？」玉琪似有怒意，又低聲說了幾句，毫未聽清，一亨方始應聲走去。因玉琪雖是客居，乃主人余一同門弟兄，山中土地肥美，出產豐富，又有魚塘，百物皆備，方才來人帶來許多酒肉菜蔬，一亨烹調又好，擺了一桌，甚是豐美。一亨已先吃過，並未同坐，卻在一旁添飯端菜，往來奔走，又去備好麵湯，周到已極。三人實不過意，再三推謝。玉琪連說：「自己弟兄姊妹，你們初來不熟，並非客氣。明日如其不走，便是大家動手。七弟和我患難骨肉，生死之交，平日形影不離，無異一人化身為二，他就是我，不必客氣。」後又談起一亨乃玉琪另交好友，並非同門師兄弟，生有特性，只服玉琪一人，無論何事，奉命必行，別人就差得多。三人見他人極天真粗豪，卻又聰明精細，時候一久，俱都喜他。

吃完，天己深夜。陳實等三人未歸，眾人床榻被褥已由余家命人送來。玉琪所臥軟床須懸兩樹之間，樹幹既要堅實，相隔又不宜太遠。內有二枝均離小妹太近，玉琪執意不肯。後來阮蓮看出玉琪避嫌，再三勸說：「我們都是自己人，又非世俗兒女，患難之中，有什拘泥嫌忌？我們已多愧對，又不知藥性發作是何光景。再如為了我們受罪，心更難安。並非兩床都在一起，何必如此固執？」

小妹本就覺著對方人好，再見一亨拿了軟床，東尋西走忙個不已，除卻近處幾枝花樹，均不合用；玉琪似不願離開當地，想命一亨掛在對面高枝之上。一亨力說：「樹枝太弱，恐吃不住，並且一高一低，相隔太遠，好些不妥。」雙方爭執了兩三次，玉琪面色已轉深紅。小妹料知藥性將要發作，越覺不好意思。轉念一想，自從奉母流亡，隱居富春江上，先以打魚為生，家貧母病，又不敢出頭露面尋訪諸位父執老輩求助，又受牙行欺凌，不許上岸賣魚，每日出沒煙波，向往來舟船兜賣魚鮮，不知受了多少小人惡氣欺侮。幸遇虞舜民，將母女二人接往他家，方始苦盡甘來，由此深居簡出，不知不覺染了大家閨閣之氣，不喜和男子常在一起，尤其今日，格外怕羞，身受主人救命之恩，如何反使為難？忍不住接口說道：「小妹此時週身酸脹，氣血流動越快，藥性恐要發作。六哥高義，萬分感激，彼此均在病中，何必拘什小節？掛在近處，彼此談天也方便些。」

　　玉琪對於小妹原是一見傾心，自然愛好。始而只覺對方容光照人，從所未見，人素端正，並無他念，等將人救到林內，放向軟床之上，不知怎的；越來越愛，雖然極力討好，連病體也不顧便往余、陳兩家取藥尋人，也只覺得這兩個少女美艷如仙，英姿秀髮，心生憐愛，慘死可惜，急於救人，並無別的意思。及至病發昏倒，陳實勸他就在余家靜養，命人將黃精所煉藥湯取來，另命人往救二女。不知怎的，心思不定，剛一閉目，對方娉婷倩影和方才雙手捧抱之景老是湧上心頭，固執同去。後被人抬送回轉，見小妹臥在原床之上，宛如海棠春睡，人更嬌艷，忍不住多看了兩眼，忽然警覺：自己仗義救人，如何生出雜念？忙自收攝心神，不再愉看。跟著，歸、畢二人趕來，得知小妹身世，正是近來常聽人說的奇女子，越發心生敬愛，由不得又偷看了好幾眼，加以靈藥失而復得，反多了一粒小還丹，心中喜慰。但知對方明日病好復原便要起身，從此人面天涯，晤對都難，每一想到會短

離長，心便有些發酸難過。繼一想，她是俠女，我也英雄，這等天仙化人，能得一見已是奇緣，不應再有他念。何況對方親仇未報，我又有恩於她，辭色舉動稍微失檢，便有挾惠之嫌，招人輕視，豈不冤枉？想到這裡，心中一涼，剛把雜念去掉，無奈情芽正在怒生，怎麼也強制不住，耳目所及全在對方身上。始而自知不合，還在暗恨學養不夠，定力不堅，平生自負奇男子，如何剛見美色便自忘形？再一轉念，絕代佳人有如傾國名花，稍微觀賞有何妨害？相愛不在婚嫁，只無他念，無傷大雅，這樣著意矜持反欠光明，轉不如從容說笑行所無事顯得自然。以後有緣再見固是快事，就是一別天涯，相逢無日，有此一會，也足記念，永留回憶，豈不也好？何苦自尋煩惱，將這最難得的半日夜光陰糟掉，只管胡思亂想，幹事無補？

主意打定，便和二女談說起來。阮、江二人一到，談得越發投機，只是心情矛盾，雖然拿定主意不再亂想心事，可是一到對方身上便格外留心，無論何事都惟恐對方不高興，更恐自己心事被人看出，辭色之間自然有點異樣。阮菡、江明還不覺得，小妹感恩心切，又聽阮蓮方纔之言，有了先入之見，玉琪人又極好，以為師門淵源，互相投機，別無他想，自更茫然。只阮蓮一人旁觀者清，暗中好笑，玉琪也不知道，本恨不得兩床隔近，可和小妹相對，稍微親近，但恐多心不快，執意不肯，及聽小妹開口，忙即點頭。

阮、江等三人，見他先和一亨爭執甚烈，大家勸說，均不肯聽，小妹才一開口，立時應諾，連說「也好」。再看那床，就在小妹的斜對面，一亨好似故意掛高了些，雙方正好相對，相去不過丈許。江明還不以為意，阮菡便覺有些奇怪，再見妹子目視玉琪，抿嘴暗笑，想起初來所聞，忽然醒悟過來，假作有事，將阮蓮喊到樹後無人之處問知經過，想起日間小妹執意分手之事，不覺有了主意，忙告：「妹子千萬不可露出，也不要把玉琪抱走詳情告知大姊。此人實在真好，大姊如肯嫁他，天生佳偶，不過用情太熱了些。

大姊為人外和內剛，又有終身不嫁之言，此時為之作合，一個不巧反而誤事。你太愛笑，容易露出破綻，最好不要管他。」阮蓮想起日間分手情景，心方好笑，江明忽然在喊「三姊」。阮蓮忙即回走，見江明背向來路，並未深入，問知小妹請其就去，笑說：「我姊姊在林中望月，明弟還不快去？」江明正想和阮菡商量夜間來敵如何應付，忙往林中跑去。

阮蓮回到小妹床前，聽小妹低聲一說，才知方才一陣風過將被角吹開，幾乎把腿腳露出在外，小妹這才想起藥性發作，週身酸脹，當著人又不好說，忙告阮蓮將包中小衣取來穿上，請其設法。阮蓮看出回來之後，小妹對她情更親切，心中高興，一摸頭上雖然發熱，額筋亂跳，問知週身皮肉發脹，氣血亂竄，到處發熱，並不十分難過，手腳已能轉動。回顧童一亨，收拾器具往洗未回，玉琪似恐被人看出，並防小妹有事避人，已將身子翻朝裡面，心想此人真聰明知趣，忙將包裹打開，取出一身中小衣和襪子，手伸被內，代小妹穿好，走往後門一看，濕衣已然快干，只鞋於尚濕，看去明日也不會幹透，暗忖大姊明日沒有鞋子如何上路？忽見童一亨由水旁端了好些盤碗走過，見阮蓮對鞋出神，笑說：「大姊鞋子不好穿了；方纔我和六哥說過，已托陳二哥想法。他知余家人多，這裡婦女都是大腳，容易尋找。二哥如回，必有幾雙帶來。我想總有一兩雙合腳的，只沒有這好罷了。」阮蓮稱謝回走，想起李、童二人都是那麼細心，一個男人家，什麼都想得到。大姊這雙快鞋雖是特製，連日山中奔馳，業已穿舊，如其合腳，和主人多討兩雙，途中好換。可見初次出門的人，一樣不曾想到，途中便要為難。

剛出樓門，便聽玉琪高呼「七弟」。一亨立即奔出，手裡拿了一面繩網，先將玉琪身子放平，全身網緊，再告阮蓮，令將軟床下面繩網解開，將小妹如法裹緊，不可太鬆，不多一會藥性便要發作。阮蓮如言將人網好，一問小妹，答說：「方纔那股熱氣業已灌

滿全身。方才玉琪詢問，料是藥性將發。他也初次經歷，只聽人說，藥性大發之時，週身精血暴張，神力如虎，本身真力真氣，上來如果不善運用，與之相合，便要互抗，由不得奮身跳擲，無人能制，甚而發狂都在意中。但是無妨，經過個把時辰，週身真氣自然融會貫通，脹消酸止，養息半日便是好人。由此外表仍和平常一樣，力氣卻大得出奇。你見我面上紅色略微變紫，可將桌上所溫薄粥與我吃下，便可無事。」

江明、阮菡穿林走來，聞言一看，小妹全身已被網緊，只露一頭在外，因聽阮蓮暗中告知，粥中還有一丸靈藥，惟恐有失，笑問：「六哥，病人先吃點粥可好？」玉琪微一尋思，答道：「先吃無妨，能在發作以前吃下，痛苦可以立止。如先吃下，不經過病人一番跳動，恐怕先將藥性解去一些，將來氣力增加不如預料之大而已。」小妹便問：「粥中也有藥麼？」玉琪知道走口，還未及答，一亨在旁便說：「此藥名為清寧丹，乃一位老前輩所賜，專為六哥藥性發作、止脹止痛之用。因恐大姊女子嬌柔，萬一到時不能忍耐，強自掙扎，被網勒痛，命我放在粥內。」

小妹聞言，忽然想起初醒時所聞玉琪失去珍藥毫不悔恨，只想走時與她見上一面之言，心中一動，將頭一偏，雙方目光恰好相對，覺著對方神情十分關切，不禁面上一紅，猛覺週身氣血竄得厲害，好似三四條大小長蟲在筋骨中東衝西突，上下急走，不禁「噯」了一聲。江、阮三人忙趕過去，見小妹面色已由紅變紫。玉琪一聽，忙說：「藥性不應發作這快，想是吃得太多、先又中毒之故。請快將粥吃下，不要等了。」小妹因覺粥中靈藥原為玉琪所備，如何捨己從人？還待推謝，玉琪昂頭急喊：「我已服了一粒小還丹，比此更好，決可無慮！大姊不必顧我。」阮蓮接口說道：「六哥好心，卻之不恭，所說也是實言。報德方長，大姊吃吧。」說罷，已將粥餵入小妹口中。小妹還想二人分用，不料阮蓮早聽出大力丹的妙用，中間雖有一點痛苦，與人無傷，有心代玉琪賣好，以使小妹感

動，口中答應，餵之不已。

小妹腹中本空，那粥又香又甜，吃下去舒服已極，共只兩小碗，一氣吃完，才知一人享受，心甚不安。正在低聲埋怨：「三妹不應專顧自己，不顧人家。」忽然瞥見燈月交輝之下，玉琪一張白裡透紅的俊臉也漸轉成紫，正和一亨耳語，似在爭論，一亨埋怨玉琪不應將藥送人，自己受罪。玉琪好似不耐絮聒，有了怒意，一亨方始住口。自己身上也更脹痛，但是還能忍耐，心正不安，眼看玉琪面色已成深紫，雙目外突，週身顫抖，似在運氣相抗、痛苦不堪神氣。一亨忙趕上去將其抱住，回頭喊了一聲。方才送床的兩個壯漢便由林外奔進，一同將人抱住。由此玉琪週身抖得更加厲害，不時掙扎，力氣甚大，雖然身被網緊。又有三人將他抱住，那條軟床仍是搖晃不停，兩面花樹二齊震撼，樹上繁花受不住猛烈震動，殘英片片，紛落如雨，耳聽玉琪顫聲急呼：「二位妹子和明弟快將大姊抱住，留心照看！最好學七弟他們的樣，隨同大姊掙扎，將她力氣卸去，不要死抱，否則此網雖是特製，仍易掙斷，只一脫身沾地，任性所為，便不免於受傷了。」

小妹見他自身痛苦已似不能自制，心心唸唸仍在自己身上，呼聲那麼顫抖，時斷時續，還在說之不已。同時覺著自己身上方才脹痛反倒減退了些，氣血雖仍週身亂竄，並不難過，熱得也頗舒服，比起方才難受迥不相同，知是那丸靈藥之力，相形之下，越發過意不去，忍不住接口答道：「六哥放心。小妹蒙你捨己從人，脹痛已消多半了。」說時，瞥見玉琪的頭不時猛力昂起，彷彿週身都是痛苦，臉已漲成豬肝色，目光卻不時注定自己。回憶前情，心又一動，不禁又急又愧，又覺對方可憐可感，心亂如麻，也不知如何是好。又覺阮蓮可恨，不應如此，承了人家這大的情，這不比無心相救，人所同情，將來如何報答？心正煩亂。

阮蓮見她望著自己，雙目微嗔，似有見怪之意，心中好笑，故作不知，笑說：「大姊仗著靈丹之力，想已無事，何不將內家氣功運行一遍，如能當時會合，豈不好得快些？」小妹本得師門真傳，近日功力越深，聞言立被提醒，心想：事已至此，急悔無用。忙把心神鎮靜，試一運氣，果然如魚游水，當時貫通，週身舒暢已極，只酸脹還未全消，料已漸入佳境，便命鬆開。三人還不放心，待了一會，見小妹面色轉好，青筋已平，脹痛全消，燒也退盡，知非虛語。再看玉琪，苦痛彷彿更甚。四人均不過意，阮蓮心想：早知清寧丸如此靈效，二人分吃，想必一樣。

方自後悔，忽見陳實跑來，手裡拿著大包衣履，說是余一所贈，因聽江氏姊弟來此，還有阮家二位世妹，本想趕來拜望，請往余、陳兩家盤桓一二日，等江世妹病體復原再走。不料那位前輩遠客竟是為了那批賊黨而來，到了半夜方始明言來意，指示機宜，命余一和同隱諸好友朝賊黨來路迎去。中途遇見畢、歸二人正和群賊動手，上前相助，陳實也由別路趕到，殺了一賊。歸福又用兩根護手三稜刺連傷三賊，為首一個力氣最大的，又被余一一寶刀將所用千斤鏈子流星斬斷，斫傷大腿。眼看倒地，忽聽一聲怒吼，由斜刺裡山崖上飛來幾團寒光，乃是昔年山東路上大盜鐵彈子霸王強天生，此人力大無窮，比洛陽三傑一雄還要力大兇猛，頸間所掛純鋼打就的連珠彈共有六七十顆，每個約有拳頭大小，一發就是三粒，向無敵手，遇到強敵，再要雙手齊發，更無倖免，多好的硬功被他打上，也是筋斷骨折，休想活命。余一如非武功高強，所用又是一口寶刀，本非傷不可，頭一彈飛來，不知厲害，橫刀一擋，雖未打中，震得虎口酸麻，手中寶刀幾乎打落地上。剛把先後六粒鐵彈勉強避過，崖上強天生同了兩個最厲害的老賊巨盜已同縱下，下余還有七八個賊黨，均沒想到會有大援趕來，凶威重振，齊聲喊殺，要為四賊報仇。余、陳、畢、歸等四人，連同去親友共有十一人，雖都能手，但那三個老

賊十分厲害，眼看快落下風，並有兩人為賊黨暗器所傷，那位前輩異人原說萬無敗理，不知何故不肯出場，後來三個老賊又出於意料，敵人已將轉敗為勝，但不甘心敗退。正在苦鬥，崖上又有兩條人影飛落，男女二人，一老一少，一到先和賊黨打招呼，自稱獅王雷應，同了女兒玉鉤斜雷紅英，要為雙方解圍，兩罷干戈。

　　眾人方覺自己這面只有兩人受了輕傷，賊黨先後死傷了六七個，如何罷手？雷氏父女分明偏向自己，便把先遇賊黨如何仗勢行兇說了出來。這一起賊黨雖是芙蓉坪老賊手下，並不是往黑風頂去的那幾個，因在昨日接到鐵羽飛書緊急傳牌，說這班遺孤到了小孤山附近，只在江中坐船出現了一次，以後便無蹤跡，新近才聽人說，這些新出道的少年仇敵已打算在江湖上走動，內有數人已往武夷一帶走來，命其就地留心，四路查探。這些都是江、浙兩省綠林中有名人物，得信之後紛紛出動，到處搜尋查探，無意之中，由附近一座峰崖頂上，發現余、陳諸人所居繡雲莊、錦楓坪一帶風景清麗，並有好些人家田園，與尋常山村迥不相同，後又看出當地四面都是危峰峭壁，亂山雜沓，地勢十分隱僻。幾條入口，不是森林蔽日，黑壓壓不見天光，便是草莽縱橫，蛇虺四伏，形勢奇險。路更崎嶇，如非由峰頂下望，便由當地走過也看不出，左右連個樵夫藥客都未遇到，斷定主人不是異人奇士，便是前朝遺民隱居在此。因見土地肥美，出產眾多，山清水秀，美景無窮，不由動了貪心，欲往窺探。對方如非好惹，便作無心路過，假意結交，打好主意，再行發難；如是山中隱居的尋常人民，當時動手搶殺，再將離此一二百里的幾處賊巢搬來，據為己有。本沒安什好心，不料日間在附近山中探尋途徑，蹤跡已被對頭發現。因那一帶地勢險僻，歧路甚多，所行均是野草灌木叢生的鳥道羊腸，無人荒徑，從高下望，彷彿有路可通，真走起來，卻是阻礙橫生，舉步艱難。好容易尋到日間江、阮四人所走路徑，見月光甚好，

又在一處山石上面拾到一點前人吃剩下來的山糧肉骨，看出人剛過去不久，越發得意，以為夜裡尋去，不問文做武做均有話說。正在議論到後如何下手，畢、歸二人早在高處發現賊黨，立由橫裡繞出，本想引逗，賊黨偏不知厲害，倚仗人多，恃強喝問，言語不合，動起手來。二人雖然眾寡懸殊，但都極好輕功，地理又熟，並未吃虧。跟著，余一便帶人趕來應援，打在一起。

　　為首三賊都和雷應相識，雖知不是好惹，但聽口氣偏向對方，再想起近聽人說，雷應父女在金華北山會上已和敵人打成朋友，越發有氣。剛說了幾句難聽的話，雷應父女立時翻臉，幫助眾人動起手來。因三老賊都有一身驚人武功，內中兩人更具神力，仍只打了一個平手。惡鬥了一陣，正在相持不下，忽聽遠遠有人發話警告。聽去也像一個老賊，三老賊立時不戰而退。余一等將先那幾個賊黨殺傷殆盡，正想往追老賊，雷氏父女再三勸止，說：「三老賊雖然是往黑風頂去，此行決難成功。方才隔山警告的，乃他同黨，本領驚人，外號通天神猴，最是凶險，但他近年輕易已不出手。你們不認得他最好，不可招惹。今夜指點你們殺賊的那位老前輩，必有成算，此時不肯露面，許有深意。好在這一批賊黨、幾個能手死傷殆盡，就想報仇，也等這三個老賊黑風頂歸來之後。彼時形勢必有變化，決可無妨，請各回去吧。老夫父女也許能為諸位老弟稍效微勞，去往前途相機行事。歸告那位老前輩，我托他的事，務請費心，感謝不盡。如見江明，並請致意。」聽口氣，好似眾人底細和江、阮諸人已來此間俱都知道。余家今日來的那位老前輩，也似先就見過，並不訂有約會，問他何事，也不肯說，各自走去。趕到余家，陳實聽童一亨所說，知道眾人所帶衣履不多，好在同隱人家均有少年男女，又多富有，忙命人選了好幾身未穿過的送來，請眾隨意取用。阮蓮便代小妹挑了兩雙鞋襪，與她穿了一雙，把剩下的全數退回，告以眾人都不缺用，敬謝盛意。

小妹覺著體力已復，只週身筋肉微微有些發脹，忙令江明將網揭去，縱身下地，想往玉琪床前探看；忽見陳實正將一亨等三人喊開，獨自上前將玉琪抱住，週身按摩，一面附耳低語；不便走近，剛一停步，猛覺上重下輕，兩腿有點發飄，才信玉琪先前所說須到明日才能起身之言不虛；途程行止，九公均經指定，不能錯過，就早起身，到了小盤谷也難再進，便往一旁坐下。玉琪似見小妹下床，有些著急，忙喊：「大姊雖服清寧丹，復原得快，藥力還未發透，要到明日方能生出真力。最好安眠，如嫌軟床不舒服，請去竹榻之上睡上一會也好。諸位姊姊、明弟，前途尚遠，不將神養好如何上路？何況賊黨也要前去，好些可慮。床被已由七弟備好。我方才雖有一點難過，此時已漸轉好。陳二哥又奉無發老人之命，傳了手法，為我按摩，脹痛漸止，難關已過，請諸位放心，分別安歇吧。」

小妹見他面色由紫轉紅，目光漸漸復原，身已不再跳擲，也頗欣慰。聞言，覺著前途都是險路，不少危機，果須睡足養好精神，以便應付，便向玉琪謝了救命之恩和諸位兄長盛意，再令阮、江三人入樓安眠。童一亨在旁接口道：「我們四人，有三個要回余家，我照例守夜。樓中無人，明弟可睡樓下，阮家二位妹子同住樓上正好。」小妹本想到樓中安眠一夜，因聽陳、李、童三人均說「服完黃精精，須得一點露水氣，不宜睡在樓內。天明還要起來用功，呼吸清氣，玉琪每日睡在露天，便是為此。服藥七日之內，均須野宿」等語，小妹只得罷了。阮蓮見小妹沉吟，不等開口，便先說道：「我看軟床舒服，大姊仍睡上面，我將竹榻搬來，放在一旁，陪你如何？」阮菡、江明也想露宿，小妹因樓中床已搭好，惟恐主人費事，再三勸止。四人分別安眠。

小妹仍回原床和衣而臥，剛把眼睛閉上，因玉琪人未復原，心中不安，偷眼一看，見陳實尚在按摩，不時耳語，玉琪偶然回答，將頭連搖，意似不肯，語

聲極低，目光老注在自己身上。忽聽陳實悄說了「世妹」二字，底下一句也未聽出，猛然心動，回憶前情，忽想起此人對我好似格外關心，是何原故？男子多半好色，莫要有什念頭？越想越疑，幾次暗中偷覷，玉琪目光均未離開，不由生出反感，心中有氣，冷笑了一聲便把雙目閉上，打算睡上一夜，明早起身，離開此地，免生枝節。心意只管拿定，對於玉琪有了憎意，不知怎的，思潮起伏，老是不能定心入夢。稍一轉念，黃昏初醒時玉琪被人抬來，聽說救命靈藥被人失去，毫不在意，反恐對方不好意思，不令別人多說，只想走時見上一面，以及後來捨己從人，甘受苦痛，一面仍在關心自己病狀，經過情景相繼湧上心頭，由不得又往對面偷覷，見玉琪將臉朝天，正和陳實說笑，並說「大姊此時沒有變化，明早必能起身」等語，並無一句想要挽留之言，彷彿先前注目，全是為了關心病狀，又覺對方正人君子，全是好心，自己不該多疑。不料阮蓮在旁，看出小妹不快，朝對方使了眼色。玉琪何等聰明，見阮蓮暗打招呼，知道心事已被看破，雖然有點內愧，心中卻是驚喜交集，立時改口，表示無他。

小妹不知對方情根牢固，便自己無形中也在搖動，還當方才不該誤會，錯怪好人。疑念一消，回憶對方的人品氣度、談吐行為無一不好，反更增加好感。覺著男子好色，人之常情，何況對方又救了自己勝命，情意如此深厚。自己終身不嫁，他怎得知？易地而居，我是男子，遇到這樣機緣，也難保不生妄念，他只多看了幾眼，並無失禮之處，何必如此厭恨？日後萬一挾惠而求，有什意思表示，也可婉言相勸，告以心志，如不聽勸，至多避開，不去理他，還能把我怎樣？想到這裡，心神略定，藥力逐漸由上而下，週身溫暖，比前舒服得多。運用內功一試，果然真力加增，比前大了不少，稍微疏忽便難調勻。驚喜交集，知道此舉關係不小，以前常聽師長說，自己人雖靈慧，並有毅力恆心，用功極勤，無奈限於天賦，先天真力太差，

師長專命做那扎根基的功夫便由於此。從小苦練十多年的苦功，新近又得了一口寶劍，雖經高明指點，學成劍術，昔年所學已全部貫通，據母親和司空老人考驗，仍是不耐久戰，缺少長力，如非學會猿公、越女雙劍合璧連環二十七式，驟遇強敵，能否勝任尚還難料。想不到無意之中有此奇遇。憑自己所學，再要加上許多真力，只練上三五個月，將來手刃親仇決非無望。越想越高興，惟恐疏忽，自誤良機，重又用起功來。

　　阮蓮斜倚竹榻之上，見小妹不再睜眼，似在閉目養神，又似睡熟神氣；再看玉琪，雖因暗中警告，將面朝天，不時仍要朝小妹偷看一眼，一會陳實走開，人也漸漸復原如常，面色由紅轉白，先是雙眉緊皺似想心事，忽似有什感覺將身側轉，由此目光注定小妹身上，偶向自己露出求助之容，心想：此人用情頗深，但是人心難測，相識不久，此時還不宜露出暗助之意。再者小妹心情也還不知。她先因玉琪看她，面色不快，後便閉目不理，不問真睡假睡，神情均頗冷淡。以前又有終身不嫁之言，我還是謹慎些好，免得把話說明，兩頭為難。心念一轉，便裝不解，也將雙目閉上，偷覷玉琪，似有失望之容，隔了一會，小妹仍無動靜。玉琪忽然低呼「七弟」，隨聽一亨趕過，玉琪低聲悄說：「諸位姊妹忙著趕路，明日午後恐要起身。可告余、陳諸兄備一桌酒，明日由我陪往余兄家中餞行。最好請余大哥抽空先來一次，陪客同去。你到天明喊我，並請大姊起身用功，我要睡了。」

　　阮蓮聽出玉琪好似醒悟不應墮入情網，知他人本光明正直，雖然一見鍾情，愛到極點，但知對方不是尋常女子，他又有恩於人，如有他念，便是挾惠而求，意欲斬斷情絲，改以嘉客相待，心想：「像大姊這樣人，連我姊妹見了她，都恨不能終日如影隨形，頂好一時也不要離開，何況你們男子。這還是在病中相見，沒看出她許多好處。別的不說，單她那樣溫和聰明的性情談吐，彷彿是一大塊吸鐵石，具有極大潛力，人

一見面，不知不覺被她吸住，你又這樣愛她，明早起來，雙方見面，你要捨得從此分離，不再見面，那才怪呢！」

阮蓮雖只嘗了一口藥湯，藥力不大，也有一點感覺，身上微微發脹，經此半夜，藥性已過，人也有了倦意，見眾人全都閉目安臥，陳寶和方才二人早已走去，只童一亨獨坐玉琪床邊，倚樹而臥，也似睡著。月光已斜，滿地清蔭流動，花影零亂，顯得小妹床前兩盞燈光越發明亮，四外靜悄悄的，便將雙目一閉，也自沉沉睡去。夢中聞得有人說笑，睜眼一看，天已大亮，玉琪、小妹正在林中空地上，各用內功，呼吸朝來清氣，吐故納新。江明同阮菡正在一旁漱口，當中石桌、坐具已全移開。玉琪、小妹都是容光煥發，精神百倍。定睛一看，原來雙方所學不同，各有專長，正在互相指點，玉琪一面應答，滿臉卻是喜容，高興已極。只童一亨睜著一雙睡眼，招呼來客洗臉，一面準備早點，忙亂不堪。想起昨夜情景，二人不知是誰先醒，如何這等投緣？可惜沒有看見，悄問阮菡、江明，也是剛起，因聽外面掌聲呼呼，驚醒一看，二人已在練習武功，並還打過對子，故意笑道：「六哥何時醒來？也不喊我一聲！」

玉琪知她靈心慧舌，心事已被看破，恐其不快，忙說：「我下床時天未透亮，正喊七弟升火燒水，不料大姊自在床上用功，並未真睡，見天一亮便自起身。最可喜是大姊共只半夜工夫，人便復原，如非龍九公路單有一定住處，此時起身均可無害。由此起七日之內，藥性逐漸發透，真力與日俱增，並還免去好些苦痛耽擱。暫時遇敵，只管動手，越跳動越有益處。只惜見面不久就要分別，不知何日才得相逢而已。因見三妹累了一日，睡得正香，大姊想你多睡一會，沒有驚動，並不是我的意思，請勿見怪。」

阮菡、江明見他不住賠話，惟恐阮蓮怪他，同說：「六哥太謙，哪有見怪之理？」阮蓮心裡明白，見玉

琪說時有點情急面紅，越發好笑，也未開口。二人連練了兩個時辰，日光早已升高，阮氏姊妹和江明已先吃過早點，還未停手。後來還是小妹腹饑難忍，意欲稍息，玉琪方說：「小弟真個荒疏，忘了大姊昨夜未用什麼飲食，不過吃完不能就練，等余兄他們來了再說吧。」便陪小妹入座，吃完早點，又往附近花林中，遊玩了些時，余一、陳實、畢定、歸福方同尋來，說無發老人已走。眾人原想往見老人一面，聞言好生失望。余一和玉琪身材差不多，人雖中年，英氣勃勃。賓主十人甚是投機，略談片刻，余、陳二人便請來客同往赴宴。阮蓮見童一亨也跟了來，笑問：「你也同去，誰看家呢？」一亨笑說：「休看這裡荒山野地，自從陳二哥來後，同了諸位兄長開荒搜殺，方圓百里內的野獸差不多被我們殺光，外人更走不到，便是昨夜賊黨，也未被他深入。六哥在此養病原是暫居，余、陳二兄那裡風景更好，六哥病癒之後就要搬回，同享清福。少時便有人來拿東西，用不著再來了。」

眾人邊說邊走，余、陳諸人因聽無發老人說起江氏姊弟身世經歷，比近日所聞還要詳細，互相稱讚。玉琪對於小妹情有獨鍾，更不必說。小妹因昨日後半夜用功時不聽玉琪動靜，早來起身，彼此對面，覺著玉琪少年英俊，相待雖極優厚，言動拘謹，除對自己格外關切，並無絲毫失禮之處，又是那麼文雅溫和，老誠已極。後來同練武功，見他所學另有專長，易攻易守，乃峨眉派嫡傳，剛請指點，立時應聲，盡量施為，毫不掩藏作偽，並說「此是師門嫡傳，變化甚多，別位師兄均未得到真傳。我雖然年輕，因得師長鍾愛，所學最多，無奈身染奇疾，病在心腹，不能用力使氣，內有好些手法，又非口傳所能學會，中只餘師兄得了一半傳授，學時絲毫不能疏忽，原定病癒之後，與眾同門，一同學習」等語，自己一個外人，彼此師長雖都相識，門戶不同，難得這樣盡心，知無不言，就這一早晨，得了不少益處，再想命是此人所救，一點也不居功，不由情分漸厚，疑念全消，蹤跡上便親密起

來。余、陳諸人因受無發老人指教，本有用意，上來一同說笑。走不多遠，漸漸兩三人做一起，分散開來。

阮蓮見阮菡、江明好似昨日約好，上來便自分開，一個同了畢、歸二人做一路，一個先和小妹、玉琪、余一四人並肩說笑，走不多遠，余一忽然藉故離開，去和陳實走在一起；阮菡似因李、江二人越來越親近，不願夾在當中，退將下來，恰巧江明因見畢、歸二人耳語，恐有什事，也退將下來，恰巧對面，互相說笑了兩句，便同前進，不知不覺又聚在一起，由此如影隨形，不再分開；李、江二人談得正在興頭上，自然做了一路，於是四人做成兩對。阮蓮想起姊妹二人何等親愛，便是江家姊姊，平日對我也比骨肉還親，她自家姊弟患難同胞更不必說，一旦各人有了情侶，只顧自己說笑高興，更無一人理我，連招呼都沒有一句。而這幾個主人彷彿預先商量好似的，口說陪客同去，只玉琪算是陪著小妹，餘人全都自顧自走開，相隔少說都在丈許以外，剩下自己一人孤孤單單，想起又氣又笑，暗罵：這班男人家，一個好東西都沒有，越有本領的人越壞！

忽聽身後微微歎息，回頭一看，正是童一亨，手持一支月牙鉤，跟在後面，好似有什心事，一張又寬又扁的臉，配著細眉大眼、凹鼻闊口和一雙又厚又大的耳朵，搖頭晃腦，皺著一雙細長眉毛，形態越發醜怪，由不得啐了一口。正沒好氣，忽然想起此人甚是忠實，昨日累他忙了一夜，今早天還不曾亮透便起來燒水煮飯服侍大家，和奴僕一樣，人家一番好意，都是一樣人，不過生得矮小貌醜，如何對他這樣討厭？再看一亨，從頭到腳已全換上新的，貌醜雖怪，人卻收拾得乾淨已極，連腳底一雙半舊快鞋也無絲毫塵污，回憶前情，不好意思不理人家，故意又啐了一口，然後回身問道，「你怎不和他們一起？落在後面，又無敵人，手拿兵器作什？」

一亨見阮蓮似有厭恨之容，本想往旁避開，忽見

改容笑語，轉身喜道：「三妹你不知道，我從小孤苦，受盡人間惡氣，幸蒙六哥由地獄中將我救出，傳我武功，才有今日。我當他親哥哥一樣，自比別人恭敬聽話。諸位兄長待我雖好，但我自知貌醜、慌張，平日老和六哥一起。他們人太聰明，好些事我做不來，更不會用心思，無形中顯得疏遠，其實還是自家弟兄，並無親疏之分。平日我和六哥形影不離，今天他有了朋友，好似不喜有人在旁，故未上前。又知這一帶毒蛇頗多，最厲害一種名叫五寸紅的小毒蛇，身子並不大，藏在深草裡面，看去和死了一樣，忽然躥起，將人咬住，便將它斬成好幾段也不會鬆口，牙齒又尖又毒，一咬上人便深嵌入骨，難於去掉，幸而這東西夜伏晝出，否則更是討厭。只我和歸四哥有法子除它，余、陳二兄雖有解藥，被它咬上，也是討厭，那長期的苦痛先吃不住。因這東西照例等人走過方由後面躥來，咬住不放，我恐三妹為它所害，故此跟在後面。」阮蓮只覺一亨心好，也未想到別的，邊談邊走，時候一久，不由去了厭惡之念。

快要到達，余、陳、畢、歸四人漸把腳步放慢，等後面六人跟上，重又合成一路，所行也是一條山谷，前後十人，分而復合，極為自然，除阮蓮外，誰也不曾看出主人是故意。那山谷長只一里，形勢險僻，盡頭還有一座危崖與兩旁峰林相連，看去無路，人口門戶便藏在危崖之下，外觀彷彿大片花草籘蔓。到時余一趕上前去，由花草叢中拉起一個鐵環，一扭一拉，那嵌在當中、約有七尺方圓、厚達兩三尺、上面滿生花草的一扇花門隨手而起，現出一個半圓形的深洞，走進五六丈便到外面，眼前倏地一亮，腳底現出大片田野。這才看出余、陳二家所居乃是南山中的一片盆地，四面都是峰巒圍拱，當中地勢凹下，現出數十頃方圓一片平原。本來風景就好，再經過主人多年辛苦經營，兩面峰崖上又有好幾條瀑布，不愁無水。水田甚多，山田也有不少，溪流縱橫，房舍整齊，花林果樹到處都是，風景美妙，令人應接不暇。所有房舍均

無圍牆,多半建在山腰山崖風景佳處。余、陳兩家所居在一片荷塘前面,左近崖上又有兩條大瀑布,乃全村溪流發源之所,宛如一雙白龍,由半山腰上奔騰飛馳而來,直瀉廣溪之中,雄偉已極。水煙蓬勃,和新開鍋的蒸籠一樣,人在數十步外,便被涼氣逼得倒退。

江、阮四人見紅日當空,天已正午,主人還要留宴,惟恐耽擱太多,當日不能上路,也無心多看。玉琪看出小妹心意,知其不能久留,也不再勉強,同到余家,便請入座。雖是山居,餚酒也頗豐美,江、阮三人酒量有限,只江明一人量好,因有小妹暗示,同推量淺,主人並未多勸。阮蓮滿擬主人必要挽留,不捨分離,後見玉琪說笑自然,除對小妹比別人注意而外,別無表示,也不再似昨日那樣拘謹,小妹說走,並未挽留,反催上飯,彷彿變了一人,心中奇怪,以為二人途中也許把話說開,或是心有默契。繼一想,大姊心志堅定,不易搖動,玉琪又是一個志誠謹厚的人,雙方就有表示,也不會這樣快法,當時不便明言。吃完,天還不過未初,小妹剛一說走,主人便把代辦的乾糧、路菜取出,陪送起身,引上正路,四人自然推謝,又送了一段便自辭回,分手時,玉琪雖有一點惜別之容,也未多說。

人去以後,阮蓮暗問小妹:「玉琪路上可說什話?」小妹答說:「他因分手在即,他那本門劍訣,還有好些我未領會。又恐趕路心急,飯後不及同練,仗著朝來練了兩個時辰,手法已差不多記下,容易指點。我那猿公越女劍法他也不曾學全,想借同行之便互相傳授。只在快到以前,說是會短離長,望我前途珍重,不久能夠再見,別的未說什麼。這樣文武雙全心性純厚光明的少年,實在少見。幾位主人都好,只陳二兄比較圓滑,沒有他忠實,人卻謙和,算起來也是好人。想不到無意之中受了人家這大恩惠,將來如何報答?」阮蓮暗查小妹辭色,知是真情,事出意料,心疑玉琪自知求婚不便,業已斬斷情絲,改了念頭,隨口笑答道:「這都是我不好,無故看什奇花惹出的

事。」小妹笑說：「人生禍福遇合都是前緣。我每日均為真力不夠擔心發愁，不是這樣，如何能夠轉禍為福呢？」

江明昨夜已得阮菡叮囑：明日上路，不要隔得太近，接口笑問：「聽說黃精精增加神力，此時已然見效，並且越跳動越好，我們因恐主人挽留，走早了一點，反正路不甚遠，照我們的腳程，趕到小盤谷天色還早。前面就有空地，姊姊何不試上一試？」小妹答道：「你就是這樣心急！趕到再練，也好放心，免得和昨日一樣又有耽擱。照著九公路單，已多走了一日。賊黨往尋壺公老人，早晚還要遇上好些麻煩。如能趕到賊黨前面將其除去，才免作梗。我正想把這一天耽擱趕它出來才好呢。」阮菡道：「陳二兄原說，為想藥性發透，增加氣力，只要用力跳動就行，並不一定是要練劍打拳。我們大家施展輕功，看能追上大姊不能。何人力乏，就知道了。」小妹笑說：「我們是走長路，不比對敵，無緣無故連蹦帶跳，像什樣子？」

阮蓮笑道：「空山無人，又沒外人看見。李六兄說，服藥之後六個時辰，力氣逐漸增加，由此起本身真氣越來越大，力逾十虎，身輕飛鳥。滿了七日，遇見強敵，便和他斗上幾天幾夜，也不至於疲乏。本來還應多留一日，由他指點，練習用功，隨時靜養，以免萬一頭重腳輕、氣力不勻之弊。因大姊服了一粒清寧丹，又忙著上路，故未挽留。想起昨日迷路幾乎誤事，九公所開路單我們已全看熟，這條路雖然難走，但極易認，岔道不多，方向又直，可以離此五六十里那座原定歇腳的崖洞為界，我們四人各憑本領腳程向前趕去，先到先等，大家見面為度，倒要看李六兄所說是真是假，大姊到底長了多少氣力。」

小妹先恐四人走單，遇見敵人吃虧，還不大肯，後見阮菡、江明形跡上好似疏遠了些，江明幾次想要湊近前去，均被阮菡暗使眼色止住，料是昨日分走一路被其警覺，故意疏遠。雖知二人情好依然，只比以

前更深,但是對方一個少女,人又好勝,一有防閒之念,不再親近,便易發生誤會,也許由此疏遠下去;本就有點擔心,再見兄弟雖在隨眾說笑,面色微帶煩悶,老看著阮菡欲言又止,阮菡更裝得連話都不肯和兄弟多說,知道江明性情,恐其難過,阮蓮又在一旁勸說不已,心想:今早聽陳二兄說,此去小盤谷只有兩條必由之路,一近一遠。賊黨如往黑風頂,須由錦春坪一帶經過,這兩條路決走不到,怎麼也不會遇上,萬一尋來,必與余、陳諸人相遇。走時玉琪又曾說起,為防萬一,還要命人去往入口一帶偷看,並將連支流星要去幾支,準備賊黨如由這條路走,一面派人趕來接應,一面算好途程,發出流星警告。並且昨日那位前輩遠客竟是無發老人,雖然先不知道是他,未及拜見,既然跟蹤來此,必有成算,走得又早,並還約有獅王雷應父女,聽二老先後口氣,也許趕往前途將賊黨除去,至少也在暗中相助。此行已有高人暗護,樂得借此給他二人一個親近機會,並還不現形跡,故意笑道:「本來我恐遇見賊黨,大家散開,勢力較弱。此時想起,前途山高路險,敵人又不知地理和我們在此,至多由後尋來,也追我們不上。李六哥他們已有準備,必不放他過來。可將五色流星每人帶上幾支,途中遇警,將它放起,立可應援。好在腳程都差不多,也不會隔得太遠。等我試試,照此走法,少說也快一倍,人雖吃力,也許趕到小盤谷天色尚早。我們看好途向與路單上標記,如其相同,月光再要明亮,沒有雲霧,也許能把昨日耽擱的路程趕出,豈不是好?」

江明聞言首先歡喜,連聲讚好。阮菡見他不守昨夜林中之約,轉憂為喜,這等高興,分明知道乃姊心意,仗著腳力較快,等大家走開,好和自己一起,心方暗笑,忽見妹子朝江明看了一眼,面有笑容,疑心江小妹和阮蓮暗中串通,想使江明借此親近,到了途中必要設法避開,江明腳程較快,正好緊隨自己,回憶前情不由有氣,便朝江明冷笑道:「你們莫要高興,我還沒有三妹走得快呢。」江明沒有聽出言中之意,

忙道：「二姊如追不上，我來陪你斷後如何？」阮菡更氣道：「我自己會走，誰要你陪？情願一人落後，偏不稱你們的心思！」

說時，阮蓮深知乃姊性情，已然負氣，一個不巧反而鬧僵，見小妹正將衣包取下重新紮緊，明聽乃姊和江明拌嘴，裝作不知道，湊近前去，故意說道：「大姊你病剛好，莫非還要背著包裹走長路不成？明弟是男人家，應當多出點力。我腳程也不甚快，大姊武功雖好，山中奔馳尚是初次，大家同路還不覺得，改為單走，恐快不了多少，黃精精剛吃了一天，今日是否發生靈效也還難說。莫要我再三慫恿，反使大姊落後，才笑話哩。明弟生長黃山，只他腳程最快，縱高跳遠更是靈巧。我和你這兩衣包都交他背，便可扯平。我怕迫不上，要先走了。」說罷，將兩個衣包回手拋與江明，笑說：「明弟力大身輕，和猴子一樣，縱得又高又遠，被你一搶先，未免冤枉。我給你添點零碎，省你一馬當先，我們被你落下。再說黑風頂之行事在緊急，越早到越好。萬一彼此快慢相差太遠，遇見敵人也不便照應。我三姊妹腳程差不多，你背一點東西比較累贅，能夠扯平，仍能一同前進，豈不是好？」隨喊：「姊姊還不快走！真要落在後面不成？」

阮菡最愛妹子，見她滿臉笑容，和自己親熱賠話，不由把氣消去，又見江明紅著一張臉，似有為難之容，那兩個包裹本來不大，今早主人再三勸說，這一帶天氣雖極溫暖，到了小盤谷便是山高谷深，雲霧時起，瞬息之間陰晴不定，一到黃昏，山風甚寒，一早一夜，日夜天氣冷熱相差太多。聽說盤蛇谷中更有罡風飛墮之險，當黑風潮過之後，其寒徹骨。包中衣服太少，執意每人添了兩件暖衣服。走前，玉琪藉著童一亨包裹打得好，又在暗中每人加了一身短皮衣褲，到了路上方始發現。雖覺四人都有一身好內功，不畏風寒，因那幾件衣裳又輕又暖，質料極好，原是主人家中御冬之用，丟了可惜，又想轉來還他，只得帶上，加上原有的，無形中大了一倍。江明身材又矮，這類事又

沒做慣，一個還好，兩個背在背上更覺累贅。看著好笑，便走過去想分一個。江明朝來起身，因乃姊要試力氣將包奪過，心已不安，一見阮菡要背，自然不肯。阮菡見他固執，笑說：「你就要背，也把它紮好，搭在背上有多累贅！等我代你紮好，也省點事。這樣聽三妹的話，我倒看你有多大蠻力。」

阮蓮口雖說是姊妹同路，實則早想脫身，先朝江小妹把嘴一努，乘著乃姊與江明綁紮之際，故意驚呼：「大姊等我一等！」說罷，開步就跑，跑出不遠，回頭急喊：「姊姊快來！」阮菡不知妹子故意搶先，那兩個包裹又大又鬆，還要重新扎過，脫口說道：「都是你害他累贅，你自走吧，我們隨後就來。沒見你們這樣心急，一會工夫都等不及。」阮蓮巴不得有這句話，忙即往前跑去。

小妹方才路上就覺身於輕快，因和三人走在一起，還不怎顯，這一獨自上路，更覺身輕如燕，稍微一縱，就是十來丈，上下攀援，縱躍如飛，才知黃精精妙用果然靈效。先還想等候三人，不要隔得太遠，後來想起玉琪早來曾說「可惜姊姊身有要事，非走不可，否則，最好在頭一天，除了兩頓飯，日夜不停，練到明早再睡，醒來又練，想法用力，使其盡量發揮，將來力氣還要更大」之言，又見阮蓮走在中間，江明、阮菡剛同跑來，邊走邊說，神情親密，心想：這等走法，便遇敵人也不妨事，反而不易受人暗算。再往前途一看，那兩條去路正好交錯，橫在腳底。立處是一橫嶺，居高望下，看得逼真，只見山徑蜿蜒，隱現草莽之中。一條正是自己來路，一面崇山峻嶺，深林蔽日，一面絕壑千尋，下臨無地，那條路又是高踞中腰，環山而來，最窄之處只容一人通過，並有野草灌木叢生其間，偶然露出一條險徑，看去從來無人經過，如非九公路單開有極詳細的地圖標記，常人到此決看不出，最易走迷。此路時斷時續，中間橫著好些山巒崖谷，必須橫斷過去，順路而行便要走錯。另一條彷彿幾個「之」字交錯一起，路單也經開明，所行都是山谷，崖高谷

深,時有山洪暴發,形勢更險,路又遠得多。這條路是由昨夜殺賊的左近山谷中通來,賊黨比較容易找到,但要遠出好幾倍,多快腳程,此時也走不到。仔細觀查,都是景物陰森,來去兩面靜俏悄的。前面偶然草動,便有獐鹿灌兔之類小獸走出,往旁馳去,快慢不一,甚是從容,不似有人驚動神氣。心中一放,微一停留,阮蓮已由後面趕來,一路連躥帶縱,揮手催走,身法輕快,十分美觀。回憶玉琪之言,又看出後來三人功力差不多,自己就是跑快一點,一會也被追上。照此走法,日落以前定能越過小盤谷,往盤蛇谷走去,把昨日的耽擱補上。再看阮、江二人,也相繼追來,相隔不到半里。阮蓮業已趕近身旁,笑呼:「黃精果然靈效,方纔我見大姊上下縱躍真和飛的一般。還不快走!看比我們能快多少。到了小盤谷索性把路探明,等我們趕來,再同走進,不省事得多麼?還等他們做什?如不放心,我在當中,隨時眺望,前後呼應好了。」

小妹聞言,也覺有理,立即轉身飛馳而下,由此更不停留,一路急馳,不消片刻便搶前了老遠。開頭還在回望,惟恐後面三人把路走迷或是遇敵爭鬥,及至途中登高回望,三人已將路口走過。再往前,來路只一條,賊黨已不會再遇上,越發放心,同時覺著這一縱跳飛馳,比起早來練武還見靈效,彷彿真力真氣無形中隨同增加,用力越猛力氣越大,身也越輕,心中大喜,便以全力猛進。只顧興高采烈,越走越快,也忘了再等三人,三四十里山路,還不到一個時辰,便到了小盤谷入口預定宿處。

見那地方是一崖凹,無洞無門,只靠壁一片兩丈方圓的大青石,石縫中生有野草,塵沙污積,土腥之氣撲鼻,心想:沿途宿處,只這裡最差,似此污穢,如何住人?因恐三人後到,見人不在心中驚疑,一見旁邊都是紅土,日色不過西初,心想:前後兩個多時辰,竟跑了百多里山路,今夜月光如好,便可趕進盤蛇谷中部,將昨日少走的路補出來了。忙拾了一塊紅

土，往崖壁上寫了兩行字跡，令三人在當地稍等，自往谷中探路，回來吃飽，候到明月東昇，再往前進。

寫完，覓路上崖，乘著斜陽反照，順崖頂往前馳去。覺著跑了這一段急路毫不吃力，一看日光，再往前走個三數十里，趕將回來天還未黑，估計後面三人也只剛到不久，也許前後腳同時到達都在意中。遙望來路山徑，一眼望出老遠，均不見絲毫影跡，料是相隔太遠，越發放心大膽朝裡走進。

那小盤谷前段形如一條蛇，蜿蜒曲折，中間危崖略有幾處中斷，先以為順一邊走，無論如何不會走失，又想查看谷中形勢，未照九公所說由谷底覓路前進。走了一段，覺著此谷除卻比別處深而曲折有點歧路而外，並無十分凶險難走之處，何以九公路單指明「到了谷口，天時如早，也要住下。只在申初以後到達，不可再進」？心疑前途還有險處，邊想邊走，心中盤算，走得又快，忙著早去早回，遇到中斷之處便越將過去。滿擬路單雖被江明拿去，不在身旁，但都記熟，不料上下相差，崖頂飛馳與由下面行走大不相同，一口氣走了十來里，覺著兩面山崖越來越高，形勢奇險，谷中地勢卻漸漸低了下去，由上望下，宛如一條極深的山溝、下面山石樹木和小兒玩具一樣，好些挺立谷中的奇石，看去都如蟻蜉。崖頂一帶更險得出奇，如非身輕體健，舉步皆難，上有一種怪籐，滿生針刺，尖銳異常，微一疏忽，鞋子竟被撕破了兩個洞，剛想起自己昨日所穿快鞋，走時未於，忘了帶來，那鞋雖舊，乃是母親箱中所藏蟒皮特製，尋常刀劍都斫不透，如何粗心忘記？幸而三妹多拿了人家一雙，否則此鞋已破，如何上路？忽又想起，前半一段還曾看見腳底谷中標記，這裡形勢更加深險，下面谷徑本對陽光，忽然如此陰暗，路單上的標記已有老長一段不曾發現，谷徑本如圓螺，還有好幾條岔道，照路單所開，一不小心便難走出，崖勢如此陡峭，上下好幾百丈，稍微陰暗之處，幾乎望不到底，上下縱躍已非人力所能，照此情勢，定是走過了頭，下面便是谷中最險的小螺

彎，這樣難走，還往前進作什？心念一動，忙即退回。

　　初意順路而來，原路回去，下面谷徑雖險，並不相干，哪知方才走得太急，心又想事，後半沒有注意下面，連越六次斷崖，倒有四處岔道。小盤谷形勢險得出奇，不在盤蛇谷以下，不過地方小些，沒有那麼長大，歧路縱橫，迴環交錯，只有一條通往盤蛇谷中部的路，須照路單所開，左旋右轉，時進時退，盤繞而進，才能通行。小妹以為這等走法大奇，為了臨事謹慎，格外小心，又忙趕路，以為由崖頂居高臨下看清再走，共總三十來里一條山谷，當可看明，免得夜間行走，遇到黑暗地方，一不小心將路走迷，沒想到崖頂的路一樣難走。去時順路前進，貼著右邊崖頂，見有斷處便越過去，順勢轉折，竟轉往中心地帶最險之處，後半陽光又被峰崖擋住，看不出東西方向。等到回走不遠，這才看清那崖竟有好幾十條，曲折蜿蜒，密如蛛網，所行越看越不像原路。仰望天色，尚還未黑，下面峰崖林立，昏暗異常，那些奇峰怪石森立暗影之中，彷彿好些大小惡鬼張牙舞爪，就要迎面撲來神氣。到處黑影飛動，不見一點陽光，崖頂更有好些奇怪草藤，發出一種濃烈的臭味。昨日中過瘴毒，驚弓之鳥，越發害怕，路是越走越不對，心中一慌，越發往來亂竄。幸而服藥之後身子越輕，氣力越大，相隔好幾丈的危崖，一躍而過。

　　先見崖高谷深，危險異常，看去頭暈眼花，光景又太黑暗，還不敢冒失縱過，後來看出越朝一邊走路越不對，想往側面最高之處繞縱過去，只要發現夕陽星月，辨出方向，便可覓路回去。無奈那一帶崖勢最險，兩崖相隔最狹的也有六七丈寬闊，不敢嘗試。後來實在急得無法，又恐後面三人等久驚疑，心更愁慮。恰巧前途有一處地勢較窄，飛身一縱，居然縱過，毫不吃力，漸漸膽大。連試了好幾次，相隔只在十丈以內，都是一縱便到，心中略喜，膽也越大。一路縱高跳遠，在崖頂上飛來飛去，好容易縱到前面高峰，天色卻暗了下來。本來還可望見一點星月，哪知往來耽

擱時候太久，到時天已昏黑，起了雲霧。登高四顧，無論何方都是昏濛濛的，三五丈外僅看出一點峰崖影子，再遠便看不見。這一驚真非小可！身旁雖帶有火箭流星，但恐三人跟蹤追來，這等大霧更易迷路。想了一想，無計可施，山風漸寒，身上已有涼意，想起夜來黑風之險，當地與盤蛇谷隔近，萬一遇上，豈不送命？正想雲霧剛起，還未漫過山頂，立處峰崖又是全谷最高之處，打算尋一洞穴，先作準備，以防不測，便沿著那峰走去。還未繞走一半，猛又想起此峰最高，對著陽光一面的山石必較溫暖，只要試出陰陽兩面，便可辨明方向，少時霧退，仍可覓路而出。

心念才動，耳聽輕雷之聲，忙即回顧，瞥見左側一串五色火星正由谷中飛起。因那一帶地勢最低，上下相隔太高，火星由下往上直衝，還未飛過崖頂，餘力已盡，在霧影中一閃即滅，看去相隔不遠。料知三人業已尋來，又驚又喜，先取一支流星往下發去，雷聲略響即止，知被崖石擋住，這樣大霧，也不知三人看見沒有。空谷傳聲，看火星來路只隔兩三條谷徑，相去只二三十丈，也許能夠聽見。在峰頂呼喊了幾聲，只聽空谷回音，萬壑皆鳴，餘音嗡嗡，半晌不絕，但不聽三人應聲。跟著又見一支火箭飛起，紅白二色，這次飛得較高，方向略偏，好似三人走遠了些，不禁又著起急來。暗忖：他們都在山下行走，我卻寄身在此危峰絕壁之上，如何能與相見？這一帶相隔太寬，光景越暗，稍一失足便一落千丈，休想活命。暗影中看不真切，無法繞過，這裡又有黑風之險，反正是要下去，不如趕到峰下再想法子。他們帶有地圖，此來必照九公所說標記而行，只要見面，不問進退，均好想法。心念才動，忽見兩團銀光起自前面，一前一後照耀崖谷，光甚強烈，那麼濃厚的霧，竟能透出，看去彷彿千萬層輕紈籠著兩團明月，知是二女蛟珠所發寶光。定睛一看，不由大喜。

原來那珠光就在前面谷底移動，相去雖有好幾十丈，已由側面谷徑中繞出，和自己成了一路。如非霧

氣太重，連人也可看出。珠光照處，下面霧影幻成億萬片彩霞，奇麗無比，好看已極。照此情勢，一到下面，無論如何也能追上，忙取一支流星對準三人去路發去。火光到處，瞥見峰旁不遠現出一條斜坡，下面一段不曾看出，是否能通到底雖然不知，本在發愁，覺著峰高崖峻，上下削立，無可奈何之際，忽然發現有路可下，自然高興。剛想起衣包雖被江明拿去，身旁還帶有千里火，如何忘了取用？心中一喜，同時發現前面三人也似有了警覺。心中高興，忙將千里火筒取出晃燃，由霧中照路前進，一面拔劍在手，看好腳底，試探前行。一摸身旁還有四支流星，又取兩支朝下打去，眼看珠光往回馳來，心中越喜。相隔太高，隔著重霧，聲音不能透過，雖有回音，只在崖頂一帶，任怎大聲疾呼，也無用處，便不再出聲呼喊。沿著那條崖坡，正待斜行而下，路忽中斷，又成了一片峭壁。

　　心方失望，連用火筒照看，剛看出腳底有路，相隔不過四五尺，也是一條斜坡，彷彿人力開成，作「之」字形曲折向上，下面珠光忽隱，試喊了兩聲，沒有回音，便把下余兩支流星發下。待了一會，谷底也無反應，人已攀援而下，順著斜坡，看去走完。一看果然和上面一樣，被一塊大崖石擋住，無法再進。可是腳底不遠又有同樣的路現出，雖然有寬有窄，高下長短大致相同，別處崖壁均有草樹籐蔓挺生石縫之中，並有荊棘密佈其上，所行斜坡卻是寸草不生，只壁上有些苔蘚山籐，頗似人力所建。先還以為事出偶然，連走了七八條這樣斜坡形的石棧道，所經都是一樣，內有兩處轉側並還相連，不禁吃了一驚，暗忖：這等荒涼陰森的深山窮谷，怎會有人在此居住，並還開有道路？這樣高的峰崖，上下好幾百丈，別的不說，就這一條坡道，要用多少人力才能建成，壺公老人家居黑風頂，相隔尚遠。這裡無人便罷，如有其人，決非尋常人物。這條坡道，不知是否通到崖下，尚不可知。照此形勢，主人所居當在峰腰一帶。初次來此，霧氣太濃，莫要冒冒失失惹出事來。再想下面三人本

已警覺趕來,眼看隔近,珠光忽隱,由此便無動靜。這條坡道如此奇怪,阮氏姊妹收去蛟珠必有原因。覺著事情可慮,心方憂疑,連手中千里火也不敢輕用,只用劍尖探路,戒備前行。遇到轉折、中斷之處,實在無法,方始把火晃亮,看好腳底形勢便即收去。似這樣接連轉側盤旋而下,又走了十幾條坡道,崖高谷深,還沒走到一半。

小妹人極機警細心,知道越是危機當前,越是冒失不得,只管心中憂慮,依然強自鎮靜,一路試探,暗中戒備,往下走去。估計路程已過一半,並無異狀,路也越來越寬,方想下面三人如何毫無動靜,連流星也未再放一支?心中憂急,打算再喊兩聲試試,忽聽身旁石壁中鏗鏗鏘鏘、啾啾卿卿,並有飛鳥振羽之聲,緊跟著便見兩對碧光,其小如豆,兩點作一起,由霧影中急馳而來,離身不遠,略一飛舞,便朝前下面崖壁上投去,一晃不見。

小妹目力本好,剛看出是兩隻烏鴉般大的飛鳥,剛才所聞異聲也是鳥鳴,為數頗多,種類更不在少,忽又聽鳥音中雜有人語,越發驚奇。連忙立定,靜心一聽,聲音又尖又脆,好似兩隻鸚鵡同時搶先開口,大意似說:「那三個娃兒,兩女一男,已被我喊住,引他上來。兩粒寶珠也全收起。只是內中一個小女娃想要捉我,被我罵了幾句。如非主人有命,才不饒他呢!方才在小螺彎滿崖亂蹦的那個小姑娘,不知怎會沒等我們招呼,就由九十三天梯上面走了下來,現在洞外不遠,可要喊她進來?」隨聽一女子口音說道:「師父近年改了脾氣,什麼事都不肯管。這幾個老賊實在可恨,這四個少年男女本領俱都不弱,樂得讓他們用寶珠把賊引來,為世除害。你老人家偏說他們深夜來此,正是谷中起霧之時,不似尋你而來。既然不願多事,便由他去也好,為何又命鸚鵡飛往警告,說他同伴在此,命其來會,是何原故?」

另一老婦答道:「徒兒只顧年輕喜事,也不想想

那老怪物無論脾氣多怪，善惡邪正當能分辨，豈是來賊卑詞厚禮所能打動？休看賊黨老奸巨猾，此去尋不見老怪物還好，如被尋到，白用心機，吃點苦頭回去還是運氣，一個不巧，連老命也要送掉。你當我便宜他們麼？我不過是見這四個小娃兒聰明靈慧，小小年紀，能有那好武功，實在難得。這幾個老賊個個心狠手黑，狡猾異常，本領都有專長，這四個小人如非其敵，難免傷亡。如能得勝，只被逃走一個，便是極大後患。不如由他去尋老怪物，自投死路。就是內有相識之人，老怪物手下留情，你蕭師叔也放他不過。因恐寶光照耀，將賊黨驚動，跟蹤尋來，狹路相逢，驟出不意受了賊黨暗算，才命鸚鵡將下面三人引往下層洞內，再將峰頂的一個引往相會。他們並非尋我而來，何苦多事？反正這條小盤谷照例不許惡人走進，賊黨來得去不得，自然有人除他，你忙什麼？」

　　前一女子笑道：「好師父，峰頂飛馳的那小姑娘，年紀比我還輕，居然有此本領，實在可愛可佩。如非師父喊我，早已尋去。這九十三天梯地勢偏僻，賊黨走過決尋不到。方纔我令鸚鵡先引三人上來，便想見他一面。如今人在外面，我們說話，定必聽去。許是為了深夜荒山，我師徒隱居在這危峰峭壁之上，山深谷險，形跡詭秘，不知底細，難免驚疑。好師父，我終年在谷中隱修，實在煩悶，好容易遇到這樣人，容我喚她進來交個朋友可好？」老婦答道：「你又靜極思動了麼？人不尋我，如何尋人？何苦使人疑心？」

　　話未說完，小妹早已聽出洞中師徒是隱居深山的異人，決非惡人賊黨。聽口氣，年紀輩份也不在小。心念才動，立時循聲走去。下走才三四丈，目光到處，瞥見地勢忽然平坦，現出大片石崖，上面生著好些松杉之類的古樹，靠壁一座大洞彷彿甚深，暗影中現出大小數十百點星光，紅綠金黃，各色俱備，燦若繁星，不住明滅閃動，知是鳥目放光，鳥鳴已止。方想主人怎會養了許多禽鳥？洞中黑暗，如何相見？

正待通名求見，人已走到洞口，忽聽左側壁中女子笑說：「洞中黑暗，來人恐看不見，弟子將燈點起，再去喊她進來。」聲才入耳，小妹腳步本輕，又因事太奇怪，越發小心。剛把話想好，還未開口，呼的一聲，洞中百十點星光倏地迎面撲來，聽出來勢猛急，似有不少猛禽鷙鳥在內，心中一驚，忙即往後縱避，方說：「我非壞人，乃是專程來此拜見。」猛又聽一聲嬌叱，洞左忽現亮光，緊跟著急風颯然，面前白影一晃。

　　剛看出來人是個女子，對方已先開口道：「這位妹子受驚。家師百鳥山人，乃昔年百禽道人公冶黃侄曾孫女，隱居在此已有多年。你那三個同伴想是尋你，由下面走進，不知怎的並未迷路，到末一段方始走了岔道，誤走小螺彎鸚哥崖險徑，眼看和你一樣，就要深入迷路，為了尋你不見，連放流星火箭，又將寶珠取出，你發火箭相應，這才發現你在峰上，正往回走。我日間奉命出山有事，歸途得知有好幾個老賊來尋壺公老人，也要由此經過。中有兩賊年已七旬，以前曾和壺公相識，並知小盤谷這一帶的走法，本來打算明早由此通行，因在谷外壁上發現妹子所留字跡，立事變計，仗著帶有地圖和特製風雨燈，已由後面趕來。賊黨起身以前，我由旁邊經過，可恨這些老不死的狗賊竟是鼠目寸光，內中一賊當我谷中土人，竟敢對我嘲笑，雖被另兩賊黨勸住，喊我不理，又趕過來賠話，向我打聽谷中有無人家，住在哪裡，可否指點途徑。我看不慣那老奸巨猾的神氣，罵了他們幾句便走回來。那幾個老賊也實機警，聽我罵他，反說好話，由後追來。他們地理沒有我熟，差一點的地方不敢走進，自然追趕不上。師父恐怕珠光大亮將賊引來，現命鸚鵡先將他們引往下面洞中，少時便可前往相見。難得家師此時清閒，肯見外客，妹子遠來不易，可要入洞相見麼？」

　　說時，小妹已將火筒晃燃，見那女子年約二十多歲，貌相醜怪，從所未見。一雙又深又大的眼睛，瞳

仁碧綠，鬼火一樣閃閃放光，身材瘦長，手如鳥爪；一張白臉上生著大小數十粒肉痣，紅如硃砂，把兩邊面頰和前額差不多佔滿，中間藏著一個鷹鼻、一張尖嘴；暗影中看去，簡直不像生人，辭色卻極誠懇。知道醜人最恨人嘲笑，又因貌相醜怪，人所不喜，求友較難。聽她方纔所說，賊黨必是見她貌醜，又穿著這一身又寬又大的白衣，難免說笑兩句，因而結怨。再看醜女，一雙怪眼注定自己臉上，十分注意，忙改莊容，微笑答道：「小妹才八九歲時便聽家師、家母說起，昔年岷山有一位老前輩名叫百鳥山人，家傳能通鳥語，乃是當時數一數二的前輩異人，年紀早已過百。寒家遭難以前三十年便未聽人說起，想不到她老人家隱居在此。後輩未來以前，小菱洲龍九公本來開有路單，到了小盤谷外，如過酉時便要在外住下，明早再進。先還不知何意，為了途中耽擱，見天色尚早，意欲入谷探路，連夜起身，一時疏忽，把路走迷。此時想起九公竟有深意，總算沒有錯過，真乃萬幸。還望大姑代為稟告，說難女江小妹，同了兄弟江明和義妹大白先生之女阮菡、阮蓮求見，並望將他三人引來，感謝不盡。」

醜女接口笑道：「妹子不要這等稱呼。家師雖然年紀不小，聽你四人姓名，均非外人，你們師長都與家師平輩，龍九公和大白先生更是家師舊交，不必大謙。我本人家孤女，被一土豪強迫為奴，因我貌醜，受盡欺凌，幸蒙家師救出火坑，來此隱居。你如姊妹相稱，便看我得起。妹子既是朱家遺孤，家師斷無不見之理，請先同我走進，再命鸚鵡去喚令弟他們吧。」小妹聞言，知洞中老婦便是昔年名震西南四女異人之一，如蒙相助，再好沒有，驚喜交集之下，忽聽崖下高呼「姊姊」，正是江明，因在下洞久候小妹不至，想起先遇鸚鵡警告，語言靈慧，得知上有異人隱居，便請阮氏姊妹暫候，仗著練就夜眼，上來探看。

姊弟相見，小妹想起未問醜女姓名，忙即詢問。醜女笑說：「我名葛孤，少時再談。請先往見家師，

再喊阮家妹子上來吧。」隨引二人往裡走進。自從醜女一出，方才迎面撲來的百十點星光，已似潮水一般退去，洞中燈也自點起。二人見那洞約有十丈方圓，上下都是奇石，並有兩棵大可合抱的枯樹埋在當中，左右分列。燈光一照，許多奇禽好鳥全都現出，種類甚多，大小不一。有的形如鸞鳳孔雀，翠羽紛披；有的形如鷹鸇雕鷲，形態威猛；更有兩隻白鸚鵡和一些比麻雀還小的青鳥，通體純青，美觀已極，鳴聲上下，如囀笙簧，十分悅耳。主人所居石室在洞側圓門以內，也頗高大整潔。二人入內一看，洞頂兩旁各有一幢石凳台，燈光甚明。當中石榻上坐著一個白衣老婦，慈眉善目，赤腳盤坐，膚如玉雪，身材十分瘦小，滿面笑容。如非滿頭銀髮，看年紀至多四十左右，決不像是過百的老人。

小妹久聞大名，深知此老特性，來時已早暗示江明，令其小心，忙即上前禮拜。剛要開口，老婦把手一抬，笑說：「你們遠來不易，不必多禮，到這裡來再談吧。」小妹姊弟應聲起立，一同走進，二次又要下拜，被老人一手一個拉住。二人望著對方微一欠身，自己便被那又白又嫩的手抓住，身不由己隨了過去，彷彿手臂特長，力更大得出奇，不敢違抗，忙同稱謝，隨老人手指之處，分坐兩旁。葛孤見狀笑說：「我說他們真好不是？果然是自己人。」

忽聽外洞群鳥飛鳴振羽之聲宛如潮湧。前見兩隻白鸚鵡忽同飛進，口作人言，尖聲急叫：「賊黨尋上來了！」葛孤立時面現怒容，轉身走去。老人喝道：「徒兒不要太忙！他們不會到這裡來。」葛孤人已到了洞口，回顧說道：「雪兒它們怎會看錯？師父太好說話了。我看看去，他不惹我，決不動手。」老人又喝道：「來賊中途退走，也不許你妄動！」小妹姊弟聽老人未了兩句似有怒意，語聲不高卻是震耳，知道內家氣功高到極點，這等持重，來賊決非易與；阮氏姊妹尚在下面，鸚鵡說完飛走，不知往喊也未。

心方驚疑，老人已笑對二人道：「前聽人說朱家遺孤逃亡在外，甚是可憐。為了仇敵厲害，自家身世姓名他們師長均不肯說。你兩姊弟小小年紀，奔馳數千里來此涉險，你們師長既肯命你們遠離師門，在外奔走，本身來歷姓名可都知道麼？」小妹雖因平日孝母，人又謹慎溫和，也只知道殺父仇人姓名巢穴。江母和各位師長俱因她家難慘痛，恐其傷心，惟恐激發烈性，輕身犯險，始終不肯明言。近由永康移居兵書峽，雖聽唐母說起一點，因被江母示意止住，不知其詳。江明以前更是茫然，連向師長好友探詢，始終一句也未問出。近在黃山途中和青笠老人那裡，先後聽說，知道本身姓朱，殺父仇人的名姓底細，都未聽說，只知是個老賊，住在芙蓉坪自家舊居，黨羽眾多，凶險無比。再要往下探問詳情，對方必加勸解，說時間未至，不肯明言。最後龍九公雖又說了一些自家身世，仍和各位師長差不多口氣，要等黃山刀劍鑄成，到了時機方肯明言相告。空自悲憤，無計可施，途中盤問江、阮三人，也不深知。正想黑風頂事完，再向各位師長設詞探詢，問出一點虛實，先往賊巢一探，非報此仇不可，想不到機緣巧合，百鳥山人這等關心，剛一見面便露口風，由不得勾動傷心，痛哭起來，還未開口。

小妹在旁，覺著自己真相仇敵已然得知，眼看雙方短兵相接，諸位師長偏還不肯明言，本就日常悲苦，聞言強忍痛淚，悲聲說道：「姪兒女等幼遭家難，母親師長惟恐少年無知，輕身犯險，好些話均不肯說，連仇人姓名都不知道。近來奉命出山，連遇異人，才知仇人虛實下落，仍是不知詳情。如蒙太婆示知，感激不盡。」老人不等說完，早把二人的手拉住，說道：「你們那些師長也太小心了。現既命你們出山，哪有日與敵黨相對，還不知他底細之理？我對你們說便了。」二人同聲謝諾，老人便將前事說出。

話未說完，江明剛哭喊得一聲，首先昏厥過去。小妹聽到傷心之處，更是肝腸欲斷，悲傷已極。要知

江小妹姊弟出身遭難慘狀，以及前文預告諸緊張節目，均在以後諸集陸續發表。限於篇幅，讀者見諒為幸。

蜀山劍俠系列作品

李善基 / Sanji Lee

書名：兵書峽 中卷

ISBN：978-1544202747

作者：李善基

封面設計：C.S. Creative Design

出版日期：2017 / 04 / 01

建議售價：US$ 17.99 / CDN$ 19.71

出版：C.S. Publish

Copyright © 2017 C.S. Publish
All rights reserved.
Manufactured in the United States
Permission required for reproduction,
or translation in whole or part.

www.ingramcontent.com/pod-product-compliance
Lightning Source LLC
Chambersburg PA
CBHW020735180526
45163CB00001B/242